포스트 코로나 시대의
생활예술

포스트 코로나 시대의
생활예술

초판 1쇄 2020년 8월 30일
글쓴이 강윤주 · 박승현 · 유창복 외 지음
펴낸이 권경미
펴낸곳 도서출판 책숲
출판등록 제2011 – 000083호
주소 서울시 용산구 후암로40길 2
전화 070 – 8702 – 3368
팩스 02 – 318 – 1125

ISBN 979-11-86342-33-6 (03600)

이 도서의 국립중앙도서관 출판예정도서목록(CIP)은 서지정보유통지원시스템
홈페이지(http://seoji.nl.go.kr)와 국가자료종합목록 구축시스템(http://kolis-net.nl.go.kr)에서
이용하실 수 있습니다. (CIP제어번호 : CIP2020035054)

Post-Corona, Arts for All

포스트 코로나 시대의
생활예술

강윤주 · 박승현 · 유창복 외 지음

책숲

3부 삶을 짓다, 예술을 살다

에필로그 : 전환의 시대

참고 자료

저자 소개

전환 시대 생활예술의
새로운 역할

『생활예술』[1]을 낸 지 3년여 만에 그 후속 작업이라 할 수 있는 『포스트 코로나 시대의 생활예술』을 출간한다. 3년 사이에 한국 사회는 매우 빠르게 변했고 생활예술을 수용하는 시민들의 삶과 인식의 수준도 바뀌었다. 무엇보다도 코로나 사태가 발생하면서 이전 10년 세월의 변화보다 훨씬 더 큰 변화의 파도가 밀려올 것이라 예상할 수 있다.

물론 이 책을 준비하던 시점에 우리가 코로나 팬데믹과 같은 상황을 미리 생각했던 것은 아니다. 우리는 사회와 시민의 변화에 발맞추지 못하는 국내 생활문화 정책의 한계와 개선안에 대해 오랫동안 다양한 관점에서 의견을 나누어왔고, 그 결과 생활예술을 주제로 한 두 번째 책에는 이런 다양한 관점이 담겨야 한다고 입을 모았다.

1) 강윤주·강은경·박승현·심보선·유상진·임승관·전수환, 『생활예술 : 삶을 바꾸는 예술, 예술을 바꾸는 삶』, 살림, 2017.

생활예술은 예술에만 국한되는 것도 아니고, 문화에만 국한되는 것도 아니다. 공동체에 대한 총체적 고민, 법과 제도, 기술 등이 모두 복합적으로 얽혀 있는 우리네 실제 삶에서처럼 각각의 요소들이 개선되면서 동시에 같은 방향으로 발전되어 나갈 때 생활예술은 비로소 제대로 자리 잡을 수 있을 거라 여겼다. 그런 생각이 이렇듯 다양한 주제를 다룰 수 있게 하였다.

또한 코로나 팬데믹은 우리가 익히 알고는 있었으나 그 실현 속도가 너무 느려 안타까웠던 여러 요소들의 실현 가능성을 선명하게 드러내주었다. 코로나 팬데믹과 같은 전 지구적 위기가 닥쳤을 때 우리에게 필요한 것은 정보 교환을 통한 기술적 대응과 함께 각 지역에서 자신의 이웃을 챙기는 실핏줄 같은 조직망이 결국 사람의 목숨을 살리고 공동체의 안전을 보장한다는 사실을 절실하게 깨달은 것이다. 사실 이 책의 제목에 '포스트 코로나'라는 말을 붙이는 것에 대해 필자들 사이에 뜨거운 토론이 있었다. 책 판매를 위한 홍보성 제목처럼 보일 수 있다는 의견부터 독자들이 포스트 코로나 시대와 생활예술 간의 연계를 쉽게 인식할 수 있겠느냐는 염려까지 다양한 이야기가 오갔다. 그러나 코로나 사태가 각성시켜준, 즉 가야 했으나 정책적 틀 안에 갇혀 가지 못하고 있던, 그 길의 갈래에 '포스트 코로나'라는 단어를 얹는 것이 마땅하다는 데에 합의했다. 우리가 생각해온, 삶의 다양한 요소들 간의 복합적 연계망

에서의 생활예술에 대한 이해와 그 역할이 포스트 코로나 시대에 더욱더 분명하게 드러날 것으로 여겨진다.

여기에 실린 글의 필진은 생활예술에 대한 첫 번째 책보다 훨씬 다양하다. 대학에 몸담고 있는 연구진이 반 이상을 차지했던 첫 번째 책에 비해 생활예술의 현장에서 뛰고 있는 필자들이 대거 참여하였고, 책의 현장성을 강화하였다. (물론 첫 번째 책은 생활예술에 대한 개념을 잡아주고 해외 사례를 소개하는 등 생활예술이 자리 잡아가는 시점에서 적절한 역할을 해내었다.) 생활예술 정책을 전국 단위 및 서울에서 실행했고 현재도 그 분야에서 일하고 있는 기관 종사자들을 비롯하여 민간 영역에서 생활예술 공동체를 대표하고 있는 이, 서울시 마을공동체 사업의 총괄을 맡았던 이, 순전히 시민들의 힘으로 만들어가는 지역 민간 도서관을 이끌어가는 이까지 우리는 생활예술의 방대함만큼 다양한 필자를 섭외하기 위해 노력했다. 또한 기술 발전이 생활예술에 미치는 큰 변화를 놓치지 않기 위해 네트워크를 연구하는 연구자도 초대했다. 마지막을 장식하는 대담은 청년 세대가 보여주는 생활예술의 새로운 모습을 통해 생활예술이 향후 나아가야 할 미래상을 진단해보고자 하는 데에 그 목적을 두었다.

독자들은 1부에서 먼저 포스트 코로나 시대 예술의 역할이 무

엇이며 기존 예술에 탑재되어야 할 생활예술적 관점의 근거를 교육학자 존 듀이의 기념비적 저서『경험으로서 예술』에서 찾는 강윤주의 글을 만나게 될 것이다. 이어지는 박승현의 글에서는 개인의 취향마저도 자본의 논리에 잠식당할 수 있는 이 시대에 참다운 생활예술을 누리기 위해 필요한 공유적 사고의 중요성을, 조희정의 글에서는 생활예술가들이 자신의 재능을 맘껏 발휘하고 드러낼 수 있는 디지털노마드 환경에 대한 정보를 얻을 수 있을 것이다.

1부가 이 책을 읽기 위해 필요한 일종의 텃밭이라고 한다면 2부는 생활예술 정책이 나아가야 할 바에 대한 구체적 지침을 제시하고 있다. 소유문제연구소에서 연구 활동을 하고 있는 이태영은 공동체를 지원하는 공적 체계에 대한 날카로운 비판을 시작하고, 유창복은 서울시 마을공동체종합지원센터장으로 일한 바 있는 경험에서 우러나온, 중간 지원조직과 시민 이니셔티브가 안고 있는 한계와 개선안에 대해 매우 구체적인 제언을 해주고 있다. 인천시민문화예술센터의 민간 생활예술 공동체 '문화바람'의 대표를 역임한 바 있는 임승관은 공간과 축제 같은, 생활예술 활동에 있어 알피외 오메가라 할 수 있는 요소들을 공동체의 목표에 부합하는 방식으로 엮어나간 실제적 체험을 들려주고 있다. 지역문화진흥원의 유상진은 '지역문화진흥 기본계획'이라는 상위의 정책적 틀거리에서 바라보는 생활문화 정책 분석을 통해 생활문화 정책의 변화와

쟁점을 하나하나 차분하게 짚어주고 있다.

　　3부는 생활예술의 양상과 세계적 흐름을 짚어본다. 우리는 3부를 통해 생활예술이 커먼즈의 삶과 어떻게 연결되며, 실제로 어떤 방식과 모습으로 구현되어야 하는지를 보여주고 싶었다. 이제 스무 살이 된 느티나무도서관의 탄생과 성장을 함께한 박영숙의 글은 도서관이 도서를 열람하고 대출해주는 기능만이 아니라, 한 마을의 공동체 구심점으로 거듭나는 과정을, 즉 '메이커 스페이스'로까지 도약하는 과정을 한 편의 드라마처럼 경쾌하게 보여준다. 해외 경험으로부터 얻는 교훈 다섯 가지는 세계의 커먼즈 양상이 생태, 사회정의, 코스모-로컬리즘, 순환과 공유경제로 확대되면서 지구 전체가 커먼즈이며 삶이 곧 커먼즈임을, 함께 모이는 우리의 모임이 커먼즈의 맹아임을 보여준다. 이어서 윤주선은 "우리 같이 지을래?"라는, 함께 짓는 DIT(Do It Together) 마을재생을 소개하면서, 우리가 의식주의 생산자이자 소비자였음을 환기시키고 공간을 '함께' 만들고 '공유'하는 가치의 새로운 방안을 제안한다.

　　마지막으로 에필로그 '전환의 시대'에서는 도시 콘텐츠 스타트업 '어반플레이'의 홍주석 대표를 통해 생활문화와 라이프스타일, 로컬 비즈니스와 사회적 가치, 온라인과 오프라인, 축제와 도시 등 생활예술의 새로운 확장을 함께 만난다.

우리는 여전히 생활예술이 통합된 이론이나 실천을 요구하는 것은 아니라고 생각한다. 오히려 생활예술은 우리 시대의 삶 속에서 빠른 속도로 변화해나가고 있는 것에 비해, 담론과 정책은 매우 더디게 1부 능선을 향해 다가가고 있는 느낌이다. 특히 지역문화 진흥법을 중심으로 한 '생활문화'는 법으로 규정한 정책 접근이라는 틀 속에서 나름의 역할을 만들어가고 있는 것으로 보인다. 그런 의미에서 첫 번째 책인 『생활예술 : 삶을 바꾸는 예술, 예술을 바꾸는 삶』은 시민성/지역성/예술성을 중심으로 생활예술의 개념에 대한 문화사회학적 고찰을 시도한 것이었다. 문화민주주의 실현을 위한 법과 정책의 흐름을 생활예술과 연결하여 탐색하고, 자발적 문화예술 활동이 지역사회 공동체와 도시 발전의 중요한 기반이 된 사례들을 소개했었다. 그것은 삶을 위한 생활예술을 제안하기 위한 첫 번째 문을 여는 데 주요한 매개 역할을 했고, 또한 당시의 요구였다.

이번 책은 시야를 훨씬 넓히면서 본격적인 생활예술의 다양한 문제에 대해 살펴보고자 한다. 이것은 지금 우리의 시대와 삶이 너무나 복합적인 방식으로 생활예술과 맞닿아 있기 때문이다. 오히려 현실의 삶은 우리의 생각보다 훨씬 더 빠르고 다채롭게 변하고 있다. 현장 활동가들은 그 변화를 이미 생활 속에서 펼쳐 보이고 있다. 우리는 이 책이 생활예술의 지평을 넓히는 또 하나의 계기가 되

기를 바란다. 우리가 제안하는 관점이 현실의 풍부한 생활예술의 흐름을 더욱 반영할 수 있도록 검토되고 비판되고 갱신되기를 바란다. 특히 현장의 실천 활동과 결합되어 다양하게 변주되기를 바란다. 그동안 잠재되었던 변화의 요구가 폭발적으로 자신의 모습을 드러내고 있는 지금, 앞으로 닥칠 미래를 어떻게 준비해나갈지에 대한 중요한 실마리는 현장 속에서 탄생할 것이기 때문이다.

대표저자 강윤주, 박승현

라이프스타일의
변화와
디지털노마드

여는 글

강윤주

　제1부 '라이프스타일의 변화와 디지털노마드'에 실린 글은 독자들이
예술과 사회에 대해 어떤 관점을 가지고 이 책에 다가서야 하는지를 이야
기하고 있다. 2020년 코로나 사태를 겪으면서 급변하는 세계는 이 사태 전
의 삶과는 완전히 다른 방식으로 살아갈 것을 우리에게 요구하고 있고, 코
로나 이전의 세계가 감추고 있던 삶의 문제들을 선명하게 드러내버렸다. 세
계의 변화와 함께 예술의 위치와 역할도 달라졌으며 '완결된 경험'으로서의
예술이 개개인의 삶에 미칠 수 있는, 아니 미쳐야 하는 영향의 중요성이 더
욱 커진 것이다.

　첫 번째 글인 강윤주의 「포스트 코로나 시대, 예술의 역할 : 경험으로
서 생활예술」은 더욱 강력해진 예술과 사회와의 연계 필요성에 대해 1930
년대 미국에서 발간된 교육학자 존 듀이의 책 『경험으로서 예술』에 기대
어 이야기하고 있다. 필자 스스로 "『경험으로서 예술』에 대한 '생활예술적
관점에서의 수해서'"라고 밝히고 있고, 철저하게 존 듀이에 입각하여 예술
에 대한 새로운 관점을 소개하고 있다. 2020년대 예술의 역할을 논하면서
1930년대의 책을, 게다가 예술학자가 아닌 교육학자가 생애 단 한 권 집필
한 예술에 관한 서적을 주해 대상으로 삼는다는 것이 시대와 원칙에 역행

하는 게 아닐까? 아니, 오히려 최근의 예술이 '완벽함의 추구'나 '과시욕' 또는 '일상으로부터의 분리 (또는 격리)'라는 잘못된 모습을 띠고 있었다고 필자는 주장한다. 그러면서 예술의 기원에 대한 성찰과 더불어 예술의 통합적 성격을 도출해내는 교육학자의 시선을 따르고 있다.

그간 한국의 생활문화 정책은 오로지 문화와 예술의 틀 안에서 생활예술 및 생활문화를 다루고자 했기 때문에 명확한 한계가 있었다. 예술 지상주의적 관점이 아니라 삶을 중심으로 예술을 바라보는 존 듀이의 시선은 그런 면에서 훨씬 자유롭고 광범위하다. 바로 그런 이유로 예술이 생활예술이 되어 포스트 코로나 시대의 새로운 삶의 방식을 모색하는 데에 주효한 메시지들을 던져주고 있는 것이다.

박승현의 「삶의 예술과 라이프스타일 - 공유인간을 만드는 삶의 테크놀로지」는 우리가 성찰해야 할 라이프스타일(Lifestyle)의 중요성에 대해 이야기하고 있다. '대량 생산'과 '과잉 생산'을 지나 '다품종 소량 생산' 시대가 상징적으로 보여주는 '개인화'의 추세는 그 부작용으로 자신의 삶을 철저히 책임지고 설계해야 하는 탓에 수많은 우울증 환자를 양산했다. 우울증의 뿌리는 자아 상실에 있고 참다운 자신을 찾기 위해서는 결국 자신의 취향이 무엇인지를 발견해내야 한다고 필자는 주장한다. 그러나 취향의 발견과 개발이 개인적으로 이루어지는 것이 아니라, 즉 '소유(own, 所有)'하는 방식으로 진행되는 것이 아니라, '공유(common, 公有)'의 실천을 통해 이루어져야 한다는 것으로 이어진다. 1940년대 아도르노와 호르크 하이머가 『계몽의 변증법』에서 문화 산업이 노동자들의 의식을 잠식한다고 비판

한 바와 같이 이제는 빅데이터를 취합하는 플랫폼을 가진 기업들이 개인의 취향을 조종한다는 것이다. 그러므로 시민들은 진정한 의미에서의 '공유' 방식을 통해 자본으로부터 해방된 삶의 예술을 찾아나가야 한다는 박승현의 글은 생활예술이 지향해야 할 공유 정신의 방향성을 제시하고 있다.

또한 박승현은 자본주의 단계의 역사적 변화, 낮아지는 출산율과 '수축사회', 우울증의 증가 등과 같은 이 시대 특징들을 방대한 자료에 힘입어 기술하고 있다. 그의 이러한 글쓰기 방식은 생활예술이 취해야 할 시야의 방대함을 보여주고 있다고 해도 과언이 아니다. 생활예술은 자본주의와도, 출산율과도, 우울증과도 결코 무관하지 않다. 우리 삶의 갈피갈피마다 함께하는 모든 정치, 경제, 사회적 요인들에 대한 성찰이 생활예술의 역할과 가치로 이어져야 하는 것이다.

조희정의 글 「네트워크 시대의 디지털노마드 생활문화 - 기술이 생활문화와 만나는 방법」은 기술 발달과 생활예술을 연계하여 생각하게 한다. 앞서 언급한 것처럼 정치, 경제, 사회적 요인과 생활예술이 결코 무관할 수 없듯이 기술 발전 역시 생활예술의 향유와 생활예술 공동체의 네트워킹 방식에 심대한 영향을 미친다. 조희정은 이 글에서 기술 발달로 인해 가능해진 다양한 예술 관련 플랫폼을 소개하고 있다. 어찌 보면 이 플랫폼들은 예술에 대해 우리가 가지고 있는 기존의 편견, 곧 '예술을 전공해야 예술가'라는 것을 완전히 깨버릴 수 있는 든든한 기반이 된다. 신 세계 미술관과 박물관의 작품들을 VR과 AR을 활용해서 언제든 세밀하게 볼 수 있는 이 시대에 미술을 미술대학에서만 배울 수 있다는 주장은 점차 그 힘을 잃어가

게 될 것 같다. 미술 분야뿐 아니라 글쓰기, 작곡 분야에도 머신러닝 기반으로 학습이 가능한 세상, 크라우드 펀딩으로 투자를 받을 수도 있고 창작한 작품의 거래도 가능해진 이 시대에 생활예술가들은 자유로운 방식으로 자신의 날개를 펼칠 수 있게 된 것이다.

이 밖에도 국내외 창작자가 연결되는 플랫폼에 창작자와 예술 애호가를 직거래로 중개할 수 있는 서비스까지, 기술 발달은 기존의 예술 생태계를 크게 흔들어놓고 있다. 당연히 향유 방식에도 큰 변화가 일었다. 그림은 소유가 아니라 공유되어 3개월마다 교체하는 그림 서비스가 생기고 무대 소품과 세트는 재활용된다. 조희정은 이 글에서 지금까지 진행되어온 변화 못지않게 중요한 것은 사회적 창작 가치, 곧 단절된 소유의 예술, 전문가의 예술이 아니라 연결된 공유의 예술, 시민의 예술로의 전환이 이루어져야 한다고 주장한다. 또한 먼 곳에 있는 이들과의 연결 못지않게 한 지역에 사는 사람들 간의 공고한 네트워킹을 통해 보다 깊이 있는 생활예술 활동이 일어나야 한다고 지적하고 있다.

결국 제1부에서는 이후 전개될 글들을 읽기 전에 다져야 할 '생활', 곧 우리가 발 디디고 있는 일상에서의 사회적이고 기술적인 변화와, 이제까지 우리의 일상과 격리되어 오해받았던 '예술'에 대한 근본적 성찰을 담고 있다. 생활과 예술에 대한 끊임없는 돌아봄, 그것이 결국 생활예술의 궁극적 목적이기 때문이다.

포스트 코로나 시대,
예술의 역할 :
경험으로서 생활예술

강윤주

예술이란 무엇인가

생활예술을 고민하는 사람들은 기본적으로, 그리고 궁극적으로 '예술이란 무엇인가'라는 질문에 부딪히게 된다. 생활예술을 이야기하기 시작하면 모든 이들이 '생활예술이 예술과 다른 게 무엇인가'라는 질문을 해오기 때문이다.

교육학자로 알려진 존 듀이의 글을 만나게 된 것은 바로 이 질문에 대해 보다 명쾌한 답변이 필요하다는 고민이 절정에 달했을 때였다. 생활예술의 개념에 대한 글들[1]에서 한나 아렌트며 니콜라스 부리에 등 다양한 이론가들의 생각을 빌려다가 생활예술을 설명하려고 노력했지만, 생활예술의 의미를 전체적으로 틀 잡아주는 이론을 찾기는 어려웠다.

1) 심보선·강윤주·전수환, 「문화사회학적 견지에서 바라본 문화예술경영의 시론적 고찰: 시민성, 지역성, 예술성 개념을 중심으로」(한국문화사회학회, 『문화와사회』, 2010. 5.), 39~82쪽 / 심보선·강윤주, 「참여형 문화예술 활동의 유형 및 사회적 기능 분석: 성남시 문화클럽의 사례를 중심으로」(비판사회학회, 『경제와사회』, 2010. 9.), 134~171쪽 / 강윤주·심보선, 「생활예술 공동체 내 문화매개자의 역할 분석: 인천 '문화바람'의 경우」(비판사회학회, 『경제와사회』, 2013. 12.), 335~373쪽 / 강윤주·지혜원, 「'생활예술 오케스트라'를 통해 보는 예술의 사회적 가치」(한국문화사회학회, 『문화와사회』, 2016. 12.), 187~225쪽을 참고하라.

존 듀이의 『경험으로서 예술』은 교육학자로서 존 듀이가 내놓은 책으로서는 당대에 그다지 환영받지 못했다.(김희영, 2016: 289) 그러나 이 책은 이후 하나의 예술대학을 세우는 데에 초석이 될 만큼 중요한 예술 철학서가 되었다.(김희영, 2016)

나는 이 글에서 생활예술이 예술과 어떻게 다른지가 아니라 예술이 어떻게 생활예술이 되어야 하는지를 이야기하고자 한다. 생활예술은 결국 예술에 대한 기존의 관점을 새롭게 잡는 역할을 해야 한다는 것이 나의 주장이다. 기존의 예술관을 바꾸지 않는 이상 생활예술에 대한 진정한 이해는 불가능하며, 더불어 생활예술을 깊이 있게 이해하기 시작하는 순간 예술 생태계의 많은 문제점들이 어떻게 바뀌어야 하는지가 눈에 보이게 될 것이다.

이 글은 『경험으로서 예술』에 대한 '생활예술적 관점에서의 주해서'라고 할 수 있다. 존 듀이가 이야기하는 '하나의 경험'으로서의 예술은 많은 부분 생활예술이 예술과 동의어라는 사실을 반복해서 증언하고 있다. 나는 그의 증언을 이용하여 마치 프로크루스테스의 침대2)에 납치된 인간처럼 재단되고 있는 생활예술의 참모

2) 그리스 신화에 나오는 프로크루스테스는 그리스 아티카의 강도로, 아테네 교외의 언덕에 집을 짓고 살면서 지나가는 행인을 붙잡아 자신의 침대에 누이고는 행인의 키가 침대보다 크면 그만큼 잘라내고 행인의 키가 침대보다 작으면 억지로 침대 길이에 맞추어 늘여서 죽였다고 전해진다. 그의 악행은 아테네의 영웅 테세우스가 프로크루스테스를 잡아서 침대에 누이고는 똑같은 방법으로 머리와 다리를 잘라내면서 종지부를 찍었다.(카트린 몽디에 콜·미셸 콜, 『키의 신화 : 프로크루스테스에서 엄지동자까지, 인간에게 키는 무엇인가』, 이옥주 역, 궁리출판, 2005. 참고)

습과 그 참모습을 살려내기 위해 필요한 정책의 방향에 대해 제안
한다.

🌐 예술의 일상성

"예술 작품들은 어느 곳 하나 흠 잡을 데 없을 정도로 완벽한
모습을 띤다."(존 듀이, 2016: 20)라는 편견에 대한 존 듀이의 지적
은 생활예술을 예술로 인정하지 않으려고 하는 예술계와 더 나아
가서 예술에 대한 사회 전체의 관점 중 하나를 건드리는 말이다.
"완벽해야 비로소 예술 작품"이라는 것은 예술과 관련하여 형성되
어 있는 거대한 이데올로기다. 또한 생활예술의 예술적 의미를 인
정하려고 들지 않는 기존 예술계의 방어 논리이기도 하다.

예술을 전공으로 하여 끊임없는 자기 수련을 도모해온 예술가
들에게 '완벽함'이라는 것은 최고의 가치이자 추구해야 할 완성점
이다. 생활예술 오케스트라 경연대회 심사위원으로 몇 년간 일을
해온 한 클라리넷 연주자는 이런 말을 하기도 했다. "제가 연주할
때는 몇백 번씩 연습해서 비로소 무대에 설 수 있었던 어느 곡의
한 소절을 너무 엉망으로 연주하고 넘어가는 거예요. … 그렇게 완
성되지 않은 곡을 듣는 것 자체가 너무 괴로웠어요. … 그래서 도무
지 이해되지 않았죠. 최고의 연주가들만이 서야 하는 이 무대에 왜

이런 엉망인 연주를 세우는가. … 그렇지만 몇 년간 심사를 하면서 깨달았어요. … '연주 자체의 완벽함만이 다가 아니구나.'라는 걸요."

과연 그녀가 깨달은 것은 무엇이었을까? 완벽해야 예술인 것이 아닌, 예술에 대한 새로운 척도를 존 듀이는 '하나의 경험'을 설명하면서 풀어내고 있다.

"사람들은 일상생활에서 많은 활력을 주는 장르의 예술들, 예를 들면 영화, 재즈 음악, 연재 만화, 그리고 종종 애정 행각이나 살인과 강도에 대한 신문 기사와 같은 것들은 진정한 의미의 예술이라고 생각하지 않는다."(존 듀이, 2016: 24) 이 책이 1934년에 씌어졌다는 것을 감안하면 예술의 개념에 대한 존 듀이의 정의는 놀랍기까지 하다. 존 듀이가 예로 들고 있는 영화, 재즈 음악, 연재 만화 등의 장르는 매튜 아놀드(Matthew Arnold), 리비스(F. R. Leavis), 드와이트 맥도널드(Dwight MacDonald) 등이 대중문화라는 이름으로 공격했던 대표적인 장르들로, 당시 분위기로서는 이 장르의 작품들을 예술의 범주에, 그것도 교육학자가 예술의 범주로 포함시키기는 쉽지 않은 일이었을 것이다. 듀이는 여기에서 한 걸음 더 나아가 "애정 행각이나 살인과 강도에 대한 신문 기사와 같은 것들"(존 듀이, 2016: 24)까지 예술에 포함시킨다.

반면 우리가 당연히 예술이라고 생각하는 박물관, 미술관 속의 전시물에 대해 듀이는 '격리'된 예술이라고 말하고 있다. 또한 이 격리된 예술이 왜 격리되게 되었는가에 대한 이유를 다음과 같이 밝힌다.

"박물관을 건설하는 중요한 이유는 … 하나는 국수주의적 입장으로서 자기 나라의 과거 예술의 위대함을 과시하기 위한 것이며, 다른 하나는 제국주의적 입장으로서 전제군주가 다른 나라로부터 빼앗아온 전리품을 전시하기 위한 것이다. … 박물관들은 근대에 와서 예술과 삶이 분리되었다는 것과 양자 사이의 분리가 국수주의나 제국주의와 깊은 관련이 있다는 것을 잘 보여준다."(존 듀이, 2016: 29)

국수주의와 제국주의가 추구한 과시욕은 자본가들에게도 그대로 이어져 그들은 값비싼 예술품을 사들임으로써 주식이나 채권으로 보여주는 경제 자본 외에도 높은 교양, 곧 부르디외적 의미에서의 '문화 자본'을 소유하고 있다는 것을 과시하고자 했다. 박물관 건설의 폐해는 여기에서 그치지 않는다. 박물관을 건설한 뒤 그곳에 전시할 예술품들을 모으기 위해 제국주의자들은 원래 삶의 터전에 자리 잡고 있던 예술품들의 뿌리를 뽑아 자신들의 박물관에 이식시켰다. 듀이는 이러한 박물관의 형성 방식에 대해 "문화의 자생적 산물로서 예술 작품은 교양인인 체하려는 위선적인 사람들의

산물이 아니라, 한 문화 속에서 생활하는 사람들이 많은 시간과 정력을 바쳤던 중요한 일들을 성취하기 위해 성실하게 생활한 결과로 만들어지는 것"(존 듀이, 2016: 30)이라고 꼬집고 있다.

그 성실한 생활의 결과로 만들어진 것들은 듀이가 예로 들고 있는 아프리카 원주민들의 조각상 같은 것인 바, 원주민들이 신의 모습을 새긴 물건들은 옷이나 숟가락처럼 분명한 실용적 목적을 가진 '유용한' 물건들이었을 것이지만, 이 유용성은 박물관에 이식되면서 소멸된다. 그것들은 생활에서 격리된 예술이 되는 것이다. 수백 년 전까지만 해도 의식주와 관련된 모든 것들, 식기, 가구 등과 같은 것들은 우리가 지금 예술이라고 부르는 작품들처럼 정교하게 만들어졌고, 만드는 이들에게나 사용하는 이들에게나 다 작품이자 실용적인 물품들이었다. 물품만이 아니라 모든 장르의 표현 방식이 그러했다. 예술은 결코 독자적으로 고상하고 위대한 것이 아니며 일상과의 결합과 일상적 필요성에 의해 자연스럽게 발생한 표현물이었던 것이다. 다음은 듀이가 이야기하는 각 장르별 예술 작품의 목적을 표로 정리해보았다.

〈표 1〉에서 볼 수 있는 바와 같이 각 장르별 예술 작품은 종교 빛 집단 생활의 필요성에 의해 만들어졌다. 이 당시 종교와 집단생활은 불가분의 관계에 놓여 있었다. 곧 사람들은 살기 위해 신을 섬겼고 집단생활을 했으므로 두 가지 모두 생존을 위한 필수적 조건이었다.

<표 1> 존 듀이가 이야기하는 각 장르 예술작품의 목적

예술 작품	목적
건축물	신의 숭배 목적에 맞추어 건물의 크기와 모습을 결정, 건물에 칠하는 색채나 조각들도 사회적 목적에 맞게 만들어짐
그림과 조각	건축물과 하나, 곧 목적도 동일
음악과 노래	집단생활이나 종교에서 행해지는 의식과 예식의 중요한 부분
연극	집단생활의 전설과 역사를 생생하게 재현하는 것
운동경기	종족과 집단에게 있었던 중요한 사건을 기억하며 결속을 공고히 하고, 사람들을 교육하며 영광스러운 사건을 기념하고 시민들의 자긍심을 고양시키는 것

(출처 : 존 듀이, 『경험으로서 예술』, 박철홍 역, 나남, 2016, 27쪽)

듀이뿐 아니라 많은 예술 연구가들이 그리스 시대의 예술은 현실 사회나 제도의 모방이며 그런 이유로 예술은 마땅히 검열되어야 한다는 생각이 존재할 정도로 예술과 사회가 직접적인 관계를 맺고 있었다고 증언한다. 예술은 기원적으로 당대 지배 세력이 경계해야 하는 도발성과 전복성을 내재하고 있었던 것이다. 플라톤은 직접적으로 시인이나 극작가, 음악가들을 검열하는 제도가 필요하다고 생각했고, 아리스토텔레스는 구체적인 양식을 언급하며 교육 적합성 여부를 따지기도 했다. 예를 들어 '리디아(Lydia)' 양식은 사람을 슬프게 만들기 때문에 교육에 적합하지 않고, '도리아

(Doria)' 양식은 중도적이고 씩씩한 생각을 불러일으키므로 교육에 적합하다는 것이다. 이렇듯 그리스 철학자들은 모든 예술 장르에 관여하여 각각의 예술 장르가 일상생활이나 사회, 국가, 교육에 끼칠 영향에 대해 관심이 많았다.(존 듀이, 2016: 28)

⊕ '질성'과 예술

"예술에 대한 올바른 이해는 … 경험 세계로 되돌아가는 방법을 통해서 도달할 수 있다. 경험 세계로 되돌아간다는 것은 일상에서 마주치는 평범한 사물들에 대한 경험으로 되돌아가서, 그러한 경험이 갖는 미적 특성들을 찾아내는 것을 말한다. … 아무리 세련되지 못한 경험이라고 하더라도 그것이 진실로 '하나의 경험'이라면 일상생활에서 분리된 위대한 예술 작품보다도 미적 경험의 본질적 성격을 이해할 수 있는 단서들을 훨씬 더 풍부하게 가진다."(존 듀이, 2016: 33)

이 글의 서두에서 언급한 바와 같이 완벽함에의 추구는 기존 예술계의 영구불변한 목표였다. 그러나 듀이는 '아무리 세련되지 못한 경험'이라고 하더라도 그것이 진실로 '하나의 경험'이라면 '미적 경험의 본질적 성격'을 잘 보여줄 수 있다고 주장한다. 이를 생활예술적 관점으로 해석해보자면 다음과 같다. 아무리 세련되지

못한 일상적이고 평범한 경험이라고 하더라도 이것이 생활에 뿌리 박은 '하나의 경험'이었고, 이것이 생활예술로 표현된다면 이는 큰 예술 전문 공연장에서 일상과 분리되어 연주되는 위대한 예술 작품보다 훨씬 더 미적 경험의 본질적 성격을 풍부하게 보여주는 작품이라고 할 수 있다.

물론 모든 생활예술이 '하나의 경험'이라고 할 만한 진정한 경험에 뿌리박고 있다고 할 수는 없다. 듀이의 이러한 지적은 생활예술과 기존 예술계에 모두 '하나의 경험'에서 예술 행위의 재료를 찾으라고 이야기하는 것이다. 위대하다고 칭송받는 예술가의 작품을 그대로 모방하여 노래하고, 그리는 행위는 진정한 의미에서의 생활예술 범주에 넣기 어렵다. 물론 그들 역시 연습과 공연 및 전시의 과정에서 '하나의 경험'의 일부를 취했다고 할 수도 있겠으나 포괄적 의미에서 '하나의 경험'을 하기 위해서는 자신의 일상에서 생활예술의 자료를 채취해 올리고 이를 다시 자신의 언어로 조련해 내는 것이 필요하다.[3] 이 조련 과정을 듀이는 다음과 같이 표현하고 있다.

3) 필자는 '하나의 경험'으로부터 자신들의 예술적 자료를 끄집어내는 사례로 일본 '우타고에 시민합창단'을 들고 싶다. 지금은 '일어서라 합창단'으로 이름을 바꾸고 활동하는 '우타고에 시민합창단'은 제2차 세계대전이 끝난 1948년 일본 도쿄의 시민, 노동자들이 자발적으로 모여 만들어진 것으로, 현재 일본 1,200개 지역에서 활동하고 있다. 이들은 합창을 통해 전쟁의 상처를 극복하고 평화를 기원하는데, 이들이 모여 진행하는 일본 최대 규모의 시민합창대회 '우타고에 제전'은 전국의 400여 개 합창단, 5,500명의 회원이 모여 같은 주제로 노래를 하고 경연을 펼치는 평화축제 마당이다. 이들이 부르는 노래는 모두 직접 작사, 작곡한 작품으로, 화려한 작곡이 아니어도 일상을 담고 있는 내용의 가사가 전달하는 감동의 힘이 크다.(http://www.gwangjuin.com에서 '우타고에' 검색)

"일상적인 경험의 의미가 제대로 밝혀질 때, 특수한 공정의 과정을 거쳐 콜타르에서 염료가 추출되듯이, 예술 작품이 경험에서 특별한 공정의 과정을 거쳐 나왔다는 것을 제대로 이해하게 될 것이다."(존 듀이, 2016: 34)

곧 듀이에게 예술 작품이란 "일상적 경험에서 발견되는 특성들을 바람직하고 이상적인 방식으로 표현한 것"이다.(존 듀이, 2016: 34) 듀이가 말하는 "특별한 공정"과 "이상적인 방식으로 표현"하는 것은 모두 '질성(質性)적 사고(Qualitative Thought)'의 능력을 사용하여 대상을 포착할 수 있을 때만 가능하다. 듀이는 질성을 "제3의 성질, 곧 찬란함, 강인함, 우아함, 섬세함 등과 같은 특성으로 경험자가 대상을 직접 지각할 때에 일종의 느낌으로 갖게 되는 것"이라고 표현한 존 로크(John Locke)의 개념[4]과 유사하다고 말하고 있다. 그런데 듀이가 말하는 질성이란 것은 "질성을 포착할 수 있는 인간의 사고 능력"과 "질성적 사고의 능력을 사용하여 포착한 대상의 특성"이라는 두 가지 의미를 담고 있다. 즉, 질성적 사고 자체와 질성적 사고로 포착된 대상의 특성 모두를 의미한다.

듀이가 질성을 중시하는 것은 경험, 그것도 감각적 경험의 중요

4) 로크는 제1 성질을 '수량, 크기, 모양, 무게, 운동 등과 같이 대상이 지니는 객관적 특성들'이라고 하고, 제2 성질을 '소리, 색깔, 냄새, 맛, 촉감과 같이 객관적으로 측정하기 어려운 감각적 특성들'이라고 정의했다.(존 듀이, 2016: 42)

성을 강조하기 위해서다. 그는 감각이 지적인 것과 밀접한 관련을 맺고 있다고 이야기하고 있는데, 그 이유는 "감각기관을 통한 참여가 단순한 감각으로 그치지 않고 삶에 유익한 것이 되려면 마음의 작용이 있어야 하기 때문"(존 듀이, 2016: 57)이다. 듀이가 중요하다고 이야기하는 감각적 경험이란 것은 '하나의 경험'에서처럼 삶에 유익한 의미가 있는 것을 뜻하며 이는 그가 '마음'이라고 표현한 지성과의 결합을 통해서만 가능하다. 듀이는 '육체와 감각 작용을 제외하면 제대로 된 경험이란 있을 수 없다.'(존 듀이, 2016: 57)라고까지 주장하는데, 감각기관을 폄하하는 것은 결국 그 폄하하는 사람의 경험 범위가 협소하다는 것을 방증하는 행위라는 것이다.

듀이는 이렇듯 다양한 방식으로 기존의 이분법적 사고와 그 구도에서 열등한 것으로 받아들여진 영역을 새롭게 해석하고 있다. 이성과 감성, 인간과 동물, 예술과 생활 등의 구도에서 감성과 동물적인 것, 그리고 생활은 이성이나 인간, 그리고 예술에 비해 상대적으로 열등한 것으로 평가되어 온 것이 사실이다. 그러나 듀이는 "감각기관을 통하여 세계와 접촉할 때 생명체는 직접 경험을 하면서 갖게 되는 질적 특성, 곧 '질성'을 경험"하며(존 듀이, 2016: 57) "예술을 창조할 수 있는 능력은 인간만이 지닌 본질적 특성"이라는 잘못된 생각으로 "인간성 속에 동물적 성질이 있다는 것을 무시"(존 듀이, 2016: 66)했기 때문에 예술이 인간과 사회에 미칠 수 있는 엄청난 영향력을 제대로 파악하지 못하고 있다고 주장한다.

그렇다면 예술가에게 '질성'이란 무엇일까? 예술가에게 질성이란, 자기가 작업하는 예술 작품의 질료일 수도 있지만 그 질료를 이용해 표현하려고 하는 정신을 형성하는, 자기 삶에서의 직접적 경험을 통해 만나는 사회와 사람들일 수 있다. 그런 의미에서 생활예술은 예술 그 자체이며, 생활예술을 통해 얻는 질성은 예술가가 삶과의 밀착도를 높여 다시 예술 본래의 의미로 돌아가게 하는 데에 필수적인 요소가 될 수 있다.

또한 듀이가 말하는 육체와 감각 작용은 생활예술에서는 삶과 그 삶에서의 일상적 체험이라고 바꾸어 말할 수 있다. 삶의 일상성에 기초하지 않은 예술은 제대로 된 예술이라고 할 수 없다. 또한 일상적인 삶에 기초한 예술을 가치가 낮은 것으로 비하하거나 경멸하는 것은 그 자체가 그 사람의 경험의 범위가 협소하고 질이 낮다는 것을 방증한다.

⊕ 예술과 경험의 완결성

듀이가 반복적으로 사용하고 있는 단어 중에는 '완결'이라는 것이 있다. 그는 "일상적 경험이 예정대로 끝까지 진행되고 잘 마무리되어 완결된 상태에 이를 때"에야 비로소 "다양한 내용들이 긴밀한 관련을 맺는 통일체를 이루게" 된다고 이야기하면서 '하나의 경

험'이 되기 위해서는 이렇듯 완결성을 가지고 있어야 한다고 강조한다. 그러나 그가 말하는 '완결'이라는 것은 '완벽함'과는 다르다. 오히려 키츠의 다음과 같은 글을 인용하면서 '불확실'하고 '반쪽짜리'인 것들을 찬양한다.

> "시는 '바로 오류투성이지만 괜찮은 것들로 이루어진다.' 이성적으로
> 추론하기는 하지만 그것이 엄밀하고 정확하게 이루어지는 것이 아니라
> 본능적인 방식으로 행해질 때 그것은 아름다운 것이며, 괜찮은 것, 즉
> 좋은 것이며, 따라서 그것은 시가 된다."(존 듀이, 2016: 79)

이것을 생활예술에 빗대어 이렇게 말하고 싶다. "생활예술은 오류투성이지만 괜찮은 것들로 이루어진다. 예술적 수월성으로 엄밀하고 정확하게 이루어지는 것이 아니라 생활에 기반한 본능적인 방식으로 행해질 때 그것은 아름다운 것이며, 괜찮은 것, 즉 좋은 것이며, 따라서 그것은 예술이 된다."

듀이는 보다 직접적으로 아래와 같은 문장을 통해 생활에 천착한 예술의 당위성 또는 필요성을 역설하기도 한다.

> "다른 하나는 불확실하고, 신비로우며, 의문투성이이고, 반쪽짜리 지
> 식으로 가득 찬 경험과 삶을 있는 그대로 받아들이고 이해하려는 철학
> 자들이다. 이러한 철학자들은 경험의 질을 향상시키기 위하여 그러한

경험을 이용하며, 상상력과 예술에 호소한다. 이것이 바로 셰익스피어
와 키츠의 철학이며, 바로 내가 이 책에서 보여주려고 하는 철학이다."
(존 듀이, 2016: 85~86)

예술적 관점에서 볼 때 일상적 경험의 완결이라는 것은 결코 완
벽한 예술 작품의 탄생을 의미하는 것이 아니다. '일련의 연속적 운
동'이 시작에서 끝에 이를 때까지, 그래서 결국 결과와 깊은 관련을
맺을 때만 우리는 이를 '하나의 경험'이라고 하는 완결된 의미에서
의 경험으로 수용할 수 있으며 이것이 그 완성물의 완성도를 측정
하는 기준이 된다.

앞서 예로 들었던 아마추어 오케스트라의 공연을 다시 이야기
해보자. 기존에 예술가들만이 설 수 있었던 무대에 아마추어 오케
스트라가 오르기까지 그들이 모이고, 연습하고, 경연을 거쳐 마침
내 본선 무대에 서는 과정에는 다양한 희로애락이 있었을 것이다.
전업 예술가들이 볼 때에 그들의 최종 연주 작품은 비록 기술적으
로 부족하게 들리더라도, 그들 자신이 이 과정의 처음부터 끝까지
함께하면서 겪은 다양한 경험들까지 무대에 오르는 것으로 그 완
결성을 획득할 수 있었다면 이 작품은 '하나의 경험'으로서 질성을
획득한 것이다.

또한 듀이는 경험의 의미에 대해서도 다각도로 표현하고 있다.
우선 "경험의 과정에서 겪는 어려움이나 갈등도, 비록 고통스럽다

하더라도, 현재 진행 중인 경험을 발전시키는 데 중요한 수단이 될 때 향유할 만한 가치가 있는 것이 된다."고 말한다.(존 듀이, 2016: 99) 과정에서 겪는 어려움이나 갈등이 중요한 이유는 그 어려움이나 갈등이 해결되어야 의미를 갖는 것이 아니라, 그것을 겪어나가는 과정에서 각자가 성장하기 때문이다. 생활예술 공동체가 함께 하는 경험에서 그들은 다양한 어려움이나 갈등을 겪는다. 마을공동체로 유명한 '성미산마을공동체'의 초기 멤버이자 현재도 마을 성원의 한 사람으로 살아가고 있는 유창복 씨는 '성미산마을공동체'에서의 삶을 이렇게 표현했다. "혼자면 외롭고, 함께면 괴롭다." 그렇지만 그 괴로움은 듀이가 말하는 것처럼 경험을 발전시키는 데 있어 중요한 밑거름이 된다. 바로 이것이 우리가 생활예술을 바라볼 때 결과만이 아니라 과정을 들여다봐야 하는 이유다.

⊕ 예술의 감상과 생산

듀이에 따르면 영어에는 '예술적(artistic)'이라는 말과 '심미적(esthetic)'이라는 말이 가진 뜻을 한꺼번에 표현해내는 단어가 없다.(존 듀이, 2016: 108) 듀이는 이러한 사실이 뜻하는 바가, 예술을 만드는 행위와 감상하는 활동이 별개로 나뉘어져 있음이 언어적으로 표현되고 있는 것이라고 해석한다. 그리고 이 분리가 다시 하나

로 합쳐질 때에야 비로소 예술적 경험이 '하나의 경험'이 될 수 있다고 주장한다. 창작은 예술가가, 감상은 예술가 아닌 사람이 하는 것으로 이원론적 사고를 해왔던 우리에게 예술적인 것과 심미적인 것이 포괄적으로 연계될 때 '하나의 경험'으로서의 완결성을 가진다는 점을 일깨워주는 것이다. 그러므로 예술가 아닌 사람들이 감상에 머무르지 않고 생산으로 넘어가는, "보는 예술에서 하는 예술로"라는 모토를 가진 생활예술은 듀이적 의미에서 '하나의 경험'을 가능하게 하는 행위가 된다.

생활예술가는 작품을 감각적 즐거움 이상으로 지각하게 되어 있다. 일상적 체험을 사용하여 예술을 생산해내는 생활예술가는 어떤 제작 과정을 거쳐 작품이 만들어졌는가를 의식하며 직접적으로 지각되는 일상적 체험과 제작 과정에서의 즐거움을 마음 가득히 감상한다. 생활예술에서의 생산 행위는 행위의 결과로 만들어질 질적 특성을 지각하고 활동의 전 과정에 걸쳐 이를 음미하는 데에 있어야 하고, 생활예술을 보고 듣고 감상하는 것도 그것이 만들어지기까지의 활동 과정과 어떤 식으로든 관련을 가질 때에만 진정한 의미에서의 심미적 성질을 갖게 된다.

그러나 최근 생활예술 관련한 정책 현장에서는 '보는 예술', 곧 감상을 소홀히 하는 경향이 있어 안타깝다. 듀이는 예술의 생산과 감상이 긴밀하게 연계되어야 한다는 주장을 펼치면서 감상이란

"예술 작품에 대해 능동적으로 반응하는 일"(존 듀이, 2016: 120)이라고 말하고 있는데 이는 바로 "대상에서 단편적 정보를 받아들이는 것에 그치는 것이 아니라 지각되는 대상에 대해 능동적으로, 그리고 전체적으로 반응"(존 듀이, 2016: 121)하는 것을 뜻한다. 능동적으로 반응한다는 것은 무슨 뜻일까? 어떤 대상을 진정한 의미에서 받아들인다는 것은 감상을 하는 사람이 자신의 경험 전체에 비추어보면서 새로운 대상을 수용한다는 뜻이다. 그렇기 때문에 여기서 '단편적'인 것이 아니라 '전체적'으로 받아들인다는 말이 중요하다. 우리는 어떤 예술 작품을 감상하더라도 우리 삶의 전체적인 경험 속에서 그 작품을 위치 지우고 해석하기 때문에 각자가 천만 가지 다른 느낌을 가지게 된다.

그래서 작품을 진정으로 감상하는 행위는 생산에 버금가는 '하나의 경험'이다. 작품을 생산한 예술가와 마찬가지로 작품 자체에 자기 나름의 '일정한 질서를 부여'해야 하고, 이러한 '재창조'의 행위가 없다면 그것은 작품을 제대로 감상했다고 할 수 없다. "예술가나 감상자는 모두 흩어져 있는 부분들을 모아서 하나의 전체를 만드는 것, 즉 말 그대로 통합적인 이해를 추구"(존 듀이, 2016: 124)해야 하는 것이다.

🌐 예술의 통합적 성격과 소통적 기능

듀이가 이야기하는 '하나의 경험'은 통합적 성격을 강조한다. 듀이는 '하나의 경험'이 갖추어야 하는 세 가지 측면을 이야기하고 있는데 정서적, 지적, 실천적 측면이다. 정서적 측면은 "경험의 구성요소를 하나의 전체로 통합"(존 듀이, 2016: 125)하고, 지적 측면은 "경험이 의미를 가질 수 있도록"(존 듀이, 2016: 125) 하며, 실천적 측면은 경험의 주체가 "사건이나 대상들과 상호작용한다"(존 듀이, 2016: 125)는 것을 뜻한다. 이 세 가지 요소가 통합적으로 작용해야 비로소 '하나의 경험'이 될 수 있는 것이고, '하나의 경험'은 세 가지 측면에서 '심미적 경험'과 동일하다고 주장한다. 듀이는 예술적 경험만이 '하나의 경험'이 되는 것이 아니라 철학적 탐구나 과학적 연구, 또는 기업 활동이나 정치 활동까지도 이 세 가지 측면에서 통합된 성격을 보인다면 '하나의 경험'이 됨과 동시에 '심미적 경험'이 된다고 말하고 있다. 우리가 흔히 완벽한 요리나 축구 선수의 멋진 골 넣기 등에 "예술이야!"를 연발하게 되는 것도 이 순간들이 결국 듀이가 말하는 이 '하나의 경험'으로서 완성된 의미를 가지기 때문일 것이다.

예술의 소통적 기능에 대해서 "예술은 우리가 말로는 소통할 수 없었던 의미를 생생하며 심도 있게 공유할 수 있게 한다"(존 듀

이, 2016: 107)고 쓰고 있다. 흔히 소통에 있어 언어적 전달은 3%, 나머지 97%는 비언어적 전달 방식을 통해 이루어진다고 말한다. 결국 듀이가 말하는 "말로는 소통할 수 없었던 의미"가 훨씬 더 큰 비중을 차지하고 있는 셈인데 예술은 그 자체의 '표현적' 성격 때문에 매우 효율적인 매체가 될 수 있다. 의사소통은 "그 자체가 창조적인 참여의 과정"(존 듀이, 2016: 107)이며, 그렇기 때문에 의사소통을 하면서 비로소 그 말의 의미가 구체화된다. 즉, 원래 있었던 의미가 그대로 전달되는 것이 의사소통이 아니라, 의사소통을 하는 과정 중에 말하는 사람이나 듣는 사람 모두에게 그 의미가 구체화 또는 심화되는 변화가 생긴다는 말이다. 그런데 예술적 소통은 "인간 존재를 서로 분리시키는 장애물, 즉 일상적 교제를 통해서 서로를 깊이 이해하고 공감하는 것을 가로막는 장벽을 깨뜨려 준다."(존 듀이, 2016: 107) 그러므로 생활예술 공동체는 예술적이고 정서적 소통을 기반으로 한 의사 전달을 통해 훨씬 더 깊이 있고 공감하는 커뮤니케이션이 가능하다. 이것이 바로 생활예술이 지역성과 시민성을 강화시키는 데에 큰 기여를 할 수 있는 이유다.

 마치며

듀이가 일관되게 관철하고 있는 예술에 대한 관점을 정리하자면, 예술은 우리가 이제까지 협의적 의미로 정해둔 경계를 넘어 모든 분야에서 발견될 수 있다. 우리의 일상에서 벌어지는 다양한 경험들이 재구성되고 통합되어 '하나의 경험'으로 승화될 때 그 모든 것은 예술이 될 수 있고, 그런 측면에서 예술 작품은 "예술가의 생산물을 의미하는 게 아니라, 예술적 경험이 작용하는 삶(the work of art)"(존 듀이, 2016: 323)을 의미한다.

예술을 바라보는 관점의 변화는 과연 가까운 시간 내에 일어날 수 있을까? 생활예술과 연관된 문화 정책이 전방위적으로 도입된 시기부터 그 변화는 이미 발생했다고 말할 수 있을 것이다. 그러나 여전히 직업으로서의 예술가와 아마추어로서의 예술 생산자에 대한 경계는 뚜렷하며 그 경계가 뚜렷한 만큼 생활예술에 대한 편견도 사라지지 않는다.

예술에 대한 관점의 변화는 삶 전체에 대한 관점의 변화를 유도한다. 우리의 일상적 행동과 예술을 한 번 비교해보자. 대형 마트에서 판매되는 농산물에서 가장 중요한 기준은 그것이 얼마나 잘생겼느냐다. 크고 빛나고 깨끗한 것이 더 좋은 가격을 받는다. 그러나 농부와 직거래를 하면서 우리는 못생긴 수확물이 나올 수밖에 없

는 그해의 기후적 상황을 이해하게 된다. 그렇게 농부와 수확물과, 그 작물이 크는 땅에 대한 종합적 이해를 하면서 우리는 더 이상 수확물의 생김새만을 가지고 판단하는 것이 아니라 수확물에 담긴 농부와 자연의 땀과 눈물, 곧 수확물이 나오기까지의 과정을 함께 바라보게 된다. 이처럼 일상에서의 삶의 변화가 예술에 적용되거나 반대로 예술을 통합적으로 이해하는 것이 일상에 적용될 때 우리 삶은 좀 더 완벽해질 것이다. 그래서 결국 우리가 추구해야 할 것은 예술 작품의 완결성이 아니라 우리 삶의 완결성이어야 할 것이다.

우리가 이제부터 해야 할 일은 생활예술이 담고 있는 듀이적 의미에서의 예술적 진수, 곧 '하나의 경험'이나 '질성'을 중심에 두고 예술계를 바라본다는 의미에서 생활예술이 아닌 '비생활예술'에 대한 비판적 입장을 지속적으로 표현하는 것일지도 모른다. 듀이적 관점으로 볼 때 현재의 예술계는 많은 부분 비사회적이고 비경험적이며 비소통적이기 때문이다. 생활예술적 관점으로 기존의 예술을 바라보고 개선해나가는 것, 그것이 우리의 과제다.

'삶의 예술'과 라이프스타일 : 공유인간을 만드는 삶의 테크놀로지

박승현

왜 라이프스타일인가

🌐 다품종 소량의 새로운 생산과 라이프스타일

라이프스타일(Lifestyle)이 화두다. 사전적 의미는 우리가 각자 입고, 먹고, 머무는 생활양식이다. 이런 의식주 생활은 항상 있어오지 않았던가? 그런데 왜 요즘 이렇게 뜨는 걸까? 마케팅에서는 이미 시장의 세분화에 있어 인구통계학적 분류 외에, 소비자의 심리적 측면을 고려할 필요성으로 인해 소비자 행동에 대한 분석 차원에서 중요하게 다루어 온 지가 꽤 되었다. 그런데 왜 새롭게 전면적으로 부각되고 있는 것일까?

최초의 변화는 대량생산 체제의 붕괴에서 시작되었다. 대량생산/대량소비 시대의 대표적인 상품들인 냉장고, TV, 세탁기, 자동차 등은 현대인의 표준적인 라이프스타일을 만들어냈다. 전 세계 사람들은 대량생산된 생활 품목들을 소비함으로써 일상에서 누리는 '물질적으로 풍요로운 삶'을 가장 바람직한 생활양식으로 생각하던 때가 있었다. 백화점과 대형 마트에 전시된 상품은 우리가 구

매해야 할 이상적인 모델이 되었고, 그래서 대량생산으로 엄청나게 찍어낸 획일적인 상품들을 누구나 소비하게 되는 '표준적인 생활양식'이 자리 잡게 되었다. '라이프스타일'은 모든 사람에게 단순하고 명확해서 쟁점화할 여지가 별로 없었다.

그런데 자본주의는 항상 과잉생산이 문제다. 20세기 들어 크게 세 번의 과잉생산으로 인한 세계공황을 겪게 되는데 1929년, 1973년, 2008년이다. 첫 번째 대공황은 제2차 세계대전과 뉴딜정책으로, 두 번째 대공황은 정보화 사회의 IT 산업으로 새로운 경제적 출구를 만들었다. 그러나 더 이상 대량생산/대량소비 경제체제로는 탈출하기 어려운 상황이 된다. 시민들에게 대량생산으로 풍요로운 삶을 약속하던 체계는 더 이상 미래를 보장하기 어려운 물거품이 되고 있었다. 특히 IT 산업의 점차적인 발전으로 인해 인터넷이 대중화되면서부터는 노동의 구조와 소비의 패턴이 완전히 바뀌게 된다. 개인이 접촉할 수 있는 정보 인프라의 범위는 상상을 뛰어넘고, 마트에 전시된 상품만이 아니라 다품종 소량 생산된 상품들에 대한 선택 폭의 확장은 새로운 생산과 소비의 스타일을 열게 된다.

마침내 세 번째로 닥쳐온 2008년의 세계금융공황은 전 지구에 걸쳐 자본주의의 팽창 신화를 무너뜨리고, 더 이상 기존 방식으로는 성장하기 어려운 '수축사회[1]' 또는 '뉴노멀[2]'이라는 독특한 경제체계를 등장시킨다. 이 변화의 가장 큰 동인 중 하나는 인구구조의

변화다. "소득이 커질수록 자녀 수가 적어진다는 것은 누구나 알고 있는 오래된 법칙[3]"이다. 서구 사회는 이미 1960년대부터 출산율이 낮아지기 시작했고 1970~1980년대에는 급격히 떨어졌다. 장기간 지속된 저출산으로 인해 인구구조가 피라미드형을 지난 지는 이미 오래전이며, 항아리형 인구구조를 거쳐 이제는 역피라미드형으로 바뀌고 있다. 한국은 OECD 국가 중 출산율이 최저로 2019년 8월 한국 출산율은 0.98이다. 저출산 국가로 꼽히는 대만 1.06명, 싱가포르 1.14명, 일본 1.42명보다도 더 낮다. 인구 유지에 필요한 최저 출산율이 2.1명임을 감안하면 매우 심각한 상황이다.

🌐 개인이 알아서 자기 삶을 설계해야 하는 시대

출산율은 점점 감소하는데 과학기술은 너무나 빠르게 발전한다. 컴퓨터의 성능이 5년마다 10배, 10년마다 100배씩 향상된다는 무어의 법칙은 이미 오래전 얘기가 되어버렸다. 2016년에 인공지능 프로그램인 알파고가 이세돌 9단과 대국할 때에 사용했던 '두

1) 홍성국, 『수축사회』, 메디치, 2018
2) 뉴노멀(New Normal) : 2008년 세계 금융위기 이후 새롭게 나타난 세계 경제의 특징을 통칭하는 말로, 저성장, 규제 강화, 소비 위축, 미국 시장의 영향력 감소 등을 주요 흐름으로 꼽고 있다. 단어 자체의 뜻은 '시대 변화에 따라 새롭게 떠오르는 기준 또는 표준'이라는 의미의 신조어다.
3) 미셸 푸코, 『생명관리정치의 탄생』, 오트르망 외 역, 난장, 2012, 339쪽

뇌(중앙처리장치: CPU)'에는 64기가바이트(GB) D램 모듈이 103만 8,000개 들어 있었다.

문제는 성장 시대에 만들어진 관습이나 기준의 토대가 점차 무너지고 있으며, 그 속도가 가속화되고 있다는 점이다. 4차 산업혁명이라는 새로운 과학기술은 기존의 질서를 밑으로부터 흔들고 있다. 어떤 방향으로 전개될지 모르는 상황이 눈앞에 닥치고 있다.

산업혁명 이후 지구를 지배했던 '팽창사회' 운영 원리가 '수축사회'로 전환되고 있는데, 이는 이전에 겪어보지 못했던 새로운 생활방식이다. 과학기술의 발전은 인간이 적응하기 쉽지 않은 속도로 빠른 변화를 만들어가고 있다. 어느 국가, 어느 사회도 마땅한 답을 제시하지 못하고 있어서, 개인은 알아서 자기 삶을 재설계해나가야만 하는 절박한 상황으로 내몰리고 있다. 그래서 '라이프스타일'은 생활양식이라는 일반적인 설명으로는 충족되지 않는 개인의 특성, 생각, 가치관까지 포함하는 개념으로 확장되고 있다. 어떤 삶을 살 것인가라는 깊은 질문이 내재되어 있는 것이다.

라이프스타일은 각자 가치 있다고 여기는 총체적 경험을 의미한다. 단순히 의식주의 필요성을 충족시키는 정도가 아니라 '매력적인 것', '의미 있는 것'이 중요해졌다. "이것은 나에게 어떤 의미가 있는가?"라고 물으며, 기존에 별로 질문하지 않았던 모든 삶의 문제가 '재질문'되고 있다. 그래서 나의 '취향'이 중요해진다. 취향이란 무엇인가? 사전에는 '하고 싶은 마음이 생기는 방향'이라 설명

한다. 내가 하고 싶은 것, 내 마음에서 우러나는 것, 나에게 맞는 무엇인가가 나에게 가장 중요한 것이다. 내 취향이 없으면, 일반적인 무언가는 나에게 아무런 의미가 없다.

🌐 라이프스타일을 제안한다

1950년대 후반부터 소비자 행동을 이해하고 예측하는 마케팅 도구로 라이프스타일을 활용하고자 하는 움직임이 시작됐고, 최초의 개념 정리는 1963년 라이프스타일을 주제로 열린 미국마케팅학회에서였다. 이렇듯 1960년대 이후 여러 전문가들을 통해 '라이프스타일을 판다'는 개념이 제안되었지만, 2014년 츠타야서점의 창업주인 마스다 무네아키의 『지적자본론』[4]을 계기로 본격적인 대중적 관심을 불러일으켰다. 더욱 주목받은 이유는 2008년 세계금융위기 이후 "4,000평 가까이 되는 부지 전체를 모두 카페로 만들면 어떨까?"라는 자신의 구상을 '다이칸야마 프로젝트'라는 과감한 공격 경영으로 현실로 옮기는 등 20여 년 동안 버블경제의 후유증을 앓아온 일본에서 혁신적인 '라이프스타일 제안'이 성공적인 실천으로 이어졌기 때문일 것이다.

4) 마스다 무네아키, 『지적자본론 : 모든 사람이 디자이너가 되는 미래』, 민음사, 2015

'라이프스타일을 제안한다'는 개념은 시대와 맞물려 독특한 의미를 지닌다. 한 개인이 선택할 '자기관', '인생관', '인간관'을 제안한다는 말을 포함한다. 오늘날 흔히 쓰는 라이프스타일이라는 개념은 심리학자 알프레드 아들러에서 시작됐다. "인간은 누구나 삶의 목표가 있고, 이것을 이루는 데 도움이 되는 행동을 선택하고 반복한다." 아들러는 이런 삶의 목적에서 오는 반복적인 사고, 감정, 행동 패턴이 라이프스타일이라고 정의했고, 한 개인의 '자기관', '인생관', '인간관'에 대한 인식이 라이프스타일을 결정한다고 했다.

✖ 자기관 : 나는 누구인가?
✖ 인생관 : 나는 어떻게 살아야 하는가?
✖ 인간관 : 나와 타인과의 관계는 어떠해야 하는가?[5]

2,000년대 한국 사회에서는 자기계발서가 베스트셀러 목록을 구성했던 시기가 있었다. 필자는 이러한 '자기계발'이 규율이나 시장원리 같은 통치원리에 순응하는 자기 통제의 주체, 즉 경제 인간을 만들려는 권력 테크놀로지가 될 수 있음을 지적한 바 있다.[6] 요즘 '라이프스타일을 제안한다'는 마케팅 슬로건은 시장에서 대세를 장악하고 있는 카피다. 하지만 이 '라이프스타일 제안'에는 양면성이 있다. 그 하나가 푸코가 말했던, 근대를 넘어서는 고대인들의 존재 미학 가능성이다. 푸코는 그리스인들의 '테크네'(그리스어

'Techne'를 로마인들은 'Ars'로, 유럽인들은 '예술(Art)'로 번역했다.)가 자신의 삶을 완성해가는 미적·윤리적 실천의 수완(실천적 기술)이 었음을 강조했다.[3] 다른 하나는 우울증을 동반한 자기계발의 신자유주의적 통치 이데올로기다. 그런데 자기계발은 왜 우울증을 동반하는가?

5) 최태원, 『라이프스타일 비즈니스가 온다』, 한스미디어, 2018년, 15~16쪽
6) 박승현, 「예술의 사회적 가치-'삶의 예술'을 위하여」(『생활예술』, 살림출판사, 2017), 27~40쪽
7) 박승현, 2017. 26쪽

왜 우울증이 급속히 늘어나는가

🌐 모든 질병 중 랭킹 1위가 된 우울증

세계보건기구(WHO)는 2020년 우울증이 모든 연령에서 나타나는 질환 중 세계 1위를 차지할 것으로 예측했다. 우울증은 평생 동안 전체 인구의 5명 중 1명이 걸릴 수 있을 정도로 흔한 질병이 되었다. 그래서 이제 우울증은 '마음의 감기'라고도 불린다. 감기를 방치하면 폐렴으로 이어지듯이 우울증도 치료하지 않으면 자살과 같은 극단적인 방향으로 진행될 수 있다. 우울증의 심각성을 가장 확실하게 보여주는 지표는 우울증과 자살의 상관관계다. 1년간 우울증 환자 10명 중 1명꼴로 자살한다. 또 자살자의 80% 이상은 우울증 환자인 것으로 추정된다. 건강보험심사평가원(심평원)에 따르면 2018년 우울증으로 진료 받은 우리나라 사람은 약 75만 2000명이다.[8] 국립정신건강센터가 2019년 하반기 진행한 설문조사에 따르면, 정신건강 문제를 겪는다고 답한 이가 전체 10명 가운데 6명이 넘는 수준으로 집계됐다.[9] 자신이 우울증인 것을 모르거나

알고도 병원을 찾지 않는 사람까지 합하면 우울증 환자는 1,000만 명에 이를 것이라는 게 전문가들의 추산이다.

더 큰 문제는 다른 세대보다 청년 세대의 우울 증세가 더 심각하다는 점이다. 2019년 11월 이태규 국회의원이 심평원으로부터 제출받은 자료에 의하면 2018년도 20대 우울증 환자는 총 9만 8434명으로, 2014년(4만 9975명)에 비해 두 배 가까이 늘었다. 30대는 같은 기간 7만 390명에서 9만 3389명으로 33% 증가했다. 이기간 우울증이 가장 가파르게 오른 인구층은 20대 남성으로, 우울증 환자가 4년 만에 102% 늘어났다. 반면 기존에 우울증 환자가 많던 노인층은 32.3%에서 7.3%로 대폭 줄어들었다. 국립정신건강센터의 설문조사에서도 정신건강 상태가 나쁘다고 답한 이가 10~30대 등 젊은 세대가 중장년층보다 두 배 가량 많았다. 우울증 환자가 늘어난 만큼 자살 기도도 증가했다. 보건복지부의 '2018 자살실태 조사' 보고서에 따르면 20대의 자살 기도가 다른 연령대에 비해 압도적으로 높았다. 2018년 자살 기도자 중 20대의 비율은 32%이며, 30대와 합치면 49%로 전 연령대의 절반에 가깝다.[10] 왜 이런 일이 벌어지고 있는가? 우선 젊은 우울증 환자가 늘어나는 이유부터 알아보자. 2019년 8월 질병관리본부는 국민건강통계

8) 「우울증 환자는 '자살암시흔적'을 남긴다」, 『시사저널』(1551호), 2019. 7. 5.
9) 「우울증에 빠진 대한민국, 국민 절반이 스트레스 적신호」, 『아시아경제』, 2020. 1. 12.
10) 「긴 터널 빠져나오자 우울의 고장」, 『주간동아』(1218호), 2019. 12. 13.

자료를 통해 만 19세 이상 성인의 '스트레스 인지율'을 조사했다. 스트레스 인지율은 평소 일상생활에서 스트레스를 많이 느끼는 사람의 비율을 말한다. 2007년 스트레스 인지율은 27.1%였지만, 2017년에는 30.6%로 3.5%p 늘었다. 특히 20대 스트레스 인지율이 37.9%로 가장 높았고, 30대가 36%로 뒤를 이었다. 40대, 50대는 스트레스 인지율이 26~27%였고, 60대 이후부터는 그 비율이 21%로 평균보다 낮았다. 자살 면에서도, '2018 자살실태 조사' 보고서는 20대의 자살 기도 원인으로 '정신과적 증상'이 35%로 1위를 차지했고, '대인관계'가 30.3%였다. '급격한 금전 손실'은 8.4%로 상대적으로 적었다.

🌐 우울증의 뿌리는 자아 상실

최근 국가 정신건강검진에서 우울증 의심 판정을 받은 직장 생활 4년 차인 박 모(30세) 씨는 "직장인이라면 누구나 다 겪는 일이라고 생각했다. 그럴 때 있지 않나. 하는 일은 많은데 내 인생은 그다지 나아지기 않는 것 같고, 그런 생각이 들다 보면 살아야 할 이유가 있나 싶은 날"이라며 우울증 의심 판정에 대해 "그럴 줄 알았다"라고 말했다. '정신적 위기'의 연구 분야에서 큰 획을 그은 분석심리학자 칼 융은 인생을 살면서 세 번의 위기(청년기, 중년기, 노년

기)가 온다고 했다. 청년기의 위기는 사회적인 존재가 되고자 하는 출발점에서의 다양한 고뇌, 즉 직업 선택이나 가정을 이루는 일 등의 '사회적 자기실현'을 둘러싼 것이다. 그런데 요즘은 40대 후반에서 60대 전반에 겪는 '중년기의 위기'를 2030 젊은 층이 겪는 '위기의 저연령화' 현상이 만연해지고 있다.

예전에는 '내가 하고 싶은 일을 직업으로 가질 수 있을까?', '원하는 회사에 들어갈 수 있을까?' 하는 고민이 당연했지만, 최근에는 '내가 무엇을 하고 싶은지 모르겠다.', '가능하면 귀찮은 일을 하고 싶지 않지만 해야만 한다면 뭘 해야 좋을까?', '왜 일을 해야만 할까?'로 바뀌고 있다.[11] 서울 지역 중학교 3학년 40%가 "희망하는 직업요? 그런 거 없어요."라고 답했다. 2019년 6월 서울시의회가 여론조사 업체 타임리서치에 의뢰해 서울 지역 중학교 3학년생 1,390명을 대상으로 조사한 결과다. 조사 결과에 따르면 "장래 희망하는 직업이 있느냐?"라는 질문에 학생 555명(39.9%)이 "없다"고 답했다. 이유는 '스스로 무엇을 할 수 있는지 모르겠다.'(73.1%)는 의견이 가장 많았다. 이 밖에 '장래를 깊이 생각해본 적이 없음'(32.1%), '한 가지 정하기 어려움'(21.1%), '직업의 종류를 자세히 모름'(14.9%), '가족의 기대와 내 적성이 다름'(6.1%) 등의 답변이 뒤를 이었다.[12]

11) 이즈미야 간지, 『일 따위를 삶의 보람으로 삼지 마라』, 김윤경 역, 북라이프, 2017, 60~62쪽
12)「서울 중3, 40%가 "장래 희망 없다"」,『동아일보』, 2019. 9. 5.

그렇다면 이러한 중년기 위기의 저연령화 현상은 왜 일어날까? 두 가지 이유를 들 수 있다. 하나는 수축사회고, 다른 하나는 정보사회다. 수축사회란 팽창사회에서처럼 현실에서 낙관적이고 희망에 찬 장래의 모습을 그린다거나 천진하게 꿈을 향해 나아가기 힘들다는 것이다. 이러한 젊은이들에게는 물질적 곤궁 여부와 상관없이 '헝그리 모티베이션'을 원동력으로 삼아 외곬으로 사회적 자기실현을 목표로 하는 삶 자체가 이미 시대착오적인 옛날이야기로만 받아들여진다. 정보사회란 현대의 젊은 세대는 정보화의 발달로 인해 어른들이 겉으로 연기하는 '사회적 자신', 즉 '역할적 자신'이 그 무대 뒤에서 얼마나 공허한지를 상당히 이른 나이부터 알 수 있는 환경에서 살고 있다는 것이다.[13]

⊕ 자아실현 비즈니스와 삶의 위기

근대인에 대한 정체성은 프로테스탄트 종교개혁이 그 문을 열었고,[14] 지그문트 프로이트가 '자아'를 '자기를 찾아주고 구축해 술 무인기를 기다리는 존재'로 설정하여 평범했던 자아를 상상 속에 존재하는 매력적인 존재로 만들면서, '정체성'을 일반인 무두의 일상생활 영역으로 확장시켰다.[15] 이후 근대의 모든 학문과 사회적 실행에 지대한 영향을 미친 심리학은 '자아실현 내러티브'를 점점

더 발전시켰다. 문제는 이 '매력적인 존재'인 '자아'의 목표 또는 완성된 형태는 분명하지 않은 반면, '자아를 실현하지 못한 실패자'는 만연하게 된다는 것이다.[16]

생각해보라. 주변에 자아를 실현한 사람이 있는가? 모든 사람은 자아를 실현하려고 너무나 노력하지만 모두에게 각양각색의 이유로 그 실현은 영원히 다가가기 어려운 신기루다. 중요한 것은 이 점이 '근대적 자아실현'의 본질이라는 것이다. 자아실현은 추구해야만 하는 인생의 목표이지만, 그 목표는 제시되어 있지 않아서, 그것을 추구하는 모든 사람은 패배자 또는 치료받아야 할 병자가 된다. 심리학은 그렇게 '자아(실현)'를 지속적으로 판매할 수 있는 상품화의 길을 열었고, '불안 심리'(치료학)를 통해 전 영역 속으로 파고들었다. 심리학자들은 이제 자아실현을 건강과 보건으로 연결시켰다. "근육의 능력을 100% 이용하지 않는 사람은 병자다." 치료학은 정의되어 있지 않고 끊임없이 확장되는 건강의 이상을 설정함으로써, 역으로 모든 행동들에 '병리', '질환', '신경증'이라는 라벨을 붙일 수 있었다. 좀 더 단순한 라벨은 '부적응', '역기능'이었고, 좀 더 일반적인 라벨은 '자아실현의 실패'였다.[17] 푸코는 이에 대해 자

13) 이즈미야 간지, 『일 따위를 삶의 보람으로 삼지 마라』, 김윤경 역, 북라이프, 61~62쪽
14) 박승현, 2017, 35쪽
15) 에바 일루즈, 『감정자본주의』, 김정아 역, 돌베개, 2010, 28쪽
16) 에바 일루즈, 2010, 99쪽
17) 에바 일루즈, 2010, 95~98쪽

아에 대한 배려가 오히려 자아란 교정시키고 변화시켜야 할 '병든 존재'라는 시각을 조장하게 되는 역설이 발생했다고 지적했다.[18]

2019년 12월 19일, 독서앱 '밀리의 서재'는 독자들이 뽑은 올해의 책 1위에 『90년생이 온다』가 선정됐다고 발표했다. 올해의 책 후보들은 이미 베스트셀러의 반열에 오른 책들 중에서 베스트를 뽑는다. 이 책에는 '재미를 통한 자아실현이 기본이 된 90년대생들'이라는 소제목의 코너가 있다. 90년대생은 자아실현을 위해 '삶의 목적'을 추구하는 것이 아니라, '삶의 유희'를 추구한다. 그래서 진지한 것을 싫어한다. 진지해지면 바로 "어디서 진지국 끓이는 소리가 들리는데?"라고 반응한다. 진지한 척하지 말라는 것이다. 대표적인 표현이 '병맛'이다. '병신 같으나 재미있다'는 뜻으로 대상에 대한 조롱의 의미를 내포하며 '맥락 없고 형편없으며 어이없음'을 말한다. 이렇게 병맛이라는 개념이 유행하게 된 이유를 완전무결함만 살아남는 답답함에서 벗어나고자 하는 욕구와 스스로를 패배자라고 인식하는 사람들의 증가라고 본다. 즉 경기침체로 자기비하에 빠진 청년층이 스스로를 병맛으로 규정하기 때문이라는 것이다.[19]

'자아실현'을 최종 단계의 욕구라고 했던 매슬로(A, H. Mas low, 1908~1970)가 말년에 자신의 이론을 번복했다. 그는 죽기 1년 전 인간의 최고 단계는 '자아실현'이 아니라 '자기 초월'이라 밝혔다. '자기 초월', 즉 자아보다 더 높은 목적을 위한 삶에서 그 의미를 찾

앉고 '자아실현'이 사실은 가장 기본적인 욕구라는 것이다. 매슬로의 '자기 초월'은 푸코의 '자기 배려'와 맞닿아 있다. "90년대생들에게 자아실현의 즐거움은 가장 기본적인 욕구 단계로 들어왔다[20]"는 것은 사실인가? 필자가 보기에는 야누스, 즉 두 개의 얼굴로 보인다. '자기 초월의 가능성'과 '냉소적 패배자'는 하나의 몸에서 순간순간 다른 얼굴을 만들어낸다. 1인당 국민소득 3만 불의 시대[21]에 자기실현은 '기본 단계'가 되었지만, 성장이 없는 '수축사회'로 접어든 충격의 집중 포화를 고스란히 받고 있다. '병맛'은 유희라는 방식으로 '신경증(자아실현 강박)'으로부터 벗어나려는 몸부림일 수 있다. 신경증에 안 걸리려면, 이렇게 조롱하고, 유희로라도 즐겨야 숨 쉴 수 있다. 바로 여기, 그 동전의 뒷면에 '자기 배려'의 가능성이 함께 있다. 과연 미래의 몸은 어떤 얼굴을 선택할 것인가?

18) 미셸 푸코, 『성의 역사 3 : 자기배려』, 이혜숙·이영목 역, 나남, 1990, 77~78쪽
19) 임홍택, 『90년생이 온다』, 웨일북, 2019, 97~98쪽
20) 임홍택, 2019, 107~108쪽
21) 「6·25 이후… GDP 4만배 성장, 1인당 소득 503배 증가」, 『헤럴드경제』, 2019. 12. 19.

'삶의 예술'을 어떻게 만들어갈 것인가

🌐 '노동의 주체성'을 생산하는 정보화 경제의 이중성

서울대 소비트렌드분석센터는 매년 『트렌드 코리아』를 출판하는데, 이 책은 상당한 베스트셀러의 반열에 올라있다.[22] 『트렌드 코리아 2020』은 메인 카피를 "나는 누구인가? 나다움이란 무엇인가? 가면 뒤에 감춰진 현대인의 진짜 욕망을 찾다"로 내세우며, 올해의 메인 키워드를 '멀티 페르소나(multi-persona)'로 소개하고 '주체성' 이슈를 전면에 걸었다. "현대인들은 상황에 따라 가면을 바꿔 쓰듯 다양한 정체성을 가지게 됐다는 트렌드"라는 것이다. 그리고 마지막 주제를 '업글인간(자기 자신을 업그레이드하기 위해 부단히 노력하는 사람들)'으로 잡았다. "라이프스타일로 자리 잡은 업글인산이 추구히는 것은 사라지지 않고 나의 자신으로 남아 확실한 내일을 보장하는 '성장'이다." 책에서는 이것이 "과거의 자기계발과는 전혀 다르다[23]"고 강조하고 있지만, 과연 그럴까?

현대 자본주의가 '주체성'을 전면화하고, 이를 자본의 증식과

마케팅의 핵으로 삼는 것은 분명해 보인다. 신자유주의적 인적자본론은 상품 생산의 3요소(토지 · 자본 · 노동)에서 '노동'을 기존과는 완전히 다르게 해석한다. 노동은 생산의 중심을 구성하는 '능력 자본'이며 '자기 자신의 기업가'라는 새로운 의미가 부여된다. 이제 모든 인간은 매순간 자기 자신을 경쟁에서 탈락시키지 않기 위해 자기 자신의 '능력 자본'을 스스로 향상시켜야 한다. 신자유주의적 시장 원리를 내면화하여 자기 관리를 강화하고 '기업가 주체성'이 최고의 덕이 된다. 모든 인간의 행동양식이 기업이라는 단위로 구성된 경제이고 사회다.[24] 근대는 인류의 역사에서 처음으로 생산하는 주체와 일상생활을 긍정했고, 신자유주의는 기존의 경제학과는 완전히 다르게 '노동의 주체성'을 자본의 생산과 증식의 중심으로 끌어들였다.

하지만 자본이 포섭하고 있다는 '노동의 주체성'에는 이중성이 있다. 정보화 경제는 공업에서 서비스업으로, 산업노동에서 비(非)물질노동(immaterial labor)으로 이동하면서 두 가지 큰 변화를 가져왔다. 하나는 컴퓨터의 전면화이고, 하나는 '정동(情動)적 노동(affective labor)'이 중심을 차지한다는 것이다. 감정과 정서를 주요하게 다루는 '정동적 노동'은 편안한 느낌, 웰빙, 만족, 흥분 또는 열

22) 「[베스트셀러] 해 바뀌어도 굳건한 트렌드 코리아」, 『연합뉴스』, 2020. 1. 10.
23) 김난도 외, 『트렌드 코리아 2020』, 미래의창, 2019.
24) 미셸 푸코, 2012, 307~319쪽

정과 같은 정동들을 생산하거나 처리하는 노동인데, 서비스·지식·소통을 다루는 컴퓨팅에서도 핵을 이룬다. 정동적 노동은 주체성과 라이프스타일을 생산한다. 정동적 노동은 일종의 예술노동이다.[25] 정동적 노동이 일상화된 일반 시민들은 예술노동으로 라이프스타일을 창조하며 살아간다. 그 라이프스타일과 그 속에서 형성되는 주체성을 누가 장악할 것인가가 현대 자본주의 통치의 핵이다.

⊕ 취향이 기반이 된 문화와 예술적 활동의 일상화

비물질노동의 경제는 공급-수요가 무너지는 정도가 아니라, 생산-소비 관계의 재정의를 요구한다. 소비는 이제 정보의 소비가 되고, '의사소통(communication)'이라고 표현되는 사회적 과정이 되어 사회적 네트워크들을 생산하고 집단적 주체성들이 생성된다. 이때 비물질 노동의 역할은 소비자 취향에 형태를 부여하고 그것들을 물질화한다. 그리고 이 생산물들이 이번에는 개인적 취향들의 깅 력한 생산자가 된다[26] 이제 자신이 의도하지 않아도 누구나 자신만의 독특한 취향이 기반이 된 문화와 예술적 활동이 일상화된 삶을 살아간다. 그런데 이 취향은 누가, 어떤 과정을 통해 선택하고 형성해나가는 것인지 세밀하게 볼 필요가 있다.

전 세계적으로 플랫폼 시장을 장악한 GAFA(google · Amazon · Facebook · Apple), BATH(baidu · Alibaba · Tencent · Hwawei) 같은 미국과 중국의 극소수 파워 유저 기업들이 알고리즘을 통해 개인의 취향을 '반영'하는 것이 아니라, '형성'해나갈 가능성은 점점 커지고 있다.[27] 아마존에서는 데이터가 모든 것을 지배한다. 전 세계 소비자들의 모든 클릭 스트림(Click stream, 한 사람이 인터넷에서 보내는 시간 동안 수행한 모든 행동 정보) 데이터를 수집한다고 하니, 그 방대함이 쉽게 짐작도 가지 않을 정도다. 수집한 소비자 행동 빅데이터는 기계가 실시간으로 학습한다. 이 일을 수행하는 것이 '아마봇(Amabot)'이라는 AI(인공지능)다. 아마봇의 알고리즘은 아마존닷컴 행동 데이터 분석 결과를 바탕으로 각 페이지에 보일 상품들을 재구성하고, 각 개인에게 자신만의 취향과 욕구에 맞는 정보를 편집하여 제공한다.

시민 개개인은 '데이터 활동'을 통해 정보를 생산하고, 플랫폼은 알고리즘 분석을 통해 빅데이터를 이용한 상품(가치화)으로 가공하여 돈을 번다. 플랫폼은 이것이 바로 '공유경제(sharing economy)'라고 말하지만, 정작 데이터를 생산한 시민의 것으로 '공동 자산화(the commons)'되지는 못한다. 플랫폼에서 발생하는 모

25) 질 들레즈·안또니오 네그리 외, 『비물질노동과 다중』, 서창현 외 역, 갈무리, 2005, 145~361쪽
26) 질 들레즈·안또니오 네그리 외, 2005, 193~206쪽
27) 김난도 외, 2019, 311쪽

든 이윤은 고스란히 플랫폼 소유주의 사유화로 귀결된다. 중요한 것은 시민들 자신이 플랫폼에 착취당한다고 생각하지 않는다는 점이다. 오히려 플랫폼이라는 '놀이터'에서 스스로 '데이터 활동'을 즐기며, 정동적 노동을 통해 콘텐츠를 지속적으로 생산하고 자신만의 취향을 자랑한다. 이렇게 플랫폼은 이윤을 위한 '데이터 활동의 포획 과정'과 시민의 '자발적 놀이 요소'라는 양면성을 가지고 있다.[28]

🌐 '삶의 예술'을 통한 새로운 주체의 삶-작품 만들기

'자아-자신의 삶의 주인 되기'에 대한 관심과 중요성은 인류의 역사에서 매우 고전적인 주제다. 그런데 근대 자본주의에 들어오면서 '자아'와 '정체성'을 상품화했다. 도달하지 못할 희귀한 상품으로 만들어, 수많은 파생 상품들을 마케팅한다. 자본은 끊임없이 '나는 누구인가'라고 질문하게 만들고, 뭔가 추구해야 할 궁극적인 것이 있다는 식으로 전제한다. 그래서 계속 그것을 성취하지 못하기 때문에 우울증에 걸린다. '나는 누구인가'(자기 인식)라는 자본의 정체성 질문에 갇혀버리지 않고, '나의 삶을 어떻게 만들 것인가?'(자기 배려)라는 실천적인 '주체화'의 세계를 열어야 한다. 근대적 장치의 중심부에 있는 '정체성의 테마[29]'(본질이 존재한다고 믿게

만들 위험이 있는 '주체'라는 명사)를 깨고, 점진적이고 부단한 구성과 절차로 이어지는 '주체화'[30]라는 동사적 의미를 복원시켜야 한다.

'자기 배려'는 결코 개인의 고독한 실천이 아니다. 푸코는 "자기 배려는 제한되고 구별되는 단체 내에서 실천될 수 있었다[31]"고 강조한다. '공통적인 것(the common)'은 공통의 활동을 실행함으로써 그 관계에서 창출된다. '공통적인 것'은 사적인 것도 공적인 것도 아니며, 시장의 논리와 전략들이나 국가의 통제와 규제와도 대립한다.[32] '공유(commoning)'는 공유경제의 '공유(sharing)', 즉 플랫폼 자원의 기능적 중개와 효율 논리와 다르다. '함께함'의 과정을 통해 상호 관계를 만들어내면서, 이전과는 다른 존재로 변화해나가는 것이 '공유인간(commoner)'이다. 공유인간의 윤리란 어떤 도덕적 명령, 이데아에 대한 복종이 아니라 서로 다른 사람들이 '좋은' 관계를 만들 수 있는 능력이다.[33] 이제 새로운 '주체화'의 과정을 통해 독점적인 플랫폼 기업의 방식이 아닌, 평범한 시민들이 '함께함'을 통해 '공통적 부(common wealth)'를 기반으로 한 사회적 삶을 연결하는 '공유 플랫폼(common platform)'의 가능성이 열리고 있다.

'스트리밍 라이프'라는 최근 유행의 라이프스타일은 평생

28) 이광석, 『데이터 사회 비판』, 책읽는수요일, 2017, 47~53쪽
29) 미셸 푸코, 『주체의 해석학』, 심세광 역, 동문선, 2007, 18쪽
30) 디디에 오타바이니, 『미셸 푸코의 휴머니즘』, 심세광 역, 열린책들, 2010, 128쪽
31) 미셸 푸코, 2007, 154쪽
32) 안토니오 네그리·마이클 하트, 『공통체』, 정남영·윤영광 역, 사월의책, 2014, 10쪽
33) 고병권·이진경 외, 『코뮌주의 선언』, 교양인, 2007, 262~268쪽

17개의 직장과 5개의 직업, 15번의 거주지를 갖는다는 Z세대 (1995~2009년 사이에 태어난 세대)에서부터 급속하게 번져나가고 있다.[34] '소유'의 방식이 아니라, 일정한 시간 동안 사용권을 갖는 '스트리밍 라이프'는 남들과 다른, 좀 더 특화된 나만의 취향을 더욱 요구한다. 특정 시간 동안 얼마든지 자신이 원하는 것을 고를 수 있기 때문에 특별히 더 자신에게 맞는 맞춤 서비스를 선호하게 된다.[35] 라이프스타일을 결정하는 자신만의 취향과 주체성이 일상생활의 결정적 기준이 되고, 어떠한 삶을 살 것인가를 좌우하는 '바로미터'가 된다.

서두에서 취향을 '하고 싶은 마음이 생기는 방향'이라고 했다. 그런데 왜 취향은 예술적 삶과 깊은 연관이 있는가? 예술적 활동은 무엇이든 창조적으로 만들어나가는 기술이다. 삶을 창조적으로 만들어가는 활동에서 취향이 깊은 연관을 가질 수밖에 없는 것은 당연하지 않은가? 알고리즘의 과학은 이제 우리의 삶을 점점 더 세밀하게 지배하면서 새로운 나만의 라이프스타일을 제안한다. 그 화려하고도 즐거운 나의 모습을 SNS에 과시하면서, 끊임없는 취향 선택의 압박과 스트레스(신경증)에 시달린다. 왜 자아실현과 자아상실이 동시에 확대되는가? 이것이 '경제 인간'이라는 정체성의 본질이다. 지금 생산과 노동의 전면적인 변화로 인해 인간의 '주체성'을 둘러싼 거대한 전환이 일어나고 있다. 모든 사람들의 일상적 생

활에서 너무도 중요한 '삶의 방식'에 예술이 깊이 관여하는 시대가 열리고 있다. 누구나 자신의 삶을 '자신이 하고 싶은 마음이 생기는 방향'으로 재창조할 수 있을 것인가? '삶의 예술'은 바로 그 화두에 새로운 돌파구를 열고 있다.

34) 신동형, 「책보다는 유튜브... 영상 중심 'Z세대'의 등장」, MOBIINSIDE, https://www.mobiinside.
co.kr/2016/05/17/shin-z-generation-1/, 2016. 5. 17.
35) 김난도 외, 2019, 267~286쪽

네트워크 시대의
디지털노마드 생활예술 :
기술이 생활예술과 만나는 방법[1)]

조희정

네트워크 생활예술의 특징은 무엇인가

　　인터넷이 우리 사회에 확산된 지 20여 년이 지나고 있다. 인터넷이 사람이라면 성인이 다 되어가는 시간 동안 네트워크에 연결되지 않으면 초조해지기까지 하는 상태가 되어버렸다. 앞으로도 좋은 신기술들이 많이 등장할 것이다. 그러나 이제는 높은 수준의 기술을 더 빨리 습득하는 것보다는 기존에 있는 기술을 어떻게 나와 사회에 유용하게 잘 쓰고, 기왕에 이루어진 전 세계로의 연결을 어떻게 효과적으로 잘 활용할 것인가를 고민할 필요가 있다.

　　생활예술 역시 마찬가지다. 전문가, 예술가 중심의 문화가 아니라 누구나 편히 만들고 감상하고 향유할 수 있다는 생활예술의 정신은 시공간 제약 없이 누구나 쉽게 연결될 수 있다는 정보기술(IT)의 속성과 매우 유사하다.

　　대형 오페라 극장, 전문 연극 무대, 깨끗한 미술관, 상업적 스포

1) 이 원고는 2018년 대한민국 교육부와 한국연구재단의 지원을 받아 수행된 연구결과다.(NRF-2018S1A3A2075237)

츠와 같은 통념에서 골목길, 아마추어, 라이프스타일 모두에 스며들 수 있는 생활예술의 전파에 IT가 기여할 수 있게 되었다. 그 과정에서 특권과 전유의 시대는 보편과 공유의 시대로 진화하고 있다.

네트워크 생활예술의 첫 번째 특징은 생활예술을 물리적 공간에서만 접하는 것이 아니라 다양한 기회로 접할 수 있게 되었다는 것이다. 오프라인뿐 아니라 온라인으로도 전시 공간이 확대되고 있다. 가장 대표적인 것은 온라인 공간을 전시 공간, 즉 네트워크 갤러리(network gallery)로 활용하는 것이다. 일반 미술관처럼 미술 작품만 볼 수 있는 것이 아니라 사진, 드로잉, 음악, 뮤지컬, 무용 등 다양한 예술 작품을 감상할 수도 있다.

네트워크 갤러리에서는 물리적 한계를 극복한 상시적인 온라인 전시 공간을 통해 누구나 예술을 접할 수 있다. 모든 창작 과정과 결과가 전 세계로 공개되는 네트워크 갤러리는 인류 최대의 극장(무대)이자 모두가 창작자가 될 수 있는 기회를 제공한다.

그냥 인터넷 홈페이지 갤러리만 있는 것이 아니라 이용자 경험을 극대화할 수 있는 VR(virtual reality) 갤러리나 이용자 맞춤형 정보를 제공하는 AI 갤러리까지 있다. 이렇게 기술과 생활예술이 만남으로써, 예술이 다가가기 힘든 고유 영역에 머무는 것이 아니라 수많은 미술·음악·영화 분야의 뉴미디어 콘텐츠들을 감상할 수

있고, 콘텐츠 간의 융합(mesh up)이 활발해지고 있다. 그 경계도 구분하기 어려워지고 있다.

네트워크 생활예술의 두 번째 특징은 온라인 공간에서 모든 종류의 연결이 이루어진다는 것이다. 연결은 만남이다. 자신의 작품을 알리고 판매하고자 하는 창작자와, 예술가의 작품을 접하기 어려운 이용자들을 연결하고, 개인은 — 일방적인 감상이나 예술 작품에 접근하는 소극적 형태뿐만 아니라 — 직접 창작자가 될 수도 있다. 나아가 나와 유사한 창작을 하는 사람들과 연결될 수 있는 기회도 증가하고 있다. 다른 사람의 창작을 후원할 수 있고, 작품을 손쉽게 구매할 수도 있다.

기술과 관련된 네트워크 생활예술의 마지막 특징으로는 예술산업, 특히 아트테크 소셜벤처(art technology social venture)의 발전을 들 수 있다. 현재 전 세계적으로 미술 시장 규모가 연간 70조 원이고, 국내의 문화예술 스타트업 규모는 2012년의 2,800여 개에서 2016년 말에는 5,000여 개에 이르고 있다.

여전히 명확한 최신의 데이터는 부족하지만 새로운 디지털노마드(digital nomad) 세대들이 과거와 다른 모습의 문화예술 창업을 하고 있으며 기술 활용성이 높을 뿐만 아니라 (이윤과 함께) 사회기여 목적이 강하다는 점에서 (일반 아트벤처가 아니라) '아트테크 소셜

벤처'라고 부른다.

아트테크는 기술이나 네트워크를 이용하여 새로운 사회적 기여를 하고 있다. 구체적으로는 작품과 작품의 연결, 다수의 동료 생산(peer production)의 집적, 예술 창작 지원, 그리고 신기술을 적용한 새로운 창작이나 전시, 창작자와 감상자와의 연결 등 다양한 방식으로 진행되고 있다. 소셜벤처는 일반적인 기회형 창업(생계형 창업과 달리 기존 기업으로의 고용보다는 새로운 사회적 목적을 추구하는 창업)으로서 사회적 목적 추구를 강조한다.

아트테크 소셜벤처는 무명의 신진 예술가를 국내외에 연결하거나 무대나 공연 자원을 공유하고 재활용하는 환경 가치도 강조한다. 또한 소유가 아닌 공유의 시대에 예술품 대여, 창작자와 소비자 매개와 같은 역할을 하며 생활예술의 지평을 넓히고 있다.

네트워크 생활예술의 특징(1) :
공간의 확장, 네트워크 · VR · AI 갤러리

⊕ 네트워크 갤러리의 끝판왕, 구글

세계적인 검색 서비스 구글은 생활예술 정보 제공에서도 유사한 역할을 하고 있다. 일반 검색 서비스보다 좀 더 가공된 예술 콘텐츠들을 VR과 같은 다양한 기술을 적용하여 전시하고 있다. '구글 Art & Culture 서비스'[1]는 전 세계 예술 작품뿐만 아니라 지금 이 순간에 진행되는 전시회와 특정 주제의 예술품 정보를 제공한다.

이 사이트에서 2014년에 시작한 '구글 스트리트아트 프로젝트'는 세계 각지의 거리 예술을 전시하는 프로젝트다. 이 프로젝트는 거리 예술 제작 과정 이야기, 웹용 거리 예술 제품, 전 세계 거리 예술 컬렉션, 온라인 전시회, 온라인 투어 정보를 제공했다.

앞으로 VR과 AR(augmented reality, 증강현실) 기술이 보편화되면 굳이 박물관이나 미술관을 방문하지 않더라도 편한 곳에서 어

1) 'Google art & culture' 사이트 : https://artsandculture.google.com

느 때나, 마치 현장에 있는 것처럼 실감 나게 예술 작품을 감상할 수 있는 실감예술(immersive arts)의 시대가 도래하여 신기술과 네트워크의 연결 위력에 의해 예술 접근성이 크게 향상될 전망이다.

이외에도 글로벌 벤처 투자사 애널리스트였던 니킬 트리베디(Nikhil Basu Trivedi)가 공동 설립한 '아트시[2]'는 미술에 대한 방대한 정보를 구축하고 있어 '미술계의 구글'로 불린다. 아트시는 미국의 구겐하임 미술관, 영국의 대영박물관 등 230여 개의 미술관과 연결되어 있으며, 2015년부터 온라인 경매 플랫폼을 시작하여 주로 10만 달러 이하의 예술품을 판매하는 대표적인 온라인 경매 업체로 자리 잡았다.

〈그림 1〉 Google Art & Culture 사이트

(출처 : https://artsandculture.google.com)

⊕ VR 갤러리, 이젤(EAZEL)

'이젤'[3]은 VR을 통한 전시 플랫폼 서비스를 제공하며 뉴욕과 서울에 거점을 두고 활동 중이다. 전 세계 미술관과 갤러리 전시를 VR로 촬영하여 전시한다. 기술과 콘텐츠를 결합하여 이용자의 감상 경험을 극대화하고자 하며, 작가와 큐레이터, 갤러리스트, 비평가, 연구자와 미술 애호가들을 연결함으로써 미술 산업의 확산을 도모한다.

이젤이 다른 가상 미술관 플랫폼과 차별화되는 점은 3D Depth Sensing, 3D Mesh, 2D Texture, Quaternion Data를 활용하여 AWS(Amazon Web Service) 서비스의 자동 프로세싱 기술을 가능하게 한다는 것이다. VR 경험 시 문제점으로 나타나는 시야 왜곡 및 어지러움증을 최소화하고, 이용자에게 몰입감 있는 높은 품질의 감상 경험을 제공한다.

단순히 전시와 전시 공간 정보를 저장하는 데에 그치는 것이 아니라 전시로부터 파생되는 여러 요소들, 즉 전시를 주최하는 미술관이나 갤러리와 같은 전시 공간과 전시 주체인 작가를 동시에 소개하며, 감상 경험을 넘어서 이용자들이 플랫폼에서 풍부한 콘텐

2) '아트시' 사이트 : https://www.artsy.net
3) '이젤' 사이트 : https://eazel.net

포스트 코로나 시대의 생활예술

츠를 경험하게 한다. 또한 AR 기술을 도입하여 VR 콘텐츠에 대한 작품해설이 가능하도록 서비스를 준비하고 있다.[4]

이외에도 VR과 관련해서는, 영상 창작을 지원하는 '버스웍스'가 있다.[5] 이 서비스는 광고 영상, 뮤직비디오, 영화, 디자인, 사진, 예술 작품의 VR 영상화를 지원하며, 주로 허구적인 영상보다는 사실적인 영상 창작에 주력하는 것이 특징이다. 서아프리카 에볼라 전염 지역에서 살아남은 아동을 다룬 다큐멘터리 'Waves of Grace'를 제작하기도 하였으며, 바이스(Vice), UN, 뉴욕타임스 등과 협력하여 사회적 문제에 대한 VR 영상을 제작한다.

🌐 AI 크리에이티브 포털, 비핸스(behance)

'비핸스'[6]는 2012년부터 어도비(Adobe)가 인수하여 운영하는 전 세계 최대 크리에이티브 포털로, 국내외 작가들의 창작품을 소개한다. 전 세계 1,400만 명 이상의 디자이너와 사진작가, 비디오 제작자 등 관련 종사자들이 자신의 작품을 공유하며 서로 정보와 영감을 얻고 있기 때문에 디자인 포트폴리오 사이트, 예술가들의 소셜미디어로 평가되기도 한다. 또한 모든 크리에이티브 분야의 직업을 소개하며 중개하는 기능도 한다. 모바일 앱 서비스도 제공한다.[7] 또한 기술적으로는 어도비의 AI 플랫폼인 어도비 센세이

(Adobe Sensei)를 적용하여 이용자가 흥미로워할 만한 프로젝트를 추천하고, 영감을 높일 수 있는 방안을 모색하는 등 수준 높은 큐레이션 알고리즘 서비스를 제공하고 있다.

2012년부터 어도비(Adobe)가 인수하여 운영하는 전 세계 최대 크리에이티브 포털

4) 김종호, 「전시공간 빙의경험을 선사하는 이젤」, 『스타트업 투데이』, 2018. 9. 20.
5) '버스웍스' 사이트 : http://vrse.works
6) '비핸스' 사이트 : https://www.behance.net
7) 'eazel' 모바일 앱 : https://url.kr/tyK2sj

네트워크 생활예술의 특징(2) :
학습, 자금, 창작의 연결

🌐 예술 학습의 연결

글쓰기 지원 서비스 '씀'[8]은 모바일 환경에서 일상적 글쓰기를 지원한다. 매일 오전 7시에 글감을 제시하면 이용자들이 자유롭게 글을 올리고 다른 사람의 의견도 볼 수 있는 서비스다. 현재까지 800만 편 이상의 글이 작성되었으며, 2016년 올해를 빛낸 아름다운 앱으로 선정되기도 했다.

2017년 쿨잼컴퍼니가 제작한 '험온'[9]은 작곡 제작 지원 앱으로서 음악 정보 인출(Music Information Retrieval, MIR) 기술로 소리인 음악을 신호로 바꾸어 정보를 추출한다. 멜로디 악보에 어울리는 반주를 붙이는 것은 머신러닝(Machine Learning) 기술을 이용해서 기존 악보들을 학습할 수 있노록 한다.

음성을 입력하면 악보를 자동으로 만들어주는 서비스로서 유료 버전은 4,400원이고, 1일 평균 1,000명이 다운로드하며 50만

명 이상이 다운로드하였다. 2017년에는 프랑스에서 열린 세계적인 음악 박람회 미뎀(Midem)에서 음악 크리에이션·교육 부문 최우수 혁신 서비스로 선정되었다. 물론 수많은 모바일 음악 창작 지원 앱이 있지만 '험온'은 머신러닝 기반의 지원 기술을 이용한다는 점에서 차이가 있다.

2015년부터 서비스하고 있는 '마음만은 피아니스트'[10]는 마피아 컴퍼니가 운영하는 악보 제공 서비스로서, 8,300곡의 유·무료 악보를 수록하고 있다. 연주자들이 자신의 연주 영상과 편곡 악보를 판매할 수 있는 음악 플랫폼이며 페이스북 페이지에서 시작하여 높은 인기를 끌었고, 현재에는 글로벌 플랫폼인 마이뮤직시트를 150여 개국에 서비스하고 있다.

2014년 시작한 문화스타트업 '잼이지'[11]는 삼성전자의 스핀오프기업이다. 악기에 부착한 센서와 앱으로 바이올린을 배울 수 있는 앱을 제작했다.

8) '쏨 : 일상적 글쓰기' 사이트 : http://ssm10b.com
9) 'HumOn(험온) - 허밍으로 작곡하기' 사이트 : https://url.kr/vgj9Gn
10) '마음만은 피아니스트' 사이트 : https://www.mapia
11) '잼이지' 사이트 : http://jameasy.com

🌐 창작 자금의 연결, 크라우드 펀딩

전 세계 크라우드 펀딩 회사는 400개 수준이고 국내에서도 그 수가 계속 늘어나고 있는데, 이 가운데 문화예술 관련 창작 활동을 후원하는 것도 큰 부분을 차지하고 있다.

2009년 디자이너와 음악가가 창업한 '킥스타터'[12]는 문화예술 분야의 창의적 아이디어를 공공에게 제공하는 세계 최대 크라우드 펀딩 플랫폼이다. 이용이 편리한 시스템과 높은 신뢰도로 엄청난 수의 후원자를 보유하고 있는 킥스타터는 'All-or-Nothing' 방식으로서, 기한 내 목표 금액의 1%라도 미달하면 펀딩에 실패한 것이고, 오직 목표 금액이 달성되었을 때에만 창작자에게 후원금을 지급한다.

킥스타터는 아이디어에 대한 일종의 투자 형태의 모금을 진행하기 때문에 투자자들은 킥스타터를 통해 생겨난 프로젝트 지분을 가지지 못한다. 아이디어 창작자가 지분을 모두 가져가는 대신 투자자들에겐 시제품, 감사 인사, 티셔츠, 작가와의 식사 등 유무형 형태의 보상을 제공한다. 창작자는 프로젝트가 성공하면 일정한 수수료(전체 금액의 5%)를 지분해야 하며, 모금액 지급 처리 수수료(전체 금액의 3~5%)도 있다. 실패 프로젝트에는 수수료를 부과하지 않으며, 목표 달성을 못한 모금액은 기부자들에게 다시 돌려준다.

초기의 킥스타터는 문화예술에서 시작하여 현재는 Art, Comics,

Crafts, Dance, Design, Fashion, Film & Video, Food, Games, Journalism, Music, Photography, Publishing, Technology, Theater 부문을 지원하고 있다. 현재까지 17만여 개의 프로젝트에 참여하여 48억 달러를 모금했다.

킥스타터에서 주목할 점은 후원 의지가 있는 이용자들이 계속 증가한다는 점이다. 킥스타터는 이들을 IT를 통해 결집시켜, 과거에는 스타트업이나 벤처 창업을 준비하는 사람들이 금융기관 대출이나 정부 지원에 의존해야 했지만 이제는 플랫폼에서 후원자들을 찾을 수 있도록 지원한다. 후원 금액에 따라 지분을 소유하는 것이 아니기 때문에 창작자들은 지분에 대해 자유롭다는 점도 큰 강점이지만, 반면 영리 기업이기 때문에 높은 수수료율을 부과하는 것은 단점이다.

⊕ 거래의 연결

이외에도 '세븐 픽처스'[13], '텀블벅'[14], '패트리온'[15]과 같은 많은 크라우드 펀딩 서비스에서 문화예술 프로젝트를 진행하고 있는데,

12) '킥스타터' 사이트 : https://www.kickstarter.com
13) '세븐픽처스' 사이트 : https://7pictures.co.kr
14) '텀블벅' 사이트 : https://tumblbug.com
15) '패트리온' 사이트 : https://www.patreon.com

한편으로는 창작 지원·중개 전문 '네이버 그라폴리오'[16], '아티스티'[17], '에이 컴퍼니'[18] 같은 서비스들이 신생 창작자의 작품 판매를 지원하기도 한다.

2017년 설립된 '엘디프'[19]는 IT 기반의 예술 공정거래 플랫폼이다. 엘디프 설립자는 창업 전에 특허청 산하에서 중국 진출을 위한 지식재산권 업무를 담당한 전문 경력을 갖추고 있다. 엘디프는 예술 시장 내부의 양극화와 만연한 저작권 침해 문제를 해결하고자 하며, 예술가와 그 저작권을 예술가 입장에서 공정하고 투명하게 계약하는 예술 공정거래 시스템을 운영하여 착한 아트 소비 문화를 구축하고자 한다. 초기에는 낮은 인지도 때문에 일대일로 찾아가서 무료 저작권 상담을 실시하며 인지도를 높였고, 온라인에서는 그라폴리오, 비핸스, 인스타그램(Instagram)을 통해 새로운 예술가를 발굴한다.

엘디프는 작품의 상품화부터 제작, 판매, 유통, 홍보, 해외수출까지 전 과정을 전담한다. 매월 25일에 작가마다 판매 수익 내역을 집계하여 1개 작품이 판매될 때마다 순수익의 최대 50%를 작가에게 분배하는 시스템으로 수익을 창출한다. 거래 물량이 많아지면서 대량 생산을 통한 원가 관리가 가능해지고 지속적으로 B2B 거래를 확장하면서 대량 납품으로 더 많은 수익을 창출하게 되었다.

그 결과 2017년에는 경기콘텐츠진흥원 경기콘텐츠코리아랩 입

주 창작팀으로 선정되었으며, 2018년에는 (재)예술경영지원센터의 문화예술 분야 사회적 경제경영 활성화 지원사업체, KOTRA 사회적기업 수출 지원 사업 대상 기업, 중소기업진흥공단 글로벌 비즈니스 소싱페어 대상 기업, 무역협회 소비재 전시회 참가 기업, KOTRA 신규 해외 시장 진출 지원 사업 대상 기업, KOTRA 아트콜라보 '사회적기업-예술가 매칭사업' 대상 기업으로 선정됐다.

엘디프 대표는 정부나 투자 기관이 기업을 평가할 때 상표권, 디자인권, 특허와 같은 지식재산권 보유 여부를 평가하면서 그 범주에 저작권을 포함시키지 않는 것은 문제라고 지적하였다.[20]

그 외에 많은 티켓 판매 민간 서비스들이나 정부에서 운영하는 '문화포털'[21], 공연예술통합전산망 'kopis'[22], '문화콕' 앱[23] 등에서 풍부한 예술 관련 정보를 제공하고 있으며 다수의 페이스북 그룹 등에서도 소규모의, 좀 더 자유롭고 신속한 정보 제공이 이루어지고 있다.

16) 네이버의 '그라폴리오' 사이트 : https://www.grafolio.com
17) '아티스티' 사이트 : http://artisty.co.kr
18) '에이 컴퍼니' 사이트 : https://www.acompany.asia
19) '엘디프' 사이트 : http://www.L-DIFF.com
20) 김종호, 「예술공정거래 O2O 플랫폼, 엘디프」, 『스타트업 투데이』, 2018. 9. 20
21) 문화체육관광부의 '문화포털' : http://www.culture.go.kr
22) 문화체육관광부의 공연예술통합전산망 '코피스' : http://www.kopis.or.kr
23) 문화콕 앱 : https://url.kr/efl1x7

네트워크 생활예술의 특징(3) :
아트테크 소셜벤처의 창업

⊕ 국내외 창작자의 연결

2017년 창업한 건국대학교 스타트업 '뉴앤트(New Art Network Town)'는 청년 미술가들의 지속적인 활동을 지원한다. 전체 프로젝트 과정은 상품 기획, 펀딩, 제작, 유통 단계로 진행되며 이를 위해 신진 예술가들을 선발한다. 크라우드 펀딩 플랫폼 와디즈, 텀블벅 등에서 프로젝트를 진행했고, 지역에서도 문화 기획을 진행하고 있다.

2009년 시작한 미국의 아트 네트워크 서비스 '블루 캔버스(Blue Canvas)'24)는 무명 및 신인 작가 데뷔를 위한 소통의 장을 제공하고 온·오프라인을 통해 아티스트의 창작 활동을 지원한다. '예술 작품과 삶의 기억을 자유롭게 큐레이션할 수 있는 나만의 갤러리' 라는 서비스를 표방하고 있으며 한국에서는 2016년에 서비스를 시작했다. 스마트 디스플레이, 디지털 캔버스, 아티스트 플랫폼, 나

만의 갤러리 서비스 등을 제공한다.

와이파이와 클라우드(Cloud)를 연결한 스마트 캔버스인 블루 캔버스는 기존의 USB에 담아 작동하는 전자 액자가 아니라 IoT를 통해 연결된 제품이다. 스마트폰 전용 앱과 웹을 통해 사진과 작품을 전송하고, 계정 접속만으로 이용할 수 있으며, 업로드와 동시에 클라우드 공간에 자동 저장할 수 있다. 또한 빅데이터와 AI를 통한 큐레이션을 진행하는데, 빅데이터 분석으로 소비자 패턴을 분석하고 개인 맞춤형 큐레이션 기능을 제공한다. 위젯으로는 날짜, 시간, 날씨 등 생활 정보를 반영하고, 소셜 미디어와 연동할 수 있으며 텍스트 전송도 할 수 있다.

아티스트를 위해서는 오픈형 아트 플랫폼을 구축하여 판매자가 자유롭게 가격까지 설정하여 등록할 수 있고, 디지털 작품 수집 및 감상을 할 수 있으며, 창작물의 저작권을 보호하고, 에디션 작품의 재판매, 수수료 자동 정산 등의 서비스를 제공하고 있다. 그 결과 2017년에는 77회 전시회를 개최하였고, 600여 명의 작가를 지원하였다.

2017년 베타서비스를 시작한 '세이호'[25]는 다양한 분야의 창작자와 직거래를 중개하는 서비스로서 온라인 플랫폼 분야 최초로

24) '블루 캔버스' 사이트 : https://www.bluecanvas.com
25) '세이호' 사이트 : https://www.sayho.co.kr

대중문화예술 기획업으로 등록하였다.

기존의 예술 분야 중개 서비스는 대부분 공급자로부터 중개 수수료를 받거나 거래의 성사 여부와 상관없이 역경매 매칭 비용을 받는 문제점이 존재함으로써 예술가들의 수익 창출에 여러 가지 한계가 있었다.

또한 예술 분야 중개업을 하기 위해서는 2014년 7월에 시행된 「대중문화예술산업발전법」 제26조에 의거, 정부로부터 '대중문화예술 기획업'으로 허가를 받아야 하는 상황이었다. 대부분 예술 분야 중개 서비스가 정부로부터 허가를 받지 못한 채 불법적으로 서비스가 진행되는 상황에서 '세이호'는 온라인 플랫폼 분야 최초로 대중문화예술 기획업 등록을 마친 것이다.

웹이나 모바일을 이용하여 이용자는 로그인 후 공연/이벤트 또는 레슨 가운데 거래 분야를 선택하고 세부 분야를 선택하면 최대 다섯 개까지 견적서를 받아볼 수 있다. 프로에게 일대일 요청서를 보낼 수도 있다.

⊕ 창작 자원의 공유와 재활용

2013년에 설립된 그림 대여 서비스 '오픈갤러리'는 30명 직원 규모의 회사다. 그림 크기에 따라 월 39,000~250,000원 정도의 비

용을 받고 3개월마다 교체하는 그림 대여 서비스를 실시하고 있다. 이용 고객은 70%가 개인 고객이고, 30%는 기업 고객이다. 작가에게도 수익이 배당된다.

2016년부터 서비스를 시작한 '비브(vibmusic)'[26]는 음악 소비자와 전문 공연팀을 연결하는 플랫폼으로서 'customized(맞춤형) 음악 공연 섭외 플랫폼'을 지향하고 있다. 클래식, 국악, 보이스, 밴드, 디제잉 등 다양한 장르를 구분하고, 창작자는 장르별로 스스로 소개할 수 있다. '일상이 예술이 되는 그날까지(Art for everyone)'라는 비전을 표방하는 비브는 소비자에게 중개 수수료를 받지 않고 공연팀 수수료의 10%만 수수료로 받는다. 공연 큐레이팅 서비스도 제공하고 있다.

2014년 서비스를 시작한 '상상마루'[27]는 하나의 공연을 다른 사업 모델로 확장하는 서비스로, 융합이 핵심이다. 상상마루는 '상상으로 하늘에 닿는다'는 의미로 '우리의 이야기로 세계를 감동시키는 감동디자인 문화상상집단'을 모토로 설립된 문화 벤처기업이다. 공연을 원 소스로 한 캐릭터, 출판, ICT 전시 사업, 애니메이션 제작 등의 사업 확장을 통해 공연의 부가가치를 확장하고 있으며, 전

26) '비브' 사이트 : http://vibmusic.kr
27) '상상마루' 사이트 : http://www.sangsangmaru.com

세계 어린이들의 '마음이 자라는 공연' 제작을 위해 창작 뮤지컬 '캣 조르바' 등을 제작하였다.

8개 상표권, 25개 저작권, 58개 디자인, 137,400명의 누적 관객 기록이 있으며, 벤처기업 인증 〈20150106692〉 기업, SBA서울산업진흥원 엑셀러레이팅 7기 기업, 중소기업청 YES LEADER 기업, 동국대학교 LINC+ 가족기업, 서울시 VR/AR STAR 기업, KOREA-NORDIC Connection 파트너 기업, 서울가죽패션창업지원센터 아트콜라보 기업 등의 실적을 갖고 있다.

2013년 서비스를 시작한 '공쓰재(공연쓰레기재활용)'[28]는 무대 소품과 세트를 재활용하는 서비스다. 서울연극협회와 (주)스탭서울이 공동 주최하고 스탭서울이 주관하는데, 공연 후 쓰고 남은 무대 소품과 세트를 폐기하는 대신 필요한 단체에 무료로 전달할 수 있도록 서로 간의 커뮤니케이션을 지원한다.

'웍스'[29]는 전 세계 아마추어와 프로페셔널 창작자들을 위한 플랫폼으로서 작가들의 포트폴리오와 이력서를 게시하고 판매도 중개한다. 작품을 소셜 미디어에 공유할 수도 있다.

🌐 맞춤형 문화예술 콘텐츠

'오르아트(Orart)'[30]는 2013년부터 시작한 클래식 콘텐츠 생산

청년 스타트업으로서 고전음악에 대한 다양한 방식의 접목을 통해 클래식을 큐레이션하여 클래식 대중화를 목표로 한다. '만지는 클래식', '말하는 클래식', '보이는 클래식' 공연을 통해 클래식에 대한 편견을 깨고, 누구나 쉽게 참여할 수 있는 공연 프로그램을 제공한다.

어린이 성향별 데이터를 기반으로 한 악기 체험 프로그램 '만지는 클래식', 영유아를 대상으로 동화와 접목시켜 영어 발음 교육까지 가능한 '말하는 클래식', 클래식 음악 속 이야기에 기반해 미디어 아트, 영상 등 시각적인 기술을 선보이는 '보이는 클래식' 공연까지 정통 클래식을 해치지 않는 범위에서 새로운 콘텐츠를 전문 연주 단체 오르앙상블과 함께 선보이고 있다.

2018년에는 소셜 미디어와 유튜브로 이용자와 소통하는 1분 바이럴 영상 콘텐츠 제작 프로젝트를 실시하였고, 일반 회원뿐만 아니라 각종 기업을 대상으로 문화 마케팅 사업도 진행한다.

한편 지자체의 지역문화 향유 촉진사업에도 참여하여 2017년 서울문화재단 작품 선정, 2018 문화가 있는 날 사업 등을 진행하기도 했다.

또한 2016 문화체육관광부의 '문화가 있는 수요일' 공연팀 선

28) '공쓰재' 페이스북 페이지 : https://www.facebook.com/twr.or.kr
29) '웍스' 사이트 : https://www.works.io
30) '오르아트' 사이트 : https://www.orartclassic.com

정, 2017 한국사회적기업진흥원 육성사업 선정, 2017 서울문화재단 오르아트 기획 시리즈 음악 부문 작품 선정, 2017 청년도전프로젝트 사업 최우수 선정, 서대문구 협약, 2017 서울시민청 사업 클래식 대표 선정, 2018 한국사회적기업진흥원 예비사회적기업 지정, 2018 서울중소벤처기업청 여성기업 인증을 받았다.

그리고 또 무엇이 남아 있나

　지금까지 네트워크 생활예술의 특징으로서 온라인 공간의 네트워크 갤러리로 전시 공간 확장, 창작자·작품·후원의 연결, 그리고 사회에 기여하는 문화예술 창업으로서 아트테크 소셜벤처를 소개하였다. 이 모든 활동은 IT와 함께 생활예술 영역이 활발하게 확장되고 있음을 의미한다.

　그러나 여전히 작품의 재현에 머물 뿐 실제로 이용자가 창작물을 편하게 감상하고 첨단기술의 장점을 충분히 체감할 수 있을 정도의 검색 서비스나 지도 서비스는 부족하고 단지, 아날로그에서 디지털로 넘어가는 초기 수준에 머물러 있는 것 또한 현실이다.

　크라우드 펀딩의 경우는 아마추어 창작자들을 지원하거나 창작 활동에 대한 후원으로 진행되는데, 후원 진입 단계에서의 모금이 이루어진다 하더라도 더 다양한 범위로 확장할 수 있는 확장력이 문제다. 또한 후원이 이루어진 후에 후속 작업이 능동적으로 연결되지 못하고 있다. 이런 점에서 후원-창작-피드백-재후원으로 이어지는 생태계 조성에는 미치지 못하는 것이 문제로 나타났다.

그렇다면 앞으로 좀 더 네트워크 생활예술이 발전하기 위해서는 구체적으로 어떤 과제가 남아 있을까? 기술은 어느 정도까지 생활예술 활성화에 기여할 수 있을까? 여기에서 사회적 창작 가치의 강조, 지역 중심성과의 연결, 기술 융합성 확대 등 세 가지를 시급히 해결해야 할 과제로 제시한다.

⊕ 사회적 창작 가치의 강조

이미 많은 사람들이 유튜브 크리에이터(Youtube Creator)와 같은 직업을 추구하는 것이 최근의 가장 강력한 유행으로 나타나고 있다. 그만큼 네트워크 사회에서는 기술의 능동적 사용을 통해 스토리텔링을 하고, 이러한 과정에서 창작을 자연스럽게 습득하는 경향이 점점 확대되고 있는 것이다.

그렇기 때문에 기술을 통한 단순한 전시 수준보다는 창작과 경험을 공유할 수 있는 범위를 확대하는 것이 매우 중요하다. 전문가만의 문화예술, 특정 직업군에서의 문화예술의 중요성만큼 대중적인 문화예술이 중요하고, 이미 그러한 가치에 대해 '생활예술'과 같은 표현이 증가하고 있는 것도 이러한 창작성 가치의 확산이라는 특징을 증명하는 것이다.

그러나 유명한 유튜브 크리에이터가 되기 위해서는 거의 기획

사 수준의 시스템이 뒷받침되어야 하고, 별로 품을 들이지 않고 소박한 콘텐츠로 동영상을 제작하여 인기를 끌게 된다 하더라도 지속적으로 인기를 끌 수 있다고 장담하기 어려운 것이 현실이다.

수많은 공모전에서 많은 창작품을 수용하고자 하지만 일방적인 창작 요구와 같은 하향식(top down) 메커니즘으로는 자유롭고 바람직한 창작물을 제작하기 어려운 것도 문제다. 즉, 네트워크 사회의 특징을 반영한 새로운 문화예술의 가치는 옛날 방식의 단절된 예술, 소유의 예술, 전문가의 예술에서 벗어나야 한다. 그래서 연결, 공유, 창작의 문화예술로의 사회적 예술 가치로 전환되어야 한다.

🌐 지역 중심성과의 연결

생활예술과 지역이 무슨 상관일까 싶지만 결국 모든 개인은 특정한 지역(local)에 살고 있다. 생활 공간으로서의 지역에서 나의 라이프스타일에 맞게 생활예술이 활성화된다면 더 많은 사람들이 예술을 접할 수 있는 기회가 증가할 수 있다.

그러나 그 방식은 단지 지역 예술의 발전을 도모하는 것만으로는 부족하다. 지역 공동체의 문화적 조건을 이해하고, 새로운 IT 협력 방식을 적극적으로 수용하여 디지털노마드들의 문화 감수성에 공감하는 방식으로 진행되어야 한다.

최근에 도시재생이나 지역재생, 스마트시티(smart city) 등이 중요한 화두로 부상하고 있으며 청년 스타트업에 대한 물적 지원을 중심으로 정부의 정책이 활발하게 전개되고 있고, 지역은 지역 나름대로 새로운 방식으로 자립할 수 있는 방안을 모색 중이다.

한편으로는 기존 향유 방식과 다른 힐링, 욜로, 소확행과 같은 대안적 가치들도 유행하고 있다.[31] 골목 서점이 복합문화 공간이나 북 스테이(Book Stay) 공간으로 거듭나고 마치 근대에 유행한 살롱이나 카페와 같은 사랑방 역할을 할 수 있는 가능성이 있다고 평가되기도 한다.

사람과 기술과 지역을 잇는 네트워크 사회의 문화예술을 위해서는 기존의 지원 방식뿐만 아니라 새로운 가치를 반영하고 새롭게 진행하는 방식을 모색할 필요가 있다. 즉, 소규모에서 중규모, 대규모로 이어지는 크라우드소싱 아트(집단연결 창작, 동료 창작(peer creation), P2P(peer to peer) 아트, 해커톤과 같은 아트톤(집단창작실험), 로컬 크라우드맵핑(지역문화 거점 콘텐츠), 아트팹랩(3D아트 팹랩 포함)이나 아트메이커나 아트리빙랩 등의 새로운 시도가 그것이다.

지역 문제나 현황을 알기 위해 정보를 구축한다면 로컬 크라우

31) 그 외에 오 캄(au calme, '고요한, 한적한, 조용한'이라는 뜻의 프랑스어. 카페에서의 고요한 휴식처럼 스트레스를 받지 않고 마음과 몸이 평온한 상태), 라곰(lagom, '적당한, 충분한, 딱 알맞은'이라는 뜻의 스웨덴어. 편안하고 소박한 것으로 채워진 공간), 단샤리(斷捨離, 불필요한 것을 끊고, 버리고, 집착에서 벗어나는 것을 지향하는 삶의 방식), 휘게(Hygge, '편안함, 따뜻함, 아늑함, 안락함'이라는 뜻의 덴마크어. 소박한 삶의 행복) 등의 대안 가치들도 있다.

드 맵핑을 활용하여 구글 아트 앤 컬쳐 서비스의 콘텐츠만큼 정보를 제공해야 한다. 주민 스스로 우리 동네의 문제는 이것이고, 우리 동네에서 좋아하는 문화는 이것이며, 잘 모르는 문화예술 자원도 우리 동네에는 이 정도는 보유하고 있다고 누구나 게시할 수 있고 다른 사람들도 편하게 볼 수 있게 정보 제공을 하는 것이다.

크라우드소싱 아트의 경우는 일종의 집단연결 창작이나 동료 창작(peer creation) 또는 연결 창작(link creation)이라 할 수 있는데, 가벼운 창작물부터 심오한 창작물에 이르기까지 생활에서 매일매일 창작할 수 있는 충분한 아마추어 공간(온라인이든 오프라인이든)이 마련되어야 한다.

또 다른 창작 방식으로는 아트팹랩(3D아트 팹랩 포함)이나 아트메이커 또는 아트리빙랩이 있을 수 있다. 기술과 지역이 만나든, 기술과 인간이 만나든, 기술과 세대가 만나든 상시적으로 기술과 문화예술과 지역, 그리고 주민을 연결시키려는 실험이 될 것이다. 이는 단지 과거의 방식인 브레인스토밍에 머무는 차원이 아니라 어떻게든 정해진 기간 동안 의미 있는 산출물(output)을 만들어내는 과정이기도 하다. 즉, 목표 지향의 창작 과정이라고 할 수 있다.

이와 같은 지역 중심성을 통해 기술 중심, 지역 중심, 주민 중심의 문화예술력 모델을 제시할 수 있을 뿐만 아니라 아트 포 올(art for all), DIY(Do It Yourself)에서 DIT(Do It Together)처럼 모두 향유할 수 있는 문화예술 가치를 확장할 수 있다. 아울러 지역 중심성

의 문화예술 프로젝트 역시 창작-전시-아카이빙-데이터분석(머신러닝)-큐레이션-크라우드 펀딩-판매-재창작과 같은 선순환적인 생태계를 구성해야 일회성에 머물지 않고 지속성을 확보할 수 있을 것이다.

🌐 기술 융합성 확대

현재 인기를 끌고 있는 기술은 단일 기술뿐만 아니라 기술 내에서 이루어지는 해시태그, 인포그래픽스, 모바일 메신저, 모바일 앱, 챗봇 등의 작은 기술들이 있다. 하드웨어와 같은 기술 생산품이 있는 반면 행위자에게 직접적으로 와닿는 것은 콘텐츠 창작물들이라 할 수 있다.

아트테크를 중심으로 보면 하드웨어와 문화예술의 결합, 콘텐츠와 문화예술의 결합을 생각해볼 수 있는데, 하드웨어에 있어서 3D 프린팅은 이미 매우 발전하고 있지만 지역에서는 체험조차 하기 어려운 것이 현실이다. 단 한 번의 체험으로도 행위자의 창작 욕구를 크게 자극할 수 있기 때문에 3D 프린팅을 통한 창작교실, 그 교실에서 창작한 작품을 온라인과 오프라인에서 전시할 수 있는 O2O(offline to online) 갤러리 등은 매우 유용한 미래의 지역 자산이 될 수 있다.

콘텐츠 면에 있어서는 이미 동영상이 유행하고 있지만 좀 더 수준 높은 기술을 반영하여 새로운 창작기술과 연결할 필요가 있다. 즉, VR이나 AR을 통한 새로운 융합 경험의 창출을 적극적으로 시도할 필요가 있다. 사람이 움직이는 공간마다 AR을 연결시켜 버스나 지하철 정류장에서 버스를 기다릴 때나 도서관에서 책을 찾을 때 AR로 맞춤형 안내와 전시를 할 수 있다면 좀 더 문화예술의 접촉 지점이 확대될 수 있다. 마치 '모든 곳이 문화예술의 공간이다(every culture spot)'와 같은 개념으로 지역 전체에 문화예술 콘텐츠가 넘쳐나는 가상의 공간 구현이 가능한 것이다.

로컬리티와
생활예술 정책
패러다임의 전환

여는 글

임승관

2부 구성은 자발적인 주민 공동체와 이를 지원하는 정부 정책의 특성을 다양한 현장을 그려가며 분석한다. 그 과정에서 한계와 문제점을 드러내고 근본적인 대안을 제시하여 실현할 수 있는 가능성도 친절하게 제시한다. 코로나19로 전 세계를 향해 새로운 질서를 만들어내는 대한민국, 과거와 다른 점은 이를 이끄는 동력이 일상생활권이다. 그 수준에서 공동체를 다시 볼 필요가 있다.

첫 번째 필자는 공동체가 무엇이며 왜 필요한가를 말한다. 우린 지금 공동체 만능시대라고 할 만한 시대에 살고 있다. 하지만 공동체, 너무 다양하다. 목가적인 낭만을 그리며 동일성을 떠올리기도 하고, 자유로운 개성을 강조하며 다양성을 추구하기 때문이다. 필자는 새로운 공동체는 어떤 것이어야 하는가를, 최근 일어난 다양한 사회문제와 주목할 만한 국제적인 사건을 통해 풀어간다. 그래서 공동체 구성 요소로 관성적인 당사자성과 국지적 지역성에 대한 재고를 주장한다. 우리 모두 고립된 당사자성의 확장과 지역과 국가 나아가 세계와 연결된 인과성을 현실로 경험하고 있기 때문이다. 이는 정부가 공동체를 어떻게 지원하는가에 대한 반성과 변화 요구로 이어진다.

환경에 따라 민감하게 변화하는 지역은 새로운 문제도 다양하다.

행정에서 전이되는 시민사회의 관료화 문제, 부동산 소유 여부에 따른 주민 간 위계질서 문제, 시간 빈곤으로 관계 맺기조차 힘든 현실 등은 공동체 지원 정책의 필요성과 새로운 측정 지표를 요구한다.

전국적으로 진행하는 도시재생 사업을 예로 들었다. 협치와 공동체 지원 사업에 대한 문제점을 지적하고 시행 과정과 평가 방법 변화를 제안한다. 즉, 기획 단계부터 다양한 공간 이용자들의 활동 패턴과 요구를 분석하고 반영하며 시행 후 그 효과를 측정해야 한다는 것이다. 여기서 어떻게 이해 당사자가 배제 없이 참여하는지가 매우 중요하다. 필자는 이를 과잉 대표된 주민협의체 문제를 분석하면서 관료제의 사업 관성을 비판한다. 결국 관료적인 국가 주도의 공공성 가치가 시장에 포섭되지 않고 지속할 방법은 시민역량이다. 하지만 그 역량을 관료제 습득으로 오해하고 있다며 대안을 제시한다.

윗글에 이어 두 번째 글은 민선 5기 서울시에서 진행하고 있는 다양한 민관 협치 사례를 통해 좀 더 생동감 있는 현장을 보듯이 설명과 원인 분석을 한다. 뭉툭한 이론 설명이 아니라 날카로운 현장 활동가의 통찰과 상상력이다. 필자는 모든 지자체 혁신 정책으로 자리 잡은 마을, 사회적경제, 청년 등의 사업을 행정과 현장을 초기부터 엮으며 북돋은 당사자다. 우선 거버넌스가 왜 나타났는지 해외 사례를 설명하여 이후 우리나라에 들어온 협치 정책을 시대별로 비교했다. 그래서 우리가 어디쯤 있는지 알 수 있다.

필자는 협치의 당위성과 함께 현실에서 나타나는 한계도 구체적으로 밝힌다. 중심을 지나가는 핵심은 시민은 더 이상 정책의 대상이 아니라는 것이다. 시민과 주민은 정책 생산자이며 동등한 정책 파트너여야 하며,

민주주의가 실현되는 관계여야 한다. 이는 전국적으로 진행되는 공동체와 협치 사업에서 일어나는 다양한 문제를 해결하는 중심고리가 된다.

관료적 행정 편의에 맞춘 공모 제도를 주민 생활 리듬과 속도에 적합한 '수시 공모제'로 바꾸는 것, 용도를 구체적으로 정하지 않은 '포괄 예산제' 등도 주민을 수평적 파트너로 보고 신뢰해야 가능하기 때문이다. 경직된 칸막이 행정은 민간이 자율적으로 책임 운영하는 중간 지원조직 제도를 가로막는 원인이라 바꿔야 한다. 결국 자율적인 지역 공동체로 함께 성장하는 협치는 주민을 대하는 행정 관료의 변화와 혁신을 요구하며 방법을 제안한다.

세 번째 글은 생활예술이 공동체 형성과 활성화에 미치는 긍정적인 역할을 강조한다. 주민의 적극적이고 배제 없는 참여에 생활예술이 어떻게 도움이 되는가다. 상대방을 수단으로 보지 않고 목적으로 보는 대면 관계는 서로에 대한 높은 신뢰가 있을 때 가능하다. 필자는 한나 아렌트를 통해 상대방을 실존 자체로 보는 현상 공간이 생활예술 공동체에서 쉽게 일어나는 현상임을 들어 그 원리를 설명한다. 그리고 늘어나는 문화 공간들의 자율적 운영에 필요한 사용자들의 주인의식은 어떻게 북돋을 수 있는지를 엘리너 오스트롬의 공유의 비극을 극복하는 요소를 빌어 설명한다. 주인의식은 개인의 양심이나 성향 문제가 아닌 제도의 문제다. 그 제도의 핵심은 당사자들의 참여와 개입이다. 예산과 사업, 정보 공유로도 구성원 개인은 이기심보다는 이타적 선택을 하기 때문이다. 그 사례로 새로운 집여형 축제와 공모사업의 새로운 선정 과정을 예로 들었다. 이론적 예측이 아닌 실행 결과를 보여준다.

마무리는 생활예술 정책이다. 현재 진행 중인 생활예술 정책을 구체적으로 이해할 수 있다. 생활예술 정책은 '지역문화 진흥 기본계획'을 근간으로 마련되고 집행된다. 필자는 현재 지역문화진흥원에서 직접 지원 사업을 기획하고 실행하는 행정 주체 구성원이다. 다양한 정책의 문제점과 원인을 알고 논쟁의 중심에 있어 생생하게 전달된다.

우선 5년마다 수립하는 1차와 2차 기본 계획은 중앙 정부의 실행 계획으로 지역 문화의 분권과 자치를 위한 방향으로 분석했다. 특히 동호회 자생성과 자발성을 명분으로 운영 비용을 지원하지 않는 것, 연습과 발표 공간 지원, 강사 파견과 같은 교육 지원, 발표 전시회 기회 제공 제도를 비교 분석한다. 동호회 활동에 대한 개런티 명목의 사례비 지급은 서로 다른 의견이 상충하는 제도로 진행 중인 의제도 다르다.

필자는 일본이나 서양과 다른 우리의 '취미'라는 근대 개념을 분석하면서 공동체 역할과 부상의 중요성을 말한다. 문화예술을 통해 인간적 관계망을 만들고 서로 협동하는 일상 생활예술로 정착하길 바라기 때문이다. 이를 위해 생활예술 지원이 장르 예술과 동호회 활동을 넘어 동시대적인 의제를 다루는 다양한 논의 또한 제안한다.

민주주의는 주민들의 의견을 듣고 정책에 반영하는 것이 아니라, 그들이 직접 정책을 만들어 시행하는 것을 의미한다. 이것이 핵심이다.

시민들의 일상을
지키는 공동체, 가능할까?

이태영

2020년, 왜 공동체인가

⊕ 2020년, 우리가 마주한 위기

+ 기후 위기의 습격

이렇게 따뜻한 겨울이라니! 2020년 1월 어느 날, 제주의 기온
이 23도를 기록했다. 제주뿐 아니다. 난생처음 경험하는 따뜻한 겨
울에 다들 당혹스러움을 감추지 못하고 있다. 강이 얼어야 개최가
가능했던 지역의 겨울 축제들은 물이 얼지 않아 몇 주를 연기하거
나, 결국은 축제를 취소하게 되는 상황까지 등장했다. 최근 부쩍 잦
아진 가을 태풍도 수온이 떨어지지 않는 문제 때문에 발생한 것이
다. 가을 태풍은 특히 농업 분야에 큰 영향을 미친다. 한국만의 문
제도 아니다. 유례없는 지구온난화가 원인으로 지목된 호주의 대
형 산불은 한반도 면적의 85%에 달하는 숲을 태웠고, 호주 산불
로 인해 발생한 이산화탄소의 양은 4억 톤 규모였으며, 이렇게 발
생한 이산화탄소가 다시 지구온난화를 가속화시키는 '되먹임' 효
과로 연결되는 것을 우려해야 한다. 이 같은 상황 속에서 IPCC(기

후 변화에 관한 정부 간 협의체)는 지난 2018년 '1.5도 보고서'를 채택해, 인류의 지속가능한 삶을 위해서 온난화 수준을 산업화 이전 대비 1.5도로 제한해야 하며, 이를 위해 2050년까지 온실가스 순 배출제로 달성을, 2030년까지 2010년 대비 탄소 배출량을 45% 수준으로 감축시킬 것을 제안하고 있다. 영국의 멸종 저항(Extinction Rebellion, XR) 운동을 포함해 세계 각지에서는 이 같은 상황을 기후 위기(Climate Crisis)라고 정의하며, 기후 위기 대응에 모든 사회적, 정치적 노력을 기울일 것을 주장하는 목소리가 커지고 있다. 뜨거워지는 기후만이 문제가 아니다. 지속적으로 발견되는 불법 쓰레기산 문제, 매립지의 한계, 플라스틱의 귀환 등 최근 1~2년 우리가 목도하거나 직접 경험한 폐기물 문제도 심각하다. 지구 자원의 한계와 생태적 위기는 우리가 어디에 살고 있든 우리의 일상을 가장 치명적으로 위협하는 조건이 되고 있다.

+ 그리고 불평등

'기후 위기'만 우리 일상을 공격하는 것이 아니다. 불평등 문제는 작년보다 올해가, 어제보다 오늘이 더 심각해져가고 있다. 2018년 한국의 1인당 국민총수득(GNI)은 3만 달러를 돌파했지만, 1만 달러를 돌파하던 때의 사회적 감동은 당연히 존재하지 않는다. 3만 달러라는 수치가 자랑스럽게 와닿을 만큼 우리 일상이 안전하고 행복하지 않기 때문이다. 1인당 국민총소득이 3만 달러를 돌파

하는 동안, 부익부 빈익빈 현상도 견고해졌다. 2016년 전체 소득 중 상위 1%가 차지하는 비중은 12.13%이고, 상위 10%가 차지하는 비중은 무려 43.2%이다. 어느 책 제목처럼 '세계가 100명의 마을이라면', 잘사는 사람 1명이 전체 부의 10% 이상을 갖고 있다는 것이고, 잘사는 사람 10명이 전체 부의 40% 이상을 차지하고 있다는 것이다. 이런 중에 한국의 부동산 소득(임대소득과 시세차익 등을 통해 발생한 실현자본이득)은 대략 482조 원 규모로 추산되는데, 이는 GDP 대비 30%에 달하는 수치다(2017, 남기업, 전강수, 강남훈, 이진수). 서울의 아파트 가격은 평균 평당 2천 5백만 원을 돌파했고, 최근 15년 사이 아파트 평당 가격이 300% 이상 오른 제주 같은 지역도 있다. 불평등은 심화되고, 사회경제적 불안은 가속화되니, 지대 수익을 통해 각자도생하려는 사회적 풍토가 계속 커져오며 발생한 악순환의 결과다. 1인당 국민총소득 3만 달러 시대의 이면에는 이렇듯 불행해진 개인의 일상들이 존재한다. OECD 자살률 1위라는 한국 사회의 현실을 언급하는 손쉬운 지표를 들고 오지 않아도 말이다.

기후 위기와 강화되는 불평등의 문제가 전 지구를 덮친다. 이 치명적인 위기들은 더 이상 그 문제가 지구적인지, 국가적인지, 지역적인 것인지 묻지 않는다. 각각의 문제들은 지구적이면서 국가적이고, 무엇보다 개인의 일상에 직접적으로 영향을 미치며 작동하고, 서로가 서로에게 영향을 미치며 문제 자체를 더 견고하게 만든

다. 화석연료에 기반해 탄소를 많이 배출해가며 성장한 사업은 대기업과 재벌을 중심으로 확장했고, 도시는 농어촌을, 수도권은 지방을, 1세계는 3세계를 착취하는 구조로 부를 쌓아왔다. 먹고사는 문제를 해결하겠다고 먹고사는 기반을 파괴하는지도 모른 채 몇십 년, 그렇게 우리의 일상은 철저히 시장에 종속되기 시작했고, 아침부터 밤까지 모든 것을 돈으로 해결해야 하는 상황에 도달했지만 '고용 없는 성장'이 지속된 바 그 불안은 오롯이 개인의 몫이 되었다. 억울하게도 화석연료 펑펑 쓰고 탄소를 마음껏 배출해가며 쌓아올린 부로부터 배제된 이들이 기후 위기라는 재난 상황에도 더 큰 위험에 노출되는 현실도 존재한다. 그리고 이 같은 현실들을 더 긴밀하게 연결하는 것이 바로 거대화된 규모 지향과 중앙 집중적인 시스템, 그리고 관료제다.

🌐 정말로 마을이 세계를 구할 수 있을까

+ 왜 '공동체'는 유행하는가

'공동체'와 같은 개념을 우리가 다시 주목하게 된 이유는 바로 그 긴밀한 연결 고리(거대화된 규모 지향과 중앙 집중적인 시스템, 그리고 관료제)를 끊는 것이 가장 본질적인 변화라고 생각하기 때문이다. 따라서 현재 우리가 직시한 치명적인 위기들의 대안으로서, 각

자가 나열해온 사회 문제들의 해법으로서 '공동체'를 언급하는 건 단순히 그 공간의 물리적인 장소성이나 영역의 크고 작은 규모만을 의미하는 것은 아닐 것이다.

산업사회 이후 등장한 여러 가지 문제들, 앞서 언급한 기후 위기(생태적 위기 포함)와 불평등을 포함해서 인간성 상실 같은 문명적 위기들을 극복하기 위해 언급하는 '공동체'에는 반자본주의, 반국가, 탈산업사회 등의 의미 부여 작업이 있어왔다. 사회적으로 '공동체'적인 개념을 최초로 분리하여 개념화한 것으로 평가받는 독일의 사회학자 퇴니스(Ferdinand Tönnies)는 그의 저작 '공동사회와 이익사회'에서 산업사회는 인위적이고 기계적인 결합을 통해 이뤄지는 '이익사회'로 정의하고, 그에 대비되는 개념으로서 공동사회(Gemeinschaft)'를 제시한 바 있다. 인도의 마하트마 간디 역시 공동체적인 모델을 통해 미래 세계를 준비해야 한다고 이야기한 대표적인 인물이다. 간디는 『마을이 세계를 구한다』[1]라는 저작을 통해 "미래 세계의 희망은 모든 활동이 자발적인 협력으로 이뤄지는 작고 평화롭고 협력적인 마을에 있다."고 이야기했다. 그리고 자치마을 '스와라지'를 그 모델로 제안했다. 여기서 '마을'은 우리가 기대하는 공동체적인 해법의 구체적인 장소로서, 한국의 시민사회나 각급 지방자치단체들이 최근 적극적으로 지원하는 '마을공동체'

1) 마하트마 간디, 『마을이 세계를 구한다』, 녹색평론사, 2006

의 맥락도 이와 비슷한 결이라고 볼 수 있다.

+ 공동체는 '낭만'하는 것이 아니다.

한편, 공동체는 '전통'이라는 개념 내지는 그것이 공유하는 정서적 측면들과 연결되기도 한다. 예컨대, '옆집 숟가락 개수도 알았던' 시대에 대한 낭만이 '공동체'적인 것, 또는 '마을공동체'스러운 것의 상징이 되기도 하는 것이다. 몇 년 전 크게 유행했던 드라마 '응답하라' 시리즈가 그 상징을 낭만으로 활용한 대표적인 사례라 할 수 있겠다. 그러나 그러한 낭만은 우리가 공동체를 미래 사회를 준비하는 해법으로 소환할 때 가장 경계해야 할 부분일 수 있다. 우리가 '공동체' 내지는 '마을'을 언급할 때, 약간은 목가적인 이미지를 가장 먼저 떠올리게 되며, 그 관계의 무거움을 우려하게 되는 것은 도시(또는 도시적인 삶)가 확장해올 수 있었던 이유와 그 맥락을 공유한다. 단적으로 도시는 '옆집 숟가락 개수'를 알기 싫은 사람들에게 안전하고 편안한 공간이다. 개인의 사적인 공간을 충분히 보장받으며, 적절한 익명성이 도시 공간의 탄력성으로 작동하는 도시의 특성은 자본주의의 팽창과도 연결되지만 공적인 권력이 권위주의적으로 작동하는 시대로부터 결별해온 그 시간들과도 자연스럽게 연결된다. 도시의 삶이 힘겨워 귀농을 했지만 귀농한 마을의 간섭과 텃새가 더 힘들어 다시 도시로 돌아왔다는 이른바 귀농귀촌 실패 사례를 심심치 않게 접할 수 있는 것은 바로 이러한

이유 때문이다. 공동체를 전통적인 낭만에 가두는 순간, 자유로운 개인들과 그 다양성이 공동체에서 배제되거나 삭제될 가능성이 커진다. 그리고 그 다양성은 아쉽게도 시장으로 포섭될 것이며, 가난한 사람은 시장에서도 배제될 것이다. 공동체는 폐쇄적인 특성이 강화되며 빗장 공동체(Gated Community)가 될 것이고, 현대사회에서 그 폐쇄성은 계층적인 특징을 중심으로 분화될 가능성이 농후하다. 고가의 아파트 단지 주민들과 인근 저층 주거지 주민들과의 갈등, 심지어 한때 뉴스를 크게 장식했던 임대주택 어린이들과 놀이터를 분리하려 했던 시도들이 이미 그 가능성을 증언하고 있는 사례들이다. 역설적으로 공동체가 불평등의 악순환을 더 견고하게 만드는 단적인 예다.

+ 확장된 일상과 제도화된 공동체

그럼에도 '공동체'적인 해법에 우리가 기대를 거는 것은 공동체가 품고 있는 여러 가지 가치들이 산업사회의 끄트머리, 신자유주의가 생활 세계를 완전히 침투한 2020년에 마주한 문제들을 풀어갈 수 있는 가능성임은 여전하기 때문이다. 특히 2011년 발생한 후쿠시마 핵발전소 사고는 지역을 기반으로 공동체 운동을 해가던 사람들에게 새로운 관점을 제시한 계기였다. 공동체 운동들이 갖고 있던 여러 가지 특징들이 있다. 당사자의 참여를 강조하고, 지역적인 것과 국가적인 이슈를 구분하며, 중앙의 이슈에 묻혀 드러나

지 않았던 지역의 이슈들을 발굴하는 행위 등이 그렇다. 하지만 후쿠시마 핵사고는 지역사회 공동체의 당사자와 비당사자의 경계를 허물었다. 핵발전소 사고는 핵발전소가 존재하는 지역만의 문제일 수가 없기 때문이다. 최근 몇 년간 시민들의 가장 큰 관심사가 되어버린 '미세먼지' 문제도 그렇다. 미세먼지 문제는 우리 일상이 심지어 국가라는 경계를 넘어 그 원인과 결과를 공유하는 영역이라는 인지를 가능하게 해줬다. 일상은 더 이상 물리적인 의미의 '지역'으로 구획되지 않는다. 확장된 일상을 제도화된 공동체가 감당할 수 있는지에 대해서는 질문으로 남겨두자.

그런 점에서 공적인 영역을 전유해온 정부와 각급 지방자치단체가 '공동체'를 지원하기 위해 한정된 예산을 사용하기 시작한 것은 바람직한 일이다. 이는 소위 시민사회 운동 출신의 선출직 지방자치단체장들의 등장으로 인한 결과이기도 하지만, 오랜 기간 지속되어온 공동체 운동과 풀뿌리 운동의 성과이기도 하다. 다만 공동체를 지원한다는 그 시도를 어떻게 평가할 것인지, 그리고 어떻게 전망할 것인지는 최대한 날카롭고 치열하게 논쟁해봐야 할 일이다. 앞서 말했듯, 우리가 사회 문제를 풀어가는 해법으로 '공동체'를 호명하는 것이 복기적인 낭만의 호명이어서도 안 되고, 높아진 시민들의 자유도를 무시하거나, 신자유주의적인 폐쇄성을 강화하는 방향으로 작동해서는 안 된다. 게다가 산업사회를 이토록 지속시키고, 작금의 문제들을 강화하는 데 가장 큰 역할을 한 시스템 '관료

제'가 여전히 강력하다. '관료제'를 경유하여 '공동체'를 지원하는 것, 가능한 일일까? 그런 점에서 공동체적인 해법은 단지 그 규모를 국가보다 작게 하는 것을 의미하는 것일 수 없다. 국가와 자본을 중심으로 팽창해온 지금의 문제들을 해결하기 위해서는 국가와 자본이 선택한 그 방법과 윤리들로부터 결별해야 한다. 우리가 지금 '공동체'를 기대하는 건 그 결별을 기대하는 것이기도 하다.

그럼 최근 몇 년 확인할 수 있었던 흐름들을 통해 '공동체', 그리고 공동체를 지원하는 공적 체계에 대한 토론을 시작해보자.

공동체를 지원한다는 것

🌐 주민을 공무원으로 만드는 관료제적 지원

+ 사회운동의 제도화에 대해

사회운동의 초기 동력은 보통 기존 제도의 부당함으로 인해, 특정 의제가 촉발되어 저항운동 형태로 나타난다. 이러한 저항적 성격의 운동은 대안을 구축하고, 그 대안은 새로운 제도로 정착된다. 사회운동 발생과 저항, 그리고 새로운 제도화는 일반적인 경향이라 할 수 있다. 박원순 서울시장과 그가 상징하는 시민사회 운동 그룹이 정치 세력으로 등장한 것이 대표적인 예일 것이다. 이러한 제도화는 사회운동의 성공으로 여겨지기도 하지만, 그 성공은 권력을 획득한 당사자들의 성공에 그칠 가능성도 크다. 이미 한국적 상황에서 노 니싱 운동이나 환경 운동 등의 영역에서 제도화 단계는 상당히 진척되어 있다고 보이며, 이에 대한 다양한 쟁점들이 등장하고 있다. 예컨대 환경 운동의 경우 제도화와 관련된 쟁점으로는 조직의 관료화에 따른 탈급진화 문제, 대결 전략이 협상 전략으

로 전환됨으로써 운동이 약화되는 문제, 제도적 환경 운동과 급진적 환경 운동으로 영역이 분화되었다는 가설에 대한 쟁점 등이 있다(구도완, 홍덕화, 2013). 그렇다면 공동체 운동의 제도화는 어떠한가?

서울 서대문구의 시민 협력 플랫폼이 진행한 「서대문구 시민사회 현황 및 활동가 욕구 조사」는 흥미로운 결과를 보여준다. 이 연구는 서대문구에 위치한 138개의 시민단체 및 각종 주민 모임의 설문을 분석했는데, 설문에 응한 단체와 모임 중 77.3%가 2011년 이후 설립되었다는 특징이 있다. 즉, 박원순 서울시장의 등장 이후 마을공동체, 사회적 경제, 도시재생 등의 영역이 급격히 제도화되는 과정 중에 등장한 모임이 압도적으로 많은 셈이다. 이 보고서가 제시하는 흥미로운 지점은 이런 것들이다. 첫째, 설문에 응한 단체 또는 주민 모임들은 '시민사회에 무엇이 필요한가?'라는 질문에 대해 '민관 협력'(39.2%), '자생력'(25.8%), '정부 지원'(24.2%), '민민 협력'(10%) 순으로 응답한 점이다. 둘째, 회비 의존도는 낮아지고, 자원 활동가의 비율은 줄어들며, 보조금의 비중이 커지는 변화의 경향이 눈에 띄게 등장한 점이다. 우리는 이러한 내용을 토대로 공동체, 거버넌스 등의 이름으로 행해지는 여러 사회 혁신의 실험들이 행정의 칸막이를 시민사회에 전이시키고, 관료적 태도와 습성을 시민사회에 널리 학습시키는 형태로 공동체 운동의 제도화가 왜곡된 것은 아닌지 질문을 던질 수 있다.

+ 공동체가 '관료제'를 거치면 벌어지는 일

사회운동의 개념들이 관료제를 경유하게 되면서 가장 먼저 마주하게 되는 곤경은 행정의 정량적 성과 지표일 것이다. 즉, 공공의 예산을 집행하는 과정 중에는 필히 사업 집행에 대한 공정한 평가가 뒤따르게 마련이고, 여전히 가장 강력한 객관성을 사회적으로 부여받는 평가 지표는 정량적인 지표라고 할 수 있다. 즉, 시민 참여가 목표로 설정된 사업의 경우, 참여한 시민의 숫자가 곧 사업의 성과로 해석되는 경향에 대해 우리는 무시할 수 없다. 당연히 '공동체'를 지원하는 정책 사업들 역시 이와 같은 평가 지표부터 결코 자유로울 수 없다. 서울시는 마을공동체 2기(2018~2022) 사업을 계획하며 계획의 성과 지표로 '참여자의 확대와 성장 지원 강화'를 강조한 것이 그 사례다[직접 참여자 30만 명, 연간 선정 사업 총 2,000건 (자치구당 80건)]. 결국 가장 객관적으로 보이는 성과 지표는 관련 행사에 참여한 시민들의 숫자이며, 최근 공동체 지원 체계의 가장 강력한 도구로 작동하는 '공론장' 역시 참여한 시민들의 숫자가 협치 사업의 공공성을 확인하는 사실상 유일한 근거로 인용되는 현실이다.

물론 공공지원으로서 예산이 집행되는 모든 사업은 제대로 평가되고, 그 평가에 따라 계속 추진 여부를 결정할 수 있어야 한다. 따라서 특정 사업이 폐쇄적으로 운영되거나 특정 개인과 단체의 이익을 위해 이용되어서는 안 된다는 것은 부정할 수 없으며, 특히

선출직 광역단체장으로서 공을 들여 진행하는 사업의 폐쇄성이라는 것은 큰 정치적 부담일 수밖에 없다. 그러나 공공사업의 개방성과 공공성을 평가하는 지표 중 정량적 지표로서의 '참여자 수'가 다른 판단 변수들을 압도할 때 드러나는 문제들 역시 간과할 수 없을 것이다. 공공의 이익이라는 것은 본래 고정된 것이 아니라, 사회 구성원들의 정치적 합의를 통해 유동적일 수 있다는 것을 전제한다면 더욱 그렇다. 애초에 공공성과 개방성을 평가할 수 있는 권능이라는 것은 대단히 권력적인 위계를 통해 만들어진다.

+ 주민은 동질한 존재가 아니다

시민들의 일상에는 다분히 권력적인 위계가 작동한다. 특히 도시 공간에서 정주할 수 있다는 것은 대단히 권력적인 조건이다. 국토교통부가 발표한 「2017년도 주거실태조사」에 의하면, 임차 가구의 평균 주거 기간은 3.4년으로 전체 가구 평균 거주 기간인 8년의 절반에도 못 미치는 것으로 나타났다. 특히 수도권의 경우, 한 주택에 거주한 기간이 2년 미만인 가구는 전체 가구의 40% 수준으로 대단히 높은 주거 이동률을 확인할 수 있었다. 주거 이동률은 도시 공간의 권력 관계를 보여주는 단적인 지표다. 세입자의 주거 이동률이 자가 생활자보다 월등히 높은 것은 한국 사회 부동산 불평등에 기반한 문제적 현실이며, 여기에는 분명 직업 안정성 등의 변수들이 작동할 것으로 예측된다. 주택의 소유 문제와 정치 영역

참여의지가 사실상 밀접하게 관련되어 있다는 연구 결과도 존재한다. 한국정치학회와 한겨레사회경제연구원이 지난 2018년 진행한 설문조사에서 주택 소유자와 비소유자 간 투표 참여 의사는 주택 소유자의 투표 참여 의사가 10~15% 가량 높은 것으로 드러난 바 있다. 관심도와 정보량에서 차이가 발생하는 것이다.

아쉽게도 지금의 공동체 지원 체계를 평가하는 지표 내에 권력의 이 권력적인 위계를 가늠할 수 있는 것은 존재하지 않는다. 제도화의 문제를 지적하는 다른 이들의 말을 빌리자면, '탈급진화(de-radicalization)'라고도 볼 수 있을 것이다. 정주성의 문제와 함께 '시간 빈곤' 역시 현대를 살아가는 시민들의 가장 큰 문제라고 할 수 있다. 이 역시 다분히 사회경제적인 권력의 문제다. 2017년 기준 한국 임금 노동자들의 연간 평균 노동 시간은 2,024시간으로 OECD 평균인 1,746시간을 훨씬 웃도는 수치다. 법정 주당 최대 근로 시간을 52시간으로 조정하는 등 노동 시간을 줄이려는 사회정치적 노력들은 계속되어왔지만 여전히 우리는 많이 일하고, 적게 자며, 쉬기 힘든 일상을 살아가고 있다. 노동 시간 단축을 법 제도화하려는 노력 역시 경제 위기라는 명분하에 호시탐탐 그 빈틈을 노리는 시노들이 등장하고 있고, 무엇보다 차라리 더 많은 시간 일해서라도 돈을 벌어 생존의 조건을 충족시켜야 하는 무시무시한 삶이 존재하는 것도 현실이다. 안정된 장소와 관계 맺을 시간이 부족하다는 것이야말로 우리 사회의 공동체가 왜 붕괴할 수밖에 없는지를

설명하는 가장 확실한 이유임에도, 공동체를 지원하는 체계는 이 같은 조건들을 지표로서 받아들이지 않는다. 그렇다면 '공동체'는 당연히 시간과 장소를 가진 이들이 차지할 수밖에 없다.

🌐 자동차의 속도로 도시를 재생하겠다는 모순

+ 도시 개발의 대안으로 등장한 '도시재생'

또 다른 사례로 '도시재생'을 검토해볼 수 있다. 도시재생은 전면 철거와 대규모 택지 개발 방식으로 진행된 기존의 도시 개발에 대한 대안으로 등장했고, 그렇기 때문에 아래로부터의 의사결정 방향과 주민 참여를 중요한 가치로 삼아 추진되고 있다. 특히 그 과정에서 다양한 공동체를 지원하고 시민들의 역량을 강화시키는 것을 사업의 주 내용으로 삼고 있기도 한데, 역설적으로 도시재생 사업이 대체해야 했던 하드웨어적인 도시 개발 영역의 성과는 미비하고, 지나치게 공동체 지원과 앵커시설(주민거점시설) 만들기에 치중했다는 평가가 존재하기도 한다. 어쨌든 정부는 적극적으로 도시재생을 새로운 도시 공간의 개발 방식으로 채택했고, 실제로 전국 각지 300개소 이상의 장소가 도시재생 사업지로 선정되어 그 사업을 이미 추진하여 종료시켰거나 추진 중인 상황이다. 이렇듯 도시재생 사업은 도시의 경관, 특히 하드웨어적인 실체를 개발함에 있

어 대규모 전면 개발의 산업사회적 문법과 결별을 선언하고 공동체적인 방식을 채택한 것이기 때문에 그 예산의 규모도 거대한 편이다. 과연, 도시재생은 진짜 문제적 방식과 제대로 결별하고, 공동체적인 해법으로 작동하고 있을까? 2014년 서울형 도시재생 시범사업 지역으로 선정되어 2018년 그 사업을 종료한 서울 신촌을 사례로 이 질문에 대해 검토해보도록 하자.

+ 신촌은 보행자를 도시의 주인으로 초대할 수 있을까

신촌은 서울형 도시재생 시범지역으로 선정되기 전에 이미 물리적으로 큰 변화를 거친 바 있다. 2013년 12월에 완성된 '신촌 대중교통 전용지구'가 바로 그것이다. 이 사업은 차에게도 사람에게도 복잡했던 장소에 물리적으로 중대한 변화를 주었다. 일차적으로 그 변화가 상인들에게는, 거주자에게는, 인근 대학생과 직장인 같은 주요 이용자들에게는, 주 1회 정도 방문하는 방문자들에게는 각각 어떤 영향을 주었고, 이러한 변화가 시민들의 야외 활동과 관계 맺음에는 어떤 변화를 주었는지 평가했어야 한다. 그리고 이미 도시재생 사업을 시행하기 1년 전 완성된 이 물리적 변화와 도시재생 사업의 관계에 대해서도 이야기했어야 했다. 아쉽게도 신촌의 도시재생 사업은 이러한 연결을 적극적으로 시도하지 않은 것으로 보인다.

신촌의 '대중교통 전용지구' 시행에 대한 평가에서 중요한 이해

관계자는 당연히 상인이기도 하고, 거주자이기도 하지만, 어딘가에서 상인이거나 직장인이거나 거주자일 이 도시의 '보행자'들이기도 하다. 신촌의 보행자는 대학생이거나 직장인이기도 하지만, 신촌이라는 상권의 유력한 소비자들이기도 하다는 점에서 상인들의 이해관계와도 분리되지 않고, 보행자들의 쾌적함이 곧 거주지의 쾌적함이라는 점에서 거주자들의 이해관계이기도 하다. 상권 활성화에 대한 방안도 그렇기 때문에 이런 종합적인 평가와 전망 내에서 만들어질 수 있을 것이다. 하지만 아쉽게도 신촌의 대중교통 전용지구는 단순한 물리적인 변화에 그쳤다. 사업을 주관한 행정의 상상력이 딱 거기까지였다. 중요한 것은 주말에 차가 다니지 않으니 축제를 많이 하자는 정도의 구상이 아니라, 대중교통 전용지구를 통해 만들어질 어떤 종합적인 브랜드가 신촌 상권의 새로운 상징이 될 수 있을지, 그것이 이 장소를 공유하는 상인들과 소비자들, 보행자와 거주자들에게 공동의 이해관계를 만들 방법은 없는지에 대한 질문이고 해법이다.

+ 정책의 속도는 참여자를 결정한다

이것은 우리가 어떤 속도를 신촌이라는 장소의 중심 속도로 인정할 것인가 하는 문제이기도 하다. 신촌이라는 장소가 누구의 속도에 더 적합한 공간이 되는 것이 좋을까? 자동차의 속도인가, 사람의 속도인가. 어떤 속도에 중심을 두는 것이 더 안전하고, 더 지속

가능하며, 더 미래적인지 생각해보도록 하자. 기후 위기라는 위기 앞에 매우 중요한 질문이다. 그리고 속도에 대한 고민이 단지 자동차냐 자전거냐 사람이냐로 끝나서는 안 된다. 자동차의 속도에 중심을 맞췄던 개발 정책의 속도가 있다. 거대한 규모, 빠른 추진, 강한 공권력의 집행이 자동차만큼 빠른 속도로 그에 맞는 개발정책의 속도를 감당했다. 하지만 이제 우리가 사람의 속도에, 휠체어의 속도에, 유모차의 속도에 중심을 두는 도시 공간을 선택한다면 그에 맞는 정책의 속도가 있을 것이다. 보행자, 세입자 등 자동차의 속도에서는 초대되지 못했던 공공 정책의 주체들이 도시의 주인으로 호명되는 속도, 우리는 그 속도를 찾아야 한다. 그런데 벌써 도시재생 사업의 출구 전략을 고민하는 지금, 우리는 그 속도를 찾았을까? 주민 참여, 걷고 싶은 거리, 마을, 작고 적은 공동체, 지속가능성 등 담고 싶은 내용과 맞지 않는 자동차 시대의 속도가 도시재생 사업에 여전히 남아 있었던 것은 아닌지 질문하게 된다. 자동차 시대의 정책 속도는 결국 그 정책의 수혜자로 자동차 시대의 주인을 타깃팅하기 마련이다.

공동체를 지원한다는 공적 체계의 속도가 중요한 이유는 이렇듯 그 속도가 결과적으로 공동체의 구성원을 결정짓기 때문이다. 그리고 지금의 속도가 사회경제적으로 발생하는 권력식 위계를 전혀 반영할 수 없는 속도라는 것은 불평등이라는 사회적 문제에 대응하긴커녕 그 장벽을 높게 세우게 된다는 한계를 보여준다. 동시

에 기후 위기, 폐기물 문제와 같은 치명적인 생태적 문제에도 지금의 공동체 지원 체계가 무력할 것이라는 예측을 하게 하는 근거가 된다. 도시사회학자 하비 몰로치(Harvey Molotch, 1976)는 '도시 정치는 항상 지가 상승을 통한 교환 가치 상승을 추구하는 성장연합(Growth Coalition)과 사용 가치를 추구하는 반성장연합(Anti-Growth Coalition) 간 투쟁의 장'이라는 관점을 제시한다. 이 관점을 틀로 삼아 도시재생 사업 진행 방식을 복기해보자. 도시재생 사업의 경우 사업지에 '주민협의체'를 구성하게끔 하고, 그 주민협의체를 '도시 공간의 변화에 주민이 참여하여 결정'한다는 명분으로 삼는다. 이때 여전히 존재하는 정보의 격차, 주민협의체 역할 범위를 설정하는 관료제의 권한 등 주민협의체 자체에 대한 여러 가지 의문이 존재하지만, 그중 눈여겨봐야 할 부분은 주민협의체 구성의 속도와 그 성과 지표다. 예컨대, 1년 안에 주민협의체를 구성해야 하는 것이 목표이고, 그 성과는 주민협의체 구성원의 수라고 한다면, 지금까지 작동해온 관료제는 어떤 방식으로, 누구를 대상으로 이 주민협의체를 구성하겠는가? '지가 상승을 통한 교환 가치 상승'이 자기 동력이 되는 계층이 가장 빠르게 이 속도에 반응할 것인데, 슬프게도 공간의 사용 가치를 중시하는 이들은 시간과 장소 모두 빈곤하기 때문에 도시재생의 '주민'으로도 쉬이 결합하지 못한다. 결국 그렇게 되면 변한 것은 아무것도 없다. 재개발이 부동산을 소유한 자들을 대상으로 조합을 결성해 일정 비율 이상의 조합

원들이 찬성하면 전부 밀어버리던 때에도 엄밀히 말하면 주민들의 결정이라는 절차적 정당성은 존재했던 셈이다. 그 절차적 정당성이 배제했던 이들은 그 대안으로 호명되는 '공동체'적인 방식에서도 여전히 배제된다. 게다가 교환 가치 상승의 가장 효과적인 방식이 결국 개발과 토건이라는 점을 상기할 때, 성장연합만 존재하는 '공동체'는 우리 사회가 마주한 어떤 문제도 해결할 수 없다는 것을 깨닫게 된다.

공동체 지원 체계가 고려해야 하는 관점들

🌐 **관료제를 넘어, 발명하는 공동체**

+ 관료제로부터 '공공성'을 탈환하자

부족하지만 몇 가지 사례들을 중심으로 평가해보면, 결국 복잡한 현대사회의 문제를 전환적으로 해결하고자 했던 공동체 운동의 시도들이 압도적인 관료제의 논리와 거대한 시장 중심 윤리에 포섭되어버린 한계를 확인할 수 있다. 그러나 이 한계가 공동체적인 해법의 실패를 의미하는 것은 결단코 아니다. 오히려 지금까지의 성과와 한계를 중심으로 제대로 평가하여, 종합적인 비전을 구축해야 한다는 절박한 상황을 직시해야 한다. 왜냐하면 중앙 집중적이고 국가 중심적이었던 기존의 공적 영역에, 각자도생의 윤리를 확장해온 기존의 시장 영역에 우리 일상이 마주한 문제들의 해결을 더 이상 위임할 수 없는 상황이기 때문이다. 단적인 예로 기후 위기가 문제라고 하여 구청에 '기후위기과'를 만든다고 이 문제를 풀 수 있는 것은 더 이상 아니기 때문이다. 정부가 전유해온 '공공성'이라

는 가치를 분리하고 이전해야 한다. 이때 분리된 공공성이 쉽게 시장으로 포섭되는 것도 경계해야 한다.

+ 성과 지표의 새로운 관점과 호흡

앞으로의 공동체 지원 체계는 더 입체적인 성과 지표를 가져야 할 것이다. 예컨대, 그 성과에는 참여 시민의 계층성을 반드시 반영하여야 한다. 단순 참여자 수가 중요한 것이 아니라 어떤 시민이 계속적으로 공동체 사업을 실행하고 있으며, 어떤 시민의 결정이 주민 참여의 명분으로 작동하는지 살펴봐야 한다. 이 과정 속에 우리는 보다 명확히 정치와 행정이 해결해야 할 문제적 지점으로서 지역사회 내 존재하는 권력의 문제를 직시할 수 있을 것이다. 한 공간에 오래 머물러 많은 정보량을 갖고 있고, 공간의 경관 변화에 직접 개입하고자 하는 의지가 있다는 것은 분명 권력적인 위계 속에서 발생할 수 있는 조건이다. 즉, 더 이상 우리 일상과 분리될 수 없는 중대한 권력의 문제를 우회하는 방식으로서 '공동체'라는 낭만을 활용하지 않아야 한다. 또한 권력의 문제를 직시할 때 절대 간과해선 안 되는 것이 인류 역사상 가장 오래되고 견고한 권력으로 존재해온 남성중심의 가부장제 문제다. 산업사회를 지탱하는 기반에는 여성의 무급 돌봄노동을 전제해온 정상 가족 숭심의 '기족임금제'가 있다. 공동체를 낭만으로 소환할 때, 자칫 빠지기 쉬운 오류는 공동체를 가족 중심적 공간으로 인식하는 것이다. 남성 중심 가

부장제는 우리가 풀어가고자 하는 위협들의 곁가지가 아니라, 가장 본질적인 연결 고리다. 공동체 지원의 성과 지표에 이미 존재하는 성별 영향 분석평가를 포함해 보다 입체적인 성평등 관점이 포함되어야 한다는 건 여러 번 강조해도 부족하다.

익숙한 집행 지침들도 새로운 기준으로 평가하고 재구성하도록 해야 한다. 예를 들어 현행 보조금 집행 지침에는 자산이 될 만한 물건의 취득을 금지하는 내용이 대부분 포함되어 있다. 그래서 '소모성 물품' 위주로 비용을 집행하는데, 그러다 보니 손쉽게 돈을 쓰게 되는 항목이 결국 기념품이다. 사람에게 직접 인건비성 경비가 집행되는 것도 엄격한 편이라(어떻게든 줄이고 싶어 하기 때문에) 역시 기념품만 한 것이 없다. 에코백이 더 이상 '에코'하지 않은 물품이 되어버린 까닭이 이런 지침에 있다. 연말에 보도블록 교체하는 것을 비판하던 시민들이 보조금 다 쓰겠다고 에코백 만들어 나눠주는 게 공동체의 성장은 아니지 않을까? 어떻게 지원하는 것이 사회문제를 강화한 문제들로부터 분리된 새로운 약속의 상상력을 자극할 수 있을까?

그리고 칸막이 행정의 문제를 더 중히 여기고 보다 급진적인 방법을 찾아내야 할 것이다. 공동체를 지원하는 공적 체계를 건강하게 만드는 것은 보조금이든 위원회든 다양한 방식으로 이를 수행하는 시민들의 역량 강화만으로 이루어지는 것이 아니며, 무엇보다 이 역량 강화가 관료제의 여러 기술을 시민이 습득하는 것을 의미

하는 것이 아닐 것이다. 이때 중요한 것은 성과의 속도를 조절하는 것이다. 관료제의 시간표를 더 적극적으로 해체해야 한다. 1년 안에 성과를 내고, 2년 안에 조직을 만들어야 한다는 것은 애초에 불가능한 미션이다. 또한 횡적인 칸막이뿐 아니라, 중앙과 지역 간 발생하는 종적인 권한 칸막이 역시 보다 적극적으로 개선해야 할 영역이다. 우리 사회는 그동안 '마을공동체' 사업을 필두로 자기의 문제를 스스로 해결할 수 있다는 것을 '공동체'의 중요한 가치로 홍보해왔다. 그런데 이 가치가 관료제를 경유하게 되면, 해결할 수 있는 문제의 범위마저 관료제의 그것으로 제한되어버린다. 지방자치단체의 권한과 중앙정부의 권한의 경계를 시민들이 학습하는 것이 중요한 시민 교육일 수는 있지만, 그 학습의 결과가 자신의 행위 가능성마저 그 경계에 귀속시켜버린다면 이건 퇴행이라고 볼 수 있다.

🌐 협력과 환대, 민주적 원칙과 다양성의 가치

기후 위기와 불평등이라는 지역적이고 지구적이며, 복잡한 양상이 문제들을 더 이상 기존의 방식으로는 해결할 수 없다는 경험적 판단들이 존재한다. 시민들은 이러한 문제식 상황에 지면한 공동의 당사자로서 전환적 해법을 찾는 책임을 다해야 한다. 그리고 그에 마땅한 권한이 우리의 정치체 안에 존재해야 한다. 우리 사

회가 최근 공동체 운동을 제도화하며 여러 가지 성과를 가지게 된 것도 분명하다. 그렇기에 이제부터 집중해야 할 것은 이 성과를 보다 질적으로 상승시키는 일이다. 계층적으로 분화되고 신자유주의적으로 편성되었으며, 기후 위기와 불평등이라는 거대하고 복잡한 문제를 마주한 시민들의 생활 세계를 보다 지속가능하게 만드는 도구이자 영역으로서 '공동체'를 발명하며, 그를 통해 공동체 지원 시스템의 시대적 유효성을 증명해내는 것이다. 어쩌면 이러한 관점으로 발명하고 작동하게 될 공동체는 지금 우리가 공동체라고 인지하는 영역이나 장소들과는 전혀 다른 형태와 문화일 수도 있다. '협력'과 '환대', '민주적 원칙'과 '다양성'이라는 가치를 중심으로 공동체를 상상해야 한다. 그래야만 우리가 지금 시기에 공동체를 해법으로 호명할 정당성이 생기고, 공적 자원을 투여해 지원해야 할 명분이 만들어진다. '잘살아보세'가 윤리였던 새마을운동이 있었고, '아무도 남을 돌보지 마라'가 새 윤리로 등장한 신자유주의 시대를 거쳤다. 우리가 사회 문제 해결을 위해 공동체를 중요하게 생각하고, 이를 지원하는 것을 공적 영역의 주요한 과제로 인식할 때, 우리는 어떤 윤리를 새롭게 받아들일 것인가? 공동체를 지원하는 공적 체계가 실제 공공성을 확보하기 위해서는 이제 이 질문에 대한 답을 찾아가야 할 것이다.

중간 지원조직과
시민 이니셔티브[1)]

유창복

중간 지원조직

　혁신 정책이라 불리는 최근의 정책들은 대부분 중간 지원조직을 정책 전달 체계로 활용하고 있다. 중간 지원조직이란 행정으로부터 민간 위탁 방식으로 사업을 위탁받아 활동하는 '센터'라는 이름을 가진 조직(기관)들인데, 마을지원센터, 사회적경제지원센터, 도시재생지원센터, 청년허브센터, 인생이모작지원센터, NPO 지원센터, 혁신지원센터 등이 대표적이다.

　언제부턴가 이들 중간 지원조직에 대한 '시비'가 잦다. 중간 지원조직이 도대체 누구를 지원하고 있냐는 것인데, 행정을 지원하는 것인지 시민을 지원하는 것인지 알 수 없다는 것이다. 결국 중간 지원조직이 제대로 역할을 하는 것인가에 대한 시비이다 보니, 그 중간 지원조직에 몸담고 있는 직원들 역시 무척 힘들어한다. 위로는 행정에 치이고, 현장으로부터는 "너도 갑질하냐?"는 비난을 받

1) 이 글은 필자가 쓴 책 『시민민주주의, 마을·협치·자치 2012-2022』(서울연구원, 2020.3)의 일부 내용을 요약·재구성하여 작성하였음

기 일쑤다. 행정과 현장의 '중간'에 끼어 거의 분열증을 앓는 수준이다. 한편 중간 지원조직이 앞으로도 사라지지 않고 남아 있기는 할 것인가에 대한 의구심도 크다. 단체장이 바뀌자 바로 없어지거나, 살아남는다 해도 사람이 바뀌고 활동의 기조가 바뀌는 일을 겪다보니 가지게 되는 불안감이다.

이 글은 중간 지원조직을 민관 협력의 한 형태로 보고, 서울시에서 혁신 정책과 함께 등장하게 된 배경을 살펴본다. 중간 지원조직이 혁신 정책의 핵심 과제인 '시민력의 강화'와 '협치의 시민 이니셔티브' 형성에 도움이 되었는가라는 관점에서 마을공동체 정책의 공과를 따져보고 앞으로의 대안을 모색해보려고 한다.

협치와 중간 지원조직

　중간 지원조직은 센터라는 명칭을 주로 사용하며, 대부분 민간 위탁이라는 방식으로 행정이 민간의 법인 사업자에게 사업을 위탁하여 설립된다. 따라서 민간 위탁은 일종의 민관 협력 방식이다. 물론 센터라는 이름을 사용하지만 직영으로 행정이 직접 운영하는 경우도 있는데, 민간의 경험 있는 활동가를 센터장으로 고용(계약직 공무원)하는 경우가 대부분이다.

🌐 협치 방법으로서의 민간 위탁

+ 협치의 역사적 배경

　'요람에서 무덤까지', 국가가 기획하는 복지 정책을 상징하는 이 야심찬 명제는 한때 모든 국가의 꿈이자 이상이었다. 하지만 1970~1980년대 저성장 시기를 거치면서 절대적 세수 부족으로 인한 최악의 재정 위기에 직면하면서, 유럽 국가들의 국가 주도 복

지 정책은 빠르게 후퇴했다. 복지국가의 위기는 더 이상 국가의 문제 해결 능력에만 기댈 수 없다는 인식을 확산시켰다. 현대로 올수록 해결해야 할 문제들은 더욱 복잡해지고, 그럴수록 국가는 비효율의 상징으로 거론되었다. '작은 정부론'이 제기되고 국가의 공공 정책은 경쟁적 시장원리에 맡겨졌다. 공공 서비스가 민영화로 전환되고 행정은 신공공관리론이 지배하게 되었다. 급속한 글로벌화로 국가의 역할이 약화될수록 시민은 인간답게 살 권리를 보장하는 최소한의 안전망에서도 배제된 채, 복지의 사각지대에 고립무원으로 내던져지게 되었다.

현대사회에서 시민의 욕구는 높아지고 사회문제는 한층 다원화되었다. 복지국가의 위기와 시장을 만능으로 여기는 신자유주의를 넘어서기 위해서 시민은 스스로 문제를 해결할 방안을 찾게 되었다. 시민이 공공 정책에 무엇이 필요한지를 말하고, 어떻게 해결할지를 결정하는 데 적극적으로 참여하기 시작한 것이다. 시민사회 영역에서 공공 정책에 참여한 경험이 쌓이고, 보다 주도적으로 개입하려는 욕구가 확장되면서, 국가 주도와 시장 중심을 넘어서는 대안적인 공공성 확보 시스템으로 거버넌스(協治, governance)가 등상하게 되있다.

협치는 오늘날 대부분의 국가가 직면한 시대적 과제다. 행정(중앙정부와 지방정부)과 기업, 사회단체, NGO, 지역사회가 함께 협력하여 네트워크를 형성하고 사회문제를 해결하는 과정에서 국가의

행정 시스템은 혁신적으로 재구축된다. 협치에서 가장 중요한 것은 사회 구성원들의 능동적이고 주체적인 참여이며, 이를 바탕으로 시민, 정부, 시장, 공동체가 서로 협력해나갈 때 비로소 우리에게 닥친 생활 세계의 위기를 극복할 수 있다.

+ 시장주의적 거버넌스와 신공공관리론

우리 사회는 협치의 경험이 참 빈약하다. 1948년 정부 수립 이후 박정희 정부의 개발 독재 시대를 지나면서 오랫동안 위계적이고 '권위적인' 통치 문화가 이어졌기 때문이다. 중앙집권적인 정치권력과 전문화된 엘리트 행정 관료의 '하향식(top-down)' 일방 행정이 지배적이었고 심지어 효과적이라 여겼다. 1980년대 중반을 지나면서 정치적 변화에 힘입어 권위주의적 통치 체계가 다소 누그러졌다. 민간 전문가들이 '위원회'라는 자문 기구를 통하여 정책 결정에 참여하는 제도가 생기는 한편 '시장 중심'의 거버넌스로 전환되었다. 이런 변화는 1980년대 이후 휘몰아친 신자유주의의 영향권 안에 있으며 행정에서는 신공공관리론이라는 원리로 자리 잡았다. 신공공관리론은 '시장'을 자원 배분과 정책 결정의 가장 효율적인 메커니즘으로 본다. 시민을 '고객'으로 여기고, 고객의 욕구를 충족하는 (정책) 결과물의 효율성과 생산성을 주요한 가치로 삼는다. 공무원은 성과를 경쟁적으로 추구하는 '공공 기업가'와 같은 역할을 요구받게 되었다.

시장 중심의 거버넌스는 공공 서비스 공급을 아예 민간 기업에 이전해서 '민영화'시켜 버리거나 민간단체에 위탁하는 방식을 택한다. 민간 위탁이 공개 공모라는 계약 형식으로 이루어지면서 외관상 계약 관계의 평등성이 존중되는 듯하지만, 실질적으로는 위계적 통치 문화가 부드러운 옷을 갈아입는 정도에 그친다. 평등한 주체들이 자유의사에 기초해서 맺은 관계가 아니라, 사실상 '갑을 관계'를 벗어나지 못하기 때문이다. '하청'을 주는 갑과 그것을 받아야만 하는 을 사이에는 불평등한 관행이 일반적이다. 때문에 민간 위탁에서 흔히 시민은 대등한 파트너이자 동반자가 아니라, 행정이 요구하는 과업을 수행해야 하는 하청업체가 되어버린다. 더 심각한 문제는 위탁을 주는 쪽이나 받는 쪽 모두 이 '갑을 관계'에 길들여지지 않은가 하는 점이다.

+ 협력적 거버넌스

협치는 공동체주의와 참여주의를 기초로 한다. 공공 정책 과정에서 시민 참여를 핵심 가치로 여기고, 공동체를 통한 당사자들의 협력적 해결을 중시한다. 공공의제를 시민이 공동으로 해결함으로써, 시민이 정부 활동에 적극적으로 개입하는 주체임을 명확하게 한다. 시민을 단순히 정책의 고객(소비자, 수혜자)으로 여기는 시장 중심 거버넌스와 근본적으로 구별되는 지점이다.

시민을 더 이상 공공 정책의 대상이 아니라, 정책의 공동 생산

자(co-producer)로서 공공 책무성을 갖는 주체로 규정한다. '민주성'이라는 시민성의 덕목이 핵심 가치가 된다. 이 과정에서 공무원은 시민의 참여를 지원하고 촉진하며, 다양한 이해관계를 조율하는 '조정자'로 역할하게 된다. 협치는 이미 세계적인 흐름이다. 거버넌스가 행정이 민을 포섭하여 이용하는 것이 아니라, 민의 주도성과 자율성을 존중하는 방향으로 나아가게 하려면 행정이 먼저 자신의 위치를 바꿔야 한다. 행정 혁신이란 행정이 스스로 자신의 위치를 먼저 변화시키는 일이다. 그래야 민이 자율성을 바탕으로 행정에 주도적으로 참여하면서 창의적 에너지를 극대화시킬 수 있고, 그때 비로소 협력적 거버넌스가 실현된다.

⊕ 혁신 정책과 민간 위탁

민선 5기 몇몇 기초단체장이 시작한 마을, 사회적경제, 청년 등의 혁신 정책은 민선 6기에 들어 전국적으로 확산된다. 서울시는 민선 5기 중간에 보궐선거로 박원순 정부가 들어서면서 광역 중에서 제일 먼저 혁신 정책을 추진한다. 혁신 정책의 핵심은 "시민이 시장"이라는 구호에서도 확인되듯이 '시민 참여'다. 시민단체(활동가들)의 대변(代辯, advocacy)이 아니라, 일반 시민들이 '당사자'로서 참여하는 것이다. 하지만 대다수의 일반 시민들은 살기 바빠 시정

에 참여하기가 여의치 않고, 행정 관료들 역시 시민참여 행정에 익숙하지 않다. 그래서 혁신 정책은 시민 참여를 촉진하기 위한 수단을 강구하는데, 공모제의 개선과 중간 지원조직이 그것이다.

+ 공모제 개선

일반 시민이 손쉽게 참여하고 동네의 이웃들과 자유롭게 뭔가를 해보는 것을 촉진하기 위해서 가장 일반적인 직접 지원 제도인 '공모제'를 개선하기로 방향을 잡았다. 공모제 개선은 우선, '사람'을 가장 중시할 것을 목표로 잡았다. 공모제를 통한 모든 지원 정책은 관심 없는 주민이 관심 갖기, 관심을 가진 주민이 직접 참여하기, 참여한 주민이 보람을 느끼고 긍정적인 경험을 하기, 함께 참여한 주민들이 긍정적 경험을 매개로 이후에도 계속 관계를 이어가도록 하는 등 모든 것이 주민 참여와 관계망 형성 및 유지에 맞춰지도록 했다. 그러려면 주민들의 활동 조건에 맞는 '세심한 멘토링 시스템'이 구비되어야 했다.

또한 공모를 연중 서너 차례 실시하여, 주민들이 준비되었을 때 언제든지 참여할 수 있도록 하는 수시공모제를 도입했으며, 끝으로 '포괄예산제'를 활용했다. 포괄예산제란 미리 용도를 세세하게 정해 놓지 않는 예산을 말하는데, 의제가 폭넓게 열린 공모제라 할 수 있다. 일명 '바구니 예산'이라고도 했고, 처음에는 소액으로 시작했지만 점차 그 규모를 늘려갔다.

+ 중간 지원조직

시민의 참여를 지원하는 일은 행정이 스스로 하기에는 역부족이었다. 경험도 없고, 생활 현장인 동네와 골목 단위의 마을에서 벌어지는 현장 활동의 특성상 공무원 조직이 감당하기 어렵기 때문이다. 그래서 민간 위탁이라는 제도를 이용하였다. 경쟁 공모 방식의 위탁 심사를 통과한 민간 단체에 예산을 위탁하고 '자율적'으로 집행하게 하는 일종의 '외주' 방식이다. 민간의 입장에서는 1년에 많아야 서너 번 회의 참석에 그치는 위원회 방식에 비하면, 조직과 예산을 가지고 직접 실행을 할 수 있다는 점에서 훨씬 민간 주도적인 제도였다.

마을 현장을 지원하려면 중간 지원조직은 현장 가까이에 있어야 한다. 하지만 마을 현장에 가장 가까운 동 단위로 지원 조직을 꾸리기에는 행정력도 부담이고 활동가의 수도 감당할 수 없었다. 그래서 기초(구청) 단위가 가장 적절한 위치라고 판단했다. 하지만 민이나 관이나 모두 상호 협력의 경험이 없는 상태에서 구청 단위의 중간 지원조직을 설립하면, 모조리 관 주도로 흘러갈 것이 뻔했기 때문에 위험 부담이 컸다. 그래서 우선 광역인 서울시 단위에서 설립하고, 단계적으로 기초 단위의 중간 조직을 설립하기로 결정했다. 광역의 중간 조직은 기초 단위에 지원 체계를 구축하는 것을 주 임무로 하고, 그 임무가 완료되면 소멸하는 한시적 조직으로 보았다. 소멸까지는 아니더라도, 평가와 연구를 중심으로 하는 정책

형성과 지원 기능에 한정되도록 한다는 전망을 가졌다.

민간 위탁을 하기에 형편이 여의치 않은 구는 일단 '직영'으로라도 지원 체계를 구축하도록 권장했다. 물론 직영 센터에는 경험 있는 민간 활동가를 개방직으로 초대하도록 했다. 직영도 여의치 않은 경우에는 민간 경상보조금으로 지원 활동을 할 수 있도록 '마을지원사업단'을 만들어 현장을 지원했다. 그래서 초기에는 '직영 센터/지원사업단'으로 추진하다가 민간 위탁으로 전환하는 구가 생기면서 '직영 센터/지원사업단/민간 위탁센터' 형태로 확장되어갔다. 이렇게 거의 모든 자치구에 지원 조직을 설립함으로써 '광역·기초 연계형' 지원 체계가 구축되었다.

중간 지원조직의 성과와 한계

마을공동체 정책의 핵심은 '뜻과 맘이 맞는 3인 이상의 이웃'이라면 누구든 생활의 필요를 해결하기 위한 시도를 지원한다는 것이었다. 그래서 '서울 시정을 위해서'라는 거창한 목표를 내려놓고 '소소하고 만만한 마을작당'이라는 슬로건을 내세워 시민이 쉽게 참여할 수 있도록 유도했다. 하지만 '3인 이상 이웃들의 마을작당'으로 형성되는 마을을 행정의 언어로 정의해야 했고, "생활의 필요를 함께 하소연하고, 궁리하며, 협동으로 해결하는 과정에서 형성되는 이웃들의 관계망"이라 정의했다. 즉, 관계망이 목표이고, 이 관계망은 최소 3인 이상의 이웃들이 모이면 시작할 수 있으며, 각자 공통되는 생활의 필요를 함께 해결하는 과정을 통하여 모임이 형성되고, 나아가 확장된다고, 마을에 대한 일종의 '조작적 정의'를 내린 것이다.

이로써 서울시는 정책의 목표(이웃 관계망 형성), 목표 달성의 방법(생활의 필요를 해결하는 협동 활동), 지원의 수단(보조금 직접 지원과 교육, 컨설팅 등의 간접 지원) 등을 확정할 수 있게 되었다. 아울러

지원 업무를 전담할 중간 지원조직인 서울시마을공동체종합지원센터를 민간 위탁의 방식으로 설립하게 됨으로써 집행 체계까지 완비하게 된다.

🌐 주민의 등장과 협치의 입구

2012년~2017년 6년 동안 23만여 명의 서울 시민이 참여했고, 3인 이상의 이웃들로 구성되는 주민 모임이 1만여 개가 넘게 만들어졌다. 이들 1만여 '주민 모임'은 이른바 동네 '오지라퍼'들의 자발적인 활약으로 서로 연결되면서 근린(동네) 단위의 '마을 모임'을 형성했다.[2] 서울시가 '3인 이상'의 '점'을 찍는 지원을 했다면, 주민들은 스스로 '선'으로 연결하며, 어느덧 네트워크 '면'을 형성한 것이다. 비로소 본격적인 면 전략을 시도할 수 있게 되었다. 또한 서로 의제도 다르고 실제로 서로 알지도 못하는 주민 모임들을 일상에서 연결하는 주민 주체인 '오지라퍼'가 동네마다 마을마다 실재함을 발견한 것이다. 참여한 주민들이 실제 거주하는 주소를 입력하여 지도에 올려보니, 대부분 지리적으로 가까운 '동네'라는 범위 안

2) '주민모임'이란 3인 이상의 친밀한 이웃 간의 모임을 의미하고, '마을 모임'은 주민 모임이 서로 연결되어 상호 정보를 교류하고 나아가 공통의 의제를 공유하는 좀 더 확대된 주민들의 근린 네트워크(neighborhood network)를 가리키는 말로 사용한다.

에 자리 잡고 있음을 확인했다. 이는 서울시 전체 25개 자치구에서 보편적으로 나타나는 주민 연결망의 모습이었다.

이런 면 단위의 관계망(마을 모임)은 '5분 동네', '10분 동네'의 특성을 가지며, 우연히 골목을 지나다 이웃들과 마주치는 일상의 대면 관계가 작동하는 관계망이다. 여기서는 나의 필요가 이웃의 필요로 동의되고, 동의하는 이웃들과 함께 나의 필요가 해결된다. 나아가 더 큰 관계망인 마을 모임에서 동네의 필요로 합의되면 문제 해결의 수준이 훨씬 높아진다. 즉, 의제에 대한 공감의 범위가 나에서 이웃으로, 동네로 확장되고 합의의 수준 역시 높아지면서 '공공성'의 감각이 높아진다. 즉, 나(개인)의 필요와 욕구에서 출발하지만, 그 해결은 이웃(타자)과의 협력을 통하여 달성된다는, '협력과 공공성의 원리'가 작동한다는 사실을 주민들이 함께 체험으로 공유하게 된다.

물론 방향을 합의해도 그 결이 다르고, 실행하기로 모두가 결정해도 그 방법과 속도 어느 것도 같은 경우가 없다. 그러니 항상 '지지고 볶는' 갈등이 일상이다. 하지만 그 갈등을 통해서 서로 간의 차이를 이해하고 수용하며, 처지와 형편이 다름을 배려하고 나아가 모두가 흔쾌히 만족하는 창의적인 대안을 만들어내는 다중지성의 지혜를 끌어올리는 경험을 한다. 즉, '시민성'이 싹트고 다져진다. 시민성을 획득한 주민들은 지역과 동네의 문제를 공공성의 원리에 맞춰 이웃들과 협력하여 해결하고, 행정과도 협력적으로 관계

를 맺을 수 있는 공공적 주체로 거듭나게 된다. 비로소 행정은 주민들을 개인적인 '민원인'으로서가 아니라, 공적으로 연결된 주민들, 즉 민관 협치의 '파트너'로서 마주하게 된다. 그래서 마을공동체 정책은 민간의 협력 당사자를 등장시키는 협치의 '입구 전략'이라고 할 수 있다.

⊕ 민간 위탁의 한계

+ 공모제 피로도

하지만 현장에서 슬슬 '공모제 피로도'라는 말이 나오기 시작했다. 앞서 밝힌 대로 혁신에 앞서 행정 혁신을 강조했지만, 전형적인 재정 지원 방식인 공모제를 대체할 대안이 없었던 상황에서 공모제를 약간 수리하는 정도로 개선하여 사용할 수밖에 없었다. 서울시의 여러 부서들이 마을공동체 정책을 중요하게 여기고, 부서 본연의 업무에 마을을 결합하는 '사업'을 저마다 추진하게 되었다. 주민들의 입장에서는 한꺼번에 많은 사업이 쏟아지니 한편 반가우면서도, 자잘한 지원금을 지원하는 무수한 공모사업에 점점 지치게되었다. 더욱이 자치구들은 부족한 재정 여건에서 서울시 사업에 참여해야 그나마 단비 같은 재정이 지역에 투입될 수 있다 보니, 저마다 경쟁적으로 공모사업에 뛰어들었다. 공무원들은 성과를 거두

기 위해 지역의 활동가들에게 서울시 공모사업에 참여할 것을 종용하게 되고, 지역의 활동가들 역시 공무원들의 요청을 외면할 수 없어 사업 계획서를 작성한다. 그러다 선정되면 사업의 수행까지 감당해야 되고, 여러 개의 사업을 한꺼번에 추진하게 되어 결국은 사업에 허덕이는 현상이 생기게 된다. 이른바 공모제의 부작용이 나타나기 시작한 것이다

+ 중간 지원조직의 딜레마

중간 지원조직은 민간 진영에서 이미 축적된 전문적인 활동 경험을 효과적으로 시 정책에 끌어들여 활용한다는 점에서, 진화된 거버넌스의 통로 구실을 하였다. 민간의 입장에서도 위원회처럼 자문역에 그치지 않고 조직과 예산을 가지고 정책을 직접 실행할 수 있다는 점에서 훨씬 진전된 거버넌스 방식이다. 그러나 중간 지원조직이 행정과 시민 사이에서 '행정을 지원하는 것인지, 시민을 지원하는 것인지' 애매하다는 평가가 나온다. 행정의 사무 수탁자로서 행정을 지원하는 것인지, 시민(주민)의 등장과 성장을 지원하는 것인지 불분명하다는 것인데, 사실은 이 둘 다 중간 지원조직의 역할일 수밖에 없다. 중간 지원조직의 설립 취지가 시민 참여형 정책에 대한 행정의 경험 부족을 메우는 것이기 때문에, 행정이 시민 친화적으로 잘 전환하도록 지원해야 한다. 하지만 중간 지원조직이 행정의 '시민 친화적 전환'을 돕는 것이 아니라, 오히려 행정으로부터

'관행 친화적인 적응'을 요구받고 있다는 점에서 문제가 되고 있는 것이다.

원인은 민간 위탁 제도의 엄격한 관리 시스템에 있다. 서울시정에서 민간 위탁으로 집행하는 예산이 약 2조 원에 달한다고 한다. 행정 부서의 입장에서는 관리 책임을 놓을 수가 없는 것이다. 시의회와 행정은 그동안 매우 투명하고 엄격한 민간 위탁 사무관리 규정을 만들어왔다. 하지만 이것이 오히려 민간의 자율과 활력을 억제하는 '발목 잡기'가 되고 있어서 적절한 균형이 요구된다. 공적 책무성에 기초하여 엄격하게 관리해야 한다는 점과 민간의 자율성과 창의력을 행정에 적극 도입한다는 민간 위탁 제도의 취지를 양립시키는 대책이 필요하다.

통상 임기 후반에 접어들게 되면, 행정의 위험 관리가 한층 강화된다. 중간 지원조직 역시 행정 관행에 적응하도록 더욱 강력하게 요구받는다. 마을과 청년, 인생이모작(시니어), 사회적경제 등 다양한 혁신 정책의 영역에서 새로운 시민 주체가 등장하고 서로 연결되고, 지역사회를 토대로 새로운 연대와 융합의 흐름이 형성되어가고 있는 시점에서 행정의 관리 모드가 강화된다는 것은 그 흐름에 역행하는 것이다. 따라서 그동안 애써 키워온 혁신과 협치의 흐름을 크게 위축시킬 우려가 있다. 현장의 융합 현상은 궁극적으로 '지역사회 시민 생태계'를 지향한다. 시민사회가 정부의 지원에 덜 매이고 우리 사회가 당면한 시급하고 절실한 문제를 해결해내는 힘

을 키워갈 수 있도록, 중간 지원조직의 자율과 활력을 더욱 배가시키기 위한 대책이 절실하다.

🌐 민간 영역에서의 부작용

2012년 처음 정책을 설계하고 시작할 때 예견했던 것처럼, 역시 관 주도 부작용의 상황이 나타났으며, 마을공동체 정책이 안착되고 지속되기 위해서는 꼭 넘어서야 할 과제 역시 선명해졌다.

+ 관 주도 사업화 경향

보조금을 공모제 절차에 따라 배분하는 방식으로 주민 참여형 사업을 지원하다 보니, 주민들은 행정이 제시하는 절차는 말 그대로 무조건(?) 따라야 한다. 세심한 지원 시스템, 수시 공모제, 사람 중심의 사업 절차를 강조하고 부분적으로 제도 개선을 하였지만, 행정의 관행과 '시간표' 범위 내에서의 개선이었다. 주민들이 자신의 호흡과 속도를 유지하면서 사업을 추진하기보다는 사업이 요구하는 절차와 형식, 성과와 속도에 적응하는 사업 능력이 앞서게 되었다. 물론 행정상 꼭 필요한 절차가 있고 정부의 자원을 활용하는 경우에는, 오히려 이러한 사업 능력이 필요하기 때문에 익숙하게 다루는 능력을 훈련해간다는 긍정적인 면이 없는 것은 아니었다.

하지만 전반적으로 주민 주도적인 문화를 기저에 다지고 가야 마을살이가 튼튼하고 지속가능하기 때문에 마음 놓고 있을 수 없는 문제다.

+ 성과 중심의 도구적 관계

공공적 의제 중심의 활동이 주가 되면서 일상적인 관계망이 안정적이고 풍요롭게 형성되는 것을 방해하거나 지연시키는 부작용이 나타난다. 물론 마을공동체 정책은 당초부터 '만만하고 소소한 마을작당'이라는 슬로건 아래, 3인 이상의 이웃들이 함께하면 된다는 원칙을 내세워 생활상의 작은 필요를 중요하게 여겼다. 하지만 이렇게 소소한 작당으로 등장했더라도 이들 주민 모임이 서로 연결되면서 공공적 의제로 발전하고, 행정(센터) 역시 확대된 관계망이 요구하는 공공적인 의제를 지원하게 된다. 이 과정에서 초기의 소소한 작당에서 지켜지던 '찰진' 관계의 정서와 밀도가 헐거워지고 약화되기도 한다. 더욱 공공적이고 사업비도 커진 사업에 대한 성취 욕구가 다른 한편에서는 마을스런 친밀함을 소홀하게 취급하게 되는 것이다. 사업 중심의 활동 문화가 자리 잡고 목표 중심적(도구적)인 관계가 전체 분위기를 주도하게 될 때, 관계의 일상성(친밀권, 우연성, 수다 문화)이 차곡차곡 쌓이지 못하도록 방해하고 장기적으로 주민들의 활력을 감소시킨다.

+ 리더의 독단과 팔로워의 소외

사업화 경향이 친밀한 관계망의 형성을 앞질러 과도하게 지배하게 되면, 불가피하게 마을 모임의 리더와 구성원 사이에 균열이 생긴다. 구성원들 간의 충분하고 일상적인 소통이 편안하게 오가기보다는, 성과와 효율이 중요해지고 사업에 필요한 정보 전달이 앞서게 된다. 사업 관련 정보를 상대적으로 많이 가지게 되는 리더의 주도권이 강화되고 고착화된다. 동시에 참여 주민들은 점차 의사 결정에서 소외되고 당연히 참여 의지는 줄어든다. 그러다 보면 일은 처지고 리더는 더욱 조바심이 들어, 나서서 다그치게 되거나 스스로 '독박'을 쓰고 무리하게 일을 추진하게 된다. 그러면 그럴수록 리더가 의도하지는 않았지만, 참여 주민들은 더욱 소외되고 급기야 배제되는 악순환에 빠져든다.

+ 문턱과 경계

마을 정책(사업)에 시민단체 활동가가 아니라, 보통의 일반 주민들이 참여하도록 해야 한다는 목표 아래, 만만한 마을작당과 세심한 지원 체계를 강조했다. 그 결과 그야말로 동네의 평범한 주민들이 대거 참여했고, 이것은 서울시 마을공동체 정책의 자랑이었다. 하지만 참여한 사람들이 일반 주민이라 하더라도, 그들은 그래도 여유가 있는 사람들이다. 자신의 생활상의 필요와 요구를 이웃들과 함께 풀어보자고 '나설' 정도의 여유가 있는 사람이다. 진짜 마

을이 필요한 사람들이 마을하기 어렵다지 않던가? 먹고살기 바빠 엄두가 나지 않고, 평소 알고 지내며 살갑게 지낼 만한 '관계'가 대체로 없거나 부족하다. 우리 사회는 '없는 사람'일수록 사회적으로 배제되고 '투명인간' 취급 받는다. 이른바 사회적 자본이 취약하여 스스로 이웃 관계망에 접근하기 어렵다. 그래서 이런 주민들을 '초대하기' 위한 별도의 계획이 필요하다. 결코 의도했거나 일부러 폐쇄적으로 행동한 것은 아니어도, 열린 관계를 위해 노력하지 않으면 타인에게는 오해를 살 수 있다. 누구라도 관심 있으면 참여할 수 있도록 열어두고 또 '초대'하고, 의지를 가지고 접속해 다가오면 '환대'하는 열린 분위기를 유지하도록 애써야 한다. 서로가 서로에게 '비빌 언덕'이 되어주는 관계, 그게 우리가 하려는 마을 아닌가? 그래서 마을은 끼리끼리 시작하지만, 그 '끼리끼리'를 넘지 않으면 지속가능하지 않다.

+ 마을의 자립 기반, 경제와 조직

주민 주도의 자립 기반이 없거나 부족해서 생기는 불안도 문제다. 그렇다면 주민의 자기 주도성을 지속적으로 가능하게 하는 자립 기반이란 무엇인가? 결국 '경제와 조직'이다, 마을에서 살아가는 주민들이 생활에서 필요한 것들을 함께 해결하면서 살림살이가 나아지도록 하려면, 생활에 필요한 서비스나 재화가 마을에서 제대로 공급되고 주민들도 적절하게 이용할 수 있어야 한다. 이웃들

끼리의 '관계망'을 넘어 '문제 해결의 방법'이 나와야 한다. 또한 이 방법은 몇 사람이 총대 메고 올인하는 것이 아니라, 모두가 어느 정도 품을 나누어 협력하면 그럭저럭 돌아가는 정도가 되어야 한다. 바로 '마을살이의 경제화'이며 경제적으로 조직되어야 한다. 그래야 정부의 지원이 없어도, 아니 지원이 줄거나 엉뚱한 방법으로 제공되어도 흔들리지 않고 마을살이를 지속할 수 있다. 정책으로 시작한 마을, 정부의 보조금을 지렛대 삼아 일으킨 마을살이가 숙명적으로 감당해야 하는 '불안'을 넘어서려면 어떻게든 경제화로 한 발 나아가야 한다.

+ 문제 해결력, 협력과 융합

마을에서 다양한 의제들이 나오고 주체들이 등장하면서 '융합'이 중요해졌다. 사실 마을에서는 교육과 문화, 경제와 복지, 환경과 주거 등 수많은 의제들이 한꺼번에 섞여서 돌아간다. 일상 자체가 종합적이다. 예전처럼 몇몇 시민단체들이 의제별로 활동하던 때와 달리 이제는 평범한 주민들이 각기 저마다 필요한 관심사를 가지고 등장하다 보니, 어느 단계에 이르러서는 크고 작은 다툼이 일어나기 시작한다. 예를 들어, 사회적기업이 지역에 뿌리를 내리려면 지역사회 주민들의 관계망과 연결되어야 한다. 그러다 보니 중첩되는 영역에서 주도권을 다투는 양상도 벌어진다. 정부의 자원을 얻어야 하는 경우, 그 다툼은 자원 배분을 둘러싼 경쟁으로 확대되기

도 한다. 다툼이 있다는 것은 길게 보아 협업이 시작되는 신호라고 보아도 좋다. 물론 아직은 경험치가 낮아서 다툼이 협력으로 귀결되지 못하고 갈등과 결별로 이어지기도 하지만, 협력 방안을 모색해야 하는 이유가 생긴 것이다. 어쨌든 다양한 주체들이 협력하여 각자 자원을 융합해서 문제를 해결하는 방식을 찾고, 실제 융합과 협력의 성공적인 경험을 만들어야 한다. 대부분의 공공 과제는 원인이 단일하지 않고, 심지어 원인이 무엇인지 특정하기도 곤란하기 때문이다. 그래서 다양한 자원이 결합되고 다각도의 해법들이 융복합적으로 시도되어야 해결에 도달할 가능성이 높아진다.

전환의 모색과 로컬리스트

민간(주민)이 문제 해결력을 가지려면 '융합과 협력'이 필수적이다. 사실 부서별 독립예산제 아래에서 행정의 칸막이는 불가피하고, 융합은 구조적으로 불가능하지 않을까? 100개가 넘는 과가 각기 분업적으로 움직이는 서울시 행정의 거대 조직이 칸막이를 허물고 자유롭게 협력한다는 것은 애초에 불가능한 상상인지도 모른다. 2013년 연말, 민선 6기 지방선거를 앞두고 마을공동체, 사회적경제, 청년 등 주요 중간 지원조직의 대표들이 모여 통합을 시도했지만 별 진전이 없었다. 통합에는 모두 동의하지만 통합을 위한 행동을 하지는 않는다. 대안으로 자치구에서라도 통합적인 지원센터를 설립하는 방향으로 유도해보았지만 그 성과는 미미하다. 설령 동일한 수탁법인이 마을공동체와 사회적경제 등 두 개 이상의 사업을 위탁받는다고 해도, 예산이 나오는 곳이 다르니 융합적 예산 집행도, 융합적 정책 집행도 하기 어렵다. 그렇다면 이제라도 "행정 자원을 가지고 있는 자(공무원)도 그 자원을 전달하는 자(중간 지원조직)도 칸막이를 허물 수는 없다."고 판단하는 것이 맞지 않을까.

🌐 칸막이 부작용

지난 8년간 지속적으로 시민 참여형 혁신 정책을 통하여 시민들을 직접 지원하는 재정 지출로 어느 지점까지는 시민의 만족도가 높아진다. 하지만 그 지점을 넘어서면 반대로 시민의 체감적 만족도가 떨어지게 된다. 시민 참여의 수준이 높아져 가면 갈수록 시민들의 자율적 권한에 대한 요구가 강해진다. 또한 다양한 영역과 의제의 시민들과 협업의 기회가 늘고 협업의 필요가 증대하면서 실제 협업을 시도한다. 때론 갈등을 유발하기도 하지만 자연스런 성장통이고 갈등을 통해 협력의 토대가 쌓아간다. 그러나 행정은 여전히 칸막이가 엄연하고, 심지어 시민 참여에 대한 '관리'를 점차 강화해간다. 특히 임기 후반에 접어들면 늘 그러하다. 이렇게 되면 정부의 시민 참여 지원 정책은 기대와는 반대로 시민의 활동력을 억누르고 협력을 가로막는 역할을 하게 된다. 행정 칸막이의 부작용을 좀 더 자세히 살펴본다.

+ 편중과 소외

행정이 정책과 사업을 처음 기획하고 추진할 때, 대체로 일부 지역이나 일부의 주민들만을 대상으로 삼는, 이른바 시범 사업을 한다. 본격적인 정책 시행에 앞서서 시행착오를 줄이기 위해서다. 정책의 효능이 가장 빨리 잘 나타나고, 피드백이 민감한 지역이나

대상에 한정하는 선택과 집중을 하게 된다. 대체로 취약 계층에 집중하는 경우가 많다. 특히 복지와 관련한 사안인 경우에는 대부분 그렇다. 문제는 다른 부서들도 비슷하게 특정한 대상 층에 집중하다 보니, 중복이 되는 경우가 많고 수혜자 입장에서는 그 만족도가 떨어진다. 한편 취약 계층 분류에서 빠지는 주민들은 아무런 혜택을 받지 못하게 된다. 정부는 이것저것 안 하는 것이 없을 정도로 다양한 서비스를 제공하는 사업을 한다고 하지만 정작 '나와는 관계없는 그림의 떡'이다. 취약 계층이 아니면 살 만한가? 아쉬움 없이 지낼 만하다면야 좋겠지만 중산층이 무너져버린 우리 사회에서 절실하고 아쉽기는 이들도 매한가지다. 결국 취약 계층의 일부를 제외한 대다수의 주민들은 정부의 혜택에서 소외된다는 것이다.

+ 중복과 낭비

칸막이가 항상 유발하는 문제점은 정책(사업)을 추진하는 데 필수적인 행정 절차를 중복적으로 실시함으로써 행정이 낭비된다는 점이다. 예를 들어 사업 추진 전에 모든 부서가 조사 활동을 각기 실시한다. 조사 결과는 당연히 공유하지 않는다. 심지어 유사한 조사를 하고 있는지도 모르는 경우가 많다. 더 중요한 문제는 현장에서 실제 사업의 성패를 좌우하는 민간의 네트워크를 부서들이 함께 공유하지 못하고 부서별(사업별)로 각기 구축하려 하기 때문에, 모든 부서가 '현장에 역량 있는 민간 활동가가 없다'는 문제에

봉착한다. 현장의 활동가들도 이 부서 저 부서의 사업에 중복적으로 대응하느라 실속 없는 행정 업무에 동원되면서 정작 주민들과의 관계를 강화하고 사업의 실질적인 효능감을 높이는 일에는 집중하지 못하게 된다. 결국 활동가들은 소진해 나가떨어지게 되는 악순환을 만들게 된다.

+ 행정의 피로도와 무능

행정이 읍면동 레벨의 현장에 다가서는 것은 정책적으로 대단히 바람직하지만, 그렇다고 행정이 현장에서 훌륭하게 활약하기는 쉽지 않다. 모든 업무가 '보고와 결재'로 돌아가는 행정 시스템 안에 있으면서, 현장에서 주민들과 관계도 잘 맺고, 현장을 세세히 관찰할 수는 없기 때문이다. 결국 행정은 가시적이고 계량적인 성과 평가 방식으로 회귀하게 된다. 공무원은 공무원대로 버겁게 일하지만, 현장에서는 공무원들의 업무 태도에 대한 불만이 커진다. 정책과 사업이 읍면동 수준으로 내려올수록 현장의 '복잡계와 우연성'이 더욱 영향력을 발휘하기 때문에, 그만큼 세밀하고 민감한 사업 수행 체계를 갖추어야 한다. 역시 이는 민간의 활동가들과 주민들이 살하는 영역이다. 그들에게 자원과 권한이 주어지고, 행정은 행정이 잘할 수 있는 일에 전념하는 상호 간의 역할 분담이 이루어져야 한다. 행정은 자원의 소재지(부서의 정책 및 사업)를 파악하고, 의회를 설득하여 예산을 편성하는 일이 제일 중요하다. 더욱이 현장

이 쓰기 좋게 예산을 설계하는 일이 관건이다. 행정의 편의보다는 현장의 형편에 맞게 주민의 편의를 고려한 예산을 만드는 역할을 해야 한다.

+ 시민 동원과 소비자화

칸막이 효과가 야기하는 가장 큰 부작용은 '시민 동원'이 더욱 강화되는 것이다. 정책이 읍면동 수준의 범위에서 설계되면서, 행정력은 일상의 생활 세계로 더욱 깊이 파고들게 된다. 주민들은 일상의 한가운데로 더욱 강력하게 다가온 행정의 요구에 맞추어 움직이게 되며, 행정이 기대하고 예상하는 효과를 입증하는 데 유용한 결과를 내도록 직간접적으로 요구받게 된다. 또한 주민들은 서비스를 제공하는 행정에 대하여 서비스의 '소비자·수혜자'라는 위치에 더욱 고정된다. 주민들이 스스로 결정할 수 있는 권한을 강화하고, 다양한 자원의 융합과 협력을 주도하는 '시민 이니셔티브'를 강화해가기보다는, 오히려 그 반대로 정부가 일방적으로 전달하는 서비스를 수동적으로 소비하는 위치에 머물게 된다. 마치 신자유주의 아래에서 '고객'이 되어가듯이 말이다.

민선 5기, 6기를 거쳐 7기 중반에 접어든 현재 시점에서, 8년여라는 짧지 않은 기간 동안 혁신 정책의 체감도는 상승기를 지나고 이미 하강기에 들어섰다. 하강의 주된 원인은 '칸막이 효과' 때문이다. 융합과 협력으로 문제가 해결되는 성공 사례가 나타나고, 따라

서 혁신이 지속가능할 수 있는 환경이 만들어지면서 시민이 주도하는 시 시민 이니셔티브를 만들어야 할 때, 칸막이의 부작용은 도리어 융합과 협력을 억제한다. 다시 혁신이 필요하다. 이제 혁신을 혁신해야 한다.

⊕ 커뮤니티 승수 효과(community multiple effect)

행정 주도의 칸막이 효과를 완화시켜야 정책 효과가 올라간다. 정책이 읍면동이라는 생활 세계로 접근할수록 그 부작용은 그만큼 크게 작동할 수 있기 때문에, 칸막이의 부작용을 제어할 수 있는 방책을 서둘러 만들어야 한다.

+ 현장 중심의 문제 해결형 융합

그럼 칸막이를 극복하는 방안은 무엇일까? 과연 융합은 어떻게 가능할까? "융합은 문제가 있는 곳에서, 문제를 해결하고 싶은 주체가 문제 해결의 솔루션을 가진 자를 초대하면서 시작된다." 이해관계가 있는 주민이든 활동가든, 해당 분야의 전문가든 공무원이든, 오로지 당면한 문제를 해결하기 위해 자신이 가진 자원을 투입하고 문제 해결을 위해 뛰어들 때, 비로소 융합적 공론장이 만들어

지고 융합적 협력이 시작된다. 행정 자원을 앞세워서는 칸막이 현상을 피할 수 없다면, 이제는 그 '출발선'을 옮겨야 한다. 행정 자원으로부터가 아니라, 시급하고 절실한 문제가 있고, 그래서 그 문제를 해결하고 싶은 욕망과 주체가 있는 곳, 바로 그 문제의 '현장'에서부터 시작해야 한다. 그래야 문제 해결에 의지가 있고 오로지 문제에 집중할 수 있으며, 문제 해결에 적합한 자원을 가진 주체들의 수평적 협력이 가능하다. 이렇게 현장을 중심으로 주체와 자원이 협력적으로 재구성되고, 그러고 나서 현장의 조건과 요구에 따라 행정 자원(보조금)이 전달되어야 한다. 지금의 칸막이 공모형 보조금 방식의 전달 체계는 전면 개편되어야 한다.

+ 공동 생산자로서의 주민 조직

현장에서 문제 해결의 주체가 모이고 이들이 협력을 할 때, 가장 중요한 주체가 주민이다. 문제로 인하여 가장 고통을 겪고 있고, 그래서 그 문제를 해결하고 싶은 욕구가 누구보다 강력한 당사자인 주민들의 참여가 관건이다. 이제 참여는 정책의 수혜자, 서비스의 소비자로서의 참여에 그치지 않는다. 정책 설계의 주체이자 서비스의 생산자인 공동 생산자로서의 참여를 의미한다. 또한 공동 생산자로서 참여할 때 시민의 참여는 더욱 강력해지고 지속가능하다. 공동 생산자로서 참여하는 주민들의 역할은 크게 두 가지로 구분할 수 있다.

첫째, 정책을 설계하는 과정에 참여하는 '정책의 공동 생산자' 역할이다. 문제의 당사자이므로 문제의 현상을 구체적으로 잘 파악하고, 주민들이 느끼는 필요와 욕구를 잘 정의할 수 있어서, 무엇을 해결해야 하는지 결정하는 데 매우 중요한 역할을 한다. 둘째는 필요한 서비스를 직접 생산하고 전달하는 '서비스의 공동 생산자' 역할을 한다. 참여 방식은 개인적일 수도 있고 마을기업, 비영리 민간단체 등의 조직의 이름으로 참여할 수도 있다. 또한 자원봉사로 참여할 수도 있고, 서비스의 판매 및 위탁으로 소정의 보상(수익)을 대가로 받을 수도 있다.

이러한 서비스 생산자로 참여함으로써, 마을 차원의 경제활동(커뮤니티 비즈니스, community business)이 활성화되고 일자리든 일거리든 마을 차원의 고용도 발생하게 된다. 이렇듯 마을 사람들에게 일자리와 일거리를 만들어주면서, 마을에 필요한 서비스를 생산하는 '경제 조직'으로까지 진화할 때, 주민 참여의 힘이 커지고 결속도도 매우 강력해진다. 주민의 주도성, 주민의 자치력은 바로 이러한 주민들의 경제적 조직력에서 나온다고 할 수 있다.

+ 커뮤니티 임팩트(community impact)

미국 최고의 자선 단체인 유나이티드 웨이(United Way)가 자신의 미션을 변화시키면서 제기한 커뮤니티 임팩트의 개념에는 세 가지의 주요한 내용이 있다. 1) '커뮤니티의 자원 동원'을 통하여 2)

'지역사회 환경의 지속적인 변화 창출'을 꾀하며, 3) 궁극적으로는 '개인의 삶의 질을 개선하는 것'을 목표로 한다는 점이다. 기존에는 자원의 개념을 재정적 자원, 즉 기부금을 통해 조성된 돈을 의미했다. 그러나 커뮤니티 임팩트 체제에서는 재정 자원을 넘어 파트너십, 인력, 상호 관계, 전문적 지식, 영향력, 기술 등 지역사회 내의 비재정적, 무형의 자산을 포함하는 훨씬 더 넓은 개념으로 이해한다. 또한 커뮤니티 임팩트는 개인과 가족 단위의 삶의 터전이며 환경이 되는 '지역사회'의 질 그 자체를 변화시킴으로써 사람들의 삶의 질을 변화시키고자 하는 것이다.

커뮤니티 임팩트의 가장 중요한 요소인 커뮤니티 자원의 동원 역시 지역 주민들이 필요한 서비스를 직접 생산하고 전달하는 역할을 할 때 가장 잘 달성된다. 문제 해결을 위한 서비스 생산에 직접 참여할 때, 해당 문제에 대한 지역사회의 관심이 증폭되고 직간접의 다양한 참여가 뒤따르고 활성화된다. 지역사회에 숨어 있던 자원이 발굴·추천되고, 주민들의 참여 문턱이 아주 낮아진다. 주민들의 관심과 참여의 확대가 문제 해결의 핵심 조건인 참여의 지속성을 보장한다.

또한 주민들이 직접 서비스를 생산하고 전달하게 되면 무엇보다 서비스의 품질이 높아진다. 평소 알고 지내는 친밀권 영역 내의 이웃들이기에 신뢰할 수 있고, 서비스 이용하면서 사용 의견을 직접 전달하고, 신속하게 직접 피드백을 받을 수 있기 때문이다. 특히

감정 노동을 수반하는 돌봄 등의 사회 서비스 경우에는 이러한 신속하고 직접적인 피드백이 서비스 만족도를 좌우한다. 주민들이 직접 수혜자를 발견하고 선정할 수 있어서, 더욱 절실하고 꼭 필요한 주민들에게 서비스가 돌아가도록 할 수 있다. 행정 자원 이외에 추가적으로 민간의 자원을 조달할 수 있고, 더 많은 주민들에게 혜택이 돌아가도록 함으로써 '편중과 소외' 문제를 줄일 수 있다.

이렇게 주민들의 자체적인 서비스 생산-전달망이 갖추어지면 이후 추가적으로 다른 정책을 적용하거나 다른 서비스를 전달하는 정책을 기획할 때, 이 체계에 얹히면 되기 때문에 '중복 행정'을 방지해 행정 비용을 줄일 수 있다. 무엇보다 주민들의 현황을 가장 잘 파악하고 직접적이고 신속한 피드백이 일상적으로 가능한 주민 주도의 서비스 생산 조직이 작동하고 있으면, 공무원들은 익숙하지 않은 현장 조직화 업무의 부담을 덜고 행정 본연의 업무에 집중할 수 있어서 민관의 역할 분담이 더욱 합리화된다. 커뮤니티 임팩트로 편중과 소외, 중복과 낭비, 공무원의 피로도 가중 등 칸막이로 인한 부작용의 문제들을 대부분 해결할 수 있다.

+ 커뮤니티 이니셔티브(community initiative)

커뮤니티 임팩트는 정책의 효능감을 극대화함과 동시에 무엇보다 가장 중요한 효과는, 시민을 정책 수혜자로 대상화하여 동원하거나 단순한 서비스 소비자로 강요하는 일이 사라진다는 점이다.

더 나아가 행정은 정책의 기획 단계에서부터 지역사회 주민들의 의견과 판단에 귀를 기울이고, 관 주도의 서비스(행정) 전달 체계를 별도로 구축하지 않고, 주민들이 짜서 운영하고 있는 서비스 생산 및 전달의 체계를 이용할 수 있게 된다. 따라서 서비스가 전달되는 실제 집행 단계에서 주민들의 개입이 보장되고 주도성이 발휘된다. 주민이 주도하는 커뮤니티 승수 효과가 효과적으로 작동하고 그로 인하여 더 나은 정책 효과가 나타날 때, 행정은 기존의 '관행과 편의'에 기대기보다는 주민의 '조건과 판단'을 존중하게 된다. 이러한 상태를 우리는 커뮤니티의 주도성(community initiative)이 작동하고 있다고 말한다.

+ 로컬과 커뮤니티 승수 효과

주민이 서비스 생산-전달 체계에 참여함으로써 다양한 방식으로 지속적으로 참여하는 주민들의 참여 조직망이 만들어질 때, 커뮤니티 임팩트가 발휘되고 나아가 커뮤니티 이니셔티브도 관철된다. 이로써 칸막이 행정의 부작용이 제어되고, 행정 자원의 투입 대비 산출의 효율성이 높아지며, 주민들의 체감적 만족도 역시 극대화된다. 커뮤니티 임팩트와 커뮤니티 이니셔티브가 동반하는 이런 효과를 필자는 커뮤니티 승수 효과(community multiple effect)라 부른다.

민선 5·6기를 지나 7기에 이른 지금 서울은 물론 전국의 지방자

치단체에서 주민 참여, 민관 협치, 주민 자치가 정책으로 추진되고
있다. 물론 바람직한 흐름임에 틀림없다. 하지만 그 이면에는 행정
주도의 칸막이 효과가 일으키는 부작용이 드러나고 있으며, 정책
의 목표를 훼손하는 수준에 이르고 있다. 현장의 조건과 형편을 중
요하게 고려하며 정책을 설계하고, 주민들의 협력을 통하여 필요한
서비스를 생산하는 커뮤니티 주도의 서비스 전달 체계를 만드는
데 중점을 두어야 한다. 그래야 정책의 효능감과 만족도가 올라가
고, 정책이 오랫동안 지속적으로 유지되면서 안정적으로 뿌리를 내
릴 수 있다. 이제 칸막이 효과를 누르고, 커뮤니티 승수 효과를 만
드는 데에 지혜와 힘을 모아야 할 때다. 어쩌면 지금이 골든타임일
지도 모른다.

칸막이 행정의 부작용과 커뮤니티 승수 효과

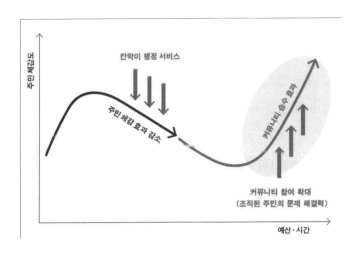

혁신 정책의 초기 단계에 혁신의 필요성을 널리 알리고, 소소한 실천을 독려하면서 시민 주체를 등장시키는 데에는 중간 지원조직이 큰 역할을 했지만, 이제는 해가 갈수록 공모 사업의 규모와 종류도 대폭 늘어나고, 그 사업을 관리해야 하는 업무 비중이 더욱 더 커진다. 어느덧 행정과 크게 다를 바 없는 모습으로 되어가기 십상이다. 이제는 문제를 해결해야 할 때다. 중간 지원조직들은 그 어느 때보다도 현장에 더욱 방점을 두고 현장의 움직임에 아주 민감한 몸을 만들어야 한다. 그러기 위해서는 동(洞)을 정책의 중심으로 세우는 일에 집중해야 한다. 서울은 다행히도 마을 계획과 마을 총회에 이어 이미 주민 자치회를 전동으로 전환하는 것을 선언하고 추진하고 있다. 하지만 주민 자치회 전환이 주민 자치를 보장하지 않는다. 오히려 조직의 형식적 전환은 두드러지는 반면, 주민 자치력의 실질적인 성장은 몹시 더디게 나타날 것이므로, 이에 대한 구체적이고 집중적인 노력을 기울여야 한다.

+ 풀뿌리(시민단체) 활동가들, 동(洞) 현장으로

민간의 활동가들은 어떤가? 2011년에 비해서 서울 전역에 걸쳐 무척 많은 주민들이 새로이 등장해서 활발한 활동을 벌이고 동네마다 주민 관계망을 확장해가며, 그 과정에서 수많은 주민 리더들

이 탄생하고 있다. 하지만 해가 갈수록 서울시와 구청이 추진하는 사업의 종류는 늘고 규모는 커지다 보니, 어느 정도 마을 경험이 있거나 행정과의 협력적 경험이 쌓인 주민(활동가)들은 서울시와 구청에 '어공'으로 진입하거나 각종 중간 조직에 직원으로 '흡수되듯' 충원된다. 현장에서는 항상 활동가 부족에 허덕인다.

여전히 지역 현장에서 활동하고 있는 이른바 풀뿌리 지역 활동가들의 경우를 살펴보자. 이들은 대부분 자치구 차원에서 법인 또는 비영리 민간단체를 운영하거나, 그런 민간 조직에 연결되어서 지역 활동을 해오고 있다. 물론 지역 활동의 범위는 대부분 자치구 수준이다. 즉, 동 단위에서 활동하는 경우는 매우 드물다. 그러다 보니 활동의 방식은 자연스레 특정 의제를 중심으로 하는 애드보카시(advocacy)가 주된 방식이고, 다른 의제 영역의 주체들과 네트워크를 통하여 구청과 거버넌스 활동을 하는 것이 일반적이다. 하지만 자치구 레벨에서 특정 의제 중심의 분과 활동으로는 지역의 문제를 실제로 해결해낼 정도의 솔루션을 만들기는 어렵다. 더욱이 일상에 밀착해서 상시적인 주민 관계망을 형성하지 못하기 때문에 주민을 조직화하는 일은 더더욱 불가능하다.

이제는 동으로 활동 무대를 과감히 이동해야 할 때다. 그래야 솔루션이 나오고, 문제를 주도적으로 해결해갈 주민 조직도 만들 수 있다. 다행히 행정도 동을 중심으로 정책 전환을 서두르고 있는 추세이고, 동 차원의 민간 활동가가 매우 아쉬운 상황이므로 전환

하기엔 지금부터가 아주 적절한 타이밍이다.

+ 로컬리스트, 지역 활동가의 상

지금 우리에게 필요한 지역 활동가를 새로이 정의하고 그 전형을 만들어야 한다. 지역 활동가란 "커뮤니티 이니셔티브를 구축하는 것을 목표로 삼고, 생활 세계에 뿌리내리고 동네 수준의 문제를 파악하고 해결하는 과정 속에서 주민 조직력을 강화하는 일에 온 힘을 쓰는 활동가"(localist)라고 정의해본다. 로컬리스트에게는 세 가지의 능력이 필요하다.

첫째, 로컬리스트는 지역 연구자다. 지역 연구자는 지역 현장의 실태에 대한 객관적인 자료를 수집하고, 주민들의 형편과 요구, 주민 역량과 관계망을 구체적으로 파악하여 데이터로 확보하고 축적하는 사람이다. 특히 민관 협력의 관계 속에서는 행정이 가질 수 없는 현장 기반의 데이터를 가지고 있는 것이 매우 중요하다. 그래야 행정에게 정책 설계의 근거를 제시할 수 있고, 행정 역시 지역 주민(활동가)과 협력해야 할 이유가 생긴다. 현장 기반의 데이터 없이 행정과 대등한 관계를 만들 수는 없다. 데이터는 커뮤니티 이니셔티브의 절대적인 관건이다.

둘째, 로컬리스트는 조직가다. 조직가란 주민 개인들의 형편과 처지는 물론 주민들 간의 관계에 대한 구체적인 이해를 가지고 있어서, 주민들 사이에서 공식·비공식의 크고 작은 공론장을 만들고,

원활하고 민주적인 회의 진행을 촉진하면서, 관계망을 튼실하게 만들어가는 조직자의 역할을 한다. 나아가 주민 내부의 리더십-팔로워십 관계가 잘 형성되게 촉진하고 건강하게 유지되도록 지원하는 사람이다. 조직은 딱 들인 품만큼 성과가 난다고 한다. 최근에는 촉진(facilitating)과 조직(organizing)을 혼동하여, 촉진을 조직으로 오해하는 경우가 있다. 촉진이 주민의 참여를 독려하고, 민주적인 '공론을 촉진'하는 역할이라면, 조직은 주민 관계망 속에서 리더십-팔로워십을 만들고 '협력하여 실행하는 관계'를 만드는 것이다. 촉진을 통해 조직화가 쉽게 이루어지도록 할 수는 있지만, 촉진한다고 조직이 되지는 않는다. 촉진은 외지인이 수행할 수 있지만 조직은 내부자가 할 수 있다.

셋째, 로컬리스트는 융합적 정책 디자이너다. 지역이 당면한 문제를 해결하기 위한 '융합적 솔루션'을 설계하고, 문제 해결에 도움이 되는 영리-비영리, 민-관, 개인-조직을 넘나드는 다양한 '자원을 설득하고 초대하여 효과적인 협력 실천 모델을 구축'하고 진행할 수 있는 정책 설계 능력을 가져야 한다. 문제를 복합적인 시각으로 파악할 수 있어야 하므로, 특정한 영역에 전문적인 지식과 정보를 가지기보다는 다양한 영역의 지식 정보를 가지고 있고, 탐색하고 수집할 수 있는 '두루두루 잘 아는' 사람(generalist)으로서의 능력이 필요하다. 문제 해결에 도움이 되는 자원이 어디에 있는지 잘 알고 있어야 한다. 또한 이들 자원을 동원하려면 어떠한 정책 논리

를 동원해야 설득이 쉬운지를 잘 알아야 한다. 서로 다른 정책을 통합적으로 설계하고, 서로 다른 정책 담당자들이 무리 없이 협력하도록 성과에 대한 확신을 주고, 적절한 역할 분담의 구조를 만들어서 운영할 수 있어야 한다. 일종의 프로젝트 매니저나 조직의 CEO 역할에 가깝다.

　지역 연구자, 조직가, 정책 디자이너, 세 가지 역할 하나하나가 모두 간단치 않은 능력이다. 많은 훈련과 경험이 필요한 능력이다. 하지만 대부분의 활동가들은 이 세 가지를 모두 조금씩 가지고 있으므로 셋 중 하나의 자질을 좀 더 특화시켜 계발하면 좋겠다. 이제 로컬리스트를 '양성'하는 방안을 찾아야 한다. 조직가, 연구자, 정책 디자이너 셋 모두 중요하지만 그래도 현장에서 지속적으로 활동을 이어오면서 관계 능력이 탁월한 조직가의 면모를 보이는 활동가들은 많이 나타나고 있다. 특히 지역 주민(시민) 단체의 활동가 출신이 아니라 '보통'의 주민이었던 분이 이러저러한 계기를 통해 주민 모임을 나서서 이끌게 되고, 나아가 동네 리더의 반열에 오른 분들 중에 탁월한 조직가의 자질을 가진 분들이 많다. 이들을 더욱 성숙한 지역 조직가로 성장하도록 돕는 일이 필요하다. 자질을 가진 사람들은 이미 있다. 이들이 '문제 해결 중심의 융합적 실천'이라는 일에 먼저 초대되고, 그리고 새로운 일 방식에 배치되어 일을 해보는 과정에서 성장하는 것이다.

생활예술 활동의
사회적 역할과 의미

임승관

생태계 촉진

권력이 국민으로부터 나온다는 것은 통치자를 직접 선출하는 의미만은 아니다. 통치자가 누구더라도 성숙한 시민에 의해 정부가 통제되는 상태가 민주주의이기 때문이다. 지난 시기 권위적이고 수직적인 리더십이 통용되며 경쟁과 성장, 물질과 권력에 민감했던 과거 질서는 이제 개성과 협동, 문화와 의미를 존중하는 풀뿌리 리더십으로 새로운 질서가 만들어지고 있다.

성숙한 시민은 민주주의에 대한 이론이나 지식을 갖춘 사람이 아니라, 일상생활에서 민주적인 원칙을 구현하고 있는 사람이다. 또한 협동과 연대로 서로 긍정적인 되먹임을 보내며 새로운 질서를 만들어가는 사람들이다.

인간 사회를 자주 숲에 비유한다. 나무 하나하나가 모여 조화를 이룬 숲의 모습이 우리가 지향하는 공동체와 닮았기 때문이다. 하지만 그 숲은 흙과 나무들로만 존재하지도 않으며, 존재할 수도 없다는 것을 우리는 알고 있다. 생태과학자 수전 시마드 교수는 "숲은 나무들을 연결하고 소통하게끔 해 마치 지능이 있는 유기체와

같다."고 했다. 이것은 보이지 않는 박테리아에 관한 이야기로, 박테리아로 인해 가능한 숲의 의사소통을 말하는 것이다. 사람도 모여 있는 것만으로는 유기체처럼 협력적인 네트워크가 만들어지지 않는다. 가능한 환경과 조건이 충족되어야 한다.

이 글은 우리 사회가 민주적이고 협력적인 공동체를 만들어가기 위해 생활예술이 박테리아처럼 어떻게 긍정적인 영향을 미치는지에 관한 요소를 찾아 살펴볼 것이다.

생활예술 활동의 사회적 역할

"저는 솔직히 생활예술 활동에 왜 국가 예산을 지원하는지 모르겠어요."

"자신이 좋아서 하는 사적인 활동에 정부가 개입(선정 평가 등) 하는 게 맞나요?"

필자가 가끔 듣는 생활문화 담당 공무원들의 솔직한 생각이다. 정부가 시민 활동에 지원하는 예산은 국민이 함께 사용하는 공유 자원이다. 그래서 그 자원을 사용하려면 명분이 있어야 하고 사회적 동의도 필요하다. 예를 들어, 자신이 좋아서 하는 사적 활동에는 생활체육이 있다. '생활체육' 하면 '체력은 국력!'이라는 슬로건이 떠오른다. 60년대 국가 재건과 국민 건강을 연동한 이미지다. 이 명분으로 50년 넘게 생활체육 지원에 대한 사회적 합의를 유지하고 있다.[1] 하지만 생활예술은 '아마추어 활동', '취미 생활', '비생

1) 1962년 '국민체육진흥법'이 제정되면서 생활체육 발전의 기틀이 마련되었다.

산적인 여가 활동' 등으로 여겨지고 있다. 국민의 행복 증진을 위해 반드시 필요한 절실함이나 공익적인 느낌이 쉽게 떠오르지 않는다.

그러다가 생활예술은 장르 예술 분야에서 '모두를 위한 예술', '나도 예술', '누구나 예술' 등과 같은 예술의 보편성으로 사회적 명분을 얻었다. 이후 문화권은 시민의 권리가 확장되고 시민의 기본권으로 보는 사회적 합의에 도달하게 되었다. 문화권은 단순하게 고급 예술을 소비하거나 향유하는 접근성을 넘어선 의미다. 시민이 예술을 직접 생산하는 활동 주체가 된다는 것이다. 이런 변화의 흐름에서 문화 정책 이념도 '문화민주화'에서 '문화민주주의'로 발전한다.

그동안 고급 예술은 타고난 재능이 있거나 경제적 여유가 있어야 비싼 레슨을 통해 배울 수 있었다. 하지만 문화민주주의가 대두되면서 고급 예술은 보급형이 되어가고 있다. 하지만 이것만으로 최근 다양한 생활예술과 자발적인 동아리 활동이 늘어나는 이유를 설명하기 부족해보인다. 단지 보급형 예술을 경험하기 위해 정기적인 시간과 비용을 들여 배우는 욕구를 충족하고자 하기에는 일상생활이 그다지 녹록하지 않다. 점점 심해지는 경제적 양극화로 느끼는 위화감, 불안한 고용과 수입으로 두려운 미래 때문이다.

사람은 서로 돕고 이타적으로 협력하는 사회적 존재다. 하시민 우리는 이 본성에 역행하는 사회 환경에 살고 있다. 파편화된 개인으로 시장 경쟁에서 승리해야 하는 신자유주의에서 살아가고 있

기 때문이다. 신자유주의에서 인간은 자기 이익을 위해서라면 무엇이든 감당할 수 있는 냉혈동물, 또는 타자와의 공감 때문에 자신의 이익을 포기하지 않는 경제적 동물로[1] 살기를 요구받는다. 하지만 경쟁 사회는 필연적으로 승자만이 아니라 더 많은 낙오자를 만든다. 이들은 패자나 약자가 되어도 주위로부터 연대나 도움을 잘 받지 못한다. 도움을 줄 수 있는 주변 사람들조차 그들을 남들보다 노력하지 않거나 똑똑하지 못한 사람인 패자로 규정하고 지나치기 때문이다. 우리는 이렇게 본성에 대한 배반을 정당화한다. 그래서 패자가 느끼는 고통은 실패 자체가 아니다. 동료나 사람들에게 받는 무관심으로 사회에서 배제되고 소수자로 몰리는 고독감이다.

스타벅스 CEO 하워드 슐츠가 "커피는 단순한 음료가 아니다. 사람과 사람을 이어주는 매개다."라고 했다고 한다. 신자유주의 시대를 살아내는 사람들이 느끼는 고통과 고독에 대한 갈증을 정확하게 통찰했다고 생각한다. 예술도 이 같은 통찰이 일고 있다. 많은 사람이 과거와 달리 예술 활동을 단순한 작품 생산으로 보지 않고 일상에서 사람과 사람을 이어주는 매개로 보며 일상에서 즐기기 때문이다. 보급형 예술 체험으로 잠시 기분 좀 내는 정도가 아니다. 이 활동은 편견 없이 상대방의 마음을 느끼고 나와 다른 의견에 공감하며 서로 의지할 만한 솔직한 관계를 맺는 도구로써 예술을 사

[1] 진노 하노히코, 『인간회복의 경제학』, 북포스, 2007, 77쪽

용하는 것이다.

그래서 생활예술 활동은 작품 창작 활동보다는 다양한 활동 기획과 사업 추진 과정에 내가 동등하고 주체적으로 참여할 수 있는지가 기준이 된다.[2] 즉, 구성원들은 보이는 결과인 작품의 질이나 경쟁력에도 매력을 느끼지만, 이것을 이루는 과정에서 겪은 마음으로 동아리 활동을 평가하고 판단한다. 예를 들어 생활예술 동아리 구성원들은 경험과 실력에서 차이가 난다. 하지만 이 차이가 위계나 서열로 자리 잡아 서로 긴장하고 스트레스를 주면 구성원은 활동 전체에 대한 흥미를 잃어버린다. 여기에서까지 외부 사회에서 겪는 긴장과 불안을 반복하고 싶지 않기 때문이다.

동아리 밖 일상에서는 사회적 지위나 위계질서에 따른 처신으로 스트레스를 받아도 참아야 한다. 점점 심해지는 이 갈등은 대부분 남과 다른 내 의견을 쉽게 드러낼 수 없거나, 서로 존중하며 진행하는 비판적인 논쟁이 힘들어서 일어난다. 세대 간 갈등도 의제 자체보다는 의사소통에 대한 태도가 문제인 경우가 많다. 기존 권위주의 문화에 적응하여 문제의식을 느끼지 못하는 세대와 동시대에 함께 살고 있기 때문이다. 이렇게 하나의 시대가 저물고 새로운 문화가 자리 잡는 과정에서는 소외되거나 배제에 대한 두려움으로 긴장이 발생한다.

2) 정광렬, 「생활문화 활성화를 위한 정책기반 구축방안 연구」, 한국문화관광연구원, 2016

가부장적 집단문화와 성차별, 지역과 학력 구별, 경제력과 국적, 외모로 판단하는 선입견 등은 이전 산업사회에서는 심각한 사회문제로 드러나지 않았다. 하지만 사회적 환경과 조건이 모든 분야에서 빠르게 바뀌면서 그 대부분의 의제는 견디기 힘든 갈등이 되었다. 나와 다른 입장은 소통이 불가능한 적으로까지 규정한다. 그래서 더 자극적인 말로 혐오하고 모멸감을 주어 상대를 제압하려 한다. 하지만 이럴수록 상대방은 더 강해지고 세력은 확장된다. 절대 굴복하거나 없어지지 않는다.

그런데 나와 다른 의견을 배제하고 증오하고 없애고 싶은 충동은 개인적인 문제가 아니다. 그런 우리가 속한 공동체 문화가 원인이며 극복 방법도 거기서 찾아야 한다.

철학자 한나 아렌트는 수많은 유대인을 죽게 만든 아이히만의 재판을 보면서 악은 그 행위를 저지른 사람의 문제가 아님을 밝혔다. 그건 사람이 아니라 그가 속한 집단(공동체)이 타자를 대하는 태도나 문화에 동의하면 누구든, 얼마든지 잔인한 괴물이 될 수 있다는 것이다. 타자를 고유한 인격을 가진 '누구(who)'로 대하는가, 아니면 그 사람을 둘러싼 표상인 지위와 능력, 재산과 배경 등 '무엇(what)'으로서 대하는가의 차이가 만들어낸 결과라는 것이다.

이 구별은 사람을 수단으로 대하는가, 목적으로 대하는가의 차이다. 나에게 상대방이 목적을 이루기 위한 수단일 경우 그 사람은 교체가 가능하다. 즉, 상대방이 목적을 이루는 데 더 이상 도움이

되지 않으면 의미가 없어져 버리거나 교체할 수 있는 이유가 되는 것이다. 아렌트는 당시 유대인에 대한 독일인의 증오와 배제는 이렇게 사람을 수단이나 기능으로 판단하는 집단주의 문화, 즉 사람을 존재 자체로 보지 않는 '표상공간'[5]에서는 쉽게 일어날 수 있는 평범한 비극이라고 했다.

신자유주의 경제에서 시장이 나를 평가하는 기준이 이렇다. 나의 가치는 경제적 수단으로서의 의미다. 아렌트는 이를 극복할 수 있는 대안 공동체를 '현상공간'으로 구별했다. 이 공간은 상대방을 유일하고 고유한 인격체로 대하는 공동체다. 생활예술 공동체 중 자립성과 자발성이 높은 곳은 '현상공간'을 유지하고 있다. 그들은 개성을 존중하고 자율적인 협동을 이루는 데 많은 에너지와 지혜를 발휘한다.

생활예술 활동은 경쟁이 꼭 필요하지 않으며 스트레스를 주는 위계나 서열 없이도 운영할 수 있다. 이러한 생활예술 활동 특성이 서로 다른 개성을 존중하면서 수평적인 의사소통이 가능한 중요한 요인이다. 이렇게 동네와 일상 이야기를 나누다가 공감하는 작은 개선 사항이 발견되면 계획을 세워본다. 서로 존중하면서 다양한 의견이 오가다가 모두가 합의하는 방법을 찾는다. 이렇게 이룬 작은 협동에 대한 성공 경험은 소속감에 대한 신뢰를 높이고 희망에 대한 상징성을 갖게 된다. 지역 공동체에 미치는 생활예술이 지닌 긍정적인 요소다.

하지만 생활예술이 만능은 아니다. 생활예술을 매개로만 하면 모든 공동체가 자동으로 이렇게 되지 않는다는 것이다. 동아리 내 구성원들이 갖는 소속감과 결속력을 위해 지나치게 동일성을 강조하는 경우다. 자신이 속한 공동체의 배타적 우월성과 충성심이 지나치면 구성원은 다양한 개성과 민주적 절차가 무시되는 것을 받아들일 가능성이 커지기 때문이다. 오랜 세월 산업사회를 살아오면서 익숙해진 효율적인 집단주의에 대한 적응적 선호4)는 의식이 일깨워지는 경험 없이는 불만조차 품지 않는다.

그래서 생활예술 공동체가 이타적인 협동 공동체와 현상공간으로 성장하는 데 필요한 다른 요소는 생활예술의 철학을 지닌 전문 활동가와 그들의 매개 활동이다. 생활예술 활동 매개자는 공동체 구성원을 위한 일방적인 서비스 제공자나 헌신하는 봉사자가 아니다. 이 경우 매개자는 관료화의 오류에 빠져 구성원을 대상화하기 쉽다.5) 적응적 선호를 인지하고 공정함과 민주주의 철학으로 주민을 신뢰하고 북돋을 수 있는 전문 매개자를 양성하는 이유다.

3) 사이토 준이치, 『민주적 공공성』, 이음, 2009, 61쪽. 표상공간(the space of representation)의 '표상'은 타자의 행위나 논의를 '무엇'이라는 위상, 즉 타인과 공약 가능한, 교체 가능한 위상으로 환원하는 시선이다.
4) 이솝우화 「신포도」에서 여우가 손에 닿지 않는 포도를 시어서 먹기 힘들 것이라고 중얼거리는 것에서 따온 개념으로 시도해보지 못하고 포기하는 법을 익혀 누려야 할 기회를 못 누려도 현재 상태에 만족하며 살아가는 현상을 일컫는다.
5) 임승관, 「공동체 문화 형성에 기여하는 다섯 요인」, 성공회대 문화대학원, 2017

누구나 쓰지만, 누구 것도 아닌
생활문화 공간 운영 팁

생활문화 활성화에서 안정적인 문화 공간과 그 역할은 매우 중요한 요소다. 생활문화 공간은 행정에서 설치 운영하며 주민에게 문화 서비스를 제공하는 공공형 생활문화 공간이 있고, 민간에서 자생적으로 꾸려 운영하는 민간형 생활문화 공간이 있다. 요즘 이 둘의 장점을 활용하기 위해서 민·관이 함께 운영하는 협치형 생활문화 공간도 다양하게 시도되고 있다. 협치형은 민간에서 운영하는 사적 공간이지만 공적 역할을 인정하여 운영에 필요한 자원을 지원한다. 또한 생활문화 활동에 필요한 공간 요구가 늘고 있지만 모든 문화 공간을 자치구가 새로 설립할 수 없는 것도 이유다.

하지만 공공에서 직접 운영하거나 민간 노하우를 활용해서 운영하거나 문화 공간 운영 담당자들의 바람은 하나로 모인다. 공간 이용자들이 그리고 작은 공간 사업에 자발적이고 적극적으로 참여하는 것, 공간에 대한 주인의식이다. 결론을 먼저 말하면 이용자들이 자발적으로 생활문화 공간 활성화에 나서는 동기는 공간 사업에 대해 행사할 수 있는 권한과 역할이 있기 때문이다. 즉, 주인으

로서 행사할 수 있는 권한과 역할이 그 의식을 갖게 하는 조건이다. 그래서 캠페인으로 양심에 호소하거나 인센티브나 제약을 두어 경각심을 주는 통제 방식은 친절한 민원인은 만들 수 있어도 공간에 대한 책임을 느끼는 주인은 만들지는 못한다.

2009년 노벨 경제학상을 받은 엘리너 오스트롬(Elinor Ostrom)은 『공유의 비극을 넘어』에서 공동체가 자신들에게 필요한 공유지를 자율적 협력으로 지키고 유지하는 방법을 밝혔다. 1968년 게릿 하딘(Garrett Hardin)이 "인간의 이기적인 본성으로 결국 공유지는 비극을 피할 수 없다."라고 온 세상을 설득시킨 지 40년 만이다. 오스트롬은 하딘의 오류를 찾았다. 공유지의 비극은 인간 본성 때문이 아니라 특별히 통제된 조건에서 일어나는 결과일 뿐이라는 것이다. 즉, 공유지가 필요한 이용자들이 앞으로 닥칠 문제에 대해서 만나 논의하고 해결책을 모색하지 않는다는 조건이다. 그렇다면 이 두 이론은 모두 참이다.

생활문화 공간도 이용자들에게는 꼭 필요한 공유지다. 하지만 어느 공간이든 크고 작은 불편과 개선점은 있다. 그런데 공간을 이용하는 사람들이 자기 동아리 활동만 하며 이기적으로 그 문제를 방치한다면 그 불편은 불만이 된다. 그리고 다른 동아리에 대한 오해로 번지면 갈등도 일어난다. 이쯤 되면 오래 활동해 기득권이 있는 구성원들이 나서서 질서를 잡으며 해결하기 위해 나선다. 혹시 작은 동아리나 신입들에게 이 과정이 민주적이지 않고 특권적으로

보였다면 이들은 불만과 의문을 제기하는 민원인이 될 수 있다. 이렇게 접수된 민원은 공간 운영 담당자에게 더욱 평등하고 정교한 이용 규정을 적용할 수 있는 근거가 된다. 계몽하거나 규율을 강화해 불편보다 불만을 없애는 방법이다.

공유지 비극을 피하기 위한 방법으로 제시한 하딘의 방법과 닮았다. 하딘은 공유지를 국가가 소유하거나 사유화하여 통제·관리하는 것을 대안으로 설득했기 때문이다. 하지만 공간에서 일어나는 크고 작은 불편과 개선점을 이용자들이 함께 논의하여 해결을 모색할 수 있다면 다른 방식으로 예견된 비극은 해결할 수 있다.

생활문화 공간은 누구나 사용할 수 있는 열린 공간이다. 누구나 사용할 수 있다는 것은 누구도 책임지지 않는다는 의미도 성립한다. 그래서 적극적인 이용자와 단순한 이용자의 구분과 경계가 필요하다. 여기서 적극적인 이용자는 공간을 우리 모두의 공유지로 보고 함께 지키고 활성화하는 데 동의하고 적극적인 참여 의사를 밝힌 사람이다. 공허한 평등주의를 극복하고 무임승차 없는 공평성의 원리로 보면 이렇게 스스로 주체적인 참여를 원하는 사람에게 역할과 권한이 있어야 한다. 그렇게 모인 사람들은 우선, 정기적으로 공간 운영에 참여하여 의견을 모으고 협력한다. 그리고 이 공간에 이용을 원하는 외부 사람들에 대해서도 어떻게 함께할 수 있을지 고민하고 실행하는 주체도 이 적극적인 이용자들이다.[6]

그래서 가입 절차가 필요하다. 공간을 처음 찾은 주민은 가입서

를 보면서 공간을 운영하는 방법과 다양한 약속을 파악한다. 공간을 이용하는 구성원으로서 역할과 책임, 그에 따른 혜택을 이해한 후 스스로 참여 수준을 선택하는 것이다.

가입 절차는 일종의 상징 의례 효과가 있다. 가입서를 작성하면서 공간 운영과 활성화에 대한 마음을 먹기 때문이다. 아이디어를 내며 논의에 참여할 수 있고 구성원으로서 안정된 소속감과 자부심도 기대할 수 있기 때문이다.

공간을 이용하는 구성원들이 너무 많으면 모든 구성원이 참여하는 소통과 논의가 어려워진다. 하지만 그런 효과를 이루는 의사소통 구조는 있어야 한다. 예를 들어 동아리나 장르 대표자를 선출하여 대의원같이 정기 대표자 회의를 운영할 수 있다. 이 대표자 회의는 일반적 계층 구조 상부에 있고, 분기별로 가끔 진행하는 운영위원회와는 구성원과 역할이 좀 다르다. 모둠에서 선출된 대표자 회의는 공간에서 실제로 활동하는 이용 당사자들이다. 그래서 필요에 따라 구성원들의 사정을 공유하고 사업 의제들을 구체적으로 결정하고 논의할 수 있다.

하지만 대표자 회의라도 참석자가 자신의 경험과 의견만 가지고 회의에 참석하면 효과가 없다. 만약 그러면 대표자 회의를 통해 다른 동아리 구성원들의 의견 공유가 어려워 종합적이고 현실적인

6) 야마자키 료 외, 『작은 마을 디자인하기』, 디자인하우스, 1977, 58쪽

결정을 내릴 수 없다. 또 다른 이유는 지나치게 치우친 결정 권한을 가진 대표자는 관료주의나 특권 의식에 빠질 가능성이 커진다. 혹시 대표자가 그렇지 않더라도 동아리 구성원들이 대표에 대한 의존성이 높아져 점점 수동적인 참여자로 머무를 수 있기 때문이다.

이를 방지하기 위해 대표자들은 대표자 회의 전에 자신이 속한 동아리 구성원들과 미리 같은 안건을 논의하고 그 결과를 모아 회의에 참석해야 한다. 대표자 회의는 네트워크 구조의 조직도다.

	계층 구조	네트워크 구조
관계	상하 관계	수평 관계
역할	명령, 통제 / 복종, 보고	논의, 합의, 협동
목적	주어진 업무 수행	합의한 역할 실천
동기	권력, 수익	의미, 즐거움

만약 사전 논의를 하지 못한 경우는 대표자 회의 연기를 요청할 수 있는 충분한 사유가 된다. 물론 이 모든 규칙은 이전 대표자 회의에서 논의와 합의한 결과일 때 효과를 낸다. 스스로 정한 규칙이 아니면 자율에 속하지 않기 때문이다. 모든 동아리 구성원들도 공간 이용 기입 시 자세하게 들어서 인지한 규칙이다. 독일의 철학자 하버마스(Jurgen Habermas)는 합의 과정에 누구나 참여할 수 있는 '보편적 참여'에 대한 정당성을, 공론 과정을 통해 얻은 권력의 자의적 행사를 막을 가능성이 커진다는 점에 두었다.

이렇게 공유지 비극을 극복하기 위한 민주적 합의에 이어 두 번째 조건은 약속(사회적 규율)을 위반한 경우 예외 없이 적용하는 대응(처벌)에 대한 구성원들의 신뢰다. 서로 합의한 약속에 대한 적용은 차별이 없어야 한다. 무임승차 방치는 공동체 내부 엔트로피를 증가시킨다. 즉, 묵묵히 약속을 지키며 공유지를 지키는 많은 구성원이 자신을 순진한 바보로 느끼게 되고 더 이상 약속을 지킬 이유를 잃어버리기 때문이다.

대표자 회의와 같은 논의 구조는 풀뿌리 민주주의에서 필요한 의사소통 능력을 연습할 수 있는 소중한 마당이다. 일반인에게는 자신의 경험과 의견을 논리적이고 설득력 있게 전달하기는 쉽지 않다. 우선 경험이나 의견이 있어도 잘 모르는 사람들 앞에서는 체면이나 평판을 생각해 말을 쉽게 못한다. 또한 전문 지식이나 해당 분야에 대한 경험이 없으면 적극적으로 논의에 개입할 수 없다. 요사이 많은 주민이 참여 예산이나 사회적 경제, 도시재생 등 다양한 주민 참여 공론장에서 볼 수 있는 모습이다. 그래서 많은 주민은 자리를 채우고 박수를 보내는 것으로 풀뿌리 민주주의와 주민자치 기여에 만족해야 한다. 이렇게 의사소통과 표현 능력은 내가 신뢰하고 친한 사람들과 익숙한 주제로 토론할 기회가 자주 일어나지 않으면 향상하기 어렵다.

그러나 문화공간에 필요한 토론은 대부분 전문 지식이 필요 없는 주제들이다. 예를 들어 이 행사를 하는 이유와 언제 어디서 하

는 게 좋은지, 예산은 얼마를 사용할 수 있는지, 우리가 할 수 있는 프로그램은 무엇인지, 행사가 끝나면 정리는 어떻게 하고 뒤풀이는 어디가 좋은지 등 다양하지만 적극적으로 참여할 만한 내용이다. 그래서 누구나 의견을 내고 이유를 설명하며 다른 사람들을 이해시킬 수 있다.

나와 다른 의견에는 상대방을 존중하며 비판할 수 있다. 이 과정에서 구성원은 의사 표현 능력뿐만 아니라 사업에 대한 주인의식도 느낀다. 주인으로서 알아야 할 모든 정보를 공유하고 해결 방안을 함께 모색했기 때문이다. 주인의식은 어떤 문제를 내 문제로 바라보고 해결하려는 입장이다. 그래서 주인과 관객은 같은 상황에서 느끼는 만족이 다르다.

잔치에 초대받은 손님들은 음식 종류와 맛, 분위기와 서비스를 보고 평가하며 만족한다. 하지만 잔치를 함께 기획하고 역할을 나누어 준비한 구성원들은 전혀 다르다. 잔치에서 뛰어다니며 음식을 나르고 손님을 맞이하는 동료들을 보면서 즐겁고 힘이 난다. 잔치에 대한 평가도 서로 의지하고 협동한 기억과 추억을 중심으로 보완 사항과 함께 이루어진다. 모두 잔치를 준비하는 과정에서 당사자가 되었기 때문이다. 이렇게 공동의 목표를 함께 이룬 성공에 대한 기억은 구성원들 간 신뢰를 높이고 협동의 가능성에 자신감을 유지하는 힘이 된다.

주인의식은 사람들의 성향이나 인성이 아니라 그 사람이 속한

조직 문화와 시스템이 만든다. 이렇게 시민들은 생활문화 활동을 매개로 누구나 사회적 차별과 구분의 벽을 넘어 사회적 자본을 쌓아간다.

축제가 그저 그런 이유

"축제에 참가하는 동아리들이 주인의식을 좀 더 가졌으면 좋겠어요."

"자기 팀 공연이 끝나면 그냥 집에 가니 뒤로 갈수록 보는 사람이 없어요."

"축제에 사람들이 많이 올까 걱정이에요."

2천 개가 넘는다는 전국 축제의 기획자들은 대부분 공감하는 불안과 불만이다. 하지만 꼭 축제만은 아니다. 개인이나 단체가 연합하여 시도하는 다양한 생활문화 사업들에서 비슷한 걱정을 한다.

이런 문제를 생각하면 들려오는 소리가 있다. "사람은 원래 이기적이야." 우리가 이 말에 어느 정도 공감한다면 그 원인은 '경제적 인간(homo economicus)'이라는 경제학 이론의 영향이다. 신고전파7), 즉 지금의 주류경제학은 "인간은 항상 어느 것이 나에게 좀 더 효과적이고 이익인지를 따져 계산한 다음, 행동을 선택한다."는 주장을 하고 있기 때문이다. 그렇다면 어쩔 수 없이 각자 이기적 선

택으로 전체가 손해를 보아도 그 '보이지 않는 손'이 작동할 때까지 기다려야 하나? 하지만 반대 이론도 있다.

행동경제학이다. 다양한 인간 심리를 경제 이론에 접목해 주류 경제학을 시원하게 뒤집어 비판하고, 다양한 과학적 실험으로 인간이 결코 이기적인 존재가 아님을 증명했다. 그 유명한 '최후통첩 게임'[8]이다. 결론은 주류경제학에서 200년 넘게 주장한 바와 같이 '인간은 이기적 동물'이 아니다. 실험에서 많은 사람은 당연히 그럴 수 있는 기회가 있어도 자신의 도덕적 정의나 양심을 버리면서까지 자신의 이익을 챙기지 않았다. 그뿐만 아니라 정의를 지키기 위해서 자신의 손실도 기꺼이 감수했다.[9]

2년 전 인천광역시는 생활문화 축제 개최를 결정했다. 그동안 구, 군별 작은 축제들은 있었지만 300만 시민을 대상으로는 처음이다. 더구나 전문 프로가 아닌 생활예술 동아리로 진행하는 대규모 축제는 경험도 없었다. 시는 논의 끝에 경험 있는 지역 문화 단체와 기획자들을 기획단으로 꾸리고 모든 권한을 주었다. 기존에

7) 신고전파 경제학은 애덤 스미스의 '보이지 않는 손'으로 상징되는 고전파 경제학을 계승한 학파로, '합리적 인간'이 논리의 바탕이다. 시장을 자율에 맡기면 가격의 기능에 의해 생산과 소비가 적절히 조화되고 경제도 안정적으로 성장한다는 것이다.

8) 한 번도 만난 적 없고 앞으로도 만날 일이 없는 A와 B 두 사람에게 한 실험이다. 게임 규칙은 A에게 돈 1만 원을 주고 네 맘대로 B에게 그 돈의 일부를 주라는 것, 단 B가 그 돈을 받으면 각자 생긴 돈을 챙기고 게임은 끝나지만 만약 B가 A가 준 돈을 안 받는다고 거절한다면 A는 물론 B도 한 푼도 챙길 수 없는 조건의 게임이다.

9) 최정규, 『이타적 인간의 출현』, 뿌리와이파리, 2004, 161쪽

기획자가 프로그램을 기획 구상하고 참여자들을 모집 선발하는 추진 방식을 조금 바꿨다. 시간이 걸리더라도 참가자들이 축제 참가를 스스로 선택하고, 처음부터 기획과 대부분 운영 방식을 함께 참여하여 논의하고 결정해나가는 참여 방식을 결정했다.

지역 생활문화 단체를 중심으로 문화원과 문화재단이 함께 기획단을 꾸렸다. 생활문화 축제로 처음 만나 협력을 해야 하는 지역 기획자들은 새로운 만남에 호기심도 있었지만 새로운 시도에 불안감도 컸다. 우선 기획단 구성원들 간 신뢰를 위해 친해질 필요가 있었다. 축제는 9월이지만 4월부터 준비 회의를 진행했다. 회의는 자유롭고 즐거운 수다처럼 진행했다. 날을 잡아 진하게 진행한 뒤풀이는 업무에서는 알 수 없는 서로에 대한 이해를 넓힐 수 있었다.

기획단은 수십 개의 다양한 지역 동아리들을 직접 대면하거나 소통해야 한다. 몸과 마음이 지칠 수 있다. 그래서 서로 힘을 줄 수 있는 신뢰 관계여야 한다. 참여 방식으로 추진하는 생활문화 축제는 모든 참가자가 우리 축제라고 생각할 수 있게 개입하여 함께 만드는 축제다. 기획단은 참여자들의 공감적인 의사소통을 이끌고, 전체를 함께 바라보며 이타적인 선택을 할 수 있는 과정을 진행해야 한다. 그런데 이를 북돋는 기획단 조직을 수직적인 상명하복 문화로 운영하면 기획단 구성원들은 참가 동아리들을 대할 때 관료적이거나 권위적일 가능성이 커진다.

모든 참가 동아리의 이타적 신뢰 관계는 미리 약속한 총 세 번

의 워크숍을 통해 이루어지도록 설계했다. 1차 워크숍에 참여하면서 축제 의미를 담는 제목과 알맞은 장소, 예산 사용 명세 등을 논의하고 결정했다. 2차 워크숍에서는 무대별 공연 순서, 전시와 참여 부스 배치, 대기실 크기와 조건, 안내지 글자 크기, 눈에 잘 뜨이는 쓰레기통 배치, 민원 해결 방안 등을 분야별로 나누어 진행했다. 마지막 워크숍은 축제 후 평가 자리다. 내년에 또 한다면 무엇을 이어가고 개선해야 하는지 논의하며 책임 있게 미래에 대한 희망을 약속했다.

그동안 많은 생활문화 동아리들이 경험한 축제는 책임감과 주인의식, 적극적인 참여를 바라는 주관 기관에 동의하고 협조하는 것이었다. 축제 성공에 대해 걱정할 이유도 그럴 만한 근거도 없었다. 축제에서 주인의식으로 책임감을 느끼는 사람들은 주최와 주관자다. 참가자는 그에 비하면 이기적인 요구와 행동을 한다. 그 원인 중 하나는 정보의 불균형 때문이다. 축제를 왜 하는지, 총 가용 예산은 얼마인지, 장소는 왜 여기고, 누가 언제 무대에 서는지 등에 대한 정보가 주인의식과 책임감을 느끼게 하는 요소이기 때문이다. 축제 전체에 대한 조건과 상황을 알면 비로소 나를 넘어 전체를 종합적으로 판단할 수 있다. 즉, 전체를 볼 수 있어야 그 안에서 실현 가능한 개별 동아리의 역할과 범위를 상상할 수 있고, 서로 이해하고 양보하여 조율할 수 있는 이유가 생긴다.

그렇다면 그 정보를 온라인으로 전달하고 소통해도 같은 효과

가 날까? 굳이 한 장소에 모이지 않으면 시간도 아낄 수 있기 때문이다. 이에 관해 후안 카밀로 카르데나스(Juan Camilo Cardenas)의 2005년 '공유지 게임' 실험[10]에서 의미 있는 대면 소통의 효과를 밝혔다. 게임은 참가자들이 어떤 규칙에서 스스로 이타적인 선택을 하는가를 밝히는 것이다. 그중 가장 높은 효과를 본 규칙은 게임 후 참가자들이 모여 이번 판에서 누가 이기적인 선택을 했는지 밝히고 비난(응징)하는 방법이었다. 하지만 그와 같은 효과를 보인 규칙이 있었다. 누가 이기적인 선택을 하는지 알리지 않고 그냥 게임 후 서로 얼굴을 보며 이야기만 나누는 규칙이었다. 최정규 교수는 『이타적 인간의 출현』에서 그 이유에 대한 가설을 다섯 가지로 정리 제시했다. "첫째, 의사소통을 통해서 어떻게 행동하는 것이 사회적으로 가장 바람직한가를 이해할 수 있게 된다는 가설. 둘째, 의사소통이 사람들에게 사회적으로 도움이 되는 행동을 이행하는 의무감을 느끼게 만든다는 가설. 셋째, 의사소통을 통해 서로의 진심을 확인함으로써 참여자 간 신뢰가 증대된다는 가설. 넷째, 의사소통을 통해 참여자들 사이에 '우리는 하나' 또는 '같은 배를 탄 동료들'이라는 집단의식이 생겨난다는 가설. 마지막으로 의사소통이 '배신' 또는 '무임승차' 전략을 사용하는 사람에게 죄의식을 불어넣는다는 가설이다."[11] 구체적인 원인은 모르지만 서로 얼굴을 맞대고 소통하는 '수다'는 사람들의 이타적 선택을 유도하는 데 기대 이상의 효과가 있었다.

대면 소통을 통해 합의한 약속(제도)에 대한 신뢰, 그리고 무임 승차 행위를 최대한 억제하고 있다는 신뢰는 구성원들의 이타적인 협력 가능성을 높인다.[12] 결국 우리가 바라는 희망은 민주적인 시스템 설계와 이행으로 상당히 이룰 수 있다.

인천 생활문화 축제로 얻은 성과는 준비하는 6개월 동안 모두 이루고 느꼈으며 축제 당일 행사는 그에 따른 부수적인 결과에 불과했다.

9) 최정규, 『이타적 인간의 출현』, 뿌리와이파리, 2004, 191쪽. 아무런 제약 없이 사용할 수 있는 공유 자원을 참가자들이 자유롭게 채취량을 선택하는 실험. 각자 이기적으로 많이 채취하면 모든 사람이 피해를 보지만 모두 이타적 선택을 하면 전체에게 돌아가는 채취량은 높아진다는 조건의 실험이다.
10) 최정규, 같은 책, 198쪽
11) 최정규, 같은 책

문제는 지원 방법이다

"사람들은 지원 예산을 눈먼 돈이라고 보는 것 같다."

"무조건 따내야 한다고 생각한다."

"지원에서 떨어진 사람들은 실력이 아니라 내가 힘이 없다고 생각하고 인정하지 않는다."

흔하게 듣는 예산 지원 담당 공무원의 하소연이다.

두 가지 문제가 있다. 예산 배분 절차에 대한 불신과 일단 지원받은 돈은 내 것이라는 이기적인 소유 의식이다. 정부는 이 신뢰와 공공성 문제를 해결하기 위해 제도적으로 검증 절차를 발전시켰다. 예산을 어디에 어떻게 사용해야 하는지 세밀하게 공지하고 약속을 받는다. 그리고 사업을 종료하면 수고했다는 말보다 약속을 실 이행했는지 확인하기 위해 정산서를 증거로 요구한다. 지원자를 수동적이고 종속적인 그리고 보살핌을 받아야 하는 존재로 보는 듯하다. 제도 기반의 신뢰 시스템이다. 지원자의 수동적 만족 상태가 적절한 정책 목표일 수는 없다.

문제는 이 신뢰가 양방향이 아니라는 점이다. 지원자는 그동안의 경험과 노하우를 모아 지원서를 작성한다. 다행히 선정되면 성과를 이루기 위해 노력하지만, 정부의 일방적인 감독은 불안감과 불쾌감을 준다. 일방적인 신뢰 시스템이다. 이 오래된 관리 감독 방식의 통제 시스템은 이제는 익숙해져서 심지어 문제가 없다고도 느낀다.

정부가 권위를 갖고 집행하는 공모 제도의 문제는 선택 권한과 정보의 독점이다. 이러한 이유로 지원자들은 정부를 준거로 사업 성과를 설정하고 온 신경을 거기에 맞춘다. 모든 지원자가 정부를 바라본다.

기 드보르는 『스펙타클의 사회』에서 우리가 무엇을 넋 놓고 구경하는 것 자체가 문제가 아니라, 그러는 동안 옆 사람을 바라보지 못하고 신경도 쓰지 않는 구조가 문제라고 지적했다.[13] 이렇게 정부만 바라보아야 하는 지원 시스템은 지역에서 함께 활동하는 단체나 커뮤니티들과 소통하고 교감하지 않는, 아니 그럴 필요가 없는 이상한 문화를 만들었다. 이들은 같은 공모 사업에 지원해서 선택을 기다리는 경쟁 관계이기 때문이다. 독창적인 아이디어는 비밀을 유지하는 게 경쟁에서 유리하다.

이는 정부의 생활문화 정책 철학과 맞지도 않는다. 요즘 지원 공

13) 기 드보르, 『스펙타클의 사회』, 유재홍 역, 울력, 2014

모를 보면 지역 내 다른 단체나 커뮤니티와 연대하고 협력하는 콜라보 프로그램에 대한 지원 예산이 점점 늘기 때문이다. 하지만 제도 기반의 신뢰 장치에서 작동하는 '스펙타클'이 문제다.

지원 제도의 틀을 조금 바꾸면 문제는 해결 가능성이 보인다. 2019년 '문화가 있는 날' 생활문화 동호회 활성화 지원 사업이 있었다. 지원 액수가 제법 커서 지원 단체들은 당락에 매우 민감하고 긴장했을 것이다. 1차 심사는 전문 심사위원들이 서류 심사로 진행했다. 하지만 예정되어 있는 최종 2차 전문가 면접 심사를 바꾸어 버렸다. 아니, 없앴다. '생활문화형 심사'로 이름 지은 이 방식은 선정 대상자들이 상대방 사업을 들여다보고 묻고 토론하며 직접 최종 심사까지 마치는 것으로 설계했다. 마치 '공유지의 비극'을 넘어 보겠다는 떨리지만 의미가 있어 도전을 결정한 것이다. 떨린 이유는 전례 없이 시도하는 실험이 성공할, 그리고 이렇게 파격적인 심사와 그 결과에 탈락자들도 인정하고 받아들일지의 여부였다. 그 방식에 대한 효과는 심사에 참여한 지원자들의 자필 소감에 나타났다.

너무 좋았습니다. 처음에 다른 사람의 사업 내용도 잘 모르는데 어떻게 평가할지 의아했는데 소그룹, 대표 PPT를 통해, 그것도 아주 자연스럽게 다른 팀의 사업 내용을 알 수 있게 해주고 우리 사업 내용도 충분히 설명할 수 있게 해서 너무 좋았습니다.

앞으로도 이런 평가 너무 좋네요. 역시 발전하는 모습입니다. 뭔가 달라지고 있는 세상까지 느껴집니다.

작년 생활문화 활성화 지원 사업에 동참하여 다른 팀들은 어떻게 하나 너무나도 궁금하고 또 교류가 있으면 좋겠다고 생각했는데 사업의 심사를 다 같이 함께하면서 즐겁고 유쾌하게 교류할 수 있어 좋았습니다. 경쟁이 아닌 협력과 크게 보았을 때 연대까지 이뤄질 수 있었던 것 같아 감사합니다.

신청자가 심사에 직접 참여하다니 놀랍습니다. 긍정적 의미.

10년간 지원 사업 신청 중 최고의 심사 방법! 제안자 누군지 상 줍시다.

독일 사회학자 게오르그 짐멜(Georg Simmel)은 신뢰는 앎과 모름 사이에 위치하는 어떤 상태로 위험은 여전히 존재하지만, 위험을 감수하려는 의도를 포함한다고 했다. 그래서 의도를 품고 위험을 감수한 지역문화진흥원 담당자의 용기 있는 신뢰가 고마웠다. 감독과 점검에 역점을 두는 지원 정책과 자유와 선택의 존중에 역점을 두는 정책은 생각보다 차이가 크다. 두 가지 기대 효과를 예상할 수 있다. 첫째는 그렇게 의도해도 쉽게 이루어지지 않았던 지원자들 간 수평적이고 호혜적인 네트워크 동기가 생길 것이다. 둘

째는 모르는 심사위원들에 의한 결정과 통보보다는 결정을 의미 있게 받아들이고 선정 사업에 관심을 가질 것이다. 눈먼 돈보다 두 눈 맑게 뜬 예산이 더 많은 일을 할 수 있을 것이다.

사람들의 자발적 선택을 설계할 수 있는 행동경제학 이론이 '넛지(nudge)'다. 계몽이나 위계로 설득하고 통제하지 않아도 타인의 즐거운 행동의 전환은 가능하다.

생활문화 정책의 변화와 쟁점 :
'지역문화 진흥 기본계획'을
중심으로

유상진

지역문화 진흥 정책

　일상에서 누구나 차별 없이 예술을 향유하고 다양한 문화를 창조하고 나누며 보다 나은 삶과 사회를 만들어가는 것은 국민의 기본 권리이며 국가의 책무다. 우리 헌법은 국가가 국민 개개인이 가지고 있는 능력을 최고도로 발휘하게 할 수 있도록 기회의 균등을 보장하여 국민 생활의 균등한 향상을 기할 수 있도록 노력해야 하며 이를 위해 국민의 행복 추구권, 학문과 예술의 자유 등을 보장해야 한다고 명시하고 있다.

　이를 보다 구체적으로 명시한 것이 2013년 제정한 '문화기본법'이다. '지역문화 진흥법'(2014)도 국민 삶의 터전인 지역에서 이루어지는 다양한 일상 생활문화를 지역문화 진흥의 관점에서 국가 및 지자체의 책무를 부여하고 있다.

　이 글은 '지역문화 진흥법'의 생활문화가 '제1차 지역문화 진흥 기본계획 2020'(2015)을 비롯한 국가와 지자체가 시행하는 공공 정책으로 추진된 과정과 그 과정에서 제기된 주요 문제점과 논쟁들을 정리한다.

이 정리를 '제2차 지역문화 진흥 기본계획 2020~2024'(2020)에서 제시한 생활문화 진흥책과 비교하여 생활문화 정책의 향후 새로운 방향성과 한계를 가늠해보고자 한다.

'제1차 지역문화 진흥 기본계획 2020'의
생활문화 진흥

앞서 간략히 기술한 여러 층위의 제도적 배경에서 '지역문화 진흥법'은 생활문화를 다음과 같이 정의하고 있다.

> 제2조 정의
>
> 2. "생활문화"란 지역의 주민이 문화적 욕구 충족을 위하여 자발적이거나 일상적으로 참여하여 행하는 유형·무형의 문화적 활동을 말한다.

생활문화 진흥을 위해 '지역문화 진흥법'은 국가와 지자체의 책무로 '주민 예술 단체 또는 동호회 활동 지원', '공공 및 민간 문화 공간 지원', '생활문화 시설의 확충', '문화 환경 취약 지역 우선 지원' 등을 규정하고 있다. '지역문화 진흥법'은 생활문화 활성화를 포함한 지역문화 진흥을 위해 5년마다 국가가 '지역문화 진흥 기본계획'을 수립, 시행, 평가하고, 각 지자체는 이를 반영한 '지역문화 진흥 시행계획'을 수립, 시행, 평가하여 그 결과를 정부에 보고하도록 명시하고 있다. 이에 따라 정부는 '제1차 지역문화 진흥 기본

계획 2020'을 2015년에 수립하고 각 지역은 정부 기본계획을 반영한 '시행계획'을 수립하게 된다. 광역 지자체는 시행계획을 수립, 시행하였으나 상당수 기초 지자체는 시행계획을 수립하지 못했다. 시행계획 수립 여력이 없었다는 점 등 여러 가지 이유가 있겠으나 아쉽게도 기초 지자체 문화 담당 공무원들이 '지역문화 진흥법' 제정 자체를 몰라 시행계획 수립 의무를 인지하지 못한 점이 크다. 더욱 아쉬운 점은 당시 많은 기초 지자체 설립 문화 재단들도 이를 알지 못했다는 점이다. 정부의 기본계획 수립에 따른 지역별 시행계획 수립과 시행 의무에 대한 이견도 있다. 제도와 계획이 없어도 지역문화 진흥은 가능하며, 정부와 지자체가 지역과 현장의 의견 수렴 없이 '아래로 내리는 제도와 계획'은 오히려 지역문화 진흥에 가장 큰 장애 요인이 된다는 비판이다. 옳은 지적이다. '제1차 지역문화 진흥 기본계획 2020'은 지역과 현장의 다양한 의견과 제안들이 수렴, 반영되지 못했다. 지역성과 현장성 측면에서 미흡하고 취약한 점들이 많다. 그러나 지역과 현장의 자생성을 확보하기 어려운 현실 상황에서 관련 제도의 설치와 시행이 지역문화 진흥에 미치는 영향이 상당히 크다는 점과 자생적 지역문화 발전으로 나아가기 위한 중요한 기반이 된다는 점에서 관련 제도와 계획은 필요하다. 잘못된 제도와 계획이 현실을 왜곡하고 현장에서 필요한 사항을 적절히 지원하지 못해 지역문화 진흥을 저해하는 장애 요인이 될 수 있다. 관심을 가지고 문제점을 지적하고 함께 논의하고 평가

하여 개선 방안을 모색, 도출해 나아가는 노력이 필요하다. 그러나 제도의 설치와 그 필요성까지 부정하는 것은 바람직하지 못하다. 지역문화의 분권과 자치를 확보하기 위해서는 이를 보장하고 지원하는 관련 제도들의 필요성을 부인하기 어렵다.

'지역문화진흥법'에 따라 수립된 '제1차 지역문화 진흥 기본계획 2020'의 생활문화 진흥을 위한 전략은 ①생활문화 기반시설 확충 및 운영 지원 ②생활문화 공동체 형성 및 활동 지원 ③문화자원봉사 활성화 등이다. 이 전략들이 실제 생활문화 활성화를 위한 적절한 대응 전략인지를 평가하기 위해서는 '국민의 공공지원 요구사항' 등을 살펴볼 필요가 있다. 정부와 지역에서 실시된 생활문화 관련 실태조사들을 살펴보면 생활문화 활성화를 위한 공공지원 요구

〈그림 1〉 정부 및 지자체 차원의 지원 필요 사항

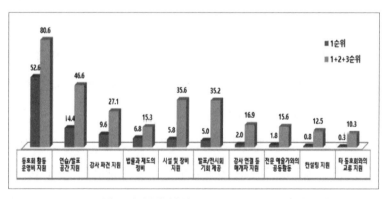

(자료 : 지역문화진흥원, 「2018 생활문화 동호회 실태 조사 연구」, 2018)

사항은 공통으로 다섯 가지 사항이다. ①동호회 활동 운영비 지원 ②연습/발표 공간 지원 ③강사 파견을 포함한 교육 프로그램 지원 ④발표/전시회 기회 제공 ⑤시설 및 장비 지원 순이다.

현재 생활문화 실태조사는 생활문화 동호회 활동에 한하여 조사한다. '지역문화 진흥법'과 '제1차 지역문화 진흥 기본계획 2020'은 생활문화를 '문화예술진흥법'에서 규정한 예술 장르 활동 외 문화를 통한 다양한 주민 공동체 활동, 유무형의 일상 문화 활동 등을 포괄하고 있다. 이는 생활문화 관련 정책에서 가장 격렬한 논쟁이 발생하고 있는 최대 쟁점 사안이다. 생활문화를 생활문화 동호회들의 예술 장르 활동으로만 국한할 수 없다는 것이다. 반면 '일상의 모든 유무형 문화'를 생활문화로 본다면 생활문화가 아닌 것이 없다는 반론도 있다. 현행 생활문화 동호회 중심의 실태조사는 생활문화 전반에 대한 이해와 현황 파악, 세부 분석을 하기에는 매우 제한적이다. 생활문화 관련 정의, 영역, 지원 대상 등이 포괄적이고 추상적이며 모호하고 중복되는 면이 많기 때문에 합의, 결정할 수 있는 공통안들을 도출하기가 매우 어렵다. 이에 대한 지속적 문제 제기와 논쟁이 있어왔으나 현재까지 합의점과 해결 방안을 찾지 못하고 있다.

기존 조사의 한계와 제약을 감안하여 살펴본다면 현재 정부를 비롯한 지자체들은 형식상으로는 생활문화 활성화를 위한 국민 요

구 사항에 반응한 사업들을 추진하고 있다. 살펴볼 점은 최우선 요구 사항인 '동호회 활동 운영비 지원'이다. 정책 전문가, 현장 활동가, 문화행정 기관 종사자 다수가 동호회들의 자생성과 자발성을 훼손하기 때문에 동호회 운영에 대한 직접 지원은 지양해야 한다는 의견이 높다. 생활문화 동호회들은 회원들의 회비로 활동 경비를 충당하는데, 「2018 생활문화 동호회 실태조사 연구」(지역문화진흥원, 2018)에 따르면 생활문화 동호회의 연간 총 수입액은 평균 약 298만 원, 월평균 약 25만 원으로 조사되었다. 회비는 주로 친목 도모, 강사비, 물품 구입, 행사 참여 경비, 대관 등에 사용한다. 이러한 자생적 예산 운영 구조를 갖춘 생활문화 동호회에 운영 경비를 지원하는 것은 공공지원 의존성을 높여 자생력을 떨어뜨리는

〈그림 2〉 생활문화 동호회 용처별 운영비 집행 비중

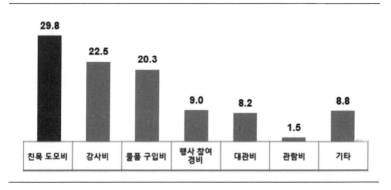

(자료 : 지역문화진흥원, 「2018 생활문화 동호회 실태조사연구」, 2018)

부작용이 발생할 수 있다는 의견이 지배적이다.

문화체육관광부의 생활문화 진흥 지원 사업들은 직접적인 운영
비는 지원하지 않고 공간, 프로그램, 교육, 교류/협업 등 생활문화
활동에 필요한 사항들을 간접 지원한다. 직접적 활동 경비 지원이
이루어지지 않은 것에 대해 생활문화 동호회들의 불만이 매우 높
다. 공공지원은 동호회 지원 희망사항에서 후순위인 교류, 협력, 네
트워크 등을 강조하기 때문이다. 반면 타 부처 지원 사업 중에는 동
호회 운영을 지원하는 경비성 지원이 적지 않다. 교육부의 평생교
육사업, 보건복지부의 사회복지 사업, 국토부의 도시재생사업, 농
림축산식품부의 농산어촌 활성화 사업 등은 동호회 활동에 필요
한 경비를 지원한다. 이러다 보니 문화체육관광부가 시행하는 지
원 사업 신청과 심의 과정에서 타 부처 사례를 들어 이의와 불만을
제기하는 경우가 종종 발생한다.

두 번째 공공지원 희망사항인 '연습/발표 공간 지원'은 정부 생
활문화 진흥책 중 가장 큰 규모인 '생활문화센터 조성사업'으로 생
활문화 동호회들의 연습, 발표, 교류를 위한 공간을 지역 내 유휴
또는 기존 시설 보강을 통해 제공하려는 목적으로 추진하고 있다.
기초 지자체가 생활문화 센터로 활용 가능한 시설을 신청하면 정
부는 리모델링, 시설 및 장비 보강 등에 필요한 예산을 지원한다.

<표 1> 문화체육관광부 생활문화 관련 지원 사업

담당국	사업명	지원 내용	운영비	수행 기관
지역 문화국	생활문화 센터 조성 및 프로그램 지원	생활문화 센터 조성 지 원 및 활성화 프로그램 지원	지원 없음	지역문화진흥원
	생활문화 동호회 활성화	생활문화 동호회 교류 및 협력 지원, 전국 생 활문화 축제		
	생활문화 공동체 만들기	마을 주민 문화 공동체 지원		
	문화 자원 봉사 활성화	문화 봉사 연계 및 인증		한국문화원연합회
	1관 1단	도서관, 박물관, 미술관 동호회 프로그램 지원		한국도서관문화 진흥원
예술 정책국	예술 동아리 교육 지원	예술 동아리 강사 지원		한국문화예술교육 진흥원
	문예회관 생활문화 콘텐 츠 활성화 지원	문예회관 생활문화 동 호회 - 예술가 협업 콘 텐츠 지원		한국문예회관연합 회

조성 시설은 문화원과 문화의 집과 같은 주민 문화 접점 시설 외 지역 내 공공 유휴 공간을 활용하여 조성하고 있다. 조성 과정에 있어 지역 여건과 환경에 부합하는 공간 조성 및 운영 방향 수립을 위한 전문가 컨설팅도 지원한다. 조성 후 생활문화 센터 운영 활성화를 위한 프로그램과 운영자 인식과 실무 능력 향상을 위한 역량 강화 교육도 실시한다. 2018년부터는 '지역문화 인력 지원 사업'을 통해 센터 운영 인력도 지자체 매칭으로 2년간 지원하고 있다.

<표 2> 생활문화 센터 조성 현황(2020년 3월 기준)

지역	서울	부산	대구	인천	광주	대전	울산	세종	경기	강원	충남	충북	전북	전남	경북	경남	제주	합
조성 (개)	3	15	7	8	7	3	3	2	15	11	8	3	13	10	8	9	5	125

세 번째 공공지원 요구 사항인 '교육 지원'은 사회문화예술교육의 일환으로 2018년부터 예술 동아리에 강사 파견을 지원하고 있다. 예술 동아리가 역량 향상을 위해 전문 강사로부터 기량 교육, 인식 교육, 컨설팅 등 다양한 교육을 받을 수 있도록 해당 분야 전문가를 파견하고 그 비용을 지원한다. 이 사업은 광역 단위별로 지역 매칭으로 예산을 구성하여 시행한다.

<표 3> 2019 지역 운영 기관별 세부 지원 현황(2020년 6월 기준)

지역	운영기관	참여자 및 관계자			
		동아리 (개)	동아리회원 (명)	강사 (명)	코디네이터
강원	강릉문화원	153	1,582	132	13
경남	경남문화예술진흥원	19	217	76	7
광주	광주문화재단	33	330	33	5
대구	대구문화재단	84	1,278	67	12
부산	부산문화재단	28	300	20	-
세종	세종시문화재단	55	506	55	10
인천	인천문화재단	82	800	82	8
전북	전국문화관광재단	57	576	54	13
충남	충남문화재단	30	359	32	4
총계		1,128	10,448	1,038	101

(자료 : 한국문화예술교육진흥원)

네 번째 지원 희망사항인 '발표/전시회 기회 제공'은 생활문화 동호회들이 지역 내 교류, 협력 네트워크를 구성하고 공연, 전시, 워크숍, 축제, 지역 생활문화 조사, 제도 설치 등의 활동을 수행하는 경우 그 경비를 지원한다. 지역 내 교류, 협력과 함께 각 지역의 생활문화 동호회들이 전국에서 한 지역에 모여 상호 교류하며 생활문화 인식과 역량을 높이고 이를 통해 생활문화 활동을 확산하기 위한 '전국 생활문화 축제'도 개최하고 있다. '전국 생활문화 축제'는 2014~2018년까지는 서울에서 개최했으며 2019년부터는 지역 순회 개최로 전환, 시행하고 있다.

⟨표 4⟩ 2018 지역 운영 기관별 세부 지원 현황

연도	생활문화 동호회 활성화 지원				전국 생활문화 축제		
	단체수	동호회수	프로그램 운영횟수	관객수	참여 동호회수	참여 동호인수	관객수
2014	7	663	23	134,105	55	540	-
2015	45	1,586	117	415,786	132	1,323	25,000
2016	55	1,364	157	54,175	125	1,481	24,000
2017	56	1,450	162	61,753	105	1,004	70,000
2018	86	1,840	307	70,700	147	1,218	50,000
2019	69	1,550	459	65,000	221	1,806	15,000
계	318	8,453	1,225	801,519	785	7,372	184,000

지역 지자체의 생활문화 진흥을 위한 제도, 조직, 사업 등의 현황을 살펴보면 전반적으로 기반 형성이 미진한 편이다. 2018년 지

역문화진흥원이 실시한 조사에서 '생활문화 관련 제도 및 계획 수립' 현황을 살펴보면 전체 광역 및 기초 지자체의 23.7%가 생활문화 진흥 관련 조례를 제정하였으며 18.4%가 생활문화 진흥 관련 계획을 수립한 것으로 나타났다.

〈표 5〉 지역 지자체 생활문화 진흥 조례 제정 여부

구분		사례수	조례 제정		조례 제정	
			개	%	개	%
전체		(245)	64	26.1	181	73.9
광역 대 기초	광역시도	(17)	10	58.8	7	41.2
	기초	(228)	54	23.7	174	76.3

〈표 5〉 지역 지자체 생활문화 진흥 조례 제정 여부

구분		사례수	조례 제정		조례 제정	
			개	%	개	%
전체		(245)	50	20.4	195	79.6
광역 대 기초	광역시도	(17)	8	47.1	9	52.9
	기초	(228)	42	18.4	186	81.6

지자체의 생활문화 진흥 지원은 문화체육관광부와 비교하면 개별 동호회 지원이 크다는 점에서 차이가 있다. 개별 동호회 지원에 있어 '동호회 활동에 대한 사례비 지급'은 지원사업의 예산 집행 기준과 정산 과정에서 지속적으로 갈등을 발생시키는 사안이다. 참여 동호회 및 회원들의 문화예술 향유 지원에 전문 문화예술

인 또는 예술 단체와 같이 "개런티 명목의 사례비 지급이 바람직한 가"라는 의견과 공연 및 전시 등의 활동을 위해 쓰인 시간과 비용, 그리고 "지역 주민을 위해 나눔 활동을 수행하는 것이 '공익 활동'이기 때문에 이에 대한 사례비 지급이 정당하다"라는 주장이 상충한다.

〈그림-3〉 지역 생활문화 동호회 지원 내용

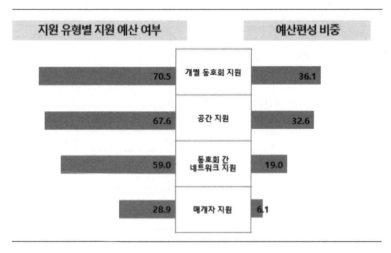

(자료 : 지역문화진흥원, 「2018 생활문화 동호회 실태조사 연구」, 2018)

생활문화 동호회들의 지역 주민과 지역사회 연계 활동을 문화체육관광부는 '문화자원봉사 활성화' 제도를 통해 취향 활동이 '사회성 여가' 활동으로 이어지도록 권장하고 있다. 현재 한국문화원

연합회가 '문화품앗e' 체계를 구축하여 문화자원봉사 희망자와 수요처를 연결하는 사업을 시행 중이다. 생활문화 동호회들이 문화자원봉사를 수행하면 봉사 점수를 부여하는 매개 플랫폼 기능을 온라인 시스템을 구축하여 지원한다. '문화품앗e' 제도는 기대보다 활성화되지 못한 상태다. 이는 '문화품앗e' 제도가 생활문화 동호회들에게 널리 알려지지 못한 점도 있지만 자신들의 활동이 봉사활동만이 아니라 금전적 사례 또는 이익으로 인정받고 싶은 강한 욕구 때문으로 보인다.

'제2차 지역문화 진흥 기본계획 (2020~2024)'의 생활문화 진흥

2020년 2월 11일 문화체육관광부가 발표한 '제2차 지역문화 진흥 기본계획(2020~2024)'에서 생활문화 진흥은 '포용과 소통으로 생활기반 문화환경 조성'이라는 전략하에 '생활문화 정책 재정비' 과제를 설정하고 ①생활문화 기틀 재정비 ②생활문화센터 확충 및 운영 내실화 ③생활문화 시설의 활성화 및 인식 제고 ④생활문화 동호회·공동체 지원 등을 제시하고 있다. 2차 기본계획의 생활문화 진흥은 1차 기본계획과 비교하면 향후 생활문화의 방향을 가늠할 수 있는 변화의 흐름과 주목할 만한 정책 제시가 없다. 1차 기본계획에서 한 발짝도 나아가지 못한 답보 상태다. 생활문화 시설의 조성 확충과 활성화는 1차 기본계획에서도 제시된 과제이고 생활문화 동호회·공동체 지원도 1차 기본계획에 담긴 과제다. 2차 기본계획에 새롭게 추가된 것은 '생활문화 기틀 재정비'를 위해 생활문화의 개념을 명확히 하고 현재 지역문화진흥원이 넘당히고 있는 '생활문화 동호회 활성화 지원' 사업과 한국문화예술교육진흥원이 시행하는 '예술 동아리 교육 지원' 사업을 연계·재편하며, 3년 주기로

생활문화 실태 조사를 실시한다는 정도다. 추상적이고 모호한 생활문화 및 생활문화 시설의 정의, 영역, 지원 대상을 명확하게 정리하는 것은 시급하고 매우 어려운 일이다. 현장에서 혼선을 빚으며 통합 지원을 요구하는 생활문화 동호회 활동과 교육 사업의 일원화도 그동안 꾸준히 제기된 사항이다. 그러나 이 과제들 외 생활문화 진흥과 관련한 다양한 다층적 과제와 타 분야 연계책들이 제시되지 못한 점이 매우 아쉽다.

최근 추세는 '아동-청소년-청년-중년-노인'으로 이어지는 생애주기별 문화 정책을 계획하고 지원한다. 이를 보다 단순화시키면 '교육-일-은퇴'로 재구성할 수 있다. 은퇴를 하고서도 일하며 돈을 벌고 싶어 하는 사람이 꽤 많다. 생활에 필요한 소득을 위해서 일할 수도 있지만 일상의 무료함을 벗어나 존재의 효능감과 자존감을 느끼고 싶은 바람으로 일을 하려는 은퇴자들이 증가하고 있다. 40대, 50대 이른 은퇴자들도 증가하는 추세다. 이들 역시 생을 마칠 때까지 문화예술과 여가를 '향유'만 할 순 없다고 한다. 여가로서의 문화예술이 '일'이 되기를 희망하는 이들이 꽤 많을 수 있다. 중장년 생활문화인들이 생활문화 활동의 주된 연령층을 차지하는 우리 상황에서 이들에게 생활문화 활동을 봉사로만 한정할 수는 어려운 상황인 듯하다. 『정해진 미래』(조영태, 2016)에 따르면 베이비부머 1~2세대들을 합치면 약 2,200만 명이라고 한다. 이는 앞

으로 20여 년 동안 2,200만 명이 은퇴한다는 것이다. '100세 시대'
가 예측되는 초고령사회에서 2,200만 명이 일상에서 여유롭게 매
일 여가로 문화예술, 생활문화를 즐기며 살 수 있을까? 그런 삶에
서 행복을 느낄까? 생활문화가 노인을 소외시키지 않고 사람들과
사회적 관계망을 엮어주고 상호 보살필 수 있는 기반이 되어주고,
타인에게 기쁨과 즐거움도 주는, 간혹 용돈 정도의 돈도 벌 수 있
는 기회를 줄 수 있다면 좋지 않을까? 『인구감소 사회는 위험하다
는 착각』(우치다 다쓰루 외, 2019)을 보면 초고령사회에 진입한 일본
사회도 노인 및 여성이 일상의 문화예술 활동을 통해, 특히 동호회
활동을 통해 사회적 관계망을 형성하고 주민 상호 간 교류와 협력
의 삶을 가능하게 하는 공동체적 삶의 중요성을 강조하고 있는데,
이를 '관계 예술'이라고 부르고 있다. 생활문화 활동에 중장년 이상
고령층의 참여가 높은 것을 두고 개선이 필요한 문제로 바라보는
시각이 많다. 그러나 우리 사회 노인 문제를 고려한다면 오히려 고
령인구 정책으로 더욱 확대할 필요가 있다.

생활문화 동호회들을 취미 또는 취향이 비슷한 사람들이 모인
'취향 공동체'로 부른다. 『취미가 무엇입니까』(문경연, 2019)에 따
르면 취미(趣味)는 근대 개념이다. 우리 전통에서 풍류(風流), 기
(嗜), 벽(癖), 치(致) 등으로 불리던 취미(趣味)는 서양의 'taste'가
1800년대 중반 서구 근대문화를 수용한 일본 제국을 통해 우리에

게 이식된 개념이다.

일본 국민의 근대 의식을 높이고 세련된 근대 문화를 이루려면 '교양'과 '매너'가 필요한데 그 해답을 '슈미しゅみ((趣味)'에서 찾은 것이다. 1900년대 초반, 일본의 '슈미'는 우리에게 '취미((趣味)'로 전해지고 일본 식민 지배의 수단으로, 자본주의를 체화하고 동경하는 근사한 상품으로 우리 사회가 수용하게 된다. 식민 지배 공간에서 우리에게 취미는 일본의 경험처럼 근대적 삶과 의식을 드러내는 근사하고 세련된 표상이 된 것이다. 일본의 슈미와 우리의 취미가 다른 점은 우리가 취미를 통해 일본의 식민 지배를 끊고 자주독립을 쟁취하여 타 국가로부터 지배받지 않는 강력한 근대 국가를 이루려 했다는 점이다. 우리에게 취미는 근대 교양과 매너, 자본주의 의식과 소비, 그리고 '실익'과 '힘'이었다. 앞선 서구 문명의 교양과 지식을 쌓아 실익을 구현하여 독립된 부국강병의 국가를 만들기 위한 힘을 키우는 것이 우리 취미의 목적이었다. "당신의 취미는 무엇입니까?"라는 물음에 우리는 거의 모두 같은 답을 가지고 있었다. 독서. 이렇게 독서는 우리가 선호하는 취미가 되었다. 해방, 한국전쟁, 산업화를 거치면서도 독서는 오랫동안 우리 취미의 맨 앞자리를 차지했다. 1970년대 후반부터 우리의 취미는 '레크레이숀'으로, '레져'로, '여가'로 다르게 불리면서, 차츰 근대인이 갖추어야 할 교양과 지식, 그리고 국가를 위해 헌신해야 할 실익과 힘으로부터 벗어나기 시작했다. 개인 욕구, 개성, 기호 등 타인과 차이를

드러내고 고유 정체성을 상징하는, 앙드레 고르의 표현과 같이 '사회화될 수 없는 주체'로서의 개인성을 나타내는 취미로 변화하였다(2015).

이렇게 변화하여 개별화된 우리 취미에 시민성, 공공성, 공동체성 등의 집단성과 사회성을 부여하려는 생활문화 진흥 정책의 이상과 실천 목적이 현실과 상충하는 현상 역시 생활문화 영역에서 서로 이견이 충돌하는 사안이다. 우리는 생존을 위한 경쟁 심화, 개인의 소외와 고립, 개인주의의 확대 등에 따른 여러 사회적 병리 현상에 대한 일종의 치료제로써 서로 돕고 협력하며 돌보는 '공동체'를 과거 전통으로부터 소환했다(김수중 외, 2002). 일관되고 통합적인 사회 구성체라는 통상적인 공동체 개념을 거부하는 이들도 적지 않다. 프랑스 철학자 장 뤽 낭시(Jean-Luc Nancy)는 "공동체를 '공동 존재(common being)'가 아니라 '공동 내 존재(being-in-common)'로 재인식되어야 한다"고 주장한다(권미원, 2013).

이상의 서술은 생활문화를 '취향 공동체'인 생활문화 동호회를 중심으로 봤을 때 해당하는 내용이다. '제1차 지역문화 진흥 기본계획 2020'의 생활문화는 생활문화 공동체 지원도 포함한다. 이 사업은 생활권 단위 마을 주민들이 서로 모여 마을 현안을 논의하고 이를 해소해가는 과정을 지원하는 사업으로 문화예술을 통해 관계망을 만들고 상호 협력 방안을 찾는 과정이 마을 주민의 문화

로 형성되어 발전하는 것을 주요 목적으로 삼는다. 2017년까지는 임대아파트, 주거 환경 또는 문화 환경 취약 지역, 농산어촌 등 사회, 경제, 문화적으로 소외된 계층이 주로 거주하는 마을을 대상으로 지원했으나 2018년부터 대상을 넓혀 마을 주민 공동체 활성화를 희망하는 모든 마을도 지원할 수 있게 되었다. '생활문화 공동체 만들기' 사업은 지속성 확보를 위해 도시재생, 마을 만들기, 지역 활력 등 보다 규모가 크고 다양한 주체들이 참여하는 사업들과 연계도 고려하여 추진하고 있다.

아쉽게도 생활문화 관련 논의에서 생활문화 공동체 논의는 주요하게 논하지 않는다. 아마도 문화를 예술적 측면에서 바라보는 것이 주된 관점이기에 이 논의가 크게 주목받지 못한 듯 보인다. '지역문화진흥법'의 생활문화 정의, '제1차 지역문화 진흥 기본계획 2020'의 생활문화 진흥 계획 등을 살펴보면 정부는 생활문화를 예술 장르 중심의 생활예술보다 더 넓은 시각으로 생활문화 영역을 이해하고 있으며 참여 주체도 취향 공동체인 동호회 외 다양한 일상생활의 관심사를 공유하고 현안을 해결해 나가는 생활 공동체도 포함함을 알 수 있다.

이는 현재 생활문화 관련 논의에서 풀어야 할 주요 현안인 '생활문화=생활예술?'과 '생활문화 동호회=생활예술 동호회?'에 대해 많은 이가 공감하고 동의할 수 있는, 합의한 도출이 가능함을 보여준다. 즉, 생활문화를 예술 외 다양한 일상 문화를 포함하고

동호회만이 아닌 개인과 가족, 이웃과 주민 모임 등 취향이 비슷한 사람들이 모인 동호회 외 여러 다른 형태의 공동체들도 포괄하는 개념으로 이해할 수 있다. 아울러 예술에 대한 관심과 향유 외 개인, 공동체, 지역사회가 삶의 일상에서 겪는 문제들을 문화적 실천으로 해소하고 고유의 문화를 만들어가는 행위와 과정으로도 인식할 수 있다. 예술을 넘어 문화로, 문화를 넘어 사회로 인식과 실천이 확장됨을 알 수 있다. 이는 역으로 생활문화 개념의 모호성, 불명확성, 중복성 등의 문제를 제기한다. 예술도 이 문제를 당면하고 있는 상황인 듯하다.

1960년대 일련의 미술가 그룹은 사람들의 삶과 그 삶이 뿌리 내린 장소로부터 자유로운, 언제 어디에 있어도 항상 '작품'이 되는 예술을 비판하며 '장소 특정적 미술(site-specific art)'을 주장했다. '공공장소 속의 미술'로 시작한 장소 특정적 미술은 미술관 및 박물관 등 '제도 예술 공간'을 벗어나 삶이 있는 장소에서 대중이 미술 작품을 보다 쉽고 친근하게 접할 수 있도록 함으로써 예술에 대한 이해와 관심을 높이고자 하였다.

'공공 공간 속의 미술'은 이후 건축과 만나 도시환경을 보다 세련되게 미화하기 위한 디자인 기능과 역할을 강조했다. 도시계획과 건축의 부속물로 전락한 채 작품이 자리한 장소 고유의 의미와 가치를 잃어버린 미술을 비판하며 등장한 리처드 세라의 '기울어진

호'로 대표되는 '공공 공간으로서의 미술'은 '장소 지향적 미술'을 회복하고자 노력했다. 그러나 '장소 지향적 미술'은 그 장소에 살고 있는 사람들을 주목하진 못했다. 이에 장소에 살고 있는 사람들, 특히 여성, 소수 인종, 성소수자, 취약계층 등 사회적으로 소외되고 배제된 사람들을 조명하고 그들이 처한 현실과 문제를 드러내 사회·정치적으로 공론화하기 위한 새로운 예술 운동이 나타난다.

'새로운 장르 공공미술'이라 부르는 이 새로운 흐름은 수전 레이시(Suzane Lacy)를 비롯한 일련의 작가들이 참여한 '행동하는 문화(Culture in action)' 프로젝트를 대표적 사례로 들 수 있다. '행동하는 문화'의 등장으로 '장소 지향적 미술'은 사람들의 사회적 관계를 중요시 하는 '공동체 기반 미술'로 변화하게 된다. '공동체 기반 미술'은 이후 공동체들이 겪고 있는 현실 문제에 보다 집중하면서 '쟁점 기반 미술'로 이동한다. 결국 '장소 특정적 미술'은 장소와 장소성을 잃고 '장소 불특정적 미술'로 변화하게 된다(권미원, 2013).

우리 생활문화도 유사한 변화를 겪고 있다. 1990년대 후반 등장한 '커뮤니티 아트(Community Art)'는 미술가들이 그들의 예술 현장을 미술관, 박물관, 스튜디오가 아닌 사람들의 삶 속에서 찾고자 하는 노력에서 시작되었다. 주류 미술계를 비롯한 문화계 전반에 큰 충격을 주었던 당시 시도들은 빠르게 전국적으로 확산되어 정부를 비롯한 지자체 문화예술 지원 정책의 주요 부분을 차지하

였다. 이후 벽화 그리기 등 예술가가 주도하는 몇몇 정형화된 기획 프로그램의 관행적 운용, 공공 지원이 종료되어 예술가가 떠난 후 프로젝트에 참여한 사람들 중심으로 관련 활동이 지속되지 못하는 현상, 기획자(기관)-예술가-주민들 사이에 발생하는 불평등한 위계 관계, 행정/기획자(기관)/예술가들의 '미학적 복음주의' 등의 문제들은 예술가 또는 기획자 중심의 활동을 주민 공동체 중심으로 전환시켰다(김종길, 2011). 최근에는 주민 공동체가 예술을 향유하고 공동체 문화를 만들어가는 것을 넘어 주민 생활 이슈 또는 공동체 및 지역사회의 사회적 현안을 해결하려는 시도까지 확대되고 있다.

생활문화를 논할 때 성남문화재단 사례가 자주 언급된다. 아쉬운 점은 생활예술로 칭하는 '사랑방 문화클럽 네트워크'만 다루어진다는 점이다. 성남문화재단은 2006년부터 '사랑방 문화클럽 네트워크'와 함께 구도심 재래시장, 임대아파트, 낙후된 마을 등지에서 이루어진 예술가들의 커뮤니티 아트를 지원하는 '우리동네 문화공동체 만들기'도 함께 추진했다. 예술에 대한 관심과 취향이 비슷한 시민이 모인 취향 공동체와 동네에서 함께 살아가는 주민들의 생활 공동체를, 마치 씨줄과 날줄로 그물을 짓는 것과 같이, 상호 교류하고 협력하도록 관계망을 구성하기 위한 도시공농제 세획을 수립, 추진했다(성남문화재단, 2013). '제1차 지역문화 진흥 기본계획 2020'도 생활예술로 규정되는 부분적 생활문화가 아닌 보

다 넓은 범위를 수용하는 포괄적 생활문화를 계획하고 추진하였다. '생활문화 공동체 만들기' 사업은 1차 기본계획 시행 과정에서 위에서 언급한 '장소 특정적 미술'이 '쟁점 기반 미술'과 '장소 불특정 미술'로 변화하는 유사한 과정을 경험하게 된다. 생활문화와 관련한 공론장의 논의에서는 생활예술과 생활문화 공동체를 비롯한 다양한 실천 논의가 이루어져야 하는데, 대부분 생활예술의 동호회 활동에 한정되고 있는 점은 앞으로 개선되어야 할 것이다.

3부

삶을 짓다,
예술을 살다

여는 글

박영숙

3부에서는 1, 2부에서 논의된 삶과 예술의 의미가 구현되고 있는 사례들을 만난다. 실험과 고민이 여전히 진행형인, 달그락거리는 현장의 이야기들이다. 구성도 처음 계획에서 크게 달라졌다. 약속했던 필자들에게 피치 못할 사정이 생기고 출간 예정일을 훌쩍 넘기며 코로나 사태를 겪는가 하면, 새로 필자를 찾느라 고군분투하면서 가슴 뛰는 사례들을 만나기도 했다. 결국 두 꼭지를 '재수록'하기로 결정하기까지, 드라마틱했던 그 과정의 역동이 독자들과의 만남에도 오롯이 이어져, 다양한 모색과 실천으로 확장되기를 기대한다.

처음 만날 박영숙의 글은 한 사립도서관의 이야기다. 경기도 용인의 느티나무도서관은 삶의 패러다임이 바뀌는 사회 흐름 속에서 도서관의 역할을 모색하며 '지식의 동사화'를 선언한다. 빽빽하게 책꽂이가 늘어선 '지식의 보고'로 머무는 것이 아니라, 실제 삶에 필요한 질문을 발견하고 함께 실을 짖아가는 '과정'이자 '관계'로서이 지식을 북돋우자는 것이다.

기후 변화, 도시재생, 젠더, 일과 여가 등 함께 고민할 주제들로 엮어가는 컬렉션, 세대도 배경도 다른 이웃들이 서로 경청하며 영감을 주고받는 마을 포럼이나 낭독회, 몰입의 힘이 발휘되는 그 작은 만남들 속에서 '제

공하는 공공성'이 아니라 시민의 힘이 작동하는 커먼즈의 가능성을 본다. 1부에서 강윤주가 존 듀이를 인용해 예술을 정의한 것처럼, 일상에서 벌어지는 다양한 경험들이 '완결된 하나의 경험'으로 재구성되고 통합된다. 대면 관계와 일상성이 작동하면서도 '차이'와 '사이'가 존중되는, 도서관이 갖는 묘한 공간의 힘이다.

스무 살이 된 느티나무는 새로 10년의 비전과 지속가능성을 모색하며 도서관에 메이커 스페이스를 조성하였다. 함께 삶을 짓고 나누는 동네 공방, 동네부엌, 텃밭연습장에서 무뎌졌던 감각을 깨우고 근육을 기르며 암묵지를 쌓아간다. 다양한 스타트업이 싹을 틔우고, 지속가능하도록 응원하는 신뢰와 협력의 커먼즈 문화가 뿌리내리면, 후원으로 유지해온 도서관의 '시민 자산화'도 가능할 것이라 꿈꾸며, 커뮤니티의 다양한 모임과 활동을 촉진하고 매개한다. 앞서 박승현이 제시한, '실천적인 주체화'의 과정을 함께하는 '공유 플랫폼'의 한 사례로 볼 수 있겠다. 도서관이 삶을 업사이클하는 생활문화 공간이라고 말하는 이유다.

두 번째 꼭지에서는 해외 사례들을 만난다. 2019년 열린 제1회 글로벌커먼즈 포럼의 요약본이다. 책으로 펴내기 위해 집필한 원고가 아니라 통역을 거친 발표를 그대로 옮겼기 때문에 매끄럽게 읽히지 않는 부분이 있을까 걱정도 되었다. 하지만 포스트 코로나 시대 새로운 삶의 원리로 커먼즈에 주목하면서, 국가와 자본·시장을 넘어 전 지구적인 맥락에서 모색할 필요성에 모두 공감하였다.

포럼은 지구 전체를 휩쓸고 있는 변화를 생태적 맥락, 사회정의의

맥락, 전 세계-지역 생산의 가능성의 맥락에서 살펴볼 것을 제안한다. 기후변화, 자원 고갈에 따른 위기와 불평등, 민주주의를 흔드는 사회 혼란의 대안으로 '코스모-로컬'을 제시하는 것이다. 코로나 사태를 겪으며 우리는 서로 얼마나 깊이 연결되어 있는지를 새삼 알게 되었다. 연결이 생명권 전체를 큰 위험에 빠뜨릴 수도 있는 한편, 어려움을 이겨낼 힘이 될 수도 있다는 것을 확인했다. 이러한 시점에 온라인을 통해 지식, 경험, 상상력을 세계적으로 공유하면서 작은 마을 단위에서 삶의 생태계를 만들어간다는 코스모-로컬의 아이디어는 중요한 시사점을 제공한다.

고민도 실천도 다양하고 구체적이다. 예컨대 로컬 차원의 제조에 관심이 높아지는 배경을 국가 간 인건비 차이가 줄어 아웃소싱의 필요성이 줄고 있다거나, 폐기물 수출의 한계로 각 지역에서 인풋으로 사용해야 하는 상황이라는 무척 현실적인 근거를 들어 설명한다. 이러한 이해는 전략적으로 대안을 찾아가는 데 중요한 출발점이라 볼 수 있다. 그 밖에도 네트워크 참여자들의 생계, 서로 다른 욕구를 충족할 방법, 진지하면서도 즐겁게 일할 수 있는 관계, 비영리 오픈 소스와 투자의 충돌, 소프트웨어가 거대해지는 데 따른 유지 보수의 문제 등 당연해 보이지만 미처 생각하기 힘든 문제들을 경험을 토대로 짚어간다.

전략적인 사례들도 소개한다. 로컬 푸드를 포획하려는 대자본에 대응할 방안으로 지역 기반 생산 유통을 구축하는 커먼즈의 사례, 솔루션을 공유하기 위한 기술적인 고려 사항, 기금화나 재원 조달 과정 역시 순환경제 방식으로 만들어갈 방안 등이다. 네트워크로 '부담스러운 활동을 공유'할 수 있다, 모방하기 쉽게 개발해야 지속될 수 있다, 오픈 소스가 가능하

려면 커뮤니티가 전제되어야 한다는 등, 당연해 보이지만 실천하기 쉽지 않은 덕목들을 새삼 일깨운다. 이 사례들이 코스모-로컬의 방식으로 읽혀, 독자들이 다음 포럼에 참여하거나 소개된 단체와 교류하는 사례도 생겨나기를 바라며, 재수록을 허락해준 칼폴라니연구소에 감사와 응원을 전한다.

세 번째 꼭지는 코스모-로컬을 바로 적용해볼 수 있는 사례다. 운이 좋았다. 『건축과 도시공간』 봄호의 주제가 마침 메이커운동의 건축판인 DIT(Do It Together) 마을재생이었고, 거기서 윤주선의 글을 만났다. 필자는 재수록을 허락하면서 건축도시공간연구소의 활동 성과라는 걸 꼭 밝혀달라고 당부했다. 글을 읽어보면 그 이유를 짐작할 수 있다. DIT 마을재생을 교육, 제도, 거점 공간의 세 가지 차원으로 제안하는데, 밀도 있는 경험과 섬세한 관찰, 유연하고 거침없는 상상력이 빚어낸 통찰의 깊이가 느껴지기 때문이다. 예를 들어 공공 거점을 조성할 때 설계를 미리 완성하지 않고 시공자, 설계자, 운영자, 지역민이 현장에서 아이디어를 논의하는 방식으로 진행해 Thinker가 아니라 Doer를 길러내는 교육, 지역 자산화나 시민자산화를 시도할 때 취약 계층을 고려해 자금 대신 노동력을 자본으로 인정해주는 노동지분제도, 재개발이나 재건축 지역에서 발생한 폐가구, 폐건자재를 지역에서 유통할 수 있는 거점 공간으로 '리빌딩센터'의 보급을 제안한다. 단단하게 벼려진 아이디어만큼 문장도 매력적이다. 과거에 장인이었던 전문가의 역할이 '안내자'로 변화되었다거나, 부머 세대의 DIY와 밀레니얼 세대의 DIY가 다르다는 지적은 새로운 논의를 불러일으킨다.

코로나19로 순식간에 공공서비스가 셧다운 되고 국제 교역이 단절되는 충격을 경험하면서 많은 질문들을 마주하고 있다. 여기 실린 사례들에서 실마리를 건져 올리기를 기대한다. 작은 몸짓, 작은 관계들이 힘을 갖는 세상에서 비로소 삶은 예술이 되지 않을까.

도서관, 삶을
업사이클 하다

박영숙

프롤로그 : 내일을 위한 저녁

"여기 도서관 맞아?" 2018년이 저물던 어느 겨울날 저녁 느티나무도서관. 사방을 둘러싼 서가를 보면 틀림없이 도서관인데, 음악은 한껏 볼륨을 높였고 책 대신 주먹밥, 도토리묵, 약식, 닭강정, 김밥, 찐빵…, 갖은 메뉴가 차려진 탁자에 둘러서서 환한 얼굴로 인사를 나누는 사람들이라니! 종종 열람실 한복판에서 열리는 마을 포럼이나 낭독 버스킹에 참여했던 사람들에게도 조금 색다른 풍경이었을 것이다. 한 해를 보내며 이웃들과 영화 한 편 보자고 마련한 자리였다. 그런데 영화를 꼭 불 꺼놓고 조용히 봐야 하나? 연말 저녁 어렵게 시간을 냈으니 함께 저녁도 먹고 수다 떨면서 영화를 보기로 했다. 스탠딩 포틀럭 영화제.

상영작은 「내일(Demain)」. 배우 멜라니 로랑과 감독 시릴 디옹[1]이 함께 연출해 2015년 프랑스에서 개봉한 다큐멘터리였다. 영화는 『네이처(Nature)』에 발표된 공동 연구를 소개하는 것으로 시작했다. 지구온난화나 자원 파괴로 머잖아 지구가 멸망할 수 있다는

내용이었다. 시릴에게서 그 이야기를 들었을 때 마침 임신 중이었던 멜라니는 아이가 살아갈 세상을 생각하니 그대로 있을 수 없었단다. 영화인들을 모아 카메라를 메고 길을 떠났다. 제작비도 크라우드 펀딩으로 마련했다. 그들은 인류 멸망이 식량 문제에서 비롯될 것이라는 사실을 곧 알아차렸고 농업, 에너지, 경제, 민주주의, 교육이 모두 긴밀하게 연결된 문제라는 것도 차츰 깨달았다. 영화는 그 다섯 주제에 차례로 초점을 맞추며 전개됐다.

무거운 주제에 상영 시간도 길었는데 모두 신기할 만큼 몰입했다. 재앙에 대한 '경고'가 아니라, 유쾌한 상상력을 현실로 구현한 사례들이 말을 걸었다. 당신들도 해볼 만하지 않느냐고.

"거창하게 지구를 구하려는 게 아니다. 그냥 우리가 사는 곳에서 시작했다."

완성도도 높았다. 3년에 걸친 대장정에서 담은 영상들을 얼마나 공들여 편집했을지 한눈에 알 수 있었다. 연신 몸을 들썩이게 하는 경쾌한 음악, 대륙을 가로지르는 카메라의 빠른 호흡에 잠시도 눈을 뗄 수가 없었다. 무엇보다 우리를 사로잡은 건 참으로 즐거워 보이는 등장인물들의 표정이었다. 끊임없이 탐색하고 실험하는 담담한 치열함! 그리고 자긍심. "우리 청소부들은 쓰레기를 쓰레기

1) 생태협동조합 '콜리브리' 창립 멤버이기도 한 작가이자 감독

로 보지 않죠. 유리, 종이, 음식 쓰레기, 모두 자원으로 보여요."

사이사이 배치된 전문가들의 인터뷰는 구체적인 연구 결과와 통계로 각 사례의 의미와 가치를 뒷받침해주었다. 뜻밖의 사실들도 알게 되었다. 전 세계 소비 식량의 60~75%가 소규모 농업에서 생산된다, 산업형 거대 기업농은 농업 원료를 대량 생산하지만 대부분 사료나 바이오 연료로 쓰이고 효율성도 낮다, 결국 세계를 먹여 살리는 건 소규모 가족농이다 등등….

「내일」을 이웃들과 함께 보고 싶었던 것은 하루가 다르게 변화하는 사회에서 도서관의 역할을 모색하는 데 영감을 얻을 것이라는 기대 때문이었다. 영화만큼 묵직하면서도 가슴 뛰는 여운을 남긴 그날의 저녁 식사에서 우리는 소소하게 시도해온 일들이 그저 실험이 아니라 현실적인 대안이 될 수 있겠다는 가능성과 여전히 풀어가야 할 과제를 모두 만났다.

지식의 동사화

스무 살이 되는 느티나무의 한 해를 그렇게 시작했다. 20주년 행사를 준비하는 대신, 1년 동안 앞으로의 전망을 세우는 것으로 기념하기로 했다. 사립도서관의 지속가능성(지속가능성이라 쓰고 생존이라 읽는다.)이라는 과제는 해가 다르게 무거워져, 누구보다 우리 스스로에게 지속해나갈 뚜렷한 이유가 필요했기 때문이다.

그동안 우리는 삶을 북돋우기 위해 세 가지 활동에 초점을 두고 있었다. 컬렉션, 낭독회, 마을 포럼. 하루하루 일상에서 맞닥뜨리는 문제들은 더 이상 교과서나 백과사전에서 답을 찾기 어렵고, 다양한 사람들이 정보와 자료를 공유하며 필요한 질문과 실마리를 찾아가는 과정이 중요해졌다. 그렇다면 길게 늘어선 서가에 빼곡히 꽂힌 책들이 아니라, 탐색하고 상호작용하는 과정을 '지식'이라고 불러야 하지 않을까 생각했다. 지식이 '동사'가 되기를 바랐다.

🌐 질문하는 사회, 함께 길을 찾는 도서관

컬렉션은 대부분의 도서관이 사용하는 한국십진분류법 (Korean Decimal Classification, KDC)의 변주다. 학문의 분류에서 발전되어온 분류 체계[2]는 많은 자료를 체계적으로 정리할 수 있는 유용한 도구이지만, 공공도서관에 그대로 적용하기에는 아쉬움이 많았다. 어떤 질문에 참고할 자료들이 철학, 사회과학, 기술과학, 문학, 역사 코너에 흩어져 꽂히기 때문이다. 우리는 그 자료들을 한곳에 모으고 영화 DVD, 신문이나 저널 기사, 논문, 조례까지 함께 꽂아둔다. 온라인 콘텐츠는 홈페이지 검색 결과에 주소를 링크한다. '나는 왜 이 일을 계속하는가?', '인공지능은 더 이상 SF가 아니다', '학대에 제삼자가 없다', '혼자를 기르는 법'… 같은 제목으로 컬렉션들을 엮으면서, 무디어졌던 관심을 불러일으키고 다른 시선으로 바라보며, 많은 것이 연결되어 있다는 것을 새삼 발견해 생각의 폭을 넓힐 수 있기를 바랐다.

컬렉션 주제 선정은 이용자들의 질문에서 시작된다. 구입할 책을 고르는 수서 원칙도 마찬가지다. 매주 진행하는 수서 회의는 신간 목록이 아니라 날마다 만나는 이웃들의 표정과 사회의 풍경에 시선을 두고 출발한다. 뒷모습의 표정, 다시 말해 '잠재된 요구'까지 읽으려고 애쓴다. 컬렉션은 한 번 엮은 뒤로도 새로 발견된 자료들을 더하고 덜어낸다. '큐레이션'에 대한 관심이 높아지고 있지만,

'컬렉트(collect)'하는 과정과 그 과정의 상호 작용에 무게를 두려고 '컬렉션'이라는 용어를 고수하고 있다.

컬렉션은 느티나무도서관의 킬러 콘텐츠다. 모든 활동이 컬렉션을 중심으로 연결된다. 함께 생각을 나누고 싶은 주제를 만나면 마을 포럼을 연다. 포럼에 앞서 관련된 자료로 컬렉션을 엮고, 거기서 뽑은 한 구절을 낭독하는 것으로 모임을 시작한다. 참석자들이 컬렉션을 보면서 떠올린 질문이나 경험을 이야기하면, 2부 순서로 전문가 패널들이 참고할 이야기를 들려주는 형식이다. 규칙은 한 가지. 합의된 결론을 내리려고 하지 않는 것이다. 십대 청소년부터 70대 중년[3]까지, 나이도 학력도 직업도 다양한 사람들이 서로의 이야기를 경청하고 공명한다. 포럼을 거듭하면서 경청 받는 경험만으로 얼마나 큰 응원이 되는지를 배웠다.

컬렉션에서 눈길을 끄는 책을 한 권 골라 낭독회도 꾸린다. 누군가 요일과 시간을 정해 제안하면 함께 읽고 싶은 사람들이 모여 몇 쪽씩 돌아가며 소리 내어 읽는다. 책을 미리 읽고 올 필요도 없다. 자격 요건도 의무도 없는 완전히 열린 모임이라 자연스레 서로

2) 베이컨이 인간의 정신 능력을 기억, 상상, 오성으로 나누고 각각에 대응하는 학문을 사학, 시학, 이학으로 규정한 것을 다시 역사, 예술, 과학으로 도치한 해리스의 분류가 전 세계적으로 사용되고 있는 DDC의 뿌리다. KDC 역시 DDC를 바탕으로 만들어졌다.

3) UN이 2015년 새로 제안한 연령 기준에 따르면 0~17세 미성년자, 18~65세 청년, 66~79세 중년, 80세부터 노년이다. 그렇다고 느티나무도서관에서 80대 이상 노년을 배제하는 것은 물론 아니다.

다른 관점으로 텍스트를 해석하고 다양한 경험과 생각을 나눈다. 대체로 두껍고 혼자 읽을 엄두가 나지 않던 책들을 고른다. 읽는 데 보통 1년쯤 걸리고 그만큼 특별한 관계가 된다. 일터가 아니라 삶터에서, 직장 동료가 아니라 이웃들과 엮어가는 작은 관계들이 쌓여왔다.

그 성과로 도서관이 성찰하고 모색하는 공론장, 다양한 활동과 관계망의 플랫폼, 시민이 탄생하는 제3의 공간이 될 가능성을 확인했다. 사회의 인식도 달라졌다. 도서관이 입시 경쟁을 거드는 공부방이 아니라 삶을 북돋우는 커뮤니티의 장이 되길 바라는 요구가 확산되고 있다. 하지만 그것만으로 지식의 동사화가 이루어지고 있다고 볼 수 있을까?

🌐 먹고사는 일을 북돋우려면?

「내일」의 한 장면은 두고두고 물음표를 남겼다.

"지구 환경에 관한 콘퍼런스에 갔는데 지구환경에 대한 내용이었어요. 자원 고갈이라든가, 과잉 소비라든가 이미 알고 있는 이야기들이었어요. 오래전부터 말은 많이 했지만⋯."

기후 변화를 위해 학교 파업을 선언하고 의회 앞에서 시위를 하던 십대 기후 행동가 그레타 툰베리의 질문이 겹쳐 떠올랐다. "내

가 왜 곧 사라질 미래를 위해 공부해야 하나요? 내가 75번째 생일을 맞을 2078년, 나의 자녀나 손주들은 당신들에 대해 물을 겁니다. 왜 할 수 있는 시간이 있음에도 아무것도 하지 않았느냐고.[4]”

용인에도 환경, 인권, 교육, 문화 단체들이 만들어지고 협동조합과 마을기업도 잇따라 생겨났다. 개념조차 낯설었던 사회적 경제도 빠르게 확산되는 듯 보인다. 하지만 늘 제자리걸음이라는 하소연도 그치지 않는다. 단체마다 회원은 늘지 않고 지속가능성은커녕 당장 올해를 버틸 수 있을지 고민한다. 함께 배우고 상상한 일들이 일상이 되지 못한 채 여가와 자원 활동으로 맴돈다. 어디서 트리거를 찾을까?

다음 화두는 '먹고사는 일'로 삼기로 했다. 몇 달 전부터 마음을 사로잡았던 『마을이 일자리를 디자인하다』(하토리 시게키 외, 2017)를 다시 펼쳤다. 2012년부터 2016년까지 진행된 '아와지 일하는 형태 연구섬' 프로젝트를 기록한 책이다. 그 특이한 이름의 프로젝트는 청년들의 도시 이주에 따른 인구 감소, 고령화, 섬의 공동화를 해결하기 위한 시도였다. 지역 어드바이저, 건축가, 디자이너, IT 전문가, 예술가, 인사 전문가까지, 프로젝트에 참여한 다양한 주체들

4) 그레타 툰베리, "The disarming case to act right now on climate change", 2019. 2. 13. https://youtu.be/H2QxFM9y0tY

의 목소리가 담긴 책을 그대로 덮을 수 없었다. 아와지 섬5)에 가보기로 했다.

효고현에 속하는 고베시와 아와지섬은 4킬로미터 가까이 되는 아카시해협대교로 연결되어, 배가 아니라 버스로 1시간이면 중심 도시 스모토시에 닿았다. 그래도 역시 섬이었다. 부러워할 수밖에 없는 조건. 바다로 둘러싸인 아름다운 경관에 해산물도 풍성했다. 농업, 축산, 낙농업까지 발달해 식료 자급률 110%에 달한다던 책의 내용을 실감할 수 있었다. 1980년대에 문 닫은 방적공장 건물을 공방, 전시장, 식당과 카페, 도서관까지 갖춘 커뮤니티 센터로 조성한 스모토 아티잔 스퀘어(Sumoto Artisan Square), 해변에 늘어선 온천과 호텔들의 연결망…, 풍성한 조건에 실험적인 기획이 더해진 결과였다. 밀 생산과 제면업이 발달해 점심을 먹으러 들른 식당 입구에는 갖가지 모양의 파스타가 40종 넘게 진열돼 있었고, 섬에서 생산한 고기와 우유, 치즈, 채소로 만든 음식이 이웃 공방에서 구운 접시에 담겨 나왔다. 제품과 생산자를 소개하는 독특한 디자인의 명함과 팸플릿들도 곳곳에 비치되어 있었다. 상품과 서비스를 개발하고 스토리텔링을 입히는 브랜딩까지, 지역이 가진 잠재력에서 새로운 일의 가능성을 탐색해 '나다운' 일, '아와지다운' 일자리를 만들어낸 과정을 엿볼 수 있었다.

아파트가 주거의 93%에 달하는 우리 동네에도 이런 일자리들이 생겨난다면, 더 많은 사람이 변화를 시도할 용기를 낼 수 있지

않을까. 오랜 바람이 더 간절해지던 여행길에 마침, 중소벤처기업부의 메이커 스페이스 지원 사업 소식을 들었다. 돌아오자마자 신청서를 준비해, 다행히 1억 8천만 원의 보조금을 지원받게 되었다.

5) 크기는 593㎢로 제주도의 3분의 1, 거제도의 두 배쯤이며, 인구는 제주도의 5분의 1 수준인 15만 명이다.

메이커, 동네 전파사를 잇는
업사이클링 센터

낭독회나 지역 단체들 모임에 사용하던 도서관 3층의 커뮤니티 공간을 메이커 스페이스로 꾸미기로 했다. 이름은 그대로 '물음표와쉼표'[6]라 부르기로 했다. 사무실과 기록 보존실을 지하 서고로 옮겨 동네공방을 설치하고, 행사나 직원 식사에 사용하던 동네부엌을 다섯 배쯤 키웠다. 벽을 트고 접이식 유리문을 달아 옥외 데크와 연결하니, 몇 해 전부터 작물을 심고 도시농업, 씨앗, 생명에 대해 영상도 보고 워크숍도 열던 텃밭연습장도 부엌도 쓰임새가 넉넉하게 늘었다. 마을에서 도서관으로 통하는 지름길이 생겼다.

🌐 몸의 감각을 깨워 주체적인 프로슈머로

메이커 스페이스의 콘셉트는 '동네 전파사를 잇는 업사이클링 센터'였다. 숨 쉬는 모든 순간 전자제품을 사용하면서도 고장이 나면 서비스 센터 검색밖에 할 줄 모르는 무지와 무감각에서 벗어나

보자는 의도였다. 선풍기, TV, 전축…, 못 고치는 게 없는 종합병원이었던 전파사는 1990년대부터 전자제품에 디지털 IC칩 사용이 확산되고 부품을 구하기 힘든 중국산 제품들이 밀려늘면서 자취를 감추었지만, 굳은살 박인 손으로 선반 가득 쌓인 부속들 틈에서 꼭 맞는 걸 찾아내 무엇이든 금세 고쳐내던 전파사 주인의 감각을 깨울 수 있기를 바랐다.

메이커 스페이스가 생기고 나니 할 수 있는 게 무한대로 늘었다. 부러진 경첩쯤은 3D 프린터로 출력해서 만들 수 있었다. 부속만 따로 구하기 힘들어 아깝지만 통째 버리고 새것을 사는 일을 줄일 수 있다. 소프트웨어가 많이 필요 없는 검색용 PC는 주머니에 쏙 들어갈 만한 초소형컴퓨터 라즈베리파이에 모니터와 키보드만 달아 한결 단출해졌다. 동네에 있던 자전거 가게 세 군데가 잇따라 문을 닫는 바람에 바퀴에 바람을 넣으려면 1킬로미터 넘는 비탈길을 끙끙대며 가야 했는데, 펌프에 연장들까지 있으니 언제든 쉽게 바람도 넣고 자잘한 고장은 손볼 수 있게 되었다. 낭독회를 마친 사람들이 텃밭연습장의 채소로 비빔국수를 만들어 먹으며 도서관 뜰에서 생전 장례식을 기획해보면 좋지 않겠느냐고 궁리를 한다.

6) 물음표는 도서관의 오랜 상징으로 모든 활동의 출발점이고, 쉼표는 대등한 나열, 전환 또는 반전, 마침표를 찍어 완료하는 것이 아니라 또 다른 질문과 가능성을 이어가자는 바람을 의미하며, 연주 도중 모두를 숨죽이게 만드는 '몰입'의 순간을 상징한다.

도서관 반납함에 너무 많은 책이 뒤엉켜 훼손되기도 하는데, 떨어지는 각도와 책 무게를 따져 차곡차곡 쌓이는 구조로 반납함도 만들어보자고 설계 중이다. 중학생 때부터 도서관의 단골로 자라 물리학 박사 과정을 밟고 있는 청년이 자문을 맡았다. '비건 베이킹 실험실'을 제안한 단골 이용자는 직접 부엌 입구에 컬렉션 전시대를 꾸몄다. 도화지에 크레파스로 'ppt가 아닌 손피티'를 만들어 비건의 역사부터 비건에 대한 오해와 진실, 쉽게 시도해볼 수 있는 팁까지 소개했다. 버터 대신 현미유, 달걀 대신 두부를 사용해 빵을 굽고 나눠 먹으면서, 흔히 비건이라고 하면 건강과 환경에는 좋지만 어렵고, 비싸고, 맛은 썩 좋지 않을 거라는 선입견을 싹 날려버렸다. 활동을 마치고 컬렉션에 놓인 책들을 저절로 집어 들게 된 건 말할 나위도 없다.

'현대 문명이 잃어버린 생각하는 손'이라는 부제를 단 리처드 세넷의 『장인』(2010)은 도서관에 메이커 스페이스를 구상하는 데 중요한 영감을 주었다. 문제를 풀고 문제를 찾는 일을 꼬리를 물고 실험처럼 이어가는 장인의 시간은, 물음표를 화두로 이어온 도서관 활동을 일상의 삶으로 넓혀갈 열쇠였다. 무뎌진 몸의 감각을 깨우는 경험이 손과 머리, 뇌와 근육 사이의 대화를 불러일으킨다면, '가르치지 않아서 더 큰 배움터'가 되고자 했던 도서관의 오랜 노력이 다른 층위로 성과를 보게 될 것이라 기대했다. 서로 영감을 얻고

지적 자극을 주고받으며, 머리만으로는 절대로 배울 수 없는 암묵지가 쌓여갈 테니까 말이다.

손을 움직이고 오감을 사용해 무언가를 꼭 맞춤한 형태로 만들면서, 불안에 싸인 수동적인 소비자에서 자신감 있고 주체적인 프로슈머로 변신하는 경험을 하고 있다. 그 과정에서 만나는 작은 관계들은 일상에 더없이 문화적인 틈을 벼리고 있다.

🌐 일상에 가치를 더하는 업사이클링

'잠재' 이용자들에게 말을 걸 기회도 늘어났다. 책이나 도서관에는 관심이 없었지만 공구를 빌리러 왔다가, 분갈이에 쓸 퇴비 한 줌을 얻으러 왔다가 도서관 회원이 되기도 한다. 도서관은 바로 이런 지점에서 '우연한 만남'의 힘이 작동하는 곳이다. 그저 동네 아줌마로 보였던 사람이 "바람 넣는 거 도와줄까?" 하고 나서는 일을 얼마든지 기대할 수 있는데, 알고 보니 자전거 동호회 회원이었던 그이가 기어의 구조나 브레이크 작동 원리까지 알려주면서 친구가 된다면? 그날 이후 '이웃'이라는 말에 대한 이미지가 달라진다. 삶이 업사이클 되는 순간들, 메이커 활동에서 '관계'에 집중하는 이유다.

업사이클은 업그레이드(upgrade)와 리사이클(re-cycle)을 더한

개념으로, '쓰임이 다한 물건'을 버리지 않고 새로운 가치를 더하는 일이다. 재활용은 물건을 분해해서 다시 재료로 만드는 과정에 품질이 저하되는 다운사이클링(downcycling) 방식이라고 정의하면서, 이에 대척되는 개념으로 업사이클링(upcycling)이 등장했다."[7] 국내에서는 2007년 무렵 디자이너 그룹을 중심으로 시작해 2013년 한국업사이클디자인협회(KUD)가 설립되면서 본격적으로 인프라가 구축되었다.

도서관은 메이커와 업사이클링 문화가 뿌리내리기에 최적의 조건이다. 동네 사람들이 일상적으로 드나드니 어딘가 한 군데 이가 빠진 물건, 뜻밖에 그 빈 구석을 채울 수 있는 물건들을 얼마든지 만날 수 있다. 그리고 손만 뻗으면 창의력에 불을 켜는 자료들이 가득하다.

겨우내 열람실에서 열린 사진 전시회에서 멋진 업사이클링 사례도 만났다. 2020년 7월 시행될 도시공원 일몰제[8] 시행을 앞두고 동네 저수지 주변의 공원을 지키려고 나선 주민들의 사진을 명절 선물을 받은 상자나 쇼핑백을 오리고 붙여 만든 액자에 전시했다. 간절한 바람과 함께한 수고가 오롯이 담긴 액자들은 사람들의 눈길을 끄는 데 톡톡히 몫을 했다.

돈으로 환산되지 않는 '의미'에 가치를 부여하는 인식의 변화는 업사이클링이 지역의 경제활동으로 연결될 가능성도 기대하게 한

다. 단순히 생산자와 소비자로 연결되던 관계에 구체적인 만남, 상호작용의 경험, 이야기가 덧씌워지면서 '새것'이 아니라 시간과 기억이 빚어내는 '새로운 의미'를 가질 것이기 때문이다.

다양한 메이커들의 실험이 업사이클링 문화로 확산되면 몇 년 뒤 동네에서 비닐봉지나 일회용품은 볼 수 없지 않겠냐고, 기분 좋게 허세를 떨곤 한다. "세상이 우리에게 쓰레기를 보내면, 우리는 음악으로 돌려주죠!(The world sent us trash, we send back music!)"라는 슬로건으로 감동을 준 '랜드필하모닉 오케스트라'[9] 아이들의 성장과 마을의 변화를 정말 우리 동네에서도 만나게 되지 않을까.

⊕ 신뢰와 협력의 커먼즈 문화

모든 게 순조로운 건 아니었다. 운영 방식이 '어렵다'는 사람이 많았다. 시간당 공간과 장비 이용료를 정하면 오히려 편할 텐데 진

7) 릴리쿰, 『손의 모험』, 코난북스, 2016.

8) 공원이 도시계획 시설로 지정된 후 재정적인 문제로 10년 이상 사업이 집행되지 않을 때 자동으로 지정이 해제되는 제도다. 70~80년대 도시화 과정에서 많은 공원이 도시계획 시설로 결정되었지만 도로, 학교, 시장, 광장 등에 우선순위가 밀려 토지 매입조차 이뤄지지 않는 장기 미집행 사례가 많아졌다. 1999년, 도시계획이 결정된 토지에 10년 이상 집행하지 않는 것은 재산권을 침해하는 행위라는 위헌 판결이 내려지면서 2020년 7월 1일부로 전국 수천 개 장기 미집행 공원이 해지될 상태에 처해 있다.

9) 파라과이의 쓰레기 매립지 카테우라, 바이올린 한 대 값이 집 한 채 값과 맞먹는 동네에서 쓰레기 더미에 버려진 깡통과 파이프로 악기를 만들어 꾸린 아이들의 오케스트라. 「랜드필 하모니」(그래햄 타운슬리, 2015)라는 영화로 만들어져 제7회 DMZ 국제다큐영화제에서도 소개되었다.

짜 무료로 써도 될지, 어디까지 허용될지 몰라 망설여진단다. 가능한 한 틀을 제한하지 않고, 아니 오히려 틀을 깨고 경계를 넘어 상상력이 폭발하길 바랐는데, 낯선 방식의 모호함(?)이 받아들여지기까지 꽤 시간이 걸릴 듯하다.

두 가지 작전을 세웠다. '여기 붙어라'와 '메이커 밴드'. '여기 붙어라' 게시판에 해보고 싶은 활동을 써 붙이면 함께할 사람들이 참가 신청을 해서 프로그램을 진행하는 방식이다. 다양한 활동이 하나둘 이어졌다. 무동력 카빙, 보드게임 만들기, 독립출판, 습식 수채화…. 계속 켜두기 아까운 계단실 전등을 센서 감지형으로 만들어보자는 제안처럼 한두 달씩 오지 않는 참가자를 기다리는 활동도 있다. 프로그램마다 관련된 컬렉션이 활용되고 만들어진다.

조금씩 변화가 감지된다. 이해하기도 어렵고 실천에 옮기기는 더 어렵다던 공유의 방식이 어느새 구현되고 있는 상서로운 증거들을 만난다. 집에서 굴러다니는 믹스커피를 한아름 가져다놓는 사람, 여행길에 사온 라면에 '조리법' 메모를 붙여놓고 가는 사람, 고맙게 잘 먹었다는 쪽지와 함께 사과 몇 알을 두고 간 사람, 다 쓴 휴지속이나 빈 포장용기를 공방 재료함에 넣고 가는 사람…. 익명의 기부자와 수혜자들의 흐뭇한 소통이 이어지고 있다.

메이커밴드는 TV 방송의 오디션 프로그램 '슈퍼밴드'에서 따온

이름이다. 클래식, 재즈, 록, 힙합…, 장르도 악기도 다양한 연주자들이 밴드를 구성해 경합을 벌이는데, 매회 폭풍 성장해 연주가 믿기 어려울 만큼 감동을 더하는 것을 보고 그 콘셉트를 채용하기로 했다. 비닐을 쓰지 않도록 물리적 원리를 활용한 빗물 털이기, 아두이노로 태양광을 사용하는 스프링클러, 재생 가능한 소재로 만든 컵과 도시락 용기…, 무엇이든 만들어보자고 누군가 프로젝트를 제안하면 목공, 바느질, 미술, 어떤 활동이든 관심 있는 멤버로 참여하는 방식이다. 사진이나 영상으로 담아 SNS로 공유할 사람도 물론 환영. 재료를 후원하거나 홍보를 거들거나 시제품을 사주거나, 창의적인 방식으로 응원하는 이웃들이 서포터즈를 꾸리고 경매 형식의 크라우드 펀딩을 시도해 프로젝트를 선정하려고 한다. 좋은 조건으로 공간을 내주는 '인생선배 집주인' 캠페인까지 등장하지 않을까 기대한다.

　　메이커밴드가 스타트업으로 이어진다면 이미 연결되어 있는 네트워크의 마디마디마다 새로운 관계가 만들어질 것이다. 마치 흙에 살짝 닿기만 해도 며칠 새 화단을 뒤덮는 도서관 뒷문 옆 바위취의 땅속줄기, 리좀(rhyzome)처럼. 리좀은 뿌리-줄기-가지-잎의 수직구조가 아닌 수평의 관계망이다. 들뢰즈와 가타리가 『천 개의 고원』(2001)에서 묘사한 것처럼, 시작하지도 끝나지도 않으며 중심도 없이 언제나 사이이고 중간이다. 그러고 보면 바위취는 참으로 도서관에 어울리는 식물이다.

도서관은 태생이 공유다. 도서관이 뿌리를 둔 공공성은 연결하고 협력하는 커먼즈(commons) 문화의 토대가 될 수 있다. '적절한 익명성'은 작은 관계를 만들어가는 데 막강한 힘을 발휘한다. 이름이나 배경을 알지 못해도, 아니 굳이 알려고 하지 않으면서도 위험을 느끼지 않고 눈인사를 건넨다. 『인간의 조건』(한나 아렌트, 2015)에서 말하는 '복수성(plurality)'과 '사이(in-between)'가 전제된 '친밀권'의 영역으로 볼 수 있다. 도서관은 사적인 활동이 공적 의미를 가질 수 있는 곳이다. '인격적 상호작용'이 이루어지는 우연한 만남(serendipity)의 기회가 가득하다. 메이커 스페이스로 그 가능성이 몇 배로 증폭되었다.

지속가능성을
위한 모색

⊕ 동네 청년들이 배우고 연애하고 일하며
살아갈 수 있기를

먹고사는 일에 대한 고민이 깊어진 것은 오랜 부채 의식 때문이 기도 했다. 도서관을 만들기 시작한 1999년 무렵, 인구 8만 남짓의 '읍'이었던 수지는 개발 바람이 한창이었다. 인구 유입률 전국 최고 기록을 연거푸 갱신하며 '원주민마을'이 인구 35만의 아파트 단지 로 탈바꿈했다. 낡은 구옥이나 비닐하우스 가건물에 살던 사람들 은 '법적 근거'가 없다는 이유로 제대로 보상도 받지 못했다. 할아 버지부터 같은 초등학교를 다닌, 여기서 나고 자란 아이들이 동네 를 떠나게, 아니 쫓겨나게 된 것이다. IMF의 후유증을 앓으며 알코 올 중독이 된 아빠, 가난과 폭력을 못 이겨 집을 나간 엄마와 함께 머물 곳까지 잃어버린 아이들은 창문도 없는 고시원이나 다세대주 택 반지하, 옥탑방을 전전했다. 이렇게 슬럼이 형성되는구나. 양극 화라는 말이 눈앞에서 벌어지는 시간을 도서관이 함께 겪었다.

콜롬비아 메데인 시의 '예스파냐도서관공원(Spain Library Park)' 도서관 사진을 보고 전율을 느꼈던 건 같은 시기에 정반대의 변화를 이루어낸 사례였기 때문이다. 그곳에도 우리 아이들과 꼭 닮은 아이들이 있었다.

『도서관을 훔친 아이』(알프레드 고메스 세르다, 2018)의 주인공 카밀로는 술주정뱅이 아버지의 폭력에 못 이겨 도서관에서 훔친 책으로 술을 사고, 도서관 건축 현장에서 훔친 벽돌로 쌓은 집의 벽을 숨기려고 진흙을 바르느라 숨이 가빴다. 그러면서도 어른들이 미쳐버린 동네라고 말하는 메데인을 세상에서 가장 아름답다고 여기며 밤 풍경을 보려고 산동네 비탈길을 달렸다.

마약 카르텔과 반군의 거점이었던 메데인 시는 1990년대까지만 해도 라틴아메리카에서 가장 위험한 도시였다. 살인 사건 발생률이 세계 최고 수준이라 아무리 공권력을 동원해도 치안 유지에 한계가 있었다고 한다. 그런데 낡은 집을 허물고 반듯반듯하게 아파트 단지를 만드는 대신, 가장 아름다운 건물을 지어 도서관공원으로 조성했다. 길고 위험한 비탈길을 거치지 않고 중심가까지 오갈 수 있도록 '관광용이 아닌 대중교통 수단'으로 케이블카를 설치하고, 구석구석 옥외 에스컬레이터도 놓았다. "관광객보다 현지 주민들을 우선으로 생각하며 공공의 공간을 마련"[10]한 메데인은 변화

10) 박용남, 「도시혁신 실험, 콜롬비아 메데인의 경우」, 『녹색평론』(통권167호, 2019.7+8월호)

의 출발점을 시민의 힘을 기르는 데에서 찾은 것이다.

'강남까지 00분 소요'라는 슬로건이 부동산 값을 좌우하는 우리 동네도 보행자, 자전거가 우선인 교통 정책, 주민들이 운영하는 마을버스, 청년임대주택 같은 사업을 시도해본다면, 이곳의 카밀로들이 일하고 연애하고 아이도 낳아 키우며 살 수 있는 마을이 되지 않을까.

⊕ 연대와 거버넌스

그 간절함이 꿈으로 머물지 않으려면 무엇을 해야 할까. 일한 만큼 번다는 시장논리와 시혜적 복지 외에 대안의 살림살이를 상상하고 시도하는 변화, 그 지점에 도서관의 역할이 있다고 생각했다. 거래만이 아니라 선물을 주고받는 경제, 노동 여부와 상관없는 기본소득, 사회주택, 스타트업처럼 아직은 낯선 개념들을 대안의 비전으로 공감할 기회를 늘려야 한다. 『21세기 기본소득』(2018)에서 필리프 판 파레이스가 말하는 것처럼 유토피아적인 비전이라는 것을 인정하면서 '모종의 지적인 모험이라는 용기 있는 행동'으로 만들기 위한 노력이 필요하다. 그러면서 불안을 걷어낼 수 있도록 가능성을 확인하는 경험을 이어가야 할 것이다. 소소한 실천들을 서로 연결하고 확장해나가는 연대와 거버넌스가 필요하다. 만일

태양광 패널 설치나 빗물 처리기 제작 워크숍에 아파트 입주자 대표들을 초대해 단지별로 한 군데씩 사업을 추진한다면 가시적인 성과를 기대할 수 있고, 의미 있는 변화의 계기가 될 것이다. 우리는 지역 커뮤니티들을 연계하고 북돋우는 데 좀 더 힘을 쏟기로 방향을 정했다.

촛불의 경험을 마을에서 이어가자는 취지로 몇몇 단체가 주도한 민주시민 교육에는 마을 포럼으로 연계했다. 동참한 단체 활동가들로 낭독회 모임도 꾸려졌다. 지방선거 앞뒤로 시민단체들이 연대하여 민관 협치 조례를 제정하고 협치위원회를 구성하는 과정에도 힘을 보탰다. 함께 풀어갈 의제를 선정하고 공무원, 시의원, 전문가들을 초대하는 간담회나 원탁 토론 형태의 시민 공론장이 열릴 때마다 도시재생, 환경, 교육, 사회적경제, 생활문화, 돌봄 등 의제에 관련된 컬렉션을 엮어 전시한다. 사서들이 원탁에 함께 앉아 즉석 레퍼런스와 기록을 지원하기도 하고, 활동을 기획하고 홍보하는 과정에도 자료와 레퍼런스를 제공한다. 작지 않은 변화가 감지된다. '돌봄'이 협치 의제로 선정되면서, 일방적으로 서비스를 제공하는 시설을 늘리기보다는 지역에서 함께 돌보고 서로 돌보는 활동을 북돋우고 그 활동이 가능하도록 인프라를 마련하는 방향으로 돌봄 패러다임의 변화가 논의되고 있다. 돌봄이 그저 고단한 과업이 아니라 한 인간의 성장을 풍요롭게 만들고 모두의 성장의

드라마가 될 수 있겠다는 짜릿한 가능성을 엿보고 있다.

어쩌면 『타자를 위한 경제는 있다』(깁슨-그레이엄, 2014)에서 제안하는 '공유재화(化)'가 이 사립 도서관의 지속가능성에 하나의 대안이 될 수 있지 않을까 기대하고 있다. 홍기빈 칼폴라니사회경제연구소장이 말하는 것처럼 '관계가 자본이 되는' 경제활동이 골목 구석구석에 등장하고 신뢰와 협력의 커먼즈 문화가 뿌리내린다면, 재단에서 운영해온 도서관을 커뮤니티의 힘으로 꾸려가는 길도 모색할 수 있을 거라는 바람이다. 풀어야 할 과제가 많겠지만, 생각만 해도 마음이 놓이고 설레는 가능성이다.

⊕ 도서관+생활문화, 삶에 서사를 입히는 버스킹

지식의 동사화를 도모하는 모든 과정은 문화적이다. 그런데 도서관을 복합문화공간으로 만드는 사례가 늘고 생활 SOC 사업에서도 도서관을 주목하는 상황을 바라보는 도서관계의 시선이 곱지만은 않다. "지금도 일손이 모자라는데 생활문화까지 더하라고?" 현장의 고충을 짐작하지 못할 바 아니고 심각하게 우려되는 사례도 많지만, 문제의 핵심은 분명히 짚고 싶다. 도서관이나 생활문화를 분리한 채 '사업'이나 '시설'로만 바라보는 데에서 비롯된 안타까운 결과라 생각한다. 일상의 삶을 중심으로 연계하고 협력할 길을

찾아야 한다. 생활문화가 도서관 활동에 역동을 더하는 순간들은 이미 수없이 경험했다. 생활문화 영역에서 보면, 일상성과 공공성, 다양성과 자발성이 작동하는 도서관은 참여 대상을 확장하고 커뮤니티에 스며드는 장이 될 수 있다. 책과 자료, 사람들이 상상력에 불을 켜는 건 말할 나위도 없다.

실제로 느티나무도서관에서 생활문화가 빛을 발하는 순간은 컬렉션 제목이다. '심플 라이프는 결코 단순하지 않다', '데이트 폭력은 사랑 싸움이 아니다', '정신질환에도 사회적 맥락이 있다', '나는 왜 페미니즘이 불편하죠?'…. 짤막한 문장으로 메시지를 담기란 무척 어렵지만, 관심이 없거나 너무 익숙해져 깊이 생각해볼 기회가 없었던 사람에게까지 가닿는다. 주제에 꼭 맞으면서도 매력적인 제목을 찾느라 사서들이 긴긴 토론을 거치고, 전문가에게 레퍼런스를 청하기도 한다. 일상의 순간들에 의미, 낭만, 서사가 입혀지는 무척 예술적인 작업이다.

도서관이 시대의 요구에 호응하려면 커뮤니티의 지적 활동을 매개하고 촉진할 수 있는 역량이 필요하다. 책을 빠르고 정확하게 찾도록 암호처럼 분류 기호를 매기고 좌석을 관리하느라 번호표를 배부하는 일은 이미 기계가 대체했다. 쾌적한 환경에서 인터넷 강의를 들을 수 있도록 책상마다 콘센트를 설치하고 냉난방 효율이나 와이파이 속도를 높이는 것만으로 '이용자 중심 서비스'라는 표

현을 쓰기는 어렵다. 취업준비생 독서실 역할은 이제 멈춰야 한다. 삶을 업사이클 하기 위해서는 먼저 도서관의 업사이클링이 필요하다. 일방적인 서비스 제공이 아니라 북돋우고 불러일으키는 역할에 맞게 조직 문화와 업무 구조를 혁신해야 한다. 소모적인 행정 사무는 과감하게 덜어내야 한다. IT가 발달한 덕에 그런 변화를 가능하게 해줄 여건도 마련되었다. 절호의 기회를 놓치지 않기 바란다.

에필로그 :
도서관 문화, 삶의 업사이클

「내일」을 상영하던 날 도서관에서 준비한 거라곤 식탁보, 수저, 미처 식기를 가져오지 못한 이들을 위해 우유팩을 씻어 말린 접시가 전부였다. 컬렉션은 디폴트. 참, 안내문도 있었다. "가져온 접시는 집에 가서, 빌린 접시는 3층 부엌에서 설거지. 의자는 보관함에서 가져다 앉고 제자리에. 이름표는 손수 써서 가슴에 붙이고 돌아가는 길에 방명록 바구니에 담기."

영화가 끝나고도 사람들은 쉬 자리를 뜨지 못했다. 도서관 사서들이 함께 볼 컬렉션을 안내하고 마을에서 텃밭을 일구는 사람들 활동도 소개됐다. 이웃 이용자가 쓴 『도서관 옆집에 산다』(윤예솔, 2019) 출판을 위한 텀블벅 모금 안내 피켓을 든 사서가 라운드 걸처럼 한 바퀴 돌며 홍보를 하고, 한 청년은 '용인의 내일' 다큐멘터리를 만들어보겠다는 포부를 말하는가 하면, 공개 낭독회를 계획하고 있는 낭독 모임에서는 정성스레 만든 초대장 꾸러미를 나눠주었다. 영화 배경음악은 담담하게 말을 건넸다. "We can make change. Start looking around. You will get it all the omens, all

the signs." 그날 우리는 도서관이 이제 견고하게 지식을 쌓아놓고 답을 제공하는 곳이 아니라, 우리가 발 딛고 선 오늘을 읽고 더 나은 내일을 위한 질문을 발견해 실천을 모색하는 장이 될 수 있다는 사인과 가능성을 발견했다.

다시 1년. 도서관 스무 번째 생일잔치는 이용자들이 마련한 '느티나무 헌정 연주회'로 소박하지만 풍성하게 채워졌다. 「내일」의 배급사 플랫폼C의 이은진 대표는 느티나무에 다녀간 뒤 사진 전시회를 열었다. 「크리스 조던: 아름다움 너머」[11]. 전시로 알게 된 다큐 「알바트로스」를 물음표와쉼표에 배경 영상으로 틀어놓기로 했다. 그레타 툰베리는 태양광 요트로 대서양 건너 뉴욕의 UN 기후행동정상회의에 참석해, 희망보다 필요한 건 행동이라고 다시 힘주어 말했다. "How dare you!"를 거듭하며. 그렇게 하루하루 새롭게 만난 질문과 경험은 도서관 자료로 차곡차곡 아카이빙이 되고 있다. 환경, 에너지 관련 자료로 엮었던 '착한 전기는 가능한가', '또 흔들린다'에 이어 '1.5도, 생존을 위한 멈춤'이란 컬렉션도 더해졌다.

새로운 프로젝트로 컬렉션 버스킹도 시작했다. '전시회' 대신 '버스킹'이라고 이름 붙인 까닭은 의도되지 않은 만남과 상호작용에 대한 기대 때문이다. 그곳에 깃들여 사는 사람들과 지나치던 사

11) 2019.2.22.~2019.5.5. 성곡미술관에서 열린 사진전

람들까지. 실제로 사전 답사를 하고 파트너가 될 이들을 찾아 어떤 컬렉션들을 어떻게 배치하고 누구를 초대해 어떤 행사를 마련할지 공들여 기획하지만, 그대로 실행된 적은 없다. 지역 축제, 시청 로비, 맥주 펍, 미술관…, 너무 다른 장소들이라 완벽한 시뮬레이션은 당초에 불가능한데, 오히려 그런 조건이 빚어내는 긴장의 에너지가 풍성한 변주를 불러일으킨다. 강렬한 현장성에서 비롯되는 버스킹의 매력. 도서관이 일상의 시간과 삶터의 공간들을 업사이클링 하는 힘은 그 지점에서 비롯된다. 그래서 오늘도 가슴 뛰는 만남을 기대하며 새로운 질문에 말을 걸고 손발을 움직인다. 사부작사부작.

21세기 거대한 전환 :
자립적 친환경 공동체로서의 커먼즈를 향하여

홍기빈 외 '글로벌커먼즈 포럼(제1회)' 발표자들

우리의 지향 : 삶, 자유, 커먼즈

　지금 새로운 문명의 원리를 찾아내야 한다. 기존의 원리는 우리를 파멸로 이끌고 있기 때문이다. 그 대표자의 한 사람인 존 로크는 300년 전 개인의 생명, 개인의 자유, 개인의 재산을 보호하는 것이 문명의 원리라고 주장한 바 있다. 개인이 스스로의 노동으로 만들어낸 것들을 그 개인의 배타적 소유물, 즉 사유재산으로서 보장해줄 때만 모두의 생명과 자유가 보장된다는 것이었다. 하지만 오늘날의 세계는 로크가 꿈꾸었던 이상과는 거리가 먼 상태에 있다. 압도적 다수의 사람들은 불평등과 경제적 불안으로 인해 더 많이 가진 이들에게 종속되는 상태에 내몰렸고, 거대한 기후 위기(climate crisis)로 인해 비단 인간뿐만 아니라 지구 위의 생명권 전체가 목숨을 잃을 위협에 처하였다. 그 누구도 생명과 자유를 보장받았다고 말할 수 없는 상태다.

　삶과 자유는 포기할 수 없는 가치이며, 이는 몇몇 개인이 아니라 우리 모두, 인류 전체에게 보장되어야 한다. 이에 개인의 자유가 아니라 우리의 자유, 개인의 생명이 아니라 우리의 생명을 보호

할 방법으로 개인의 재산이 아닌 우리 모두의 커먼즈(Commons)를 제안한다. 21세기의 오늘날 우리가 처한 도전, 즉 개인이 아닌 우리 모두에게 닥쳐온 생명과 자유의 위협에 대처하기 위해서는 새로운 대응이 필요하다는 것이며, 그중에서도 커먼즈는 가장 효과적이고 강력한 해법의 하나다. 사유재산이 보장되는 사회는 최소한 형식적으로나마 모든 개인의 생명과 자유를 보장하는 사회를 가져온 바 있다. 커먼즈가 보장되는 사회는 우리 모두의 생명과 우리 모두의 자유를 가져오는 데에 반드시 필요하다.

이러한 깨달음은 이미 우리 옆에 와 있다. 우리의 좋은 삶에 필요한 것을 스스로 조달하기 위한 사람들의 자발적 실천과 '국가'와 '자본/시장'을 넘어서는 조직 방식으로서의 커먼즈에 대한 이론적 연구는 세계 곳곳에서 자라나고 있다. 함께 모여서 이론과 실천을 공유하고 결합시켜 나가야 한다. 지구 전체가 커먼즈이며, 삶이 커먼즈다. 함께 모이는 우리의 모임이 커먼즈의 맹아다.

21세기 거대한 전환 :
자립적 친환경 공동체로서의 커먼즈

서울시 또한 전 세계의 다른 도시들과 마찬가지로 지금 전 지구를 휩쓸고 있는 근원적 변화에 직면해 있다. 이를 이해하기 위한 몇 가지 맥락을 살펴보자.

첫째, 생태적 맥락이 있다. 임박한 기후 위기는 전 지구적 차원에서나 국지적 차원에서 여러 다양한 자원들의 고갈이라는 심각한 위협을 암시하고 있다. 그리고 엄청난 생태적 파괴를 필연적으로 불러올 현재의 신자유주의(neoliberalism) 무역 체제는 더 이상 유지될 수 없음이 분명하다. 따라서 도시와 지방 같은 작은 지역 단위에서 장래의 '신진대사 시스템'을 유지할 방법이 무엇인지는 현실적으로 심각한 문제다. 지역 단위에서 식량, 수자원, 그 밖의 복합사회 존속에 필수불가결한 필수품을 조달할 수 있는 방법은 무엇이며 그 원천은 어디인가?

둘째, 사회 정의적 맥락이다. 가지가지의 불평등은 쉬지 않고

늘어났으며, 이로 인해 각 나라 내부에서나 전 지구적으로 정치적인 상전벽해가 일어나 있다. 지구 곳곳에서 불길한 증후가 목격되고 있으며, 현재의 격변이 조만간 민주주의, 그리고 근대사회가 소중히 해온 유산과 가치들을 위협할 수 있다는 것을 시사하고 있다. 서구의 많은 나라들은 이미 그러한 혼란 속에 있으며, 아시아의 나라들 또한 경제 성장 엔진이 기능 부전을 보이는 가운데 갈수록 사회 혼란에 취약한 상태가 되어가고 있다.

세 번째 맥락은 '전 세계-지역 생산'의 가능성이다. 이는 전 지구적으로 벌어지고 있는 지식 공유와 국지적인 지역 단위에 자리 잡은 물질적 생산을 결합한다는 의미다. 실제로 디지털 사회가 발흥하고 '초연결성'이 발현되면서 전 지구적으로, 또 좁은 지역에서 지식 공유가 벌어질 터전이 마련되었다. 우리는 지식 공유 관행이 자리 잡게 되면서 다양한 생산 활동 인프라가 누구를 위하여 누구에 의하여 어떤 방식으로 조직되는지 근본적인 변화가 나타날 것이라고 믿는다. 또한 도시와 지방과 같은 지역 단위들이 다종다기한 생산 활동이 벌어지는 역동적이고도 자율적인 장소가 될 수 있다고 믿는다.

이러한 유형의 '전 세계-지역' 생산을 가능케 할 다양한 네트워크, 그리고 그것들에 기반하여 생겨날 사회 시스템의 미래 발전에

있어서 중요성을 갖는 두 가지 측면이 있다.

① 커먼즈라는 사회제도를 중심으로 조직되는 상호화 과정(커머닝 commoning이라고도 한다.)은 '기계제 시대'가 시작되기 오래전부터 문명과 사회를 건설하는 필수불가결한 요소였으며, 생태 파괴 수준을 크게 낮추면서도 각종 인적 서비스와 생태적 재생 능력을 풍부히 갖춘 복합사회를 유지하고자 하는 우리의 노력에서 핵심 역할을 하게 될 것이다. 커먼즈는 글자 그대로 어떤 문명이 스스로를 유지하기 위해서 반드시 갖추어야 할 요소다. 따라서 도시와 지방이 회복 탄력성이 큰 스스로의 조달 시스템을 구축하는 전략을 수립하고자 한다면 커먼즈야말로 그 출발점이 되어야 한다. 서울은 이미 몇 년 전에 '공유도시'를 선언하고 이러한 방향의 변화에서 예비 단계를 시작한 바 있다. 하지만 그 노력은 일정한 한계를 가졌다. 첫째, 이 '공유도시' 개념은 '플랫폼 비즈니스' 쪽으로 편향되어 있다. 둘째, 이는 기존의 각종 서비스를 재분배하는 데에만 초점을 둔 결과 생산 활동 자체를 장려하지는 못하고 있다.

② 기저 성격을 지닌 '물질적 생산의 보완성,' 즉 우리가 '전 세계-지역' 생산이라고 부르는 것은 사실상 두 구성물로 이루어져 있다. 첫째는 만인에게 기술 지식에 자유롭게 접근할 수 있도록 하는 동시에 지식의 공동 생산에 참여하도록 해주는 전 지구적

지식 커먼즈 네트워크다. 두 번째는 다양한 생산자들에게 그들이 살고 있는 도시와 지방의 현지 생태 현실과 가장 잘 어울릴 수 있게 해주는 협력의 생태계다. 이 두 요소는 서로 독립적으로 진화해온 것들이지만, 최근에 나타난 '분산 제조업 기술'의 발전을 통하여 이 두 개의 경로가 하나로 수렴될 가능성과 현실성이 아주 높아졌다.

마지막으로 대단히 중요한 문제가 있다. 지정학적 변화, 그리고 국민 국가의 위기라는 맥락이다. 이 맥락이 우리에게 의미를 갖는 이유는, 이로 인해 전 지구의 수많은 도시가 경제 기반을 다시 자기들의 영토 내부로 재지역화하고 있기 때문이며, 이는 바르셀로나 서약에서 잘 드러난다. 이 도시들은 지역 자연 생태계의 격변이라는 맥락 속에서 기초 생산물들 및 서비스를 공급할 수 있는 방식을 찾아내기 위해 노력하고 있다. 20세기 초만 해도 도시 및 인근 지역 식량 수요의 60퍼센트를 도시 내부에서 생산한 곳이 많았다는 점을 감안하면 이는 이상하게 여길 일이 아니다. 이러한 이행은 유기농 및 재생가능 에너지 분야에서 이미 본격적으로 진행되고 있다. 벨기에 겐트 시의 커먼즈에 대한 예전의 연구가 잘 보여주고 있듯이, 거의 모든 조달 시스템에서 도시 커먼즈가 괄목할 만한 성장을 보여왔다.

🌐 도시 커먼즈의 확대를 위한 기본 체계

닐 고렌플로(Neal Gorenflo)[1]

코스모-로컬 프로덕션이 미국에서 어떻게 진행되고 있는지 소개한다. 오픈 매뉴팩토링은 글로벌하게 제조한다. 코스모-로컬은 여기에다 P2P를 합친 방식이다. 코스모-로컬 프로덕션 스택(stack)에는 여덟 가지 층위가 있다. 비전, 가치, 목표, 사회 자본, 금융, 거버넌스, 정책, 기술 등.

① 비전 : 제조를 통해 사람들이 그들의 미래에 대해 어떤 그림을 그리고 있는가다.

② 가치 : 사람들이 무엇에 가치를 두는가다.

③ 목표 : 비전과 가치가 구체적 타깃으로 변화하는 것이다.

④ 사회 자본 : 인적 자본과 사회 자본은 목표를 실현하기 위해 어떻게 준비되고 이동되는가 하는 것이다.

⑤ 금융 : 금융은 제조를 위해 어떻게 자금을 받는가다. 여기에는 회계 시스템이 포함된다.

⑥ 거버넌스 : 의사 결정을 위한 규칙들이 어떻게 만들어지고

1) 공유경제와 관련된 여러 정보를 전하는 동시에 행동을 조직하는 온라인 매체 '셰어러블Shareable'의 최고 경영자. 2011년 그가 시작한 공유도시 운동은 현재 100개 이상의 도시에서 호응을 얻었으며 박원순 서울 시장, 에드윈 리 전 샌프란시스코 시장 등에게 자문을 하고 있다. 『Sharing Cities: Activating the Urban Commons』(Tides Center/Shareable, 2018) 등의 저서가 있다.

누구에 의해 만들어지는가 하는 것이다. 예를 들어 페이스 북에선 옛날의 거대 기업들이 그랬듯 마크 저커버그가 모든 것을 다 관리한다. 악몽 같다. 그 극단에 블록체인이 있다. 중간에 협동조합이 있다. 스스로 소유하고 관리하는 것이다.

⑦ 정책 : 제조업을 관리하는 규칙, 그리고 그 결과를 만드는 시장의 구조다.

⑧ 기술 : 3D프린터 등 기술적인 부분이다.

사례 연구들을 보면 코스모-로컬 프로젝트를 수행하는 곳들이 있다. 작은 규모로 진행되는 곳도 많다. 자율 자동차 같은 것, 하이텍, 디지털한 교통수단 제공하는 곳들이 있다. 팜헤드, 오픈 소스 팜테크 회사다. 오픈 소스 이콜로지 글로벌 마을 만드는 일을 하고 있다. 문명의 50개 툴을 오픈 소스로 만드는 일을 하고 있다. 그중 12개를 만들었고 4개가 도큐멘테이션 단계까지 갔다. 실제로 사용되고 있는지는 확인하지 못했다. 해커 스페이스들도 있다. 전자기기, 소프트웨어. 메이커 스페이스들은 좀 더 범용적인 것을 만든다. 그 외에 상당히 많은 커뮤니티에서 사회적 혜택을 주는 의료기기 등 많은 프로젝트를 수행하고 있다.

코스모-로컬 프로덕션의 생존 가능성에 대한 회의가 많지만, 그 방향으로 가야 한다는 목소리도 높아지고 있다. 글로벌하게 봤

을 때 노동의 임금 격차도 점차 수렴되고 있다. 미국에선 더 이상 개도국에 아웃소싱할 필요가 없어지고 있다. 개도국도 인건비가 높아졌다. 또 미국 소비자는 좀 더 유니크한 제품을 원하고 있다.

그래서 여러 국가, 도시에서 로컬하게 제작하는 것에 관심이 높아졌다. 샌프란시스코를 예로 들면 미국은 사실 폐기물을 바깥으로 수출하지 못한다. 그런데 매립지는 꽉 차간다. 각 지역에서 폐기물을 제조의 인풋으로 사용해야 한다. 국제 교역도 불안정해지고 있다. 트럼프 대통령으로 인해 불확실성이 증폭했다. 글로벌 공급망이 취약해지고 있다. 기후 변화, 지정학적 리스크 때문에 불확실성은 더 커지고 있다.

로컬 프로덕션으로 코스모-로컬로 전환될 수도 있지만, 상당한 변화가 제조 분야 차원에서 일어나야 대규모로 바뀔 것이다. 아까 말한 여덟 개 차원을 모두 건드려야 체제적 변화가 있을 것이다. 물론 시스템의 어떤 끄트머리, 즉 경계나 니치만을 타깃으로 할 수 있지만 그것만으로는 큰 변화를 일으키지는 못할 것이다. 가능성만 보여줄 수 있을 뿐이다. 큰 위기에 옵션으로만 제시할 수 있을 것이다.

수천 개 프로젝트를 봤다. 외부 시각으로 보면 이런 프로젝트들에 회의적이고 현실적 시각을 가질 수밖에 없다. 공동부엌, 음식 배달 서비스 같은 아이디어들이 있다. 이런 아이디어가 나온 건 100여 년 전의 사례에 비교해볼 수 있다. 당시의 아메리칸 드림은

단독주택을 추구했다. 그 결과 단독주택이 늘었다. 그러자 여러 문제가 일어났다. 서로 분리된 구역, 불평등 등, 처음엔 좋은 아이디어였을 수 있지만 이젠 아니다.

스템 교육 쪽에 더 많이 적용될 수 있을 것이다. 대학 비용이 높아지면서 커뮤니티 컬리지가 대안으로 떠오르고 있다.

상품을 만드는 것에 대해 민주화하는 방법이 가속되고 있다. 제품 만들고 상품화하고 판매하는 체인에서 각각을 독립시키는 게 저렴할 수 있다. 제품 디자인의 르네상스를 맞이하고 있다. 이런 게 아직 커먼즈 형태로는 많이 보이진 않는다. 거기까지 갈 수 있을지 모르겠다. 펀딩 쪽은 킥스타터 통계가 있다. 펀딩 잘 되는 것은 1만 달러 이하 프로젝트다.

잘 이해가 안 되는 부분도 있다. 메이커 매거진, 메이커 페어도 더 이상 기능하지 않고 있다. 테크숍(제조업 창업 희망자들에게 각종 장비와 공간 제공하는 서비스)은 결국 파산했다. 메이커봇은 3D 프린터의 스티브 잡스, 책상 위의 공장이라는 얘기도 들었지만 더 이상 오픈 소스를 제공하지는 않고 있다. 퇴보인 것 같다.

전략적 목표가 무엇인지도 생각해야 한다. 사회에서 어떤 입지를 가지고 행동해야 하는가 생각해야 한다. 미국에서 제조를 보면 대부분 해외에서 진행된다. 제조 시설이 다 돌아오고 있지는 않다. 제조의 프론트 엔드(디자인, 펀딩, 프로토타입, 소량 생산)는 미국으로 돌아오고 있다. 일단 이런 부분들이 완료되면 본격적으로 생산될

것이다. 그러면 대량 생산 가능한 해외 공장을 찾을 것이다.

코스모-로컬 프로덕션이 주류가 된다면 많은 혁신적 파괴가 일어날 것이다. 커뮤니티들이 초반에는 스스로 자급자족할 것이고, 많은 도시들이 공유 허브를 하고 있다. 물리적 공간을 만들고 공유할 수 있는 서비스를 만들고 있다. 커뮤니티에 더 많이 지원하고 커뮤니티가 좀 더 커먼즈 기반의 거래를 할 수 있는 방법으로 진행될 것이다. 이런 곳에서 수리, 업사이클링 등 공유하고, 만들고, 자원 관리하는 것을 할 수 있을 것이고, 함께하는 활동도 할 수 있을 것이다. 생활 방식을 서로 공유하는 것으로 바뀌면 시민의식도 발현할 수 있을 것이다.

⊕ 오픈 푸드 네트워크 : 식량공급 체계의 코스모-로컬화
커스텐 라르센(Kirsten Larsen)[2]

연결을 재구축하는 게 중요하다. 농업에서 파생된 부대 효과는 무시된다. 탄소 배출가 관련된 많은 부분이 농업과 관련되어 있다. 농업 분야 혁신은 굉장히 많은 기회를 제공하고 있다. 호주에선 청년이 농업에 많은 관심을 갖고 있는데, 그것은 기후 변화에 대응하고, 생물 다양성을 다시 확대할 수 있기 때문이다.

농업이 바뀌려면 식품 공급망 자체가 바뀌어야 한다. 식품 공급망 내에서 식품이 어떻게 생산되었는지에 대한 정보는 거의 없다. 우리는 지역사회에 기반한, 지역이 통제하는 식품 생산과 유통이 어떻게 가능할지에 대해 집중하고 있다. 농촌과 소비자의 관계는 다시 연결되어야 한다. 적정 가격이 매겨져야 하는데, 그렇게 되면 지역 일자리가 창출되고, 생산자의 역량이 강화되기 때문이다. 그런 점에서 '오픈 푸드 네트워크'에는 농촌 직거래 창구, 유기농 식품 매장 운영자가 참여하고 있다.

자본주의적 시스템에서는 생계 유지를 하기 힘들다고 한다. 급여를 제대로 받지 못하거나 자원봉사를 하더라도 끝없이 그냥 소진되고 있다. 우리는 네트워크를 통해 서로 도움을 주려고 한다. 식품 공급망을 작동시키기 위해 지식을 공유하는 등 협업하고 있다. 또 온라인 장터에서 지속가능한 식품을 팔 수 있도록 농민이 스스로 말하게 했고, 농민이 서로 협업해 마케팅을 함께 할 수 있는 기회를 제공했다. 유기농 농가가 서로 연결돼 규모의 경제를 만들기도 했다.

이러한 모든 작업은 오픈 소스로 이뤄진다. 우리가 개발한 모든 소프트웨어는 깃허브(GitHub)[13]를 통해 공유하고 있다. 이 과정에

12) 오픈 푸드 네트워크(Open Food Network) 공동 창립자 및 이사. 오픈 푸드 네트워크는 더 공정하고 튼튼한 식량 시스템의 오픈 소스 플랫폼 개발을 목적으로 독립 생산자, 식량 허브, 소프트웨어 개발자들이 뭉친 네트워크 공동체다. 최근에는 FoodPrind Melbourne 프로젝트를 진행하고 있다.

서 커먼즈를 만들어내고 있는 것이다. 주의할 점은 로컬 푸드를 포획하려는 대자본 세력이다. 이에 대항하기 위해 대안적 식품 유통 시스템을 구축하려고 노력하고 있다. 도구와 자원의 커먼즈를 만들어내고 있다고 표현할 수 있다.

로컬 푸드와 식량 주권을 확보하기 위한 네트워크는 현재 여덟 개 지역 차원에서 활동하고 있다. 벨기에, 남아프리카공화국 등 지역 차원에서는 농민과 관계를 맺고 있다. 여덟 개 중 다섯 개 지역에서 연결망이 만들어지고 있다.

소프트웨어 유지 관리 자체가 글로벌커먼즈라 할 수 있다. 이를 위해 '오픈 푸드 네트워크'가 2012년 만들었다. 개발자는 호주 사람들이었다. 그러나 더 많은 사람들이 참여하면서 각 국가당 개발자 한 명 정도가 배정되는 식으로 네트워크가 확장됐다. 갓허브는 기존 법제도에 맞춰 상표권을 내는 것과 같은 활동을 돕고 있다.

또한 위계 없는 커뮤니티를 위해서 노력하고 있다. 네트워크 참여자 간 약속이 있다. 글로벌한 네트워크가 만들어지도록 재정을 지원하고 있다. 각 참여국에서 개발자를 조달하려 하다 보니 관리가 쉽지 않은 문제도 있었다. 이 문제를 해결하기 위해 이것이 지속가능한

13) 깃허브(GitHub)는 분산 버전 관리 툴인 깃(Git)을 사용하는 프로젝트를 지원하는 웹호스팅 서비스이다. GitHub는 영리 서비스와 오픈 소스를 위한 무상 서비스를 모두 제공한다.

모델인가를 토론하기 위한 '파이프라인'이라 불리는 단위가 있다.

이렇듯 8년째 오픈 소스를 할 수 있었던 것은 사람들의 관계 덕분이었다. 네트워크가 운영되는 과정에서 참여자들이 전부 다 높은 급여를 받지는 못했다. 예를 들어 호주에선 급여를 받지 않더라도 조금씩 자기 시간을 내서 운영에 참여하고 있다.

서로 다른 욕구를 함께 어떻게 충족할 수 있는지가 과제다. 개인적으로도 삶이 많이 바뀌었다. 우리가 이걸 하는 건 우리가 살려내고자 하는 이 세계를 사랑하기 때문이다. 그 과정에서 충분한 생계 수단을 만들어내길 희망한다. 식품 시스템이 로컬 차원에서나 세계 차원에서 변화하길 바라고 있다. 식량 주권 운동과 단체에 기여하고 있다. 네트워크 내에서 누가 얼마나 보수를 받는가는 각자 자체적으로 평가하고 토론하면서 결정한다. 이런 방식의 참여자 관계가 있기 때문에 이런 활동을 이어갈 수 있다.

우리는 글로벌 네트워크이기 때문에 연결과 접촉을 넓히고자 노력하고 있다. 대개는 인터넷 화상회의로 만난다. 장기적으로 이러한 관계를 구축하는 게 중요하다. 받는 돈은 시장에서 받는 돈의 절반밖에 되지 않지만, 개발자들은 오픈 소스 소프트웨어를 만드는 데에 충분한 시간을 쓰고 있다. 이 개발자 네트워크의 확대 속도는 줄어들었다. 다섯 명의 개발자가 일주일에 10시간은 유급으로 일하고 있다.

우리 활동이 지금까지 성공한 이유는 다른 지역에서 모방하기 쉽게 개발되어왔다는 점이다. 그리고 모방한 지역에서 네트워킹을 한다. 미국에서 자체적으로 개발한 모델을 사용할 수 있도록 허용한 기관도 있었다. 우리는 컨설팅 활동을 통해 수익을 창출하고 그 일부는 네트워크에 쓴다. 우리는 글로벌한 네트워크를 통해 컨설팅과 연구를 넓은 범위에서 할 수 있다.

물론 어려움도 있다. 사람들의 필요를 충족시켜주지 않으면 거래가 일어나지 않는다. 소프트웨어가 거대해지면서 유지 보수가 어려워졌다. 업그레이드가 어려워지고 있는 것이다. 새로운 기능 개발이 어려운 일이 되고 있다. '오픈 푸드 네트워크' 내 성별 임금 격차가 존재한다. 소프트웨어 개발과 업그레이드에 있어 사용자 불만을 듣는 것은 여성이 하는데, 실제 개발을 하고 임금을 받는 건 남성들이다. 우리가 작성한 코드가 거대해져서 그걸 고치는 것 외에 다른 방법을 고민하고 있다. 현재로선 개발 자원이 부족해서 기존 것을 버리고 새로운 것으로 그냥 갈아탈 수는 없다. 그래서 API(Application Programming Interface, 응용 프로그래밍 인터페이스)를 최대한 많이 만들어 더 많은 사람들이 서드 파티 소프트웨어[14]를 만들게 하고 있다.

펀드 마련은 여전히 어렵다. 많은 자원봉사자가 있지만 운영비를 감당하기가 쉽지 않다. 우리 네트워크의 농민들이 유기농으로 생산한 작물이 충분한 지불을 받지 못하고 있는 탓이다. 그래서 네

트워크 사용자한테 비용을 받고 있다. 즉, CSS[15] 커뮤니티 지원 소프트웨어 프로그램이다. 사용자 중 50%가 자발적으로 향후 4년간 300~400만 달러를 모금하겠다는 계획에 동참하겠다고 했다.

식품 유통 비즈니스 모델에서는 이윤을 남기기가 매우 어렵다. 경쟁자들도 많고, 협업자도 많다. 그런데 이들 역시 비즈니스 모델을 탄탄하게 가지고 있는 건 아니다.

오픈 소스라는 게 여전히 강점이라 생각한다. 아니라면 전 세계 사람들이 협업하지 않았을 것이다. 오픈 소스 프로젝트라는 것이 항상 가능한 건 아니다. 커뮤니티가 있어야 할 수 있다. 또 여기서 나오는 농산물을 판매해 수익을 낼 수 없다. 최소한 지출만큼 수익을 창출할 수 있겠지만 모금을 받을 수밖에 없다. 대출은 피하려 한다. 이자를 내야 하기 때문이다. 앞으로 5년 안에 300만 달러를 갚아야 한다는 상황을 안 만들려 한다. 우리가 엄청난 수익을 낼 수 없다는 건 안다. 우리 네트워크에서 만드는 커먼즈는 참여자들 사이의 공동 인프라다. 이것을 유지하고 발전시키기 위해 더 다양한 사람들로부터 기부를 받으려고 있다. 이 기부에는 어떤 조건도 없어야 한다. 대규모 기부자도 만날 것이고, 작은 기부자 조직도 만들 것이다.

14) 하드웨어 생산자가 직접 소프트웨어를 개발하는 경우는 퍼스트 파티(first party), 하드웨어 생산자인 모기업과 자사 간의 관계에서의 소프트웨어 개발자라면 세컨드 파티(second party), 하드웨어 생산자와 직접적인 관계없이 소프트웨어를 개발하는 단위를 서드 파티(third party)라고 부른다.

15) CSS(Cascading Style Sheets)는 웹의 스타일을 구현하는 언어다.

🌐 코스모-로컬리즘 : 기술 경향, 탈자본주의 커먼즈 전환, 그 밖의 어떤 것?

호세 라모스(Jose Ramos)[16]

일반적으로 씨앗 단계에서 다음 단계로 잘 안 넘어간다. 우리가 미래를 생각하면 일단 씨앗으로 시작할 수밖에 없다. 약한 신호일 수도 있다. 나중에 이것이 강한 신호로 발전하기도 한다. 우리가 이런 신호들의 잠재력을 발견해야 한다. 코스모-로컬리즘을 생각해보면 기업들이 어떤 단계에 있는지 알 수 있다. 블록체인은 초기의 형태이고, 위키피디아, 리눅스는 더 높은 단계의 지배적 형태가 됐다. 20년 전엔 이것들도 씨앗이었다. 시간을 거치면서 지배적 형태가 될 수 있다는 것을 보여준다. 태양광도 그렇다. 화석연료를 대체할 수 있을 것이다. 위키피디아 아이디어를 누군가 블로그에 올렸을 때 미친 생각이라 여겼지만 차츰 현실화됐다. 팜핵(Farm Hack)[17], 오픈 데스크(공유사무실)도 성공했다. 팜핵은 농업 장비를 함께 디자인하고 만들며 이를 다 개방한다. 다른 곳의 농부도 활용할 수 있게 해준다.

기본적으로 코스모-로컬리즘 콘셉트는 이렇다. 로컬 프로덕션이 동료를 위해 만든다. 이걸 개방하면 글로벌한 툴이 생긴다. 디자인이 많이 모여 확장되고 더 많은 사람들이 사용할 수 있게 된다. 그것이 다시 지역으로 순환되어 사용할 수 있게 된다. 이게 이상적

인 선순환이다.

경제는 인위적으로 희소성을 만들어낸다. 우리는 자연자원의 한계를 인식하고 지구 차원에서 지식을 공유해야 한다. 즉, 솔루션을 공유해야 한다. 기후 문제를 해결해야 한다. 우리가 만든 솔루션을 좀 더 빠르게 공유해야 한다. 그런데 모순이 있다. 코스모-로컬 프로덕션이 끝까지 가지는 않았다. 엔젤 투자를 받으면 소스를 오픈할 수가 없게 된다. 그런데 다른 사람의 오픈 소스를 활용하겠다고 하면 투자자가 몰려든다. 오픈 소스를 하는 비영리단체들은 가치를 만들어내면 다른 사람들이 그 가치를 이용하는데, 자본주의 사회에서는 그 가치가 되돌아오지 않는다는 모순이 생긴다.

두 번째 모순은 디자인을 무료로 개방하는 것은 계속 자본주의 방식을 지원하는 것으로 귀결된다는 점이다. 피케티 연구에서 나오듯이 글로벌한 신자유주의는 1%를 위한 경제다. 어떤 경제 체제든 정치적 경제 시스템이고 자기의 이익을 추구하는 방식으로 만들어진다. 자신들의 부를 늘리기 위해서다. 당뇨병은 생명을 위협하는 질환이다. 인슐린 특허를 토론토대학에 1달러에 판 사람들이 있다.

16) 호세 라모스 박사는 폭넓은 학제 간 연구를 통하여 커먼즈 지향의 사회적 대안들을 찾아내고 확산하는 작업에 연구자 및 협력자로 참여해왔다. Action Forsight와 FuturesLab 등의 작업을 통해서 다양한 분야에서 여러 사회 혁신 프로젝트들을 이끈 바 있다.
17) 농업 혁신을 위한 커뮤니티. 화석연료를 사용하지 않는 농업 도구를 개발하는 농민들의 커뮤니티다. 관련 동영상 https://vimeo.com/73504647

모든 사람들이 이용하라는 취지였다. 그런데 미국에서는 인슐린을 얻으려면 많은 돈을 내야 한다. 2012년에서 2016년 사이에 두 배가 늘었다. 1990년에는 24달러, 지금은 340달러에 이른다. 보험이 없으면 한 달에 수천 달러를 인슐린 사는 데 써야 한다. 인슐린에 엄청난 공정 과정을 거치도록 해서 희소성을 만들어낸 것이다. 사람들이 지식을 만들어내도 왜 사람들이 죽게 내버려 두는가? 글로벌한 커먼즈가 있으면 많은 사람을 구할 수 있다. 협동조합으로 커먼즈를 만들면 이런 딜레마를 극복할 수 있을 것이다.

오픈 인슐린 프로젝트! 자체적으로 인슐린을 만들어낸다. 바이오 해킹 인슐린이다. 새로운 인슐린 만드는 방법을 만들어냈다. 상업용 판매는 하지 못하지만 내가 만들어 나에게 쓸 수는 있다. 하지만 적대적 환경 아래에서 만들어야 한다. 현재 정치경제 시스템에서 코스모-로컬 기업들이 기존 시스템과 다르면 살아남을 것이다. 하지만 그러면 소수만 누리게 될 것이다. 우리가 원하는 정치경제 시스템이 나올 수 있다. 세계 대공황 후에 케인지언이 나왔다. 동시에 그러한 위기 상황에서 나치도 나왔다. 현재 위기에도 포퓰리즘적인 차별주의가 나오고 있다.

소울즈란 프로젝트다. 인도 공과대에서 2013, 2014년에 실행했던 프로젝트다. 인도 시골 주민들은 조명이 없어서 밤에 케로신 등유로 불을 켰다. 이것을 솔라 램프로 전환하여 전등 비용을 떨어뜨

릴 수 있다. 수선 센터도 만들 수 있다. 그냥 램프만 배포하면 끝이 아니다. 현지인이 수리 방법을 배워서 램프 서비스로 소득을 창출할 수 있었다. 분유보다 저렴한 솔라 램프를 판매하는 협동조합도 생겼다. 이렇게 주민 건강을 증진하면서 교육 수준도 높였다. 탄소 배출도 저감할 수 있다. 이렇게 가치를 창출해내는 선순환을 만들어낼 수 있다.

오픈 디자인으로 지역 생태계를 만들어낼 수 있다. 첫 번째로 P2P(person-to-person) 라이선스(License) 개념이 있다. 내가 인슐린을 오픈 기반으로 만들 수 있게 됐다고 한다면, 제약사가 와서 비용을 다시 높일 수 있다. 그래서 P2P 라이선스를 붙이면 오픈 소스 기업이나 협동조합은 무료나 다름없이 저렴하게 사용할 수 있다. 대신 기여를 해야 한다. 그러나 상업적 기반의 기업은 높은 가격으로 사게 할 수 있다.

두 번째 아이디어는 블록체인 사용이다. 가치가 새어나가거나 도용되고 있다면 블록체인을 통해 어카운팅(accounting, 회계) 시스템을 만들 수 있다. 커뮤니티에 도움이 되는 것을 만들었다면 그 가치가 순환되는 과정을 추적할 수 있는 것이다. 앵커 기관을 만들면 마이크로한 인센티브를 주는 정치경제를 만들 수 있다.

도시 커먼즈는 비대칭적 조직이 될 수 있다. 시민, 도시, 기업, 정부, 사회 혁신가 등 서로 근간이 다른 조직이다. 하지만 도시가 핵심

이다. 생성적 가치가 도시 수준에서 순환되는 것을 볼 수 있을 것이다. 하부 경제가 실질적 규모를 가지고 힘을 발휘할 수 있다.

🌐 커뮤니티 기반 순환경제를 위한 공간 만들기

새런 에드(Sharon Ede)[18]

많은 정부에서 순환 경제를 고민하고 있다. 시민은 각 영역에서 매핑될 수 있다. 호주 애들레이드(Adelaide) 모금[19], 식품 교환 등 모든 공유 방법을 지도로 표시한 것이다. 공유 활동들을 맵핑으로 보여주고 있다. Grow Free[20](무료재배)는 남는 식품을 공유하는 운동이다. 이 운동이 전 세계로 어떻게 확산되고 있는지를 지도로 보여줄 수 있다. 브리즈번 공구도서관은 크게 성공해 퀸즈랜드 주립 도서관 내에 공구를 공유하는 곳도 있다.

생산의 커먼즈는 어떻게 존재할까? 많은 사람들이 순환 경제를 위해서 끊어진 원을 다시 잇도록 노력하고 있다. 탄소 배출을 줄이려는 노력을 하고 있다. 선형적 경제를 순환 경제로 바꾸려면 반드시 제조, 생산 방식에 대한 고민이 필요하다. 현재 생산 방식은 탄소 배출을 늘리고 있는 방식이다. 자원의 75%는 선박, 트럭, 열차로 운반되고 있다. 세계의 2.5%만 혜택을 받고 나머지 지역은 폐

기물을 받고 있다. 2050년까지 우리가 아무것도 안 한다면 탄소 배출의 17%를 선박 운수가, 항공은 25%를 차지할 것이다. 이 두 부문은 기후 협약에서 배제되어 있다. 이렇게 한 곳에서 생산해 다른 곳에서 쓰고 버리는 선형적 경제를 폐기하지 않는 한 기후 위기를 막을 수 없다. 지역 차원의 경제가 순환 경제의 핵심이다. 그러려면 산업 규모의 변화가 필요하다.

제조는 지역 차원에서, 설계는 글로벌하게 하자는 접근이 필요하다. 그렇게 했을 때 우리는 운반 거리를 줄일 수 있다. 더 적게 쓰고 덜 버릴 수 있다. 제품 수리 카페, 공구 대여 도서관 같은 게 필요하다. 이런 지역 경제에서는 낭비적 생산을 피할 수 있을 것이다. 물론 이런 지역 기반 생산 커먼즈는 한계가 있다. 공간과 장비 등을 구하는 재원이 부족하다. 특히 임대료 문제가 있다. 미국에선 메이커(Maker) 스페이스에 대해서 최근에 다양한 시리즈가 나왔다. 보스턴 외곽의 '장인망명소'란 단체에서 조사해보니 수익 75%가 임대료로 나간다고 했다. 나중에 자리를 잡아도 25%가 나갔다. 도시가 누구의 것인가 하는 질문을 불러일으킨다. 메이커 스페이스가

18) 도시연구자 및 활동가로서 오스트레일리아에서 협력 경제 운동과 생태도시 운동에 참여해왔다. 남오스트레일리아 주정부에서 20년 이상 환경 계획, 자원 효율성, 협력 경제 등의 작업을 수행하였으며 마을 단위의 공유 작업 공간 조성을 위해 노력했다. 공저로는 『Sharing Cities: Activating the Urban Commons』(Tides Center/Shareable, 2018)가 있다.

19) 1999년 호주 애들레이드에서 시작된 Momenber 모금 운동을 말한다. 매년 11월 1일에 남성들은 콧수염을 기르기 시작해서, 남성들의 전립선암을 위한 모금을 한다는 취지다.

20) 소개 영상 : https://www.abc.net.au/gardening/factsheets/grow-free/9727358

존재할 수 있게 하는 재원이 필요하다. 자체적으로 재원을 조달하면 좋겠지만 어렵다. 하나의 기부자에만 의존하기보다는 많은 기부자한테 받아 재정을 자립하는 방법도 있다.

또 한 가지 문제는 법과 규제다. 용도 변경이 가능한가 하는 것이다. 메이커 스페이스에선 용접 등 여러 작업을 하면서 소음이 발생할 수 있다. 어떤 지역은 들어서지 못할 수 있다. 이 때문에 추가적인 허가를 받아야 할 수 있다.

큰 질문이 있다. 공적 가치라는 것이 사기업의 이해관계에 사로잡히는 경우가 많다. 부동산의 사적 소유자들이 커먼즈로부터 가치를 추출한다. 반대 방향으로는 안 된다. 커머너들이 도시를 위해 가치 창출을 하는데 말이다. 보스턴에선 기금(Fund)이 마련된 바 있다. 도시 주변에서 부동산 거래가 일어나면 그 이득의 일부를 기금화하는 것이다. 10억 달러 기금이 만들어졌다. 그런데 이 기금이 어디에 활용되는지에 대한 연구가 필요하다. 재원을 조달하는 과정 역시 순환 경제 방식으로 만들 수 있다. 그러면 물질 순환뿐 아니라 커머너를 뒷받침할 수 있다. 지역 차원에서 생산을 지원하면 물건을 더 오래 사용할 수 있고 순환 경제를 구축할 수 있을 것이다.

🌐 바르셀로나 공유경제 계획

마요 푸스터(Mayo Fuster)[21]

글로벌 차원에서 두 가지 프로세스가 있다. 첫 번째는 기후 변화와 관련된 운동이다. 두 번째는 커먼즈와 관련된 것이다.

커먼즈는 '국가'와 '시장'의 반대편에 있다. 커먼즈와 페미니즘, 환경을 함께 이야기해야 한다. 커먼즈는 가부장적인 것의 대안도 되어야 한다. 커먼즈에 여성적인 관점이 포함되어야 한다.

바르셀로나에는 디지털 플랫폼을 활용해 성공적인 커먼즈 모델이 나오고 있다. 자본주의 체제에서도 이렇게 협업하는 모델이 있다. 에어비앤비(airbnb) 같은 것이다.

우리는 민주적인 커먼즈에 기반한 플랫폼 경제를 만들고자 한다. 오픈 커먼즈는 집합적으로 결정한다. 경제적 확산이 잘되어야 한다. 우버 같은 유니콘 기업[22], 플랫폼 협동조합도 그런 측면이 있다. 사회적 책무성에 대한 부분이 들어가는가, 소스에 얼마나 접근권이 있는가, 임팩트 측면에서 가치를 얼마나 창출하는가로 구분할 수 있다. 인풋, 아웃풋에 대한 부분에 이런 가치가 얼마나 들어

21) 카탈로냐 오픈대학교 Dimmons의 연구소장이며, 하버드대학교 Berkman 인터넷과 사회센터 연구원이다. 또한 바르셀로나자율대학 거버넌스와 공공 정책 연구소에서 활동하고 있다. 바르셀로나 시위원회에서 협력 경제와 커먼즈 생산에 관한 BarCola 전문가 그룹을 책임지고 있다.
22) 기업 가치가 10억 달러(1조원) 이상인 비상장 스타트업 기업

가 있는가를 봐야 한다. 일부만 참여되고 나머지는 배제되는 경우도 있다. 오픈 커먼즈나 플랫폼 협동조합은 사회적 가치를 창출한다. 유니콘 기업들은 상업적 가치에 집중한다. 사회적 책무성 측면에서 환경적 영향이나 젠더 정책을 보면 오픈 커먼즈엔 들어가 있지만 유니콘 기업이나 플랫폼 협동조합의 경우에는 더 높아져야 한다.

바르셀로나에는 디지털 커먼즈 운동이 일어나고 있다. 여러 이니셔티브가 있으며, 성숙한 사례도 있다. 그런데 기술적인 개방성, 거버넌스가 좋다고 해도 사회적 책무성이 높은 건 아니다. 커먼즈에 에너지, 텔레콤, 운송수단 부문이 있다. GDP 7~8%가 사회적 경제에서 기여된다. 서울시는 1%라고 한다. 커먼즈 지향적 플랫폼을 통해 사회적 경제를 더 확산할 수 있다.

디지털 플랫폼 기반으로 바르셀로나도 협동조합 등 사회적 경제를 더 확장할 수 있다고 생각한다. 디지털 협동조합을 통해 참여하는 경우는 기존 경제보다 높다. 그렇다고 10년 후에 GDP 50%를 차지할 수 있을까? 그렇다고 생각하진 않는다. 여성에게 그러하듯이 커먼즈 성장에 있어서도 보이지 않는 유리 천장이 있다. 규제가 있거나 펀딩에 대한 접근이 어렵다 국가를 파트너로 협력하면 이런 유리 천장을 뛰어넘고 커먼즈를 증진할 수 있을 것이다.

바르셀로나 플랫폼인 이코노미 플랜(Economy Plan)이 있다. 우리는 정부와 협력한다. 바르셀로나 공유 정책의 핵심적 요소는 커

먼즈를 지향한다는 것이다. 시의회에서도 이러한 것을 채택하고 있다. 시에서 구분 못하는 건 우리가 알려준다. 그러면서 협업적 정책을 만들 수 있을 것이다. 이런 식으로 정부, 기관, 대학이 협력하는 모델을 만들어 시민사회에 참여하고 있다.

우리는 큰 연대를 형성해야 한다. 그것이 유니콘 플랫폼이 되어야 하는 것은 아니다. 자본과 연결되어 있지 않은 그 외에 모든 다양한 참여자를 끌어들여야 한다. 사회적 경제의 틀에서 벗어나 여러 다양한 방법으로 접근해야 한다. 좀 더 큰 자본에 대항하는 모델을 만들어나가야 한다.

70개 도시의 시의회가 협업하여 나온 프로그램이 있다. 유니콘 플랫폼에 공동 대응하는 길을 모색하고 있다. 에어비앤비 같은 큰 선수에 대응하려면 많은 협의가 필요하다. 그럼으로써 도시가 그런 기업에 대한 협상력이 생기고 규제력을 얻을 수 있다.

함께 짓는
DIT 마을재생

윤주선

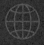

지은 이의 귀환과 의식주의 재편[1]

어느새 짓지 않는 삶이 당연시됐다. 우리는 언제부터 의식주를 전문가로부터 '구입'했을까? 근대 이전까지 소비자는 곧 생산자였다. 필요한 음식과 옷, 집은 소비자인 주민들이 직접 만들었다. 초가집을 지어 살며 입을 옷을 짓고 농사지은 쌀로 밥을 지어 자급자족의 삶을 살았다. 의식주를 전문적으로 만드는 장인은 귀족들의 사치품을 만드는 일을 맡았다.

근대사회로 접어들며 상황은 변한다. 근대의 인구 급증으로 대량 생산이 필요해지자 소비자와 생산자의 거리는 차츰 멀어지다 어느샌가 완벽히 분리돼버렸다. 방망이 깎던 노인의 역할은 공장과 시스템이 가져갔다. 좋은 품질보다는 많은 양의 빠른 공급이 중요했다. 전문가의 역할은 직접 짓던 장인에서 공장 시스템을 효율적으로 만드는 시스템 빌더의 영역으로 넘어갔다. 또는 용역, 서비스업으로 이동해 건축가, 요리사가 되어 바쁜 주민을 대신해 의식주

1) 건축도시공간연구소, 『건축과 도시공간』(Vol.37, Spring 2020)에 실은 원고를 재구성하였다.

를 빠르고 저렴하게 지어주는 역할을 하게 된다. 대중은 의식주를 직접 짓는 대신 간편하게 '구입'하기 시작했다. 우리는 더 이상 짓지 않는 삶을 살고 있다.

인구 절벽, 생산과잉의 시대에 접어들며 의식주는 다시 새로운 국면을 맞이한다. 변화의 요인은 두 가지다. 대량 생산 필요성이 줄어들었고, 경험과 재미를 찾는 밀레니얼(millennial), Z세대 소비자가 등장했다. 인구 감소로 생산량의 중요성이 낮아지면서 소비자는 생산 과정에 관심을 돌리기 시작했다. 밀레니얼 소비자는 의식주의 생산 과정에 참여하며 느끼는 새로운 경험과 윤리적 가치를 추구한다. 밀레니얼의 DIY 문화는 완제품을 만드는 게 중요했던 부머 세대들의 벽난로 앞 뜨개질이나 집수리 DIY와 달리, 성과물에 자기다움과 창의성을 담아가는 과정을 소중히 한다. DIY와 크래프트, 메이커 문화는 프랜차이즈 브랜드나 공장제 생산품 같은 획일적 물건이 아닌 소비자에 대한 개인 맞춤화 경험을 제공하는 생산 방식이기도 하다. 이들은 이렇게 성과물을 만드는 과정에서 나오는 자기만의 스토리를 인스타그램, 핀터레스트 등에 올리며 다른 사람들과 경험을 공유한다. SNS는 일부 예술가들 사이에서 유행하던 DIY, 크래프트 문화를 대중에게 확산시킨 중요한 요인이 되었다.

DIY로 재편된 세계에서 전문가의 역할은 생산 활동의 대행인에서 안내자로 변화하고 있다. 서비스 비용을 받고 대신 지어주는

사람에서 유튜브, 방송 등의 매체나 단체 워크숍을 통해 직접 짓는 방법을 쉽고 재미있게 알려주는 사람이 되고 있다. 수많은 요리 유튜버, 셀프인테리어(DIY) 유튜버 등이 그 예다. 특히 요리사의 기예를 뽐내던 기존 TV 스타 셰프와 달리 SNS 쌍방향 소통을 기반으로 일반인을 요리 세계로 안내하는 안내자 역할에 치중한 백종원이 뉴타입 전문가의 예라 볼 수 있다.

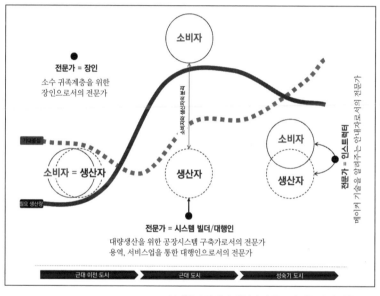

시대별 소비자와 생산자의 구도와 전문가의 역할 변화

이처럼 이제 또 한 번 '지은 이'가 무대의 중심에 등장하고 있다. 이 엉뚱한 공간을 지은 이가 누구인지, 이 윤리적인 농작물을 지은

이가 누구인지, 창의적 위트를 담은 옷을 지은 이가 누구인지 찾게 되고, 한 걸음 더 나아가 본인 역시도 창의적인 지은이 대열에 합류하고 싶어 한다. 대중은 길잡이가 되는 전문가의 안내로 다시금 지은이의 자리로 돌아오고 있다.

Do you wanna build it together?
우리 같이 지을래?

전문가의 역할이 안내자로 변할 때 건축가는 어떤 모습이 될까? 집을 지을 때 '건축가'를 찾게 된 지는 불과 200년에 지나지 않는다. 근대화 이전까지 왕권이나 종교를 위한 기념비적 건축은 종합 비타민처럼 미술, 조각, 과학, 종교 등 다양한 분야를 섭렵한 레오나르도 다빈치, 류성룡, 원효대사, 정약용 등의 융합형 전문가가 주도했다. 대부분의 일반 생활 건축은 거주자가 목수와 함께 직접 지었다. 그러다 근대에 들어 도시화로 크고 많은 건축물이 필요해지자 건축의 영역과 공정은 세분화, 분업화 되어 비로소 건축가라는 전문 직업이 등장한다. 우리는 더 빠르고 저렴하게 일정 수준 이상의 표준화된 공간을 얻을 수 있었다. 대신 소비자는 건물을 짓는 행위에서 완전히 분리되었다.

인구 감소가 불러온 입고 먹고 거주하는 방식의 재편은 건축가의 역할에도 변화를 요구했다. 그 응답으로 최근 많은 젊은 건축가들은 근대 시대에 확립된 건축설계의 틀 안에 머물지 않고 건축업역의 확장을 시도하고 있다. 어반베이스, 스페이스워크처럼 프롭테

크(Proptech) 영역으로 확장하거나 블랭크, 로컬스티치, 론드리프로젝트처럼 로컬 비즈니스(local business)의 영역으로 확장한 도시재생 스타트업들이 대표적 사례다.

건축 외연의 확장만큼 건축 영역 내부에서의 융복합도 활발해지고 있다. 기획, 설계, 시공, 유지 관리로 물과 기름처럼 층층이 분리돼 있던 공정이 경계 없이 유화되고 있다. 2015년 터너상(Turner Prize)을 수상하며 건축의 새로운 방향성을 제시한 영국의 어셈블(Assemble)은 건축 내부 단계의 유화 현상을 잘 보여준다. 본인들 작업에서 전통적 개념의 건축 디자인은 10% 미만이라 말하며, 공간 기획, 설계부터 건축 재료 만들기와 시공, 공예, 운영 단계를 자유롭게 횡단하고 있다. 어셈블은 작업실 공간의 많은 부분을 건축 재료 실험 공간으로 할애하고 다양한 자재의 활용 방법을 연구한다. 공사 과정에서도 이해관계자, 주민들은 물론 공사 현장을 지나가는 행인까지 포함시켜 같이 짓는 즐거움을 나누고자 노력한다. 어셈블은 10년째 매일 점심을 멤버들이 함께 지어 먹는 것이 회사 문화의 가장 중요한 부분이라 말할 정도로 함께 짓는 DIT(Do It Together) 문화를 핵심 가치로 두고 있다.[2]

2) 어셈블. 제인 홀(Jane Hall) 대표 인터뷰(2019. 7. 1)

건축가 그룹 어셈블의 Yardhouse 작업 과정(위)과 어셈블 스튜디오 작업실 내부 모습(아래). 어셈블은 건물 시공은 물론 외벽 타일 굽기, 칠하기와 붙이기도 직접 수행했다.

출처 : 어셈블 홈페이지(위), 건축도시공간연구소(아래)

어셈블의 작업에서 보이듯 앞으로는 바통을 넘겨주듯 분절됐던 건축 절차가 한데 뭉쳐 진행될 가능성이 높다. 특히 신축이 아닌 재생 건축에서는 도면 설계의 비중을 줄이는 대신 현장에서 건축

가와 시공인, 사용자가 마치 재즈 음악의 잼 연주처럼 즉흥적인 판단을 이어가면서 공간을 만드는 과정도 상상해볼 수 있다. 시공 현장에서의 현장 즉흥 설계와 재료에 대한 이해, 간편한 시공 기술의 중요성이 어느 때보다 높아질 것이다. 이러한 방식은 다양한 전문 분야의 협업을 통해 이뤄질 수도 있지만, 건축가가 기존 업무 영역의 틀을 벗어나 기획, 시공, 운영, 교육 영역을 아우르는 업무 범위 확장으로도 실현될 수 있다. 건축가, 시공인, 건물주, 운영자가 현장에서 하나의 팀으로 모여 창의적 소통으로 공간을 완성시켜가는 방식이 DIT 마을재생이다. 사회는 건축가가 DIT 마을재생에 적합한 종합예술인으로 되돌아오길 기다릴지도 모른다.

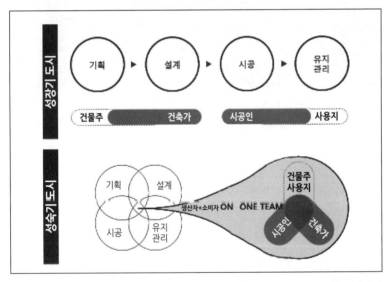

분절된 절차에서 유화된 절차로 재편되고 있는 건물 짓기 과정

다 좋은데 아파트 공화국에서 DIT가 될까?

목조주택과 단독주택이 주를 이루는 미국, 일본과 달리 인구 절반 이상이 아파트에 거주하는 한국은 DIT 문화의 정착이 늦은 편이다.[3] 건축 자재와 DIT 인테리어 도구들을 전문적으로 판매하는 미국의 홈디포는 1978년 설립되었고, 생활용품과 DIT 공구를 판매하는 도큐핸즈는 일본에서 1976년 설립되어 일본 내 56개 매장을 운영 중이다. 반면 국내의 경우 대형 DIT 인테리어 전문점 에이스홈센터가 2018년 오픈해 3개의 매장만이 운영되고 있다.

한국의 DIT는 다른 나라와 달리 주택이 아닌 카페, 서점 등의 소규모 상업 공간에서 활성화될 가능성이 높다. 2017년 기준 한국의 숙박업, 음식점업, 도소매업, 개인 서비스업 등 자영업자 비율은 25.4%로 미국 6.3%, 캐나다 8.3%, 스웨덴 9.8%, 독일 10.2%, 일본 10.4%, 프랑스 11.6%, 영국 15.4%에 비해 크게 높은 편이다.[4]

3) 통계청이 29일 발표한 '2018 인구주택총조사 등록센서스 방식 집계결과'에 따르면 지난해 일반 가구(1998만 가구) 가운데 아파트에서 거주하는 가구는 1001만 가구로 50.1%를 차지했다. 단독주택은 32.1%를 기록했다.
4) 윤효원, 「자영업자 안 줄이면 '고용쇼크' 발생한다」, 『프레시안』, 2019. 6. 21.

신생 기업의 생존율 국가 비교

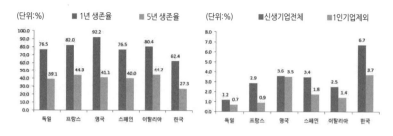

(출처 : 김경훈(2017), 국제 비교를 통한 우리나라 기업 생태계의 현황 점검, p.4)

안타깝게도 자영업자 비율이 높은 데 비해 생존율은 매우 낮다. 국가별 기업 생존율을 보면, 한국 신생 기업의 5년 생존율은 27.3%로 독일, 프랑스, 영국, 스페인, 이탈리아 등 EU 주요국의 68% 수준에 그치고 있다. 한편 전체 기업에서의 신생 기업 비중은 2~4배 높아 창업과 폐업이 잦은 특징을 볼 수 있다. 2014년 한 해 동안 전국에서 문을 닫은 기업은 77만 7000개였다. 이 중 소상공인 업장은 76만 5000여 개로 전체 폐업 기업의 98%가 넘는다.[5]

이렇듯 높은 창업률과 폐업률은 국가 경제에 큰 손실을 입히고 있다. 모든 직장인의 최종 정착지는 치킨집이라는 농담이 있듯이, 많은 청년과 중장년층이 자영업 창업에 뛰어들고 있다. 그러나 창업 자금을 자기 보유금으로 충당하는 비중은 30%에 그쳤고 70%는 외부 조달로 충당했다.[6] 외부 조달 중 은행 또는 캐피탈 등 금융권 대출을 통해 창업 비용을 조달하는 비중이 38.4%(101명)로 가

장 높고, 정부와 지자체 지원금이 17.5%, 친인척과 친구에게 부탁해 조달한다가 9.9%(26명) 순으로 응답했다.

비자발적 자영업 창업을 풍자한 기승전 치킨 다이어그램

(출처 : 퇴사학교 브런치 홈페이지 https://brunch.co.kr/@t-moment/13)

커피숍 창업 과정에서 인테리어 비용은 전체 창업 비용의 86.6%를 차지한다.[7] 커피숍 창업을 위한 평균 창업 비용은 1.2억 원이었으며, 창업 비용을 세분화해보면 '인테리어 등 기타 비용'이 1억 546만 8000원(86.6%)으로 가장 큰 비중을 차지했다. 소상공인 자영업자 비중이 OECD 국가의 2배 수준으로 높은 데 비해 기

5) 김은경, 「창업 기업 73%가 5년 내 폐업... 소상공인이 98% 차지」, 『연합뉴스』, 2017. 10. 12.
6) 최승진, 「창업 자금 빚이 40% 넘으면 위험」, 『이데일리』, 2012. 3. 12.
7) 김하나, 「커피숍 창업 비용 '평균 1.2억원'… 인테리어비 가장 높아」, 『한국경제』, 2018. 5. 10.

업 5년 생존율은 EU 국가의 70% 수준으로 낮은 상황에서 안정적인 소상공인 창업 생태계를 유지하기 위해서는 초기 투입 비용 중 86.6%를 차지하는 인테리어 비용을 줄일 필요가 있다. 하지만 청년층의 소득은 통계 작성 이후 처음으로 감소하는 데 반해, 인테리어 비용 중 가장 많은 부분을 차지하는 인건비는 점차 상승하고 있다.[8] 전국인테리어목수연합회는 2017년 5월 1일 인테리어 목수 임금을 반장 및 팀장은 30만 원에서 33만 원으로, 인테리어 목수는 20만 원에서 22만 원으로 10% 일괄 인상했다.

이 때문에 DIT, DIY(셀프인테리어)의 방식으로 공간 창업을 시도하는 청년층이 늘어나고 있다. 소비자의 변화에 맞춰 생산자인 시공인도 대행인에서 벗어나 안내자로서의 전문가로 역할을 확대하는 사례가 증가했다. 유튜브를 통한 DIT, DIY 전반에 대한 안내

DIY 건축(셀프인테리어) 유튜브 검색 트렌드

(출처 : Google Trends)

가 2015년 이후 급증하고 있다. 유튜브 구독자 수 20만 명을 넘긴 폴라베어를 필두로 탑 목수, 목수김동혁 등이 대표적인 예다. 문고리닷컴, 오늘의집 등 DIT, DIY 공구를 손쉽게 구입할 수 있는 온라인 플랫폼도 활성화되고 있다. 오프라인을 중심으로 시공인의 영역을 일반인 교육과 DIT로 넓혀가는 사례도 등장하고 있다. 오롯컴퍼니, 여기공, 빈집은행, 망치디자인 등이 그 예다.

8) 장형우, 「쪼그라든 2030 지갑… 청년 가구 소득 처음 줄어」, 『서울신문』, 2016. 3. 8.

누구나 함께 지을 수 있는 DIT
마을재생을 위해

누구나 어디서든 원할 때 원하는 공간을 함께 지을 수 있는 DIT 마을재생을 실현하기 위한 공공의 노력을 교육, 제도, 거점 공간의 차원에서 생각해볼 수 있다.

첫째로는 'inker'가 아닌 'Doer'를 길러내기 위한 DIT 교육의 도입이다. 많은 부처와 지자체에서 노력 중인 도시재생, 지역 혁신 사업에서 빠지지 않는 것이 주민 역량 강화 교육이다. 그러나 현재 대부분의 주민 교육은 지식의 전달이나 지역의 구상을 함께 고민하는 inker 양성에만 머물러 있다. 대중이 체감할 수 있고 현실에 바로 적용 가능한 주민 교육을 위해서는 inker로서의 주민 교육과 더불어 Doer로서의 주민 교육이 필요하다. 지역 재생과 관련한 빈 점포 창업, 공공 거점 조성은 DIT 마을재생 교육을 적용하기 좋은 사업이다. 공간 조성을 위한 초기 예산을 절감할 수 있고 자신만의 창의력을 담은 공간을 만들어낼 수 있다. 또한 DIT 마을재생 방법으로 공간을 함께 만드는 과정에서 참여자 간의 사회적 관계가 강하게 형성될 수 있고, 공간에 대한 애착이 크게 높아지는 효

과를 거둘 수 있다. 또한 노후 건축물은 리노베이션 이후에도 크고 작은 유지 보수가 지속적으로 필요하다. 특히 상업용 건물의 경우 유행하는 사업 아이템이나 사업 성과 등에 따라 공간 규모를 확장 · 축소하거나, 인테리어를 변경하는 소규모 공간 개선 작업이 잇따르게 된다. DIT 마을재생을 통해 공간을 만드는 방법을 익히게 되면 여건 변화에 맞춰 수시로 공간을 변화시킬 수 있다. DIT 마을재생 교육은 2019년 12월 3일부터 12월 6일까지 건축도시공간연구소 마을재생센터와 와이랩컴퍼니, 츠미키 설계시공사가 함께 진행한 'DIT 페스타'가 대표적인 예다. 장기 공실 2개소에 대해 공간별 10인의 참가자가 3박 4일간 함께 공간을 만들어갔다. 설계 내용은 사전에 50% 가량만 확정한 후 시공자, 설계자, 운영자, 지역민이 현장에서 아이디어를 논의해가며 작업을 완성했다. 이 과정을 도시재생, 지역 혁신 교육에 정규 과정으로 도입한다면 많은 곳에서 지속가능한 공간 운영이 가능해질 것이다.

DIT 페스타 팀 구성 및 추진 체계

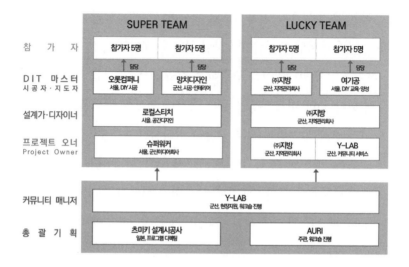

	SUPER TEAM		LUCKY TEAM	
참 가 자	참가자 5명	참가자 5명	참가자 5명	참가자 5명
	↑ 담당	↑ 담당	↑ 담당	↑ 담당
DIT 마스터 시공자·지도자	오롯컴퍼니 서울, DIY 시공	망치디자인 군산, 시공·인테리어	㈜지방 군산, 지역관리회사	여가공 서울, DIY 교육·양성
설계가·디자이너	로컬스티치 서울, 공간디자인		㈜지방 군산, 지역관리회사	
프로젝트 오너 Project Owner	슈퍼워커 서울, 군산미디어회사		㈜지방 군산, 지역관리회사	Y-LAB 군산, 커뮤니티 서비스
커뮤니티 매니저	Y-LAB 군산, 현장지원, 워크숍 진행			
총 괄 기 획	츠미키 설계시공사 일본, 프로그램 디렉팅		AURI 주관, 워크숍 진행	

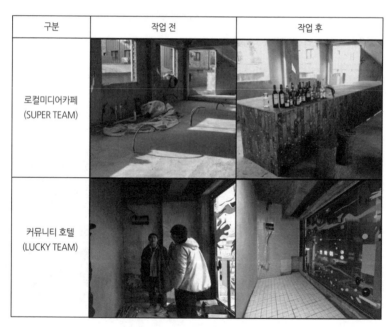

구분	작업 전	작업 후
로컬미디어카페 (SUPER TEAM)		
커뮤니티 호텔 (LUCKY TEAM)		

포스트 코로나 시대의 생활예술

두 번째로는 노동지분 제도의 도입을 생각해볼 수 있다. 영국, 미국, 호주 등에서는 지역 자산화 전략 중 하나로 노동지분 제도를 활용하고 있다. 노동지분은 지역 자산화, 시민 자산화 또는 보조금 사업 진행 시 취약 계층이 자금 마련에 어려움을 겪을 때 자금 대신 노동력을 자본으로 치환하여 지분을 인정해주는 제도로서, 특히 DIY 공사나 DIT 마을재생 등의 작업에서 많이 활용된다. 각 공정의 난이도와 참여 빈도를 자본으로 치환할 수 있는 기준을 설립하고 이를 통해 노동력으로 지분을 취득하게 해주는 것이다. 노동지분의 최대치를 설정하여 과도한 노동이 되지 않도록 하고, 자신의 건물 이외에 지역 내 다른 DIT 마을재생 사업에서의 노동도 노동 자본으로 인정하여 자연스러운 커뮤니티 빌딩을 독려한다. 노동지분을 활용한 DIT 마을재생의 대표적인 사례로서는 브리스톨의 피쉬폰드 로드 프로젝트를 들 수 있다. 매년 안전관리비로 3,000파운드가 소요되고 있던 방치된 시 소유의 학교 부지에 브리스톨 공동체토지신탁(BCLT)은 공원과 지불가능 주택을 설립하였고,[9] 이때 DIT 마을재생 방법을 활용했다. 총 12가구 전체가 DIT 마을재생을 통해 입주했으며, 공사 과정에서 노동지분을 배분받았다.

DIT 마을재생의 진행 과정에서 참여 빈도와 난이도에 따라 가중치를 적용하여 노동지분으로 환산하고 이를 공공 지원사업의 민

9) 라이트투빌트 툴킷 사이트에 게시된 커뮤니티토지신탁(CLT)에 관한 안내(http://bitly.kr/ComMkbDv8U,)

간 주체 자부담률 완화 방안으로 제시하고자 한다. 도시재생 뉴딜 사업에서 집수리, 청년창업, 주택도시기금 등의 지원 사업을 진행할 때, 자부담률은 10~40%로 나타나고 있다. 그러나 대부분의 지원 사업 수혜 대상은 저소득층이나 자본이 부족한 청년 계층으로서 전체 사업비의 10~40%마저 조달하기 어려운 상황에 놓여 있는 경우가 많다. 이를 금융이 아닌 노동으로 대체할 수 있는 방안 마련이 필요하다. 다음과 같은 사업 진행 시 DIT 마을재생을 통해 자부담률을 노동지분으로 계상할 수 있다.

- 국토교통부 도시재생 뉴딜사업 민간 공간 재생 시: 자부담률 지원금 기준 10~20%
- 중소벤처기업부 청년몰 사업: 자부담률 총 공사비 기준 40%
- 주택도시보증공사(HUG) 도시재생 기금: 자부담률 총 공사비 기준 30%
- 행정안전부 지역자산화 지원 사업: 자부담률 총 공사비 기준 30%

세 번째로는 DIT 마을재생을 위한 서점 공간인 DIT 메이커 스페이스 '리빌딩센터'의 보급을 생각할 수 있다. 리빌딩센터는 간단히 '빈티지 이케아'라 얘기할 수 있다. 재건축, 재개발, 폐업, 폐가 리모델링 등에서 발생하는 콘크리트, 벽돌, 벽지, 목재, 타일 등의

건설 폐기물의 발생량은 하루 평균 1996년 기준 2만 8425톤에서 2017년 19만 6261톤으로 14.5배 증가했다. 2017년 기준 건설 폐기물의 연간 배출량은 7,164만 톤에 달한다. 한편 우리나라는 목재의 90% 이상을 해외에서 수입하고 있으나, 연간 발생하는 폐가구류의 약 33%만 합판이나 목재 원료 등으로 재활용하고, 약 59%는 소각, 나머지 8%는 방치·투기되고 있다.[10] 최근 빈티지 인테리어, 뉴트로 인테리어, 인터스트리얼 인테리어의 영향으로 다양한 폐건자재에 대한 수요가 높아지고 있지만, 원형 그대로의 폐가구를 수거, 처리, 유통하는 곳이 거의 없기 때문에 빈티지 가구는 동남아에서 수입해 사용하는 경우가 많다.[11] 국내 빈티지 가구 및 DIY 용품, 소품의 대표적 유통 거점으로 서울의 동묘와 황학동이 있다. 그러나 많은 수의 재개발, 재건축, 폐업이 발생하는 지방 중소 도시에서는 해당 지역에서 발생한 폐가구, 폐건자재를 다시 지역으로 유통시킬 수 있는 거점이 부재한 상태다. 미국 포틀랜드와 일본 나가노에서는 리빌딩센터라는 새로운 개념을 적용하여 폐가구, 폐건자재의 복원과 업사이클을 통한 지역 내 마을재생 생산 거점을 조성했다. 1997년 설립하여 비영리로 운영되는 포틀랜드의 리빌딩센터는 매년 1,800톤의 폐건자재를 수거하여 재활용하고 있다. 건축자재의 복원과 업사이클을 통해 각 용품을 시중 가격의 40~90%

10) 환경부, 「폐가구 발생 및 수거·유통 체계에 관한 연구」, 2015, pp.2~4
11) 나영규 '동묘하다' 대표 인터뷰, 2019. 10. 3.

포틀랜드 리빌딩센터 내부 전경(세면대, 변기)
(출처 : yelp)

(각재)

가격으로 공급하는 동시에 150개소의 지역 단체에 기부하고 있다. DIY 교실을 통해 200개의 목공, 전기, 배관 관련 DIY 교육을 수행한다. 2,200명의 자원봉사자가 참여하고 있으며, 40개의 지역 단체가 참가하고 있다. 또한 2017년 기준 1,240건의 건물 철거 프로젝트에 참여했다. 건물 철거 후 폐가구, 폐건자재를 복원, 업사이클링 후 분류하여 이케아의 빈티지 버전으로 빈티지 인테리어 수요자에게 판매하는 방식이다.

에필로그:

전환의 시대

대담
홍주석 × 박승현

비즈니스와 공공사업

박승현 안녕하세요! 홍주석 대표께서 '어반플레이(Urbanplay)'[1]
를 2013년에 창업했으니 올해로 8년 차가 되네요. 일전에 어반플
레이를 소개할 때, 어반플레이가 수행하는 일의 성격은 "지역 문화
재단이나 지자체에서 하는 일이지, 비즈니스 영역에서 이루어질 수
있는 일이 아니다."라고 했습니다. 그 의미가 뭔가요?

홍주석 2000년대 들어서면서 디자인재단이나 서울문화재단 등
에서 지역 문화와 관련한 사업들을 진행했었어요. 그 과정에서 의
미 있는 성과들도 있었고, 또 실패 사례들도 있었지요. 그 사업들
대부분은 세금을 들여도 잘 안 되는 것들인데, 이것을 비즈니스 차
원으로 접근하려는 경향이 있었어요. 비즈니스라는 건 인풋(input)
을 하면 아웃풋(output), 즉 얼마 정도의 수익률이 나오느냐가 명확

1) https://urbanplay.co.kr

해야 되는데, 그런 게 아니라는 겁니다. 그게 첫 번째였고요. 그게 단순히 지자체 사업을 돕는 하나의 '공익 스튜디오' 같은 것이었으면 말이 되겠지만, 이걸 '스타트업'이라고 말하기는 어렵다고 한 거죠. 그냥 무모해 보였습니다. 그리고 지자체 용역을 많이 받는 대형 에이전시들이 있잖아요. 문화계 에이전시들, 즉 몇 개 안되는 소수의 에이전시들이 사실은 다 장악하고 있잖아요. 이게 현실이죠. 그런 상황에서 청년들이 모여서 비즈니스를 하는 방향을 잡겠다는 것 자체가 사실 무의미해 보였어요. 그리고 비즈니스 모델이라는 게 명확하지 않잖아요. 더 고도화시켜야지요.

또 다른 하나로는 소셜 임팩트에 대한 스타트업 관련해서입니다. 지금은 이해도가 좀 있지만 그 당시에는 막 시작 단계였지요. 소셜 임팩트를 기반으로 하는 스타트업들이 생겨나고 있고, 미래에 기업 브랜드나 다양한 비즈니스 모델에서도 중요한 부분인데, 그때는 그걸 분리하는 경향이 있었어요. 공공은 공공이고, 사업은 사업이라는 식으로요. 그 사이에서 나타나는 게 사회적기업들인데, 공공에서 키운다고 하면서도 그거는 돈이 안 된다는 식으로 이분법적으로 나누었던 것들이 많이 있어요. 그런 시대였기 때문에 그랬던 거고, 지금은 많이 허물어졌어요.

박 그러한 어려움이 있음에도 불구하고, 그것으로 사업(비즈니스)을 할 수 있다고 확신했던 거 아니었나요?

홍 비효율이 나오고 있는 데서는 분명히 틈새시장이 있을 거라

봅니다. 공공의 세금으로 투자가 이루어지기 때문에 비효율적인 성과가 나오는 경우를 많이 보았어요. 사회적인 관점에서 봤을 때 그렇다는 겁니다. 공공에서 문화사업을 하는 것에 대해서 제 개인적으로는 지속가능하지 않다고 생각했어요. 세금에 의존하는 경향이 크거든요. 예산이 투자성으로 가야 이 예산을 활용해서 뭘 성장시키고 새로운 가치를 만들어낼지가 되는데, 그냥 결과물이 나오면 끝인 거예요. 그렇게 되면 자금은 흐르지가 않고, 소비되고 끝나거든요. 물론 그렇게 해서 문화예술 분야에서 많은 활동들이 일어나는 건 긍정적이지만 모든 문화예술사업들이 다 그렇게 가면 세금이 계속 들어가는 거죠. 결국은 국민적으로, 대중적으로 문화예술 자체가 성숙되고 문화예술에 대해서 국민적으로 소비될 수 있는 환경까지 가는 데 한계가 있겠다는 생각을 했던 겁니다. 그 사이에서 사람들이 일상에서 소비될 수 있는 형태의 문화소비를 만들어보자, 그 시장이 있겠다, 앞으로 대한민국에서 계속 성장하고 GDP도 올라가면, 유럽이나 미국의 사례들처럼 문화예술적인 것들이 단순히 공공적 차원이 아니라 소비의 라이프스타일의 변화까지도 연결되는 시대로 갈 거라고 생각을 했어요. 그게 젊은 층한테는 이미 발밑에 와 있다는 거죠. 그렇게 느끼고 있었고.

콘텐츠 시대

박 홍 대표의 석사 논문[2]이었던, 스마트폰 사용과 사람들의 도시 생활의 행동 패턴에 관한 연구에 관한 것이 있었는데, 그러한 주제를 비즈니스로 풀겠다는 생각을 어떻게 했는지가 궁금하더라고요.

홍 스마트폰으로 인해 세상이 바뀔 거라고 확신했습니다. 그랬을 때 기존에 있었던 콘텐츠 비즈니스, 그러니까 도시 콘텐츠 비즈니스라는 게 충분히 유의미해지겠다, 공공 차원에서 하는 게 아니라 사람들이 소비할 수 있는 콘텐츠들이 정말 중요해지겠다는 생각이 들었어요. 이런 콘텐츠들이 그동안 부동산과 대기업 프랜차이즈, 건설 시행사들 때문에 눌려 있었잖아요. 권력으로 그런 것을 누를 수 있는 시대였기도 했지요. 하지만 이런 4차 산업혁명 시대, 스마트폰으로 인해서 그런 권력들이 다 해체가 되면서 실제로 개인 콘텐츠의 직거래 시장이 열린 거죠.

박 '도시에도 OS가 필요하다'가 어반플레이의 모토인데요, 도시란 어떤 곳인가요? 또 '로컬'의 의미는 무엇이고, 도시와의 관계는 어떠한가요?

홍 회사를 만들 때도 이 주제가 이어지는 부분인데요, 결국은

2) 홍주석, 「오픈 에어 뮤지엄의 문화 자원 활성화를 위한 방문자 관람 패턴과 정보와의 상관성에 관한 연구 : 서울 북촌 지역을 중심으로」, KAIST 문화기술대학원 석사 논문, 2011

개개인의 콘텐츠가 유통될 수 있는 시대가 열리는 거잖아요. 개인의 브랜드, 개인이 가지고 있는 콘텐츠들이 일반 소비자들에게 연결할 수 있는 연결고리의 플랫폼이 필요하다고 생각을 했어요. 그러기 위해서는 온·오프라인의 다양한 서비스들이 필요한 거고, 그런 중간 역할을 해보자라는, 어떻게 보면 추상적인 생각으로 막 고민했어요. 스마트폰에는 ISO와 안드로이드 두 개의 OS가 있다 보니까, 도시에도 이런 것들의 어플리케이션을 올릴 수 있는 하나의 OS적인 역할을 해주는 영리기업이 필요할 것이다. 지자체들이 명목상으로는 하고 있지만 실질적으로 하지 못하는 부분들이 많이 있어요. 그래서 공공 서비스와는 다른 개념으로 접근을 한 거였고요.

도시와 로컬

박 도시와 로컬은 같은 의미인가요?

홍 로컬에는 도시의 다양한 콘텐츠들이 있어야 해요. 도시와 로컬에 대한 관심이 생겼던 것은 사람들이 오프라인에서 모이는 목적이 대부분 커뮤니티 지향성으로 가게 될 거라고 생각해서예요. 콘텐츠 중심, 커뮤니티 중심으로 오프라인이 변할 거라는 거죠. 유통 중심으로 온라인이 넘어가면, 그 유통이 도시 안에서 유통이 다 빠져나가면, 그 빈 공간을 채울 수 있는 게 콘텐츠와 커뮤

니티라는 거였거든요. 이런 콘텐츠 다양성이 제일 크면서도 밀도가 높고, 사람들의 커뮤니티 기능성을 가지고 가는 것은 로컬인 거예요. 동네 커뮤니티인 거지요. 그래서 로컬에 관심을 가졌고 저희가 해야 되는 일들도 당연히 다 로컬에서 시작됩니다. 이게 매크로한 관점에서 쳐다보는 게 아니라 마이크로한 관점에서 매크로하게 가는 형태의 비즈니스를 처음부터 시작을 하게 된 거죠.

박 그러면 일종의 도시 OS 속에 온라인 미디어나 로컬 등이 같이 들어가 있는 거라고 봐야 하는 건가요?

홍 저희도 처음부터 딱 동네를 찍은 건 아닙니다. 사람들에게 전달하는 방식에 있어서 '동네'라는 개념, '로컬'이라는 개념, 지금은 엄청 핫한 트렌드가 됐지만 그때만 해도 상당히 생소한 것들이었어요. 그래서 그런 것들을 전달하는 매개체 역할로서 로컬이나 동네를 가지고 온 것이죠. 그렇다고 저희가 동네만 연구하는 아카이브 회사이다, 이건 아니에요. 결국은 도시 안에서 사람들의 라이프스타일이나 콘텐츠를 연구하고 새로운 모델들을 연구하는 회사다 보니까 로컬이 1순위였어요.

박 이 질문을 하는 이유는 도시로 출발했는데 지금은 로컬로 강조된 거 같아서인데요.

홍 앞으로의 도시 트렌드에 대한 점들이 저희가 궁금해하는 부분이고 그거에 따라서 저희 서비스들이 가야 되는데, 그중에 가장 중요하게 생각해야 되는 게 로컬 커뮤니티라는 거예요.

박 도시 트렌드에서 로컬이 아닌 또 다른 트렌드로 넘어갈 가능성도 있나요?

홍 가능성이 있지요. 저희가 가장 집중하는 거는 온라인과 오프라인이에요. 온라인과 오프라인 경계가 어떻게 허물어질 것이냐? 그렇기 때문에 로컬이 중요해지는 거예요. 오프라인은 로컬이 강조될 수밖에 없어요.

생활문화와 라이프스타일

박 '밀레니얼 세대의 생활문화'라는 표현을 쓰셨는데, 요즘 '라이프스타일'이라는 단어가 유행합니다. '생활문화'와 '라이프스타일'이 어떻게 다를까요? 또한 그것이 밀레니얼 세대에게 특별한 이유가 따로 있나요?

홍 생활문화라고 하면 기본적으로 공공 사회적인 느낌의, 브로드(broad)한 개념, 제너럴(general)한 개념으로 이야기하는 거 같아요. 일상의 의식주와 관련된 것들을 말하는데, 라이프스타일(lifestyle)이라고 생활문화를 영어로 표현한 것이기도 하지만, 조금 더 개인의 스타일을 강조하지요. 생활문화라고 하면 브로드하게 전반적으로 이 도시의 생활문화가 어떻다 정도로 이야기하는 것 같아요. 라이프스타일이라고 하면 개개인의 콘텐츠가 조금 더 내포되어 있

는, 결국은 취향이라는 것이고, 개인의 취향과 라이프스타일은 소비랑 거의 직결됩니다. 조금 더 마케팅 용어의 성격을 가지고 있는 것이지요. 제가 학자가 아니어서 이 개념이 어떻게 시작되는지 알 수는 없지만, 조금 더 이야기하면 돈 냄새가 나는 라이프스타일을 결국은 상업적으로 더 많이 쓰잖아요. 삼성에서 갑자기 "최신 생활 문화를 반영한 냉장고입니다" 이러지 않고 "요즘 밀레니얼 스타일 라이프스타일 담은 가전" 이렇게 하니까요. 라이프스타일이라는 단어 자체가 결국은 소비를 내재화하고 있는 거 같아요.

박 특별하게 밀레니얼이라고 하지만, 그 지점이 밀레니얼 세대에게 특별히 의미가 있는 부분이 있나요?

홍 밀레니얼(millennials) 세대[3]의 특징은 그 이전 세대보다 어렸을 때부터 좋은 거는 다 경험해보면서 왔기 때문에 신기하고 못 해본 경험이 사실은 없어요. 마음만 먹으면 세계 여행도 하는 세대잖아요. 외국에 대한 사대주의 같은 것도 없어요. 거기다 애국심도 없고, 세계는 하나고, 그러다 보니 이제 조금 더 유니크하고 독특하고 남들이 경험해보지 않은 것에 집중을 하게 되었단 말이에요. 밀레니얼 세대가 고등학생, 대학생이었을 때부터 온라인 인터넷 세대가 열렸잖아요. 그러나 보니까 온라인에서 해결하지 못하는 다양한 오프라인의 경험을 훨씬 중요하게 생각하는 거 같아요. 시대적으로 봤을 때 그런 밀레니얼 세대들이 경험을 중요시한다는 것은 문화 예술 같은, 무형의 가치를 엄청 중요하게 생각을 하는 거죠. 기

존 세대들이 유형의 소유, 대표적으로 아파트 같은, 것을 중요하게 여겼다면, 밀레니얼 세대들은 내가 좋은 서비스를 이용하고, 좋은 경험을 하고 소비를 하면 되는 거죠. 그런 무형의 콘텐츠들이 자산화된다고 느끼는 거 같아요. 그래서 공유가 나오는 거 같아요. 내 것일 필요 없이 합리적이고 좋은 공간으로 쓸 수 있으면 된 것이지요. 그렇기 때문에 서비스 차지(charge)를 내면서 기꺼이 쓰는 거죠.

박 그러면 밀레니얼 세대나 지금의 흐름에서 이게 문화예술과 계속 연결이 되는, 일상이 되는 그런 시기가 오고 있다고 보는 건지요?

홍 예술은 좀 다를 수 있어요. 문화라는 거는 규정지을 수 없잖아요. 어디서부터 어디까지를 문화라고 할 건지, 결국은 무형적 가치에 소비를 하느냐 안 하느냐의 차이라고 보고 있어요. 기존 세대에 대비해서 밀레니얼 세대들이 무형의 가치, 결국 콘텐츠거든요. 그 콘텐츠에 소비를 하는 거예요. 예를 들면 어르신들은 커피숍을 가면 '무슨 커피가 7,000원이야?'라고 생각하죠. 하지만 그건 결국 콘텐츠를 소비한 거거든요. 젊은 세대들은 그것을 훨씬 더 빠르게, 일상적으로 받아들인다는 거죠. 심지어 커피를 안 줘도 젊은 층들은 입장료를 내고 기꺼이 들어갑니다. 피카소 전시회도 아닌데 기존 세대들이 줄 서서 3만 원짜리 전시회 들어갈까요? '도대체 왜

3) 1980년대 초반부터 2000년대 초반까지 출생한 세대

319
포스트 코로나 시대의 생활예술

그러는 거야?' 하고 말하는 기성세대와는 달리 합리적인 선택이 아닌, 비합리적인 사고에서 소비를 하는 것이 확연한 차이인 것이죠.

'누구나 크리에이터'와 '예술가'

박 '밀레니얼 세대는 누구나 크리에이터인 세대다.'라고 표현했는데, 그 이유는요? 그리고 '크리에이터', '로컬 크리에이터' 등 크리에이터라는 개념이 많이 등장하는데, 어떤 사람을 크리에이터로 보는지요?

홍 기존의 산업은 생산자와 소비자가 명확하게 구분이 됐어요. 농부라고 하면, 내가 재배를 하는 사람이냐, 이 농산물을 받아서 먹는 사람이냐로 구분이 되죠. 제조업이나 농산물 기반 기초 산업들은 그랬어요. 지금의 콘텐츠 산업의 시대로 오면서 무형의 산업, 무형의 콘텐츠, 무형의 가치를 팔 때는 누구나 생산자에서 소비자로 가는 그런 현상이 벌어지는 거 같아요. 그리고 젊은 세대들은 당연히 어렸을 때부터 SNS라든지 온라인을 통해서 소통하는 세대이기 때문에, 본인이 생산한 콘텐츠를 훨씬 더 빠르게 유통할 수 있는 거죠. 온라인을 통해서죠. 기존 세대가 아무리 좋은 콘텐츠를 가지고 있어도 거기에 방송국을 통해서 섭외가 되고, 뭐 이런 기존

구조의 틈바구니를 뚫고 가는데 몇 년의 시간이 걸립니다. 그런데 보세요, 유튜브나 페이스북에다 올려서 그게 화제가 되면 그냥 퍼져요. 기존의 권력구조가 여기서는 해체가 되기 때문에 가능해요. 그리고 어떤 분야에서는 본인이 소비자지만 어떤 분야에서는 생산자인 부분이 많아지는 거죠.

박 그러면 누구나가 자기의 콘텐츠를 생산해서 유통시킬 수 있다, 누구나가 크리에이터가 될 수 있다, 이렇게 보는 건가요?

홍 그게 무형의 것과 유형의 것도 이제 가능해졌죠. 온라인 시스템들이 훨씬 고도화되면서요.

박 그러면 기존의 전문가의 역할, 즉 누군가가 크리에이터가 된다면 도대체 예술가의 역할이 있는 거냐는 질문으로 연결이 되거든요. 예술을 전문적으로 하는 사람들은 뭐냐는 거죠.

홍 몇 개를 카테고리화할 수 있을 거 같아요. 크리에이터 영역도 스펙트럼이 넓다고 봅니다. 비즈니스 영역까지 쭉 끌고 갈 수 있는 크리에이터들이 있고요. 그냥 개개인의 한 시민으로서의 크리에이터일 수도 있어요. 나는 돈 벌려고 하는 게 아니다, 하면서 꾸준히 글을 쓰는 사람도 있고요. 창작 활동이라고 할 수 있지요. 예전에 창작이라고 하면은 무조건 문화예술가 영역으로 봤어요. 더 보수적으로 봤지요. '예술해서 밥 먹고 살 수 있냐?'는 말도 다 여기서 비롯된 거죠. 예술가도 직업이라고 봤기 때문이죠. 그런데 이 크리에이터는 꼭 직업은 아니어도 된다는 거예요. 나중에 잘되어서

직업이 될 수도 있지만. 크리에이터는 시작점이 훨씬 더 느슨한 거죠. 기존 세대들은 '나는 다 필요 없고 예술가로 평생을 살 거야.'라고 했다면 이제는 그런 게 아니라는 거죠. 크리에이터로 할 수 있는 영역들이 스펙트럼이 넓어졌어요. 예를 들면, 푸드 쪽 카페를 하나 차려도 크리에이터 영역인 경우도 많잖아요. 자기만의 레시피와 브랜드를 가지고 자기 이름을 걸고 커피숍을 내거나 하면 그게 크리에이터 영역이거든요. 기존의 순수예술 분야는 순수예술 분야대로 있을 거예요. 순수예술 분야에도 아주 극소수의 예술가들이 예술가로 살아남고 나머지는 빈곤에 시달리잖아요. 이런 분들은 새로 바뀌는 세대에 융합적인 부분들에서 시도들이 계속될 거라고 봐요.

박 크리에이터의 카테고리 영역들이 다양하게 분화될 거라는 점은 시사점이 있네요.

홍 누구나 마음속에 내재되어 있는 창조성, 창의성이 있는데 그 발현 자체를 사회가 대개 억눌렀다는 것인데, 지금은 나도 해볼까라는 마음이 있지요. 사람의 DNA에는 누구나 다 창의성이 있고, 지금은 그걸 테스트해볼 수 있는 시대가 됐으니까요. 본인들에게 억눌렸던 것들이 폭발되어도 리스크가 없는 거죠. 기존 권력구조나, 유통구조나, 다 해체되고 있는 마당에 말입니다. 예전에는 예술가로 살려면 평생 예술가로 살아야 하는데, 이제는 하다가 아니면 뭐 다른 일 하면서도 할 수도 있어요. 유튜버도 다들 부업으로

시작한 것이지 않습니까. '나는 유튜버가 될 거야.'라고 하는 거는 요즘 초등학생들이 하는 직업 선호도 조사에서나 나오는 겁니다.

전문가의 영역

박 혹자는 전문가의 역할이 변할 거다, 예전에는 자기의 독자적인 영역에만, 자기가 생산한 것만, 이렇게 생각했는데 오히려 일종의 이끌어주고 변형하고 연결하고 이런 역할로 변하는 것 아니냐, 전문가의 위상이 변한 거 아니냐고 보는데, 어떻게 생각하는지요?

홍 물론 전문가의 영역은 어디서나 중요할 거예요. 여기서 중요한 거는 기술인 거 같아요. 테크놀로지의 기술만이 아니라 전문 능력 향상은 좀 다른 거라 봐요. 그래서 기본적으로 자기가 전문적으로 할 수 있는 영역에서 지금의 새로운 시대 문화라든가 이런 것들로 접목시킬 수 있는 거를 가지고, 자신의 가치 이런 것들을 훨씬 더 차별화시킬 수 있는 전략은 필요한데, 전문가들은 다 필요 없다고 하면 누군가는 대개 병렬적인 사람일 거 같거든요. 기존처럼 카테고리를 나누어서 문화, 예술, 이 사람은 문화기획자, 이 사람은 예술가, 이 사람은 건축가라는 식으로 규정지을 수는 없을 거예요. 그 직업과 직업 사이에 삐져나오는 새로운 인재들이 필요한 시대이고 그 인재들이 많이 나올 수 있는 시대라고 봐요. 저도 그런 사람

중 한 명입니다.

박 전문가는 기술과 연결되고 전문적인 능력도 향상시켜야 된다고 했을 때, 예술로 보자면 예술가로 자기의 전문적인 역량들을 계속 키워나가는 부분이 있고, '누구나 다 예술가'라는 부분이 있어요. 앞으로의 흐름은 '전문적으로 예술을 하는 사람', 혹은 '누구나가 다 예술가' 하는 것 사이의 접점이지 않을까 싶어요. 이런 변화에 대해 어떻게 생각하는지요?

홍 성공한 예술가가 사람이듯 누구나 성공한 예술가가 될 수 있지요. 앞으로는 예술가가 될 수 있는 환경 자체가 훨씬 더 가능성이 높아졌다, 다양한 부분의 예술의 구현이 높아졌다고 할 수 있어요. 예를 들어 예술도 학습되거나 아니면 천부적인 재능을 가졌거나 둘 중의 하나였거든요. 지금은 그렇지 않고 본인의 예술적 감각을 어떻게 구현하느냐에 따라서 새로운 분야의 예술가로 인정을 받을 수도 있는 시대입니다. 예술도 산업이란 말이 나올 정도로 접목이 많은 거 같아요. 누구나가 예술가가 될 수 있다는 거는 당연한 거잖아요. 모든 사람들이 예술을 하는 브로드한 세상이 될 거다, 그런 의미인 것 같은데, 그 개념은 당연해질 거 같아요. 예술과 문화에 대한 성숙도니 학습은 훨씬 더 높아질 거 같아요. 그새 본인이 예술가라고 하는 것과는 다른 거 같아요. 시민의식이 좋아지는 거죠.

박 예술가라고 하는 것과는 다른 것이다?

홍 네. 이것은 좀 더 비즈니스 필드 쪽으로 가는 부분이기 때문에. 예를 들어서 시민들 몇 명이 모여서 뭔가 한다고 하거나, 시민들 주도하에 도시재생을 할 수 있다고 하는 것에는 뭔가 허상들이 있거든요. 약간 그거와 비슷한 거 같아요. 시민들이 전체적인 문화예술 쪽의 관심이 높아지는 것, 도시재생에 관련된 관심도가 이런 거를 증가시켜주는 일들은 필요하지만, 그렇다고 이들이 이걸 주도할 수 있는 전문성을 갖추고 있느냐는 것과는 다른 거죠. 이걸 붙여버리면 완전히 논리적 비약으로 확 가버리는 거죠.

박 전문 영역, 전문가가 해야 될 일은 있으나, 크리에이터에 대해 이야기할 때는 누구나가 크리에이터, 이것은 다른 범주의 이야기를 하는 것인가요?

홍 모든 일에서 전문가가 다 필요한 거는 아니거든요. 집에 전구가 나갔는데 내가 못 고치면 삼촌이 고칠 수도 있고, 옆집 아저씨가 고칠 수도 있어요. 아파트 인테리어 할 때도 주변에 있는 철물점이나 이런 데서 자기 집 인테리어를 도와주는 경향이 있어요. 꼭 전문 건축가가 와서 우리 집 원룸의 벽지를 바를 필요는 없잖아요. 이런 다양성, 스펙트럼이라는 것이 있는데, 이것을 획일적으로 규정짓는 게 무의미하다는 거지요.

온라인과 오프라인의 경계

박 철물점을 새롭게 오픈했던 부분과 연결해서 생각한 것으로 볼 수도 있겠네요. 앞으로 도시 콘텐츠가 궁극적으로 온·오프라인의 경계를 허무는 그런 여러 가지 결합이 중요하다고 말했는데, 온라인과 오프라인 중 대표님은 사업 전망의 측면에서 어느 쪽에 더 역점을 두나요? 또 향후 (디지털 시대의) '도시'와 '로컬'에서 양 측면 (온, 오프)은 어떻게 작용한다고 보나요?

홍 2010년대에서 2030년까지 20년 사이에 도시의 패러다임이 바뀐다고 봐요. 현재 바뀌고 있는 중이고요. 2010년대에서 2020년까지 한 번의 가능성들이 있었고요, 2020년대에서 2030년대는 이게 일상으로 번져가면서 패러다임이, 아예 판이 바뀌는 시대라고 봐야 하거든요. 지금은 상업적으로 전체적으로 판이 깔리는 시대였고, 그 판이 일반 대중들에게까지 넘어가면서 뒤집히는 시대라고 봐요. 도시에 있어서. 그런 게 코로나로 인해서 훨씬 더 촉매제 역할을 한 거 같아요. 미신처럼 믿고 있는 것이 그런 부분이에요. 저희가 오프라인 비즈니스니까 "너희 이제 망했네. 커뮤니티는 개뿔! 사람들이 모이기도 못하는데 무슨 커뮤니티야?" 이런 거잖아요. 그게 코로나 이후에는 더 가속화될 수 있다는 거예요. 지금 보면 재미있는 것들이, 그런 커뮤니티는 만나지는 못하지만 동네 상권은 생각보다 더 안 빠졌어요. 사람들이 대형마트는 안 가도 온라

인으로 사고, 아니면 로컬에서 소비하고, 이 두 가지로 가거든요. 중간에 어정쩡한 것들이 빠지는 거예요. 프랜차이즈, 백화점 몰 이런 것이 가장 치명타인 거죠. 해외여행 안 가서 항공사들, 큰 여행사들은 죽어나는데, 국내의 여행에서도 유니크한 콘텐츠를 가지고 있는 데들은 지금 사람들이 몰려가잖아요. 심지어 양평, 파주 이런 곳의 큰 규모의 카페들은 발 디딜 틈이 없거든요. 그런 현상들이 이제 단순히 사람들이 해이해져서, 갈 데가 없어서 간다고 바라볼 게 아니라 상업 전반이 그런 식으로 영향을 미칠 거라고 봐요. 그게 맞물린다고 하는 거죠. 단순히 코로나 때문이 아니라 5년 뒤, 10년 뒤에 와야 할 현상인데 이게 코로나 때문에 미래를 일찍 경험해보는 느낌이 있는 거죠. 기술적으로는 화상회의 이런 거를 경험해본다는 언론 보도도 많지만, 라이프스타일을 경험해보는 거 같거든요. 그 라이프스타일을 경험해보는 부분에서 가장 큰 포인트가 그런 것 같아요.

박 향후 온라인과 로컬, 그렇게 양분화되고 그것이 오히려 로컬에서의 커뮤니티나 직접적인 경험, 콘텐츠 이런 부분이 훨씬 더 강화될 거다, 이렇게 보는 거네요.

홍 저희가 비즈니스를 하는데 첫 번째 우선순위는 공실률이에요. 오프라인 비즈니스의 패러다임이 변할 거라는 거예요. 공실률은 앞으로 계속 높아질 수밖에 없는 시대적인, 숙명적인 거예요. 온라인으로 하나둘씩 다 넘어갔는데, 결국은 다 오프라인에서 공간

을 점유했던 비즈니스들이지요. 오프라인 공간 비즈니스의 성격이 완전히 달라지는 거예요. 예를 들어서 그냥 슈퍼마켓 하는 것보다 주차장이 나을 수도 있는 거예요. 슈퍼마켓 하는 것보다 유통회사들 물류창고로 빌려주는 게 인테리어 비용도 안 들고 좋을 수도 있다는 겁니다. 그러면 어쨌든 도심이 황폐화될 거잖아요. 내 집 주변이 다 공장이나 물류센터 이런 것들로 바뀐다고 생각을 해보면 엄청 치명적인 거죠. 그 일대에서는 그런 것들이 앞으로 좀 더 빨리 올 수 있다고 하는 거가 있고요. 그러다 보면 그런 빈 공간을 뭐로 채울 거냐는 거죠. 유통이 다 온라인으로 넘어오면 뭐로 채울 거냐, 오프라인에서는 오프라인에서 경험할 수 있는 콘텐츠 커뮤니티 이런 것들이라는 결론이 나오는데, 그 콘텐츠와 커뮤니티를 기반으로 해서 공간 비즈니스를 할 수 있는 비즈니스 모델은 없어요. 전혀. 저희도 그런 것을 시도하는 거지만, 그게 현시대에서는 불가능해요. 그러니까 그 정도의 투자금이 있으면 편의점 차리는 게 훨씬 더 돈을 많이 벌겠죠. 죽은 장소들 아예 뭐 뜰 거 같은 동네들은 저희 눈에 보이니까, 그런 데다가 부동산을 사놓고 임대를 줘버리면 되는데, 그게 잠시라는 거죠. 부동산 값이 계속 오른다고 하는 거는 불확실성이 큽니다. 그랬을 때 결국은 이 오프라인 공간들이 새로운 오프라인 경험으로써 사람들에게 소비할 수 있게끔 만드는 비즈니스 모델이 앞으로 성공할 거라고 생각하는 것이지요. 저희도 그게 시초인 거고. 이것저것 시도해보는 거죠. 코로나 이후에 더 빠

르게 변화하면 저희도 더 빠르게 시도를 해볼 수 있겠죠. 앞으로 5년을 보고 가는데 2~3년 안에 변화가 이뤄질 것이다, 훨씬 더 빠르게 변화할 것이라는 거고요. 앞으로 코워킹이나 이런 것들을 시도해서 비즈니스 모델화했던 게 2013~2014년도 이때부터였는데 이게 2017~2018년도에 터졌거든요. 공유 공간 비즈니스라는 게 이게 없었던 게 아니고 홍대 주변에는 다 공유 작업실이었어요. 그리고 명동, 광화문, 이런 데는 소호사무실이 있었잖아요. 그런 조그만 시장들이 있었는데, 이걸 매스(mass) 소비로 패러다임을 강화시킬 수 있느냐는 자본의 힘이거든요. 자본과 만났을 때 그렇게 되는거죠. 그럼에도 로컬 지향이라든지, 골목 상권이 살아나야 한다든지 하는 것은 결국 좋은 이야기를 하는 허상 아니냐, 자본주의 시대에서 이거는 현실과 안 맞는, 괴리가 있는 이야기들이라고 생각하는 사람들이 아직도 대다수예요.

라이프스타일의 공간들

박 "다른 분들은 동네에 있는 갤러리가 문화 공간이라고 생각하지만, 저희는 30년 된 빵집이 더 문화 공간이라고 생각합니다."라고 말한 의미는? 또 "대부분의 많은 문화인들과 예술인들이 소비자와의 접점을 찾기 어렵다"고 하면서, '문화콘텐츠와 실제 소비와

연결점'에서 개개인의 '취향'을 말했는데 그 의미는 뭔가요?

홍 갤러리보다도 빵집이 더 문화 공간이라는 점은 굉장히 중요한 언급인데요, 저희가 생각하는 문화예술의 개념보다는 좀 더 라이프스타일의 문화에 집중하고 있어서 한 말 같아요. 사람들에게 문화적인 행복감을 준다는 게 뭔가라고 했을 때, 내가 1년에 한 번도 문 두드리기 어려운 갤러리, 일반인들이 들어가기 어려운 갤러리보다는, 내가 매일 가서 빵을 살 수 있는 곳, 빵 냄새가 사회적 안정감을 줘요. 그런 오래된 빵집이 계속 10년, 20년, 내가 초등학교 때 갔던 빵집이 성인되어서도 있다는 거는 그걸 누리는 사람들에게는 지역 문화적으로 엄청난 행복이라는 거예요. 그렇기 때문에 사람들이 군산에 오면 '이성당'을 가봐라, 대전에 오면 '성심당'을 을 가봐라 하는 거죠. 이게 내가 경영하는 빵집이 아닌 데도 사람들을 끌고 가서 소비가 일어나게 해요. 지역의 자부심 같은 게 근본적으로 있는 거예요. 강릉 가서 강릉 친구를 만나면, '강릉 왔으니 여기는 꼭 가봐야 된다, 물회는 어디서 먹고 또 어디 들러서 포장해 가면 돼!' 이런 말을 한다는 것 자체가 라이프스타일에서 중요한 생활문화, 지역 생활문화의 부분이라는 거죠. 지역만의 브랜드를 만들어야 한다는 게 시 싫은, 그런 의미에서는 국가 경쟁력에서 대개 큰 역할이라고 보고, 그런 것들이 모여서 관광 콘텐츠가 된다고 보거든요.

박 빵 냄새가 계속 풍기는 것, 그게 사회적 안정감을 주는 중요

한 요소라고 했고, 예를 들어 사회적 안전망, 문화적 안전망을 이야기했는데, 개인의 삶에서 빵집이 갖는 사회적 역할이 크다고 볼 수 있겠는데요?

홍 빵집뿐 아니라 세탁소도 마찬가지인 것 같아요. 사람과 사람이 서로 마주치는 공간이고, 나의 고민이나 문제를 해결해주잖아요. 단순히 내가 빨래만 할 거면 온라인으로 론드리(laundry)를 시키겠지요. 그런데 수선이라든지, '이걸 버려야 돼요? 이걸 기워서 다시 입을까요?' 이런 이야기를 할 수 있는 세탁소의 기능들이 사라진다는 것이 아쉽다는 거예요. 저희가 방앗간을 만들 때도 그런 이유가 제일 컸던 것이고요. 사람들이 정말 살기 좋은 동네가 무엇인가 하는 질문을 많이 해요. 내가 사는 주변에 단골가게 5개가 있으면 살기 좋은 동네이지 않을까 하고 이야기했거든요. 그리고 길거리를 한두 시간 돌면서 인사할 수 있는 사람이 4~5명 되면 그게 대개 살기 좋은 동네라는 거예요. 내가 아는 사람, 내가 믿을 수 있는 사람들이 주변에 있다는 게 엄청난 사회적 안정감을 주잖아요. 내가 커피 마시고 싶을 때 가는 카페는 커피 맛이 좀 덜하더라도 사장님이 내가 아는 사람이기 때문에 가는 그 단골가게, 단골가게 유무가 이 사람이 이 지역에 사는 데 있어서 대개 큰 역할을 하는 거지요.

로컬과 커뮤니티

박 그게 커뮤니티에 내포되어 있는 의미란 거지요? 그런 점에서 단행본으로 출간한 『아는동네』 시리즈는 슬로건 자체도 '아는동네, 모르는 이야기'라고 했어요.

홍 『아는동네』4) 책을 보면서 밖으로만 봤었던, 이미지만 가지고 있었던, 동네에 대해서 알게 되고 그 동네가 재밌어지고, 그 동네에 대한 신뢰도가 생깁니다 그 동네에 사는 사람들, 장사하는 사람들에 대한 신뢰도가 생기는, 그런 것을 해소해줄 수 있는 콘텐츠를 만들어보자, 이런 거지요.

박 동네에서 만나서 서로 인사할 수 있고, 또 자기가 단골집으로 갈 수 있다고 하는 게 우리가 흔히 말하는 공동체적인 삶, 커뮤니티같이 어울려져서 사는 삶, 그런 건가요?

홍 느슨한 현대판이라고 하면 되겠네요. 성미산마을과 같은 형태만 절대적인 것은 아니라는 거지요. 그런 방식도 있고 저런 방식도 있지만 앞으로의 방식이 훨씬 더 사람들에게 소비되는 형태, 소비가 이루어지는 공동체가 있어야 하는, 그러기 위해서는 서로의 프라이버시가 철저하게 지켜지고, 본인이 원할 때는 서로가 연결될 수 있는 형태의 그런 시스템이 필요하다는 거지요.

박 공간 이야기로 연결해서 이어보면, 공간 사업을 대개 중요하게 생각하는데요, 예를 들어 연남동 방앗간을 차린 남자로 SNS에

서 유명했는데, 방앗간, 세탁소, 철물점, 사진관 이렇게 사라져간 공간에 대해서, 공간이 중요한 사업 아이템일 수 있었던 것에 대해서는요?

홍 커뮤니티에 대해서 중요하게 생각해보는데요, 오프라인 커뮤니티에 대한 집중을 했어요. 온라인 커뮤니티는 대개 많잖아요. 온라인 커뮤니티의 기본적인 한계라고 하면, 특화된 전문 분야의 커뮤니티가 보여요. 온라인 커뮤니티의 장점도 확실히 있고, 앞으로는 온라인 커뮤니티가 지금보다는 훨씬 더 커지기는 할 텐데, 시장이 커지는 만큼 반대적으로는 오프라인에서 커뮤니티의 경험을 같이 연계하는 방식들의 고민이 많아지거든요. 그랬을 때 오프라인은 결국은 오프라인으로 나온다는 것 자체가 공간이 필요한 이유예요. 모이거나 뭔가를 하거나 행위를 하기 때문에, 앞으로는 조금 더 오프라인 공간들이 그런 식으로 체질 변화들이 있을 것이다, 오프라인이 상품을 딜리버리(delivery)하는 역할에서 이제는 서로 만나서 서로가 가지고 있는 무형의 것들을 공유하는 형태로 만들어질 것이다, 그런 것을 생각하고 있었고요. 고민을 하다 보니 왜 이전에는 없었지? 이전에 우리나라가 어렵기도 하고, 시대적으로는 이런 문화 공간이라는 것이 규정되어 있어서 문화 공간은 뭔가 있어 보이고 일상적으로 이용하면 안 될 거 같고, 내가 어느 정도

4) 어반플레이 출판사에서 출간된 『아는동네』 시리즈는 을지로, 성수, 강원, 연남, 이태원, 인천 등이 있다.

돈을 가지고 있어야 될 거 같고, 이런 것들이 조장이 된 건 아닐까? 그러면 일반인들은 어떤 문화를 가지고 있었을까? 어떤 문화생활을 즐겼을까? 나는 동네 가게들이 그 역할을 했다고 봐요. 지금도 보면 미용실에 모이잖아요. 머리를 안 하는데 미용실에 모이고, 방앗간에 하루 종일 모여서 이야기를 나누고, 이게 문화생활인 거예요. 표현하자면 '쌍놈' 문화. 그리고 나이 드신 분들도 굳이 밀폐된 공간을 그렇게 선호하시는 게, 방에서 술 한잔 하면서 이야기하고, 문화 소비의 그 방식을 잘 모르는 사람들이 이상한 음주 문화라든지 퇴폐 문화로 퍼지는 거예요. 건전한 문화들은 가게들이나 오프라인 공간들이 흡수해왔다고 봐요. 세대가 변하면서 많은 유통들이 온라인으로 가기 전에 대형마트로 갔잖아요. 그게 가장 큰 문제라고 보거든요. 대형마트로 빠지면서 이들이 가지고 있는 수익에 대한 보전이 어려워지다 보니, 이제 시대가 바뀌고 당연히 사라져 가는 거죠, 그 기능 자체가. 기존의 방식으로는 방앗간, 세탁소, 철물점 이런 것들이요. 그래서 앞으로 미래에도 이 프로그램들이 살아남으려면 어떻게 재정의가 되어야 하느냐하는 점에서 고민을 시작한 거예요.

박 예건에 보지면 빨래디에서 모이고, 나무 그늘에서 보이고, 마을회관에서 모이고, 이런 공간이 했었던 여러 가지 기능들이 미용실이라든지 세탁소라든지 철물점이라든지 이런 거로 번져나갔지 않았느냐고 보는 거네요.

홍 모일 수 있는, 느슨한 사람들이 모일 수 있는, 목적성을 갖지 않고도 가서 대화를 나눌 수 있는 공간들이 필요해요. 그게 마을 회관 이런 데도 있지만, 그런 곳은 목적성을 가지고 모여야 되잖아요. 노인이 돼서 할 수 없으니까 가는 거와 자의로 가는 건 다르거든요. 자의로 갈 수 있는 거는 도시에 엄청 많잖아요. 갈 수 있는 카페만 하더라도 주변에 열댓 개 씩 있어요. 그래서 내가 누굴 선택하고 누구를 만나느냐 이런 건데, 앞으로는 그런 것들이 훨씬 더 잘게 쪼개지고 사람과 사람과의 관계들이 공간을 베이스로 해서 이루어진다는 거지요. 기본적으로 오프라인 비즈니스는 결국은 사람이 와야 되는 거예요. 사람이 모여야 돈을 버는 거죠. 그렇기 때문에 커뮤니티 자체가 본질적으로 사람들을, 커뮤니티를 원하는 것도 있지만, 자본주의에서 사람들을, 커뮤니티를 만들어줘야 돈을 버는 것들도 있기 때문에 그 접점에 어떻게 솔루션을 푸느냐가 대개 중요한 거 같아요. 자연스럽게 커뮤니티를 만들어주는 거, 억지로 커뮤니티를 만든다고 해서 그 공간에 나오지는 않는 거지요.

박 커뮤니티는 필요할 것이고, 자연스럽게 만들어질 것인데요. 행정에서는 작위적으로 이렇게 해야 될 거라는 규정적인 틀을 강조하는 거 아니냐는 위험이 있다고 보는 시각도 있는데요?

홍 공공에서 추구하는 커뮤니티와 민간에서 하는 커뮤니티의 결은 다르다고 봐요. 공공에서는 사회적 약자, 그리고 실제 주민 편의시설들이나 이런 기능을 해야지, 이걸 문화적 공간으로써 어떤

일정한 사람들에게 문화적 향유를 느끼게 해주는 공간을 만든다고 하는 거는 하지 말아야 하는 일이라 보거든요.

민간의 자발성과 행정의 지원

박 그러니까 민간의 영역이라는 거죠?

홍 민간의 영역으로 가야 생태계가 형성되고, 문화적 생태계를 만들어줘야 하는 영역이죠. 거기에 지원을 하는 거는 가능한데, 직접 사업을 하는 거는 좀 그래요. 정부 예산은 가급적 많은 사람들에게 공평하게 서비스를 누릴 수 있게 나눠줘야 하는데, 너무 일정 집단에 편중되는 현상을 발휘할 수밖에 없어요. 그리고 민간의 영역을 방해하는, 민간의 생태계를 파괴하는 현상이거든요. 민간의 생태계를 파괴하는 문화적 정책들이 너무나 많아요. 똑같은 사업들을 대개 많이 하고 있고. 카피도 공공연하게 하고 있고요. 개인의 이름이 아닌 공공의 이름으로 하는 거는 책임이 없다고 하는 것이 기본적으로 공무원의 마인드거든요. 그렇기 때문에 '걸리면 잘못했다고 하면 되지, 내 책임 아니야.' 약간 이런 게 있죠. 민간의 비즈니스 모델부터 시작해서 다양한 모델들을 엄청나게 카피를 하지요. 내가 그것들만 모아서 기사를 한번 써볼까도 생각했어요.

박 공공에서 굳이 민간하고 연계된다면 지원을 하는 방식으로

가는 게 맞는데, 그것을 넘어가는 경우가 많다고 했는데, 예를 들면요?

홍 대표적으로 스타트업 지원하겠다고 공공에서 직접 공공 오피스를 만들어서 스타트업을 보육합니다. 왜 그럽니까? 이거는 엑셀레이터 영역이거나 공유 오피스 사업자들의 역할이고, 행정은 그들을 지원해주면 되지 않나요. 근데 굳이 그걸 직접 만들어서 원래는 1인당 30만 원 받아야 하는 서비스들을 3만 원씩 받아요. 그러면 거기에 있는 친구들이 한 달에 300만 원씩 냈는데, 거기 가면 20~30만 원씩이면 되네! 그것도 홍대라든지 이런 아주 좋은 위치에다가 만들어버리거든요. 이번에도 홍대 AK에 보면 마포출판문화센터라고 해서 출판 관련된 크리에이터들 2개 층, 디자인 관련 스타트업들 2개 층 해서 거의 500~600개 정도를 만들어요. 그러면 홍대 주변의 코웍스 오피스들은 당장 어려워지는 거예요. 물론 요즘에는 그런 것을 의식해서 예전에는 대형 오피스들도 막 빌려줬는데, 1~2인 오피스로 조금 더 초기 창업자들한테 지원해주겠다 하더라구요. 홍대 주변에 있는 페스티벌 문화처럼 큰 곳은 괜찮지만, 뒤쪽은 1~2인 크리에이터들이 타깃이에요, 실제로. 다 빠져나갈 거에요. 영세한 작은 규모의 국내 스타트업들이 해왔던 코웍스 오피스들은 대개 어려워져요. 그리고 그것만 하는 게 아니라 거기 오면 지원도 해주고, 뭐도 해주고, 거기에 뭐 문화적 프로그램도 지원해주고, 교육도 해준단 말에요. 실제로 홍대 주변에서 교육 프로그

램으로 돈 받고 뭐 했던 예를 들면 저희 같은 팀들도 대개 어려워지는 거예요.

박 생태계를 깨는 형국이네요.

홍 저희도 돈을 벌어야 되니까, 거기에 행정에 위탁 구조로 들어가요. 용역해라 하니까. 그래서 교육 프로그램 짜줘라, 이 사람들 교육해라 해요. 전체적인 생태계는 아니지만 저희도 어쨌든 자체적으로 이걸 자생할 수 없다고 판단이 들면 그렇게 용역 베이스로 일을 할 수밖에 없어요. 그러면 생태계가 다 깨지는 거예요. 2~3년 이상 이것을 꾸준히 해왔던 것을 한순간에 들어와서 국민세금으로 다 무너뜨리는 거거든요. 이런 거 엄청 많아요. 저희 책도 마찬가지거든요. 『아는동네』 책도 저희가 직접 자비로 만들어서 15,000원에 판매하잖아요. 비즈니스 생태계로 구성하는 거예요. 2쇄까지 팔리면 한 4~5천만 원 정도의 매출이 생기는 거거든요, 한 번에. 그러면 없었던 시장이 새로 생기는 거예요. 사람들이 지역 콘텐츠에 돈을 쓰기 시작하는 거예요. 근데 이건 지자체 같은 데서 다 만들잖아요. 각자 자기 홍보 책자로 만들어서 창고에 쌓아둔다 말이에요. 거기다 비매품으로 깔아요. 이제 저희 같은 책들이, 지역 매거진들이 많이 나오니까 공공기관도 잘 만들고 싶은 거네요. 네 산금을 더 받아와요. 원래 3천만 원 들여서 홍보 책자 만들었던 곳들이 1억씩 받아서 입찰해서 출판사들에 줘서 '이것과 똑같이 만들어라.' 하죠. 인천은 아예 똑같이 베껴서 만들어라 그래요. 비매

품으로 아예 뿌려버리고. 뭐, 그런 식인 거예요. 그러면 다 비슷해지는 거예요. 질이 하락해버리는 거예요. 저기 가면 공짠데, 그러면서 계속 만들어달라고, 입찰 들어오라고 하고, 이것과 똑같은 걸 만들겠다고 그래요. 그럼 저희가 이 지역을 만들어드릴 테니 1천 권을 선 구매를 하시라고 해요. 그게 훨씬 금액이 적게 들어요.

박 '선 구매' 방식의 지원, 어떤 방식으로 지원하는 게 바람직한 가요?

홍 선 구매 같은 방식도 있고요, 지역 매거진을 만드는 사업자들한테는 세금 혜택을 줘도 돼요. 출판 인쇄비를 지원하는 것 등 실물적인 부분도 있고, 마케팅을 해줄 수도 있어요. 이런 게 기본적으로 1년에 한 번 하는 게 아니라 상시 있어야 한다고 봐요. 어느 정도 생태계가 형성될 때까지. 생태계가 형성되면 3년 차, 4년 차 되면서 이걸 없애야죠, 지원 사업을. 그렇게 되면 전국의 많은 크리에이터들이 지역 매거진 만들면서 '나도 할 수 있겠는데?' 해요. 저희만 해도 한 권 만들 때마다 1천만 원에서 2천만 원 정도 마이너스가 난다고 봐야 돼요. 한 권 만들 때마다 1천만 원에서 2천만 원 정도의 지원이 나온다고 하면은 계속 만들어도 되겠죠.

박 그럴 때 행정에서는 입찰을 하잖아요. 그럴 때는 큰 무리가 없나요?

홍 입찰이 아니라 지원 개념으로 봐야 하는 거죠. 지원으로 기준이 있고 심사를 해서 지원할 만하다고 하면 그에 대해서 사주는

거죠. 책뿐이 아니라 기념품을 만들거나 지역 굿즈(goods)를 만들 수도 있지요. 행정에서는 그냥 USB를 사서 나눠주잖아요. 공공기관이 기념품이라고 해서 자기네 이름 붙여가지고 이런 식으로다가. 그게 아니라 지역에 있는 굿즈를 사서 그걸 기념품화시키면 돼요, 그게 생태계를 만드는 거예요. 같은 돈을 써도 효율적으로 써줘야 되잖아요. 아니면 지역 굿즈 만드는데 이거 괜찮네 하면 그다음에 바로 용역을 만들어요. 똑같은 걸 만드는 1억짜리 용역을 만들어서 그럼 이제 그거 가지고 뿌려요. 슬쩍 물어보면서, '느네, 이거 만들어줄 수 있냐? 이거 우리가 만들 건데, 용역할 건데, 이거 만들 수 있냐?'라고 슬쩍 물어요. 그나마 양심 있는 데는. 그러면서 가격을 후려치죠. 그러면 생산하는 데 가서 허접하게 만들어서, B급으로 만들죠. 비슷한 느낌인데 B급으로 나오는 거죠. 그러는 경우가 많아요.

예술 지원 정책

박 기존 예술(기)에 대한 지원은 "모두가 예술을 해봐라."라는 정책이라고 했는데 그 의미는 뭔가요? 또 홍 대표가 생각하는 방향은 달라야 한다고 했는데요?

홍 예술 지원은 두 가지로 나눠야 합니다. 시민들의 예술을 함

양시키는 것과 예술가를 지원하는 것입니다. 근데 이게 섞여 있어요. 사실 예술가를 어떻게 평가합니까?. 그러다 보니까 조금 연줄이 있는 예술가들이 계속 지원을 받잖아요. 신진 예술가들은 시민예술가들하고 차이가 별반 없어요. 하지만 자기가 신진 예술가부터 해서 전략을 가지고 쭉 성장할 거라는 그림을 가지고 있어요. 이와 달리 시민 예술가들은 내가 일상생활에서 나의 행복감을 위해서 예술적인 활동을 하는 사람들이에요. 취미로. 그것을 구분해야 해요. 근데 취미로서의 예술을 최대한 많은 사람들에게 접근가능하게 초기 진입 장벽을 낮춰주자는 거는 정부에서 해줘야 되는 거고요. 예술가를 직접적으로 지원하는 것은 어설프게 해서는 안 된다고 봐요. 정부에서 오히려 아트펀드 같은 걸 만든다거나 예술 전문 엑셀레이터 집단들을 지원해준다거나 해서, 그런 전문 기관들을 만들고 전문 기관 예술가들을 매니지먼트해주는 게 맞죠. 이걸 직접 지원해주는 형태로 해서 예술가들에게 돈을 주는 거는 대개 위험하다는 거지요. 돈 쓰는 방법을 몰라요.

박 중요한 지적이네요. 예술을 전문 엑셀레이터, 예술가들을 서포팅하거나 매니지먼트하는 방식으로 지원한다는 거죠?

홍 결국은 예술가 혼자는 성장하기가 어렵잖아요. 후원자가 있어야 하고, 비즈니스화 해주는 팀도 있어야지요. 그런 팀이 성장이 되어야 예술가들이 성장이 되는 거잖아요.

박 아트펀드라는 거는 재단이 기금을 만든다든지 하는 이야기

는 있지만, 그런 역할을 하지는 않는다는 거지요?

홍 펀드레이징을 할 수 있고, 그런 것들을 집행할 수 있는 전문성을 가진 사람들을 영입을 해서 재단 안에서 할 수도 있겠죠. 지금까지 해온 국가 재단의 역할로 봤을 때 역부족이라고 봐요. 그렇기 때문에 엑셀러레이터가 해야 한다는 거지요.

박 실제로 문화예술위원회가 있고, 문화예술경영지원센터가 있고, 거기서는 이런 이야기를 많이 하죠.

홍 : 그쪽에 포커싱되어 있는 스타트업체들 엑셀러레이팅하고, 그러다 보니까 선정된 업체들이 다 협업 관계가 될 수 있는, 그런 식의 의미 있는 방향으로 가야 된다는 거죠.

박 중요한 방향성인 거 같네요.

홍 지금 지원이 아닌 투자 형태로 가야 된다는 것과, 그래야 책임 있는 자금 사용이 되는 거죠. 그냥 쓰고 끝나는 게 아니라요. 저는 대출도 많이 늘려야 한다고 봐요. 예술가들이나 문화 사업하는 사람들에게는 무이자 대출도 하고요. 국가에서 보증만 잘하면 돼요. 이제는 대출만 활성화해도 되는 시기예요. 사회적 가치가 있다고 인증이 되면 말이에요. 오히려 이런 데가 은행에서는 다 거절되거든요. 이런 거는 어디 가서 지원받이야지 대출은 나중에 못 갚는다, 이렇게 이야기한단 말이죠.

플랫폼으로서 축제

박 지역 축제 '연희걷다'를 2014년에 시작하여 벌써 8년째 진행하고 있는데, 이렇게 독특한 축제를 기획하고 추진하게 된 계기나 발상은 무언가요? 여타 '지역 축제의 문제점'으로 항상 거론되는 천편일률성, 예산 낭비 등을 개선할 수 있는, 향후 우리나라 지역 축제의 방향에 대해서 이야기해주세요.

홍 축제 형태로 보이기는 하는데 축제 사업을 전문으로 하는 회사가 아니라서…. 애초에 지역 마케팅 차원에서 시작을 한 거예요. 정말 어이없게도 지역 축제가 트로트 경연장처럼 되는 현실이에요. 어디가나 똑같은 상황이 벌어지잖아요. 그런 곳에 막대한 재정이 들어가는데, 더 유의미한 방식이 있지 않을까라는 생각에서 제안을 한 거였어요. 지역에 있는 콘텐츠들이 하나하나는 의미가 있는데 이것만으로 외부인들을 끌어들이는 데는 역부족이에요. 하나하나 따로 떼어서 보면 그렇게 의미가 크지 않단 말이에요. 이것들을 한데 모아서 한날한시에 문화적 이벤트를 하면 사람들이 오지 않을까 생각한 거죠. 그러니까 각자 이벤트나 문화 마케팅을 다 해요, 산발적으로. 이것을 저희가 중간에서 한 날짜로 묶고, 마케팅을 하고, 지도 같은 거를 뿌려주지요. 내부에 있는 거는 좀 역부족이니 외부에 있는 인플루언서(influencer)나 크리에이터(creator)가 들어와야 되는데 그런 사람들이 들어올 때 그냥 자기 것만 가지

고 들어오는 게 아니라 이 지역에 연결되는 것을 가지고 들어오자는 것, 이게 두 가지 포인트예요. 외부의 브랜드나 예술가들이 올 때는, 연희동에서 하니까 연희동과 관련된 작품을 만들어달라고 미리 부탁해요. 그렇게 시도했던 적도 있어요. 지금은 예술가들보다는 조금 더 다양한 브랜드와 진행하니까 연희동에서 이루어지는 전시나 프로그램들을 본인들이 마케팅할 수 포인트를 가지고 하면 축제 기간에 공간을 제공해주는 식이죠. 저희는 이 전체를 묶어서 공공(행정)보다는 가급적이면 대기업 후원을 받거든요. 그게 첫 번째였어요. 물론 지금 서울시 민간축제지원사업으로 일부 자금이 들어와요. 그렇지만 메인 스폰서는 기업한테 받자라는 게 원칙이에요.

박 처음에는 어느 기업으로부터?

홍 처음에는 못 받았죠. 마케팅하는 게 목표였기 때문에. 아마 3회 차부터 받았던 거 같아요. 네이버에서 도와준 것도 있고, 코나 카드도 있고 옥션도 있었고요. 그리고 스타트업들도 마케팅을 어차피 할 거면 이번 기회에 여기서 좀 더 효율적으로 테스트해볼 수 있게끔 진행을 하는 것도 있어요.

박 축제라기보다는 지역 마케팅 차 원이었는데, 처음에는 몇 개 정도였나요?

홍 맨 처음에는 지역에 있는 문화 공간 3곳에서 시작했어요. 저희 공간이 있었고요, 연희동 전시 공간, 그리고 갤러리 에이킴이라

는 공예 쪽을 중점적으로 하는 갤러리가 있었어요. 지금은 없어졌는데 연희동 카페 골목에 갤러리가 더 있었어요. 맨 처음에 한 거는 공예 전시였어요. 프로젝트 초기에 기획할 때, 대개 유명한 공예하시는 분들이 공간에 커피 마시러 오실 때 '저희 이런 거 기획을 하려고 한다'고 하니, 그때 많이 도와주셨죠. 지금도 그렇게 하시고. 알고 보니까 다 대학교수들이더라고요. 연희동에 예술가들이 많이 살아요. 그렇게 예술로 시작을 했다가 지금은 조금 더 확장하는데, 지역에서 공간을 가지고 비즈니스하는 분들도 참여를 바꾸어나가고 있죠. 카페를 하거나 양갱집, 철물점, 다양한 곳들이 있어요. 공간 스튜디오, 문화적 마케팅으로 비즈니스하는 사람들도 마케팅하는 거고, 쿠폰을 발행하는 거, 하고 싶은 거를 이 기간 동안에 하는 거예요. 플리마켓도 열고, 공연이나 전시도 이때 맞추어서 열어요. 여기 오면 볼거리도 구경하고 소비도 해요. 저희가 문화예술만으로 했다가, 이런 식으로 바꾸어가자 했던 이유는 참여한 이들이 돈을 못 벌어가서예요. 예술가들의 작품이 팔려야 되는데 안 팔리는 거예요. 사람들은 보고 재밌어하는데 연희동 와서 결국은 짜장면 먹고, 피터팬 이런 데서 빵만 사가는 거예요. 돈은 딴 데서 버는 거죠. 그래서 서대문구청에도 지원은 필요 없으니까 와서 그림 몇 점 사라고 했는데 안 사더라고요. 대개 사기가 어려울 거예요. 행정적으로 그림 사고 이런 게요. 좋은 예술가들을 불렀는데 안 팔리면 그것만큼 민망한 게 없어요. 전시를 하면 팔려야 하

는데…. 참여하는 가게들도 그랬어요. '그거 한다고 해서, 뭐? 매출도 별로 안 오르더라. 사람들이 왔다 갔다 하기만 하고, 커피는 안 사먹고 여기저기 들러서 전시만 보고 간다'고. 두 번째 할 때는 13개 공간에서 전시했거든요. 팝업 전시를 할 때는 그 공간에 전시를 찍으러는 가는데 대부분 카페니까, 가는 데마다 커피를 사먹을 수는 없잖아요. 그게 바로 매출로 이어지지는 않더라고요. 주인 입장에서는 귀찮은 거예요. 외부인들이 왔다 갔다 하기만 하고.

박 그 돌파구가 있었나요?

홍 그래서 이제 그런 식으로 바꾼 거죠. 더 도움이 되는 방식으로요. 그렇게 할 수 있는 기업들의 펀딩을 받아서 이분들 지원을 해주고, 대신에 이분들은 더 파격적으로 뭔가 프로그램을 진행하거나 할인행사를 했으면 좋겠다. 그렇다고 해서 프랜차이즈를 프로젝트에 들어오게 하진 않죠. 콘텐츠 선별을 해요.

박 그러면 작품이 많이 팔린다기보다는 후원으로 약간 보상해주는 차원이 더 많은가요?

홍 개별 가게들의 스토리(story)를 발굴해서 마케팅해주는 게 더 커요. '연희걷다' 기간에 본인들이 수면 위로 드러나는 거죠. 이러이러한 가게들이 많이 있다는 식으로. 가세와 메뉴 이런 것보다는 가게를 운영하는 사람의 이야기에 좀 더 집중을 하는 거고. 그리고 '연남장' 등 저희의 공간들이 생겼으니까 저희 공간에서는 조금 더 공공적 성격의 플리마켓이라든지 이런 것들을 더 메인 이벤

트로 진행을 하고요.

젠트리피케이션

박 '젠트리피케이션을 극복할 수 있는 방안은 콘텐츠고 사람이다'라고, 건물 내지는 임대료가 아무리 들어가더라고 사람을 초점에 둔다면, 그게 오히려 극복 대안이라고 이야기했었거든요.

홍 제가 볼 때는 2~3년 안에 젠트리피케이션이 아예 안 나올 거예요. 앞으로는 아예 안 나올 거라고 봐요. 시골이나 이런 데, 목포 이런 데는 나올 수도 있는데, 도심지에서는 없을 거예요. 왜냐하면 건물주들이 대개 어려워지는 시대가 될 것이기 때문이죠. 건물주가 갑질을 할 수 없는 세상이 된다는 거예요. 건물주 갑질에서 시작이 되는 게 젠트리피케이션이잖아요. 그런 현상이 안 일어나면 젠트리피케이션이 일어나기가 어려울 거예요. 물론 간혹 당하는 피해자들이 생기겠지만 그거는 거의 사기에 가까울 거예요. 아예 몰랐던 동네인데 갑자기 핫한 곳으로 뜨는 공간들이, 지역들이 생길 수는 있어요. 서울에서는 많지 않을 거 같고, 지방에서, 우리가 몰랐던 곳에서, 자본이 갑자기 들어가면서 확 올라간다든가 이랬을 때, 그러면 거기에는 일부 피해자들이 있겠지만, 지금처럼 모든 지역에서 쉽게 일어나는 현상은 줄어들 거라고 봐요.

박 워낙에 공실률이 늘어나고 실질적으로 어려움이 많아지기 때문에 그런 경우가 없겠다는 거죠?

홍 언론에서 취재를 할 때에 젠트리피케이션을 저희가 유발하는 게 아니냐는 질문을 많이 해요. 그런 측면에서 보면 그렇게 보일 거예요. 젠트리피케이션 프레임은 극복할 수 있는 프레임이 아니거든요. 저는 그 전제를 바꿔야 된다고 말해요. 이 콘텐츠 때문에 건물 가치가 올랐다고 생각하는 순간부터는, 이 콘텐츠의 가치가 있다고 이해하는 사회적인 흐름이 생기면, 그다음부터는 젠트리피케이션이 일어날 일이 없어요. 그러면 건물주는 이 콘텐츠를 유지하기 위해서 월세를 깎아줘야 되는 거예요. 이게 나가는 순간 자신의 자산 가치가 떨어지기 때문에 공실률도 높아지거든요. 근데 이 건물 얼마더라, 사람들은 그렇게 느끼고 있거든요. 그게 곧 깨질 거라는 거죠. 만약 저희가 엄청 잘되고 있는데, 갑자기 건물주가 나가라고 한다면, 옆의 공간 가서 하면, 옆의 건물주는 빨리 오라고 할 거란 말이죠. 우리는 잘해줄 테니까 와. 이런 일들이 벌어질 거예요. 첫 번째가 젠트리피케이션에서 가장 큰 문제는 권리금이거든요. 계약 만기가 됐는데 월세를 얼마 더 올려달라고 했다는 것은 표면적인 거고, 결국은 큰돈 때문에 그러는 거예요. 권리금 1·2억은 임청 큰돈이잖아요, 소상공인한테는. 그것 때문에 그러는데, 이제 권리금은 거의 없어질 거라고 봐요, 저는.

박 어반플레이가 하는 방식은 건물을 공동 쉐어하는 방식이잖

아요. 좀 더 설명해주세요.

홍 건물주도 투자자가 되어야 된다고 봐요. 투자자가 되어서 들어오는 콘텐츠들을 선별하고 그 콘텐츠들의 인테리어 비용이나 그런 비용의 일부를 투자하는 거죠. 실제로 건물에 바르는 것들 있잖아요. 바닥, 천장 공사, 에어컨, 화장실 같은 것들은 건물주가 다 해주고. 어느 정도 공간 연출에 의한 것들만 운영자가 부담을 해서 들어오면, 거기에서 월세를 300만 원, 400만 원 하는 게 아니라, 매출의 10%, 15%, 이런 식으로 나누는 거죠. 건물주가 돈을 더 많이 투자할수록 매출 쉐어 비율을 높이면 돼요. 저희는 이런 방식으로 계약을 다 만들어나가고 있고요, 저희 크리에이터들한테도 다 그렇게 해요. 크리에이터들이 초기 일부 자본을 투자하는 데들은 매출 쉐어를 좀 낮추고요, 저희가 많이 투자할수록 매출 쉐어를 높이는 거죠. 매출이 올라갈수록 매출 비율을 좀 낮춰주는 거죠. 그래서 같이 잘되는 구조를 만드는 거죠. 이런 방식은 곧바로 적용이 어렵겠지만 미니멈 개런티라는 개념을 도입할 필요가 있어요. 건물주도 최소 이자는 나와야 되는 부분이 있어요. 예를 들어 건물주도 임대료가 300만 원인데, 최소 100만 원 밑으로 떨어지면 절대 안 된다는 거죠. 이게 대개 두려운 거죠, 건물주 입장에서는. 그러면 100만 원은 보장하겠다는 거죠. 이런 계약 관계가 생기는 거죠.

박 '연남장'은 10년을 그렇게 계약을 한 거죠? 10년 후에 건물주가 뭔가를 해보겠다고 하는 게 있었던 건가요?

홍 그런 것은 아니고요. 원래부터 건물을 사용할 생각은 없었던 거고요. 그렇기 때문에 10년으로 한 거 같고. 거기는 매출 쉐어 계약은 하지 않았어요. 비용을 훨씬 저렴하게 책정했고, 10년 보장을 했고요. 우리가 이 정도 비용이 투자될 거라고 말씀을 드렸고. 사실 그거보다 훨씬 더 많이 투자가 됐죠. 젠트리피케이션 때문에 법을 바꿨잖아요. 기본 5년으로. 저희는 사실 더 안 좋아요. 기본 5년을 보장한 대신에 임대료를 꼬박꼬박 올려야 하는 것으로 건물주들이 인식을 해요. 영세한 소상공인들은 도움을 많이 받겠죠. 쫓겨나는 일은 없으니까요. 근데 분명히 월세는 다 올릴 거예요. 왜냐하면 5년 동안 못 올리니까, 그걸 최대치로 올려야 된다는 생각을 가지고 있더라고요. 그리고 공실률이 높아지기 때문에 권리금이 떨어지는 것도 있고요. 권리금이라는 게 기본 통행량에 의존하는 건데, 지금 창업하는 친구들이 통행량에 의존해서 내가 무슨 장사를 해야지하고 생각하지는 않을 거예요. 자기한테 유니크한 콘텐츠가 있으니까 그걸로 창업해야 된다고 생각하는 친구들은 통행량 많은 곳에서 창업을 안 하는 거죠. 숨은 맛집들이 다 골목에 있는 것과 비슷한 이유예요. 그래서 권리금이 예전만큼 이렇게 가열되지는 않을 것이라는 생각이 들어요.

로컬비즈니스, 사회적 가치

박 "어반플레이는 로컬비즈니스가 목표다. 공공의 영역에서 사회적 가치 자체가 목표는 아니다. 돈을 버는 것에 목표를 둔다."라고 했는데, 사회적 기업이란 '공공성을 추구하며 돈을 버는 기업'이라고 했을 때 '새로운 기업 또는 영역이 열리고 있다'는 의견에 대해서는 어떻게 생각하나요? 또 "많은 기업들이 로컬 베이스로 사업을 하지만, 실제적인 진행은 이루어지지 않기 때문에 이에 대해 공공이 지원해야 한다."라고 했는데, 어떤 부분을 지원해야 하는지, 기업을 행정이 지원해야 하는 이유가 무엇인지 말해주세요.

홍 시대적으로 볼 때, 사람들이 무형의 가치에 소비하기 시작하면 그 각각의 회사가 가지고 있는 브랜드 가치가 소셜 가치를 내포하고 있어야 된다고 생각하거든요. 이게 아무리 맛있고 자극적이어도 한두 번은 먹지만, 브랜드가 롱런하기 위해서 자신들만의 팬층을 확보해 나가기가 쉽지가 않을 거예요. 어떻게 보면 초기의 자본주의 시대에서부터 살아남은 기업들, 맥도날드 같은 몇몇 회사들을 제외하고는, 다음 시대에 나오는 기업들은 그런 사회적 브랜드 이미지에 대한 것들이 확실히 있거든요. 애플, 아마존, 구글, 이런 데를 보면 문화 마케팅에 대한 고민을 어마어마하게 하죠. 사실 대기업들에 대해 엄청나게 많은 반대 의견들이 있잖아요. 기존의 삼성, LG, 이쪽 계열과 네이버, 카카오가 가지고 가는 그림은 또 다르

잖아요. 그다음 세대들은 기본적으로 소셜 가치에 대한 것을 엄청나게 크리티컬하게 검토하고, 만약 네거티브한 움직임이 있으면 빨리빨리 대처를 해요. 삼성이나 이런 데들은 그냥 또 그러겠지 하면서 밀어붙이는 게 워낙 많고. 시대가 다르기 때문에 소비자의 요구를 더 확실하게 민감하게 바라보는 거 같아요. 초기 시작점에서 소셜 밸류를 어느 정도까지 가지고 가느냐가 중요한 거 같아요. 기업가 정신을 어떻게 정립시켜주느냐? 딱 그렇게 해야 된다고 정의하기 어렵겠지만 사회적인 교육이나 이런 것들이 필요할 거 같다는 생각이 들어요. 사회적인 가치에 대한 것들은 돈이 안 될 거라고 이런 이분법적으로 바라보는 것이 문제라고 봐요. 그냥 돈을 버는 데 사회적으로 문제를 해결하면서 돈을 버는 방식이 앞으로는 더 일반적인 방식이라는 거죠. 사회적이지 않은 기업이라는 거는 사실 없다고 봐요. 긍정적인 사회 변화를 이끄느냐, 부정적인 사회 변화를 이끄느냐의 차이가 있을 뿐. 대부분 양면을 다 가지고 있는데 부정적인 게 훨씬 큰 비즈니스가 있고, 긍정적인 게 훨씬 큰 비즈니스가 있다고 봐요. 누군가는 카카오택시가 편하다고 하지만, 누군가는 카카오택시 때문에 택시업계 다 망했다고 생각하시는 분들도 있으니깐요. 근데 소비가는 생각보다 도덕적이고 윤리적이어서, 비도덕적인 회사 편을 들어주지는 않다고 보거든요.

박 소비자가 워낙에 변하고 시대가 변하고 있고, 기업도 소셜 가치에 결합될 것이고, 이렇듯 새로운 유형의 기업이라고 하는 영

역으로 볼 수도 있겠다는 건가요?

홍 도시재생 스타트업, 의제생산 스타트업이라고 부르는 데를 소셜벤처라고 하더라고요. 자꾸 묶는 것, 분류하는 것은 지금의 사회에서는 무의미한 거 같아요. 저희 회사만 해도 소셜벤처라고 보시는 분들도 있고, 의제생산 스타트업이라고 보시는 분들도 있고, 관광 스타트업이라고, 콘텐츠 스타트업이라고 보시는 분도 있고. 다 해당돼요. 하나하나 다르지 않아요. 그것을 분류하는 데 뭔가의 압박감이 있는 거 같아요. 카테고리 안에서 이것들을 줄 세워보려고 하는. '니네는 약간 모호해, 잡다해.' 이런 식으로. 앞으로의 시대가 줄 세우는 시대가 아닌 거 같고, 영역이 융합되는 시대이다 보니깐 일반적인 문화로 갈 거라고 봐요. 스타트업들은 다 기존의 있던 산업이 이렇게 바뀔 거라는 서비스를 하는 거잖아요. 그것은 사회적인 문제가 있는 거죠. 기존 산업의 문제를 말하는 건데, 도덕적인 문제, 비효율의 문제일 수도 있고요. 대부분 비효율의 문제겠죠. 비효율 문제를 기술이나 IT 서비스를 통해서 효율적으로 바꾸는 과정에 있는데 그게 바뀔 때 분명히 반대 의견이 생기거든요. 이게 긍정적인 해결책이나 아주 이상적인 해결책이 나올리는 없잖아요. 시행착오를 겪으면서 판이 바뀌는 건데 그걸 무시하고 일단 '하지 마!'라고 하면, 결국은 외국 서비스가 들어온다거나 하기 때문에, 우리만 도태되는 일이 벌어지는 거죠.

박 1섹터가 공공이고 2섹터가 시장이고 3섹터가 사회라고 했을

때, 향후의 사회적 가치를 강하게 내포한 기업들이 확장될 것이고, 그에 따라 공공의 역할도 바뀔 것이라고 볼 수 있겠네요. 기업이 소셜 가치를 지향해야 된다는 상황 속에서, 그동안 소셜 가치를 독자적으로 추구해왔던 공공은 어떤 역할로 변해야 될 하느냐는 것인데요?

홍 선거 때 '배달의민족'을 지역마다 다 만들겠다고 했잖아요. 어이가 없죠. 문제가 발생하면, 자기 지역의 소상공인들의 수수료를 우리가 지원하겠다고 하면 끝나는 문제예요. 근데 이것을 공공이 만들겠다? 이거 절대로 운영을 못 할 거거든요. 앱 하나 만들면 해결되는 줄 아는데, 1년에 몇 백억씩 들어가야 되는 지출을 국민 세금으로 한다는 것 자체가 말이 안 되죠. 소상공인들에게 그냥 1억씩 주는 게 더 빠를 수도 있어요. 배달비 명목으로 1년에 3천만 원씩 지원해주는 게 오히려 세금이 절약될걸요, 이것을 만드는 것보다는요. 전문가들이 그 일에 들어갈 일도 없잖아요. 전문가들이 공공에 들어가서 그 일을 할 리도 없고. 즉, '배민'을 소셜 가치가 있는 것으로 보지는 않아요. 그런데 분명히 소셜 가치가 있거든요. 소셜 가치의 측면에 대해 가치 측정을 하고, 그 가치 측정에 대해서 사회적인 비용이 준어들 수 있는 부분에 대해서는 지원을 하는 거죠. 그 구조가 잘되면, 이 소셜 가치를 만드는 기업들이 훨씬 더 활성화될 수가 있죠. 코웍스(co-works) 오피스에 지원을 해주자는 것과 비슷하거든요. 이거는 기준이 없으니까 못하는 거예요. 소셜 가

치가 있는 회사들이 가지고 있는 사회적 가치가 무형적인 게 아니라, 실제 세금을 장기적으로 줄여줄 수 있다는 합리적 근거들을 만드는 게 더 중요할 거예요.

박 소셜 가치가 있는 기업들을 활성화할 수 있는, 지원할 수 있는 시스템을 새롭게 만들어내는 게 필요하다고 보는 거죠? 어떤 방식으로 풀어야 할까요?

홍 '배민'도 기본적인 수수료나 이런 것들이 조금 더 합리적 수준에서 다변화를 해야 된다고 보거든요. 수수료로 할 수 있는 매장들도 있어요. 그러면 지자체에서는 문제가 무엇인지를 파악해서, 어려운 소상공인들이 수수료를 이만큼 부담해야 한다면, 그 갭 차이를 배민이랑 협상을 할 수 있는 부분이잖아요. 진짜 영세한 소상공인들만 문제라고 하면 진짜 영세한 소상공인들만 지원을 하면 되는 것이고요. 그런 거 다 물리치고 '배민 나쁜 놈', 이러면 곤란하다는 거죠.

포스트 코로나

박 마무리하겠습니다. 마지막 질문입니다. 코로나가 새로운 가능성이나 일종의 라이프스타일을 경험하게 해주고 있다고 하는데, 현재 벌어지고 있는 양상에 대해서 어떤 방식으로 방향을 잡고 가

면 좋겠는지요. 포스트 코로나를 어떻게 준비할 것인가를 고민하고 있는데, 거기에 대한 생각은요?

홍 라이프스타일은 오히려 과거로 돌아가는 것도 있어요. 과거와 미래가 양분화해서 가는 거예요. 고립이 가속화된다든지. 전 세계적으로 돌아다니는 것은 어려워질 것이고, 그러다 보니 로컬, 동네, 커뮤니티, 이런 게 중요해지는 거죠. 믿을 수 있는 안전망, 사회적인 안전망이기 때문에. 그러다 보니 해외로 나가거나, 일일 생활권보다는 진짜 예전의 마을 생활 이런 것들이 더 중요해요. 사람들의 건강과 위생, 지역에서 질적인 행복감을 포커싱해서 그런 파트의 고민이 필요할 거 같고요. 그리고 한편으로는 우리나라는 생각을 했던 거보다 잘 대응을 했지만, 이런 대응체계와 관련된 사회적인 공유와 담론을 형성할 수 있는 것들이 필요하지 않을까. 아주 다양한 주체들에 대해 의견을 모을 수 있는 것들이 필요하겠다는 거죠. 그리고 제일 중요한 것은 돈의 흐름이 어떻게 되는가일 거 같은데, 극단으로 갈 거 같아요. 온라인과 오프라인 극단으로 갈 거 같아요. 기존의 권력 해체는 더 빠르게 진행될 거고요. 권력에 자본만 가지고 비즈니스했던 것들이 무너지거든요. 예를 들면 대한항공과 같은 곳이 완전 독점 비즈니스잖이요. 대기입들, 내형마트를 해왔던 유통의 대기업들, 이런 곳들이 힘들게 될 거예요. 이번 기회에 권력지형의 해체를 긍정적인 시그널로 볼 수도 있는 거죠. 그리고 오프라인 비즈니스는 아마 2~3년 안에 공간 창업하는 사람

들에게 지원해주는 것도 나올 수 있다고 봐요. 행정에서 돈을 줘야 창업해주는 시대가 될 거예요. 이 빈 곳이 사회적으로 엄청난 문제가 되기 때문에 이 유휴 공간에 공간 창업을 한다고 하면 지원해주는 일이 분명히 생길 거라고 봐요. 워낙 많이 빌 것이기 때문에 기존의 몰 형태의 대규모 계발 사업들은 지양될 거고요. 오히려 지역 단위의 관광 콘텐츠와 잘 엮어서 민간형 도시재생의 방식으로 조금 활발하게 될 수도 있다는 거. 코로나가 발생하니까 신세계백화점 가던 사람들, 스타필드 가던 사람들이 근처 외곽으로 가는 양평의 테라스 카페라든지 이런 곳에 가는 거예요. 한동안 아울렛도 잘 안 갔는데, 아울렛이 야외니까 아울렛도 가고. 그게 익숙해지기 시작하면 백화점 안 가도 살 수 있겠다고 인식해요. 또 온라인을 한 번 경험해봤잖아요, 50대 이상이 온라인을 경험을 해봤어요. 이제 모든 세대가 온라인을 쓰기 시작할 거예요. 약국에 줄 서시는 분들은 다 70대 이상이에요. 온라인 못 쓰시는 분들이죠. 50대 이상은 온라인으로 가니까, 그러면 이게 힘이 더 커지죠. 우리나라 대중 소비는 50대가 다 쥐고 있다고 보거든요. 밀레니얼 세대들이 전체 소비 문화를 리드하지는 못해요. 성공하는 브랜드들은 다 50대한테 성공해야 한다고 보거든요. 인구 구조가 그렇게 되어 있기 때문이죠. 20대들은 앞단에 그저 홍보 역할만 하는 거고. 돈은 40~50대가 다 가지고 있잖아요. 예전에는 양평에 예쁜 카페가 있다 그러면 젊은 사람들이 득시글득시글 그랬거든요. 지금 가보면 다 50대 아

주머니들이 장악했어요. 그 소비 패턴이 다 보이는 거예요. 그런 분들이 그걸 문화생활이라 생각하고 평일이든 주말이든 모여요.

박 담론이 필요하다, 다양한 주체들의 의견을 모을 수 있는 장소가 필요하다는 거는 어떤 의미인지요?

홍 긴급한 것은 정부 지침에 의해 신속하고 빠르게 진행이 되잖아요. 물론 지금처럼 잘하면 괜찮겠지만, 그렇지 않으면 세월호 같은 상황이 될 수도 있어요. 똑같은 재난 상황 대처에 대한 게 항상 헐겁다는 생각을 했거든요. 우왕좌왕하고. 근데 전문가들이 개입할 여지가 거의 없는 부분들이 있다 보니까, 그런 헐거운 정책에 대한 긴급 상황에서의 정책들을 논의할 때는 훨씬 더 빠르고 농도 짙게 이야기를 해야 되는데, 그런 시간이 없다는 이유만으로 그냥 일반적으로 가버리면 문제가 생기겠지요. 이번에도 사실은 전문가들의 의견이 초반에는 배제됐다는 의견들이 있었잖아요.

참고자료

1부. 라이프스타일의 변화와 디지털노마드

01. 포스트 코로나 시대, 예술의 역할 : 경험으로서 생활예술_강윤주
김희영, 「블랙 마운틴 컬리지의 유산」(『서양미술사학회 논문집』(제44집), 2016), 279-308쪽
존 듀이, 『경험으로서 예술 1, 2』, 박철홍 역, 나남, 2016

02. '삶의 예술'과 라이프스타일 - 공유인간을 만드는 삶의 테크놀로지_박승현
고병권·이진경 외, 『코뮤주의 선언』, 교양인, 2007
김난도 외, 『트렌드 코리아 2020』, 미래의창, 2019
디디에 오타비아니, 『미셸 푸코의 휴머니즘』, 심세광 역, 열린책들, 2010
마스다 무네아키, 『지적자본론 : 모든 사람이 디자이너가 되는 미래』, 민음사, 2015
미셸 푸코, 『성의 역사 3_자기배려』, 이혜숙·이영목 역, 나남, 1990
미셸 푸코, 『주체의 해석학』, 심세광 역, 동문선, 2007
미셸 푸코, 『생명관리정치의 탄생』, 오트르망 역, 난장, 2012
박승현, 「예술의 사회적 가치 -'삶의 예술'을 위하여-」, 『생활예술』, 살림출판사, 2017
안토니오 네그리·마이클 하트, 『공통체』, 정남영·윤영광 역, 사월의책
에바 일루즈, 『감정자본주의』, 김정아 역, 돌베개, 2010
이광석, 『데이터사회 비판』, 책읽는수요일, 2017
이즈미야 간지, 『일 따위를 삶의 보람으로 삼지 마라』, 김윤경 역, 북라이프, 2017
임홍택, 『90년생이 온다』, 웨일북, 2019
질 들레즈·안또니오 네그리 외, 『비물질노동과 다중』, 서창현 외 역, 갈무리, 2005
최태원, 『라이프스타일 비즈니스가 온다』, 한스미디어, 2018
홍성국, 『수축사회』, 메디치, 2018

03. 네트워크 시대의 디지털노마드 생활예술 - 기술이 생활예술과 만나는 방법_조희정
조희정, 「네트워크 사회의 개인권력과 디지털노마드 개념에 대한 연구」(『시민사회와 NGO』
 17(2), 2019)
조희정, 『문화도시의 아트테크 현황과 활용 방안』, 부천문화재단, 2018. 12.
조희정, 『시민기술, 네트워크 사회의 공유경제와 정치』, 커뮤니케이션북스, 2017

2부. 로컬리티와 생활예술 정책 패러다임의 전환

01. 시민들의 일상을 지키는 공동체, 가능할까?_이태영

국토교통부, 「2017년도 주거실태조사」, 국토교통부, 2017

서울연구원, 「서울시 2기(2018-2022) 마을공동체 기본계획 연구보고서」, 서울연구원, 2017

풀뿌리사회지기학교, 「2017 서대문구 시민사회 조사보고서 : 서대문구 시민사회현황 및 활동가 욕구조사」, 서대문시민협력플랫폼, 2017

남기업·전강수·강남훈·이진수, 「부동산 불평등 그리고 국토보유세」(『사회경제평론』30(3), 2017)

홍덕화·구도완, 「민주화 이후 한국 환경운동의 제도화와 안정화」(『환경사회학연구 ECO』18(1), 2014)

Molotch, Harvey, "The city as Growth Machine: toward a political economy of Place"(『American journal of Sociology』82(2), 1976)

조혜정, 「집 가진 사람이 지방선거 관심·투표의지 높다」(『한겨레신문』, 2018. 6. 8.)

03. 생활예술 활동의 사회적 역할과 의미_임승관

권미원, 『장소 특정적 미술』, 김인규 역, 현실문화, 2013

김수중 외, 『공동체란 무엇인가』, 이학사, 2002

김종길, 『커뮤니티와 아트』, 경기문화재단, 2011

문경연, 『취미가 무엇입니까』, 돌베개, 2019

성남문화재단, 「성남문화재단 문화예술 창조도시 3단계 7개년(2014~2020) 발전 방안 연구」, 2013

우치다 다쓰루 외, 『인구 감소 사회는 위험하다는 착각』, 김영주 역, 위즈덤하우스, 2019

조영태, 『정해진 미래』, 북스톤, 2016

지역문화진흥원, 「2018 생활문화 동호회 실태조사 연구」, 2018

한국문화예술교육진흥원 홈페이지 : www.arte.or.kr

3부. 삶을 짓다, 예술을 살다

03. 함께 짓는 DIT 마을재생_윤주선

김경훈, 「국제비교를 통한 우리나라 기업 생태계의 현황 점검」, 한국무역협회 국제무역연구원, 2017. 9.

김은경, 「창업 기업 73%가 5년 내 폐업...소상공인이 98% 차지」, 『연합뉴스』, 2017. 10. 12.

김하나, 「커피숍 창업 비용 '평균 1.2억원'… 인테리어비 가장 높아」, 『한국경제』, 2018. 5. 10.

빈티지 인테리어 전문시공업체 '동묘하다'의 나영규 대표 인터뷰, 2019. 10. 3.
손해용, 「한국은 '아파트 공화국'··· 첫 1000만 가구, 비율 50% 돌파」, 『중앙일보』, 2019. 8. 29.
영국의 건축예술단체 어셈블(Assemble)의 제인 홀(Jane Hall) 대표 인터뷰, 2019. 7. 1.
윤효원, 「자영업자 안 줄이면 '고용쇼크' 발생한다」, 『프레시안』, 2019. 6. 21.
장형우, 「쪼그라든 2030 지갑··· 청년 가구소득 처음 줄어」, 『서울신문』, 2016. 3. 8.
최승진, 「창업 자금 빚이 40% 넘으면 위험」, 『이데일리』, 2012. 3. 12.
브런치(https://brunch.co.kr)의 퇴사학교, https://brunch.co.kr/@t-moment/13
환경부, 「폐가구 발생 및 수거·유통 체계에 관한 연구」, 2015. 12.
yelp 홈페이지, https://www.yelp.com

강윤주 경희사이버대 문화창조대학원 문화예술경영전공 전공주임교수

독일 뮌스터대학교 사회학박사. 또한 한국문화예술위원회 위원이다. 생활예술에 대한 고민과 더불어 예술의 사회적 역할에 대한 연구를 꾸준히 해오고 있으며, 공저로는 『생활예술: 삶을 바꾸는 예술, 예술을 바꾸는 삶』(살림, 2017)이 있다. 생활예술 논의를 대중화하고 싶은 마음에 생활예술에 대한 팟캐스트 〈옥상방송〉과 유튜브방송 〈생활예술TV〉를 운영 중이다. artkang@khcu.ac.kr

박승현 문화기획자

고려대학교 언론학 박사. 추계예술대학교 디지털문화콘텐츠교육원장, 성남문화재단 문화기획부장, 세종문화회관 공연예술본부장, 서울문화재단 생활문화지원단장 및 지역문화본부장 등 문화기획자로서의 삶을 살아왔다. 특히 미래 사회의 혁신과 함께 예술이 어떻게 인간의 삶을 변화시켜갈 것인가를 꾸준히 주목해오고 있고, 최근에는 지역재생과 사회적 경제, 로컬 크리에이터와 문화도시를 연결하여 새로운 삶의 예술을 창조하는 '라이프스타일 디자인'에 관심이 많다. parktutor@naver.com

조희정 서강대학교 사회과학연구소 전임연구원

서강대학교 정치학박사. 관심 분야는 지역재생과 청년 창업이며, 번역서 『마을의 진화』(반비, 2020)와 단독 저서 『시민기술, 네트워크 사회의 공유경제와 정치』(커뮤니케이션북스, 2017), 『민주주의의 전환: 온라인 선거운동의 이론·사례·제도』(한국학술정보, 2017), 『민주주의의 기술: 미국의 온라인 선거운동』(한국학술정보, 2013), 『네트워크 사회의 정치와 민주주의: 정부·정당·시민사회의 변화와 전망』(서강대학교출판부, 2010) 및 다수의 공저가 있다. choheejung@gmail.com

이태영 수유문제연구소 연구활동가

지역-사회 만들기, 대안교육 영역을 관심사로 일하고 공부하는 연구 활동가이자 녹색당원이다. 한국YMCA전국연맹 대학 담당 간사로 일했고, 서울 신촌에서 마을카페 체화당, 대안대학 풀뿌리사회지기학교를 거점으로 다양한 활동을 이어왔다. 기후 위기 시대를 돌파할 공동체적 대안에 관심이 많으며 최근에는 동료들과 〈소유문제연구소〉를 만들어 소소한 활동을 구상 중이다. greatyoung22@gmail.com

유창복 미래자치분권연구소 소장
짱가로 불리는 유창복은 20대에는 '나라를 구하겠다'고 학생운동과 노동운동을 했다. 우연히 행정 언저리에서 50대를 다 보냈다. 정책으로 시작한 마을에서 협치를 거쳐 자치에 이르더니, 정치도 보게 되었다. 선량한 선출직의 선의에 기대어, 얻어 쓰는 권한으로는 할 수 있는 것은 다 해봤고 나름 성과도 맛보았다. 하지만 '거기까지', 결국 넘지 못하는 한계가 있음을 알게 되었다. 이제는 시민이 '권력을 만드는 일'에 나서야 그 권력이 통제되고 시민이 주인 되고 주민이 주도하는 정치가 가능해진다는 사실을 깨닫게 되었다. 성공회대학 사회적경제대학원 겸임교수, 저출산고령사회위원회 미래분과위원, 행정안전부 정책자문위원이며 자치분권지방정부협의회 부설 미래자치분권연구소 소장, 자치와 사람(자람) 공동운영위원장이다. 저서로 『우린 마을에서 논다』(또하나의문화, 2010) 『도시에서 행복한 마을은 가능한가』(휴머니스트, 2014) 『마을정부를 말하다』(행복한책읽기, 2018), 『시민민주주의』(서울연구원, 2020)가 있다. 61bok@hanmail.net

임승관 인천시민문화예술센터 대표
미술교육과를 졸업하고 1998년부터 젊은 문화 활동가들과 인천에서 시민문화 활동을 시작하였다. 2005년 회원 중심 시민문화운동인 시민문화공동체 문화바람 운영 경험으로 다양한 생활문화공동체 사업에 컨설턴트 일을 하였다. 성공회문화대학원에서 생활예술과 공동체의 관계를 연구하여 석사를 받았고 지금은 연수문화재단이사와 경희사이버대학과 대학원에서 생활예술론 강의를 한다. 공저로는 『생활예술: 삶을 바꾸는 예술, 예술을 바꾸는 삶』(살림, 2017)이 있다. limsk4665@naver.com

유상진 지역문화진흥원 문화사업부장
런던 골드스미스대학에서 예술행정과 문화정책을 공부하여 석사학위를 받았다. 성남문화재단 문화기획부 과장, 성북문화재단 문화사업팀장, 지역문화진흥원 문화사업부장으로 일해왔다. 모두의 일상 문화가 개인을 자유롭게 하고 더 나은 공동체와 사회를 만들어갈 수 있다고 믿는다. 최근에는 인구 문제, 지역쇠퇴 문제, 그리고 기후와 생태 문제 등에 관심을 가지고 무엇을 해야 할지 고민 중이다. anchgin@hanmail.net

박영숙 느티나무도서관 관장
누구나 꿈꿀 권리를 누리는 세상을 바라며 느티나무도서관을 열었다. 풀뿌리 공론장이자 커뮤니티 플랫폼으로서 도서관의 역할을 모색하는 실험실 역할을 해왔다. 도서관이 울타리를 넘어 역동적인 거버넌스로 시민의 힘을 북돋우기를 바라며 사립도서관으로서 경계에 선 역할에 힘을 쏟고 있다. 저서로 『꿈꿀권리: 어떻게 나 같은 놈한테 책을 주냐고』(알마, 2014), 『이용자를 왕처럼 모시진 않겠습니다』(알마, 2014) 등이 있다. soyneutinamu@gmail.com

홍기빈 칼폴라니사회경제연구소 소장
저서는 『비그포르스, 잠정적 유토피아와 복지국가』(책세상, 2011)가 있고, 옮긴 책으로는 칼 폴라니의 『거대한 전환』(길, 2009), 케이트 레이워스 『도넛 경제학』(학고재, 2018) 등이 있다. 시장근본주의를 대체할 수 있는 21세기의 대안적 사회경제 시스템에 대해 연구 작업을 진행하고 있다. 미셸 바우엔스의 '커먼즈선언'(가제)을 번역하여 파일 형태로 공개한다. tentandavia@naver.com

윤주선 건축도시공간연구소 부연구위원
서울대학교 건축학과에서 아파트 마을 만들기로 석사를, 동경대학교 도시공학과에서 온라인 도시재생으로 박사학위를 받았다. 국토연구원 마을만들기 연구자, 안산시 마을만들기센터 마을계획가를 거쳐 현재 국무총리 산하 건축도시공간연구소에서 마을재생센터 센터장을 맡고 있다. 인구 감소 지방 도시의 삶의 질 향상을 위한 운영자 중심의 자생적 재생 실증연구에 관심이 많다. 이를 위해 분야와 직업 간 경계를 넘나들며 매력 있는 사람, 장소, 사업을 주선하는 역할을 즐겁게 수행하고 있다. yoonzoosun@gmail.com